华东师范大学新世纪学术著作出版基金资助
上海市浦江人才计划"达尔克罗兹体态律动教学体系研究"项目资助

 大夏书系·课程建设

让音乐课动起来

达尔克罗兹体态律动教学

李 茉 著

华东师范大学出版社
全国百佳图书出版单位
·上海·

图书在版编目（CIP）数据

让音乐课动起来：达尔克罗兹体态律动教学 / 李茉著. —上海：华东师范大学出版社，2022
ISBN 978-7-5760-3173-7

Ⅰ.①让… Ⅱ.①李… Ⅲ.①音乐教育—教学法 Ⅳ.① J60-059

中国版本图书馆 CIP 数据核字（2022）第 154174 号

大夏书系·课程建设

让音乐课动起来：达尔克罗兹体态律动教学

著　　者	李　茉
特约编辑	徐　承
责任编辑	任红瑚
责任校对	杨　坤
封面设计	淡晓库

出版发行	华东师范大学出版社
社　　址	上海市中山北路 3663 号　邮编　200062
网　　址	www.ecnupress.com.cn
电　　话	021-60821666　行政传真　021-62572105
客服电话	021-62865537
邮购电话	021-62869887　　地址　上海市中山北路 3663 号华东师范大学校内先锋路口
网　　店	http://hdsdcbs.tmall.com/

印 刷 者	北京密兴印刷有限公司
开　　本	787×1092　16 开
印　　张	16
字　　数	240 千字
版　　次	2022 年 11 月第一版
印　　次	2023 年 11 月第二次
印　　数	5 001-6 000
书　　号	ISBN 978-7-5760-3173-7
定　　价	68.00 元

出 版 人　王　焰

（如发现本版图书有印订质量问题，请寄回本社市场部调换或电话 021-62865537 联系）

目录

序　言　以音乐激发生命活力 ………………………………………… 001
前　言 …………………………………………………………………… 005

绪　论 …………………………………………………………………… 001

第一章　达尔克罗兹体态律动研究源流

第一节　达尔克罗兹体态律动教学法概述 …………………………… 008
　一、达尔克罗兹体态律动教学的内涵 ………………………………… 008
　二、体态律动与舞蹈的区别 …………………………………………… 012

第二节　达尔克罗兹体态律动研究的发展 …………………………… 013
　一、国外达尔克罗兹体态律动研究 …………………………………… 013
　二、国内达尔克罗兹体态律动研究 …………………………………… 017
　三、国内研究现状的特点 ……………………………………………… 022

第三节　达尔克罗兹体态律动教学的研究意义 ……………………… 022
　一、国家美育蓝图呼唤"动起来"的音乐课 ………………………… 023
　二、"动起来"的音乐课需要重视西方经验 ………………………… 024

第二章 达尔克罗兹体态律动发展溯源

第一节　达尔克罗兹音乐教育思想的形成 ·········· 028
　　一、埃米尔·雅克-达尔克罗兹其人 ·········· 028
　　二、新音乐教育观的启蒙 ·········· 031
　　三、对传统教学的深刻反思 ·········· 032

第二节　达尔克罗兹体态律动对传统教学的超越 ·········· 034
　　一、尝试用动作表达节奏 ·········· 034
　　二、从视唱练耳教学入手 ·········· 034
　　三、以公开课宣扬新理念 ·········· 035
　　四、开发教学新形式 ·········· 036

第三节　达尔克罗兹体态律动的实践推广 ·········· 037
　　一、创办德国海勒劳体态律动音乐学校 ·········· 037
　　二、打造艺术创新名城——海勒劳 ·········· 039
　　三、建立日内瓦达尔克罗兹体态律动学院 ·········· 040

第四节　达尔克罗兹体态律动在 20 世纪的影响 ·········· 041

第五节　达尔克罗兹体态律动在中国的发展 ·········· 043

第三章 达尔克罗兹体态律动教学实践体系

第一节　体态律动 ·········· 048
　　一、体态律动的教学目标 ·········· 048
　　二、体态律动的教学内容 ·········· 050

三、体态律动音乐教学的基本方法 ·················· 052
　　四、体态律动典型教学案例 ·························· 054

第二节　视唱练耳 ··· 056
　　一、视唱练耳的教学目标 ··························· 057
　　二、视唱练耳的教学内容 ··························· 057
　　三、视唱练耳的基本方法 ··························· 058
　　四、视唱练耳典型教学案例 ························ 059

第三节　即兴 ·· 061
　　一、即兴的教学目标 ································· 062
　　二、即兴的教学内容与方法 ······················· 062
　　三、即兴典型教学案例 ····························· 065

第四章
我国学校音乐教学的困境与变革愿景

第一节　当前学校音乐教学的问题与归因 ············ 070
　　一、学校音乐教学存在的问题 ···················· 070
　　二、影响音乐教学的因素 ·························· 075

第二节　音乐课程标准的变革愿景 ····················· 080
　　一、学校音乐教学的价值追求 ···················· 080
　　二、学校音乐教学的基本原则 ···················· 083

第三节　达尔克罗兹体态律动与愿景的实现 ········ 086
　　一、与音乐教学变革的价值诉求契合 ··········· 086
　　二、与音乐教学变革的基本理念契合 ··········· 086
　　三、符合变革愿景的方法预期 ···················· 087
　　四、有助于理想教学效果的实现 ················· 088
　　五、音乐教师的应用意愿较强烈 ················· 089

第五章 探究动起来的音乐课：一项教学实验

第一节 实验设计 ……………………………………………………… 092
 一、实验假设 ……………………………………………………… 092
 二、实验方法 ……………………………………………………… 093
 三、实验过程 ……………………………………………………… 097

第二节 数据分析 ……………………………………………………… 098
 一、数据收集 ……………………………………………………… 098
 二、数据编码 ……………………………………………………… 099
 三、数据处理 ……………………………………………………… 099

第三节 实验结果 ……………………………………………………… 100
 一、前测音乐能力测评比较 ……………………………………… 100
 二、前后测成绩差异比较 ………………………………………… 100
 三、实验结果分析 ………………………………………………… 105

第四节 实验效果 ……………………………………………………… 107
 一、课堂形式：由秧田桌椅转向梦想舞台 ……………………… 107
 二、师生互动：由单向传递转为多维交融 ……………………… 111
 三、课堂重心：由教学效果转向深度体验 ……………………… 117
 四、学生学习：由被动接受转向主动表达 ……………………… 123
 五、教师教学：由教授知识转向促进发展 ……………………… 127

第六章 达尔克罗兹体态律动与课堂教学

第一节 体态律动音乐课堂教学形态 ………………………………… 132
 一、教学空间与教具准备 ………………………………………… 132

二、课堂样貌与教学形式 ……………………………………………… 135
　　三、教学过程与学习机制 ……………………………………………… 137

第二节　五种代表性达尔克罗兹体态律动教学策略 ……………………… 140
　　一、跟随练习 …………………………………………………………… 141
　　二、快速反应练习 ……………………………………………………… 143
　　三、替换练习 …………………………………………………………… 145
　　四、回声式卡农 ………………………………………………………… 146
　　五、多声部卡农 ………………………………………………………… 146

第三节　瑞士达尔克罗兹中心的教学设计案例 …………………………… 148
　　一、米蕾叶·韦伯（Mirelle Weber）的教学设计 …………………… 149
　　二、蔡宜儒的教学设计 ………………………………………………… 153

第四节　应用达尔克罗兹体态律动的课堂教学调整方案 ………………… 155
　　一、更新教学体系 ……………………………………………………… 156
　　二、明确教学思路 ……………………………………………………… 163
　　三、中小学音乐课教学设计课例 ……………………………………… 165

第七章　达尔克罗兹体态律动的实践价值

第一节　达尔克罗兹体态律动的实践意蕴 ………………………………… 178
　　一、以身体参与促使全身心投入 ……………………………………… 178
　　二、以具身性体验促进深度学习 ……………………………………… 180
　　三、以有结构的即兴激发创造 ………………………………………… 181
　　四、以解放天性促进灵动表达 ………………………………………… 183

第二节　体态律动音乐教学的育人价值 …………………………………… 184
　　一、促进身心和谐发展 ………………………………………………… 184
　　二、经由音乐指向全人教育 …………………………………………… 186
　　三、唤醒内在潜能 ……………………………………………………… 188
　　四、唤发审美情感 ……………………………………………………… 190

第八章 创造学校音乐教学新方式

第一节　体态律动音乐教学面临的质疑与挑战……194
　一、以节奏为核心的教学理念遭质疑……194
　二、传承多元文化的局限性较突出……195
　三、现实应用困难较多……196

第二节　达尔克罗兹体态律动在我国的前景展望……198
　一、理论研究不断拓展……198
　二、现实困难有望改善……199
　三、国外的发展经验为我国提供借鉴……200
　四、各类音乐教师学习热情高涨……202

第三节　学校音乐教学改革新方向……203
　一、关注身体作为音乐学习的方式……203
　二、探索有结构的即兴教学模式……205
　三、倡导音乐教学中的对话与交往……206

结　语……209
附　录……213
参考文献……235
致　谢……237
后　记……239

序　言　以音乐激发生命活力

李茉博士的《让音乐课动起来：达尔克罗兹体态律动教学》即将付梓，嘱我作序，不免忐忑。当年华东师大音乐系的青年教师李茉向我咨询报考博士研究生的相关问题并表达报考意向时，我就很忐忑。这两种不同的忐忑，皆源于我自己完全是个"音盲"。我的专业领域是教育学原理，理应关注作为全面发展的教育的组成部分之美育，关注作为学校美育重要载体的音乐教育，但我对音乐一直是"无感"和"无知"。从她考取华东师大教育学原理专业博士研究生的那一刻起，"音盲"这一缺陷使我几乎陷于"万劫不复"的焦虑之境，逼着我去阅读了一些与艺术哲学、音乐史、音乐教育相关的书，还申报并完成了一个与学校美育相关的课题，对学校音乐、美术等美育教学与实践活动进行了一些观察，对相关的理论与实践问题也有了一点点思考。在她决定以"基于体态律动的音乐教学实践变革"为题进行博士学位论文的研究和写作的过程中，她让我"认识"了达尔克罗兹及其体态律动教学的思想与实践，由于自身的音乐认知缺陷，我只能和她讨论研究设计、实验方法、理论提炼等教育研究方面的问题。她给我开辟了一片新的学术视域，我曾认真观察过她的体态律动课堂教学，这让我有机会见识"动起来"的音乐课堂的魅力。这是一个实实在在的教学相长的过程。如果说，她当初的博士学位论文还略显青涩，那么，现在呈现在读者面前的这本著作，却有了理论阐释的丰富性基础上的浓浓的实践底蕴与教育情怀。

达尔克罗兹体态律动（Dalcroze eurhythmics）是一种通过运动学习和体验音乐的方法。这种教学方法是在对传统音乐教学方法的质疑和批判的基础上建立起来的。传统的音乐教学将音乐理论和记谱法当作抽象的东西来教授，与其所代表的声音、动作和感觉脱节；学生的音乐学习是机械的，缺乏音乐敏感性，难以捕捉旋律和和弦，更难以理解内隐于音乐的意义。达尔克罗兹希望找到帮助学生发展感受、聆听、创造、想象、联系、记忆、阅读和创作以及演奏和诠释音乐的方法，以便让他们摆脱身心、感觉和表达之间的割裂。通过观察，他发现，优秀的学生可以

用他们的脚敲打节拍，或者随着音乐摇晃身体，而且，这种身体反应是自然的，流畅的。他意识到，在音乐学习上，与感官直接相关的是节奏和运动，音乐的三个要素——音高（pitch）、节奏（rhythm）和力度（dynamic），后两个完全依赖于运动。专注的聆听与敏感的身体反应相结合，定会产生并释放出强大的音乐力量。为此，他开始寻找可以将音乐转化为实用教育工具的原则、教学策略、教学风格和方法。他将身体视为学生音乐训练的第一个乐器，开发了将听觉与身体反应相结合的练习技术，做了大量实验，并将这一独特而新颖的原理与方法命名为"体态律动"（eurhythmics）。

体态律动教学体系包括三个关键概念：（1）体态律动（eurhythmics），学生通过听音乐来学习节奏和音乐结构，并通过自发的身体运动表达他们所听到的内容，进而通过动作表达音乐，通过动态练习发展音乐技能；（2）视唱练耳（solfège），采用"固定调"系统，培养学生的听力和视唱技巧，增强对内心听觉的训练；（3）即兴创作（improvisation），运用乐器、动作和声音进行即兴音乐创作。这一教育体系旨在促进：（1）音乐感知与创作方面，促进学生对听力、分析、写作和即兴创作的快速、精确、富有表现力的个人反应；（2）身体反应与表现方面，使学生的表演更准确，并通过表演发展个人表现力；（3）人的精神与情感发展方面，促进学生的意识、注意力、社会融合、自我表现以及细致入微的表达。

达尔克罗兹的体态律动教学产生了广泛而深刻的影响。第二次世界大战后，他的思想作为"音乐与动作"（music and movement）在欧洲、美国、东亚多国的学校得以实践、传播和推广。他的思想还对德国著名音乐家卡尔·奥尔夫（Carl Orff, 1895—1982）创建的"奥尔夫音乐教学法"产生深刻影响，后者被广泛应用于欧美的音乐教育，在我国也有较多的借鉴和应用。

李茉博士可能不是第一位向读者介绍达尔克罗兹体态律动教学的中国学者，但是她对达尔克罗兹体态律动教学的理解是独到的，她更是将达尔克罗兹体态律动教学付诸实践的为数不多的中国学者，这种致力于将国外先进教育理论与本土教育相结合的探索性、变革性教学实践，实属不易和难得。而这一切，都源于她对音乐教育的深刻领悟与挚爱，源于她对中国音乐教育的研究和把握。在她看来，音乐教学是学校艺术教育的重要方面，是学校美育的核心内容之一，在人的全面发展过程中发挥着重要作用。李茉在攻读教育学博士学位期间，借助大量第一手文献资料，全面梳理了体态律动音乐教学的历史发展脉络，系统地阐释了体态律动音乐教学的内涵、特征及实践体系。这使她对达尔克罗兹体态律动教学有了深刻的认识。在她看来，体态律动音乐教学以身体参与为音乐学习的基础，将敏锐的感受力、富有生命

律动性的节奏感和自如的个性表达视为音乐教学的核心目标，实现了音乐与学习者身体、情感的交融；围绕音乐性的培养，通过生成性的分工与合作机制，展现了整个教学过程中的生成性、即兴性与创造性，实现了人在音乐教学过程中的身心和谐与统一。

灵动的思想只有与现实实践结合才会产生生命活力。为此，李茉花了大量的时间深入中小学进行访谈、问卷调查等。通过调查，她真切地了解到当前我国音乐教学存在的重理论、重知识、重单向传授，轻实践、轻体验、轻创造等种种问题，感受到音乐课堂的沉闷、呆板、缺乏活力，认识到音乐教学背离教育意义的危害……她同时也深刻地感受到中小学音乐教师对教学改革的强烈渴望。这使她意识到，中国音乐教育亟待以一种注重体验的、灵动的、焕发音乐教育意义的教学加以变革，以实现音乐教学立德树人的教育价值。当她向老师们介绍了达尔克罗兹体态律动教学思想，老师们对体态律动音乐教学的理念与方法的渴望与积极、开放态度，使她坚定了在中国课堂尝试进行体态律动音乐教学改革实验的信心与决心。

李茉的教学实验最初是从上海的中小学开始的，她的实验着重将环境、音乐、节拍、身体运动、表达等元素有机组合，注重师生在教学过程中的多维交融、深度体验与主动表达。这些实验是成功的，教学过程中开发设计的本土化教学案例、执教者与学生的课后反馈以及前后测检验均显示，学生在节奏与节拍、即兴表现与音乐创编三个方面进步明显，实验组与控制组差异显著，并且音乐课堂发生了诸多转变：教学内容回归音乐本体，教学方法增强深度体验，课堂组织实现互动交融，教师教学迈向即兴生成，学生呈现出个性化的创造。

在以此研究为基础撰写博士学位论文并顺利通过答辩、获得教育学博士学位之后，李茉的研究并未止步，她继续研究和传播达尔克罗兹体态律动教学，不断扩大达尔克罗兹体态律动教学的实验推广，其目的已不止于能够写出多少篇论文，而是让更多的中小学音乐课堂发生改变，真正"动起来"，让更多的中国儿童从生动的音乐教学中获益，健康成长。这些融汇了作者十余年来艰难探索与付出的研究、实验、推广，在很大程度上进一步丰富了本书的内容，为您呈现的不仅是达尔克罗兹体态律动教学的相关知识，更是音乐课堂教学改革的丰富经验与体验，是一位青年音乐教育者对儿童、对音乐的深刻理解与浓浓的教育情怀。

这是一本研究和传播达尔克罗兹体态律动教学的著作，一本基于中国本土音乐教育问题进行教学改革探索的著作，更是一本反映青年学者以满腔热情投身教育改革实践经验、体验、情感的著作。

世界上有阳春白雪般的音乐，也有下里巴人式的音乐；有死记硬背的课堂，更有生机勃勃的课堂。我曾对李茉博士说，我并不期望她成为一流的音乐家，但希望她成为一流的音乐教育家，通过音乐教育，唤起广大儿童与社会大众的爱美之心，激发其爱美之情，提升其赏美、创美之能力，共同营造、共享美好生活和美丽世界。

让音乐课堂"动起来"是音乐教学改革的方向，让生活与生命"动起来"，人生的意义才更加丰满。让我们一起"动起来"。

范国睿

2022年9月30日

于华东师范大学

前　言

音乐教育是学校艺术教育的重要方面，是学校美育的核心内容之一，在人的全面发展过程中发挥着重要作用。当下我国学校音乐教学改革面临着诸多问题，亟须以一种注重体验的、灵动的、焕发美育意义的教学加以补充，以实现立德树人的教育价值。

本书力图借助达尔克罗兹体态律动教学法的理念与模式，从理论与实践双向建构的维度探索我国学校音乐教学改革中的问题。本书借助大量第一手文献资料，梳理了达尔克罗兹体态律动音乐教学的历史发展脉络，全面系统地阐释了该音乐教学法的内涵、特征及实践体系；借助教育实验的方式探索了学校音乐教学实践变革的新模式，在分析音乐教学改革实践成效的同时，进一步揭示了体态律动教学法促进我国音乐教学改革、促进学生成长的重要价值，并在辨析体态律动音乐教学面临的质疑与挑战的基础上，从发展的角度，分析了我国应用达尔克罗兹体态律动推动音乐教学变革的前景。

达尔克罗兹体态律动以身体参与为音乐学习的基础，将敏锐的感受力、富有生命律动性的节奏感和自如的个性表达视为音乐教学的核心目标，实现音乐与学习者身体、情感的交融；围绕音乐性的培养，通过生成性的分工与合作机制，展现了整个教学过程中的生成性、即兴性与创造性，实现了人的身心和谐。该教学法因其突破传统音乐教学模式、强调身体参与、注重个体体验、激发创造性而被称为"一场音乐教学技术革命"。

当前我国学校音乐教学主要存在教学模式僵化、重理论、重知识、重单向传授，轻实践、轻体验、轻创造，进而导致音乐课堂沉闷、呆板、缺乏活力、音乐教学的教育意义剥离等问题，音乐教师渴望学习这一方法体系，在教学中进行应用探索的愿望强烈。

以体态律动为基本方式的音乐教学将环境、音乐、节拍、身体运动、表达等元素有机组合，注重师生在教学过程中的多维交融、深度体验与主动表达。通过本土

化的教学实验，我们发现学生在节奏与节拍、即兴表现与音乐创编三个方面进步明显，参与实验的音乐课堂发生了诸多转变：教学内容回归音乐本体，教学方法增强深度体验，课堂组织实现互动交融，教师教学迈向即兴生成，学生呈现出个性化的创造。

 体态律动音乐教学对我国音乐教学改革和审美育人价值的实现均具有重要的实践价值。就音乐教学而言，它将音乐、身体律动与情感发展融为一体，实现了全人教育的培养目标；打破以单向音乐知识传授为主的教学模式，使音乐课堂变成以促进互动交流、主动发展为核心的梦想舞台，使课堂生态由僵化呆板的知识灌输转向解放天性、活泼灵动的多维互动，带来音乐教学的全新面貌。就育人价值而言，体态律动教学促使身体参与音乐学习、体验和表达，以具身体验唤起个体内在激情，激发了即兴创造，促进了深度学习，解放了个体天性，促发了灵动表达，实现了身心和谐发展，以美育人、立德树人。

 理性审视达尔克罗兹体态律动教学，不难发现，其以节奏为核心的教学理念也曾遭受质疑，并受到来自多元文化的挑战，以及教学实践条件方面的种种限制。尽管如此，体态律动对于变革我国音乐教学的理念、模式、结构与话语体系，都有着重要价值。对于当下以及未来的中国音乐教学改革而言，体态律动音乐教学的启示在于：关注身体与音乐学习的交融，倡导基于对话与交往的教学，探索基于结构的即兴教学模式，这或许昭示了我国未来音乐教学改革的趋势和走向。

绪论

> 让我们来衡量一种艺术,这种艺术在精神境界方面超过所有其他的艺术;这种艺术将比任何其他艺术走得更远;一种艺术,它比所有其他艺术说得少,而展示得多;一种艺术,它对所有人来说,是容易从情感上去理解它;一种艺术,它萌芽于动作——生命的真正象征。[1]
>
> ——瓦登·克雷格

① [英]德赖维尔.达尔克罗斯体态律动入门[M].合肥:安徽文艺出版社,1987:1.

研究总是始于问题，无论这一问题是源于个体的困惑，还是社会的重大难题。但是就研究问题本身而言，这两个因素必然是夹杂在一起的，并不能完全区分开。正如安东尼·吉登斯（Giddens，A.）提出的，社会系统的结构化过程是在互动中被反复生产出来的，它的基础是处于具体情境中的行动者可认知的活动，这些行动者在行动时利用了丰富多样的行动情境下的规则与资源。在他看来，"行动者和结构二者的构成过程并不是彼此独立的两个既定现象并列，即某种二元论，而是体现着一种二重性""社会系统的结构特征对于它们反复组织起来的实践来说，既是后者的中介，又是它的结果。相对个人而言，结构并不是什么'外在之物'……不应将结构等同于制约，相反，结构总是同时具有制约性与使动性"。[1] 在此意义上讲，所谓研究，其重点就不再是简单地区分究竟是社会问题还是个人问题，而在于发现和认识这些困扰个体或社会公众的问题，并及早地预测到这些问题可能带来的负面影响或社会危机，进而采取必要的行动予以解决或改进。

赖特·米尔斯（Mills，C.W.）在谈到研究问题时也指出："对问题的阐述应该包括对一系列公众论题和私人困扰的明确关注；并且这些阐述应该开启对环境与社会结构间因果联系的探求。"[2] 他还强调，在阐述问题时，必须明白在问题所包含的困扰与论题中，有什么价值受到真正的威胁；何人接受它们为价值，而又是何人何物威胁了这些价值……我们很有必要把这些价值与感情、争论和恐惧纳入我们对问题的阐述之中，因为这些信仰与期待，不管它们多么不完整、多么有错误，恰恰是论题和困扰的组成因素，而且如果确有对问题的解答，那么在一定程度上我们要以它解释人们经历的困扰和论题的有效性来检验这一解答。[3] 当然，这里表现出的依然是一种线性思维，即"基于问题和解决问题"式的研究意识。在现实社会中，并不是所有的问题都可以得到有效解决，甚至一些问题通过系统研究之后也依然没有办法解决。但是即便如此，只要是带着对原初问题的思考进行了分析和理解，这样

[1] ［英］安东尼·吉登斯.社会的构成——结构化理论大纲［M］.李康，李猛，译.北京：生活·读书·新知三联书店，1998：89-90.
[2] ［美］C.赖特·米尔斯.社会学的想象力［M］.陈强，张永强，译.北京：生活·读书·新知三联书店，2001：139.
[3] 同上。

的研究就可能是有意义的。就此而言，本研究的起点就是带着对当前中小学音乐教学实践中的问题的思考，来寻求一种突破的可能。

（一）音乐课堂教学方式有待创新

当前我国中小学音乐课堂教学面临的根本性问题是教学形式与方法单一，缺少艺术性实践体验。为进一步深化学校美育教学工作改革，2020年底，教育部成立首届全国中小学美育教学指导委员会，其主要职责之一为"教学形式与方法改革创新"。2020年，中共中央办公厅、国务院办公厅印发《关于全面加强和改进新时代学校美育工作的意见》，提出"深化教学改革"，"着力提升审美感知、艺术表现、创意实践等核心素养"，力争全面促进学生深度参与音乐学习，全面提升学习效果。"美育到底教什么？怎么教？这是一个非常值得认真思考研究并着力破解的问题"[1]，教学形式与方法直接影响美育质量，影响课堂教学改革推进，其改革与创新，是全面提高音乐教育质量的重要课题。

众所周知，音乐是听觉的艺术，具有情感性、审美性、实践性、创造性等独特特征，其教学方式理应突出艺术教学的特色与规律，体现出与语、数、外等课程的教学方式的显著差异。但就目前我国主流的音乐课教学方法来看，"讲授"与"问答"依然是最普遍的方式。换言之，目前音乐课的教学方法与文化课无异，此种教学方式未能充分利用好宝贵的音乐课堂时间去提高学生的基本音乐能力和审美品质。对音乐教学方法进行再认识、再创新，突破现有"文化课"式音乐教学，探索"用艺术的方式教音乐"，创新多种音乐教学方式的有机融合以实现"学生学习方式，教师教学方式的变革"[2]，切实提高学生的音乐能力，乃美育工作的当务之急。

（二）"动起来"是音乐教学改革新趋向

以"动"为特征的体验式音乐教学在发达国家的音乐教学中占有重要地位。以美国为例，《美国国家核心艺术标准》（2014）明确强调了艺术学习过程中对学生的身体活动和大脑思维活跃状态的要求[3]。在增强实践体验，切实提升学生音乐综合艺术素养方面，欧洲、美国、日韩等国大量运用以身体律动为核心的达尔克罗兹体态律动音乐教法，在音乐教育、舞蹈教育、戏剧教育、视觉艺术等多个领域取得了卓

[1] 靳晓燕. 听教育部相关负责人谈体育、美育、劳动教育新进展 [EB/OL]. 光明网 –《光明日报》. [2020-12-15]. http://news.gmw.cn/2020-12/15/content_34463119.htm.

[2] 教育部关于印发《基础教育课程改革纲要（试行）》的通知 [EB/OL]. [2001-06-08]. http://www.moe.gov.cn/srcsite/A26/jcj_kcjcgh/200106/t20010608_167343.html.

[3] [美]国家核心艺术标准联盟. 美国国家核心艺术标准 [M]. 徐婷，译. 上海：上海音乐出版社，2018：8.

越创新成果①。纵观世界音乐教育的发展趋势，应用范围广、影响力大、教学效果好的多种音乐教学体系，如奥尔夫教学法、柯达伊教学法、美国综合音乐感教学法等均吸收借鉴了体态律动教学法"动"的理念，充分发挥身体在音乐学习中的作用，将"音乐—身体—心灵"有机融合起来，借由律动达到增强艺术体验、产生审美共鸣、提升音乐素养的目的。某种意义上说，"动起来"的音乐教学强调音乐活动的实践特性，呼应了实践主义音乐教育哲学观，即音乐课程的核心在于"教师要带领学生进行音乐实践，这样便不会导致音乐教学只停留在空谈上"②。

（三）身体律动应成为音乐学习常态

身体律动是音乐学习的基本方式，应成为音乐教学常态。

首先，音乐性动作是体验与表现情感的基本方式。每当人们听到动感的音乐时，身体会不由自主地随乐而动，"手舞足蹈"的身体音乐性动作在表达人类情感方面具有不可替代的作用。我国中小学《义务教育音乐课程标准》在感受与欣赏、表现、创造等方面均体现出了对身体律动的关注，在内容标准及教学内容上均提出了具体要求。

其次，身体是天然乐器。然而我国音乐课堂却较少运用身体参与的方式，音乐课堂教学存在"教学环链（听、唱、奏、读、写、动、创）不完整，后五环链整体被忽略"③的突出问题。喉咙和身体是人的天然乐器，歌唱和律动则是儿童表现音乐最自然、最便捷的方式，歌唱作为我国音乐教育在传统与优势模式，在学校美育中发挥了重要作用，这源于我国近代学校音乐教育在起始阶段就大量进行了学堂乐歌的教唱，而身体律动却由于种种历史、文化原因，没有得到合理使用。

再次，身体律动是重要的音乐教育体系的普遍特征。从国际视角审视不难发现，充分运用身体律动的音乐教学体系不在少数，其中尤以位列世界三大音乐教学法之首的体态律动教学法最为重要，而如此重要的教学体系，却尚未在我国得到合理有效的利用。

基于以上实际情况，身体律动在何种程度上有助于推动美育目标的实现，成为当下美育教学研究的一个重要课题。我从2014年开始关注达尔克罗兹体态律动音乐教学，其间既深化了理论学习，也尝试在实践中运用，考察了国外体态律动音乐

① 李茉.一场动起来的音乐教学革命［J］.中国音乐.2019（5）.
② ［加］戴维·埃利奥特，［美］玛丽莎·西尔弗曼.关注音乐实践——音乐教育哲学（第2版）［M］.刘沛，译.中央音乐学院出版社，2018: 455.
③ 许洪帅.普通学校音乐教学方式的问题溯源与转型创新［J］.人民音乐，2015（9）.

教学的课堂实践，进行了本土化转化。总体而言，对这个问题的探究可粗略地分为四个阶段：

1. 问题萌生阶段。2014年，我以国家公派访问学者身份赴美国纽约哥伦比亚大学教育学院进行学术研究工作，对美国纽约州、新泽西州的19所学校进行了课堂观察与走访。在深入美国课堂进行观察的过程中，我深刻体会到美国音乐教师对待音乐课程的观念及具体方式方法与中国音乐教师的差异，他们的音乐课较中国的音乐课普遍表现出了更强的灵活性、多样性、体验性、参与性、互动性和趣味性，音乐教师在教学过程中表现出了更强的专业自信、创造力和工作热情，学生则表现出对"动起来"的音乐课的期待、喜爱、投入。实地探访美国音乐教学现场为我探索体态律动音乐教学在中国学校音乐课的运用提供了实践范例。

2. 方法学习阶段。交流考察的同时，我开始对达尔克罗兹体态律动教学进行了系统的理论探究与工作坊式实践探究。以学习者的身份深度参与美国、德国、奥地利、瑞士、中国香港等多所音乐学院课程，及国际大会、授课工作坊，以长期学习、短期培训、访问学习等多种方式，系统学习该教学法。在国内外搜集与此相关的书籍、教材、学术论文、报刊报道、图片、视频等多种形式的文献，对其哲学基础、美学基础、教育学基础等理论形成了较为完整的认知，并习得了大量（逾百种）实操方法。

3. 实验实践阶段。2015年9月起，我在上海多个县区开展体态律动音乐教学实验，包括儿童音乐课程，音乐专业本科生、研究生体态律动课程，也有面向非音乐专业大学生的通识音乐素养课程，取得了预期的教学成效。我在全国多省市开展体态律动音乐教学的教师培训工作，与参训学员交流，调查一线教师对此方法体系的认识、态度与应用期待，获得了较为积极的展望。这一阶段属于对此音乐教学法的初次尝试探索，面向不同的人群，积累了多层次的经验与教学案例，但在教学目标、策略与评价方面均不成熟，尚未形成目标清晰、设计严谨的研究设计。在与上海市某区教育科学研究院达成合作研究意向的前提下，开展了较为全面系统的教学实验研究。

4. 理论总结阶段。在充分考察和实践的基础上，我认为体态律动音乐教学在我国既有操作上的可行性，又有研究的必要性。这种研究不是零散的、碎片化的译介或照搬，而是需要使它在中国的教育土壤中生根、发芽。

以上，构成了本书写作的起点。

（四）本书涉及的核心概念

"达尔克罗兹体态律动"是本研究的核心概念。"动"，在汉语中具有丰富的含

义，它既指"以改变原来位置或脱离静止状态"之意，与"静"相对；又指"动作（行为）、感动（情绪变化）、动画（非静止状态）等"。与不同语义的字组成新词时，"动"被赋予了多重新意。"律动"一词最早由希腊语变化发展而来，原意为"美好、平衡、调整、富于节奏"，后被称为音乐动作，或有节律的动作，有韵律的运动，多指人们听到音乐能够按照节奏的特点和音乐的情绪，用形象化、节奏化的形体动作表达对音乐内容的理解。"体态律动"，本义为"伴随着音乐身体做动作"，在达尔克罗兹音乐教学法中，体态律动有着更丰富、更独特的内涵。

19世纪末20世纪初，为了解决音乐表演者的身体感受力和表现力问题，提高戏剧表演者的艺术表现力，法国歌唱家和音乐理论家弗朗索瓦·德尔萨特（Francois Delsarte）率先设计了一套完整的动作原理和表情体系。之后达尔克罗兹受到德尔萨特的影响，创造了一套名为"韵律体操"的节奏练习，并通过不断深入的研究与实践形成了"体态律动音乐教学"。[①] 达尔克罗兹的"韵律体操"在当时的法语中没有现成的词汇，为了表达"音乐中的身体律动"这个概念，他创造了法文词组"Gymnastique Rythmique"来表示韵律体操，该词在英语中也没有相应的词汇。此后，英国伯明翰大学教授约翰·哈威（John Harvey）率先使用了"eurhythmics"这个英文单词，与"Gymnastique Rythmique"同义，中文直译为"优律动"。该词词根来源于希腊语，"eu"具有"好的，优质的"之含义；"rythmics"具有"流动、动作"之含义，合起来表达"美好的动作"，或"与韵律活动表现相联系的美好感觉""头脑与四肢的和谐以保证四肢有节奏的运动"之意。[②] 达尔克罗兹体态律动的方法体系包含体态律动、视唱练耳和即兴三个分支，三者相互补充，均以"动"为首要特征。本研究所指的体态律动是指在教师引导下，学生在感受音乐的同时通过身体的动作加深对音乐的理解，注重参与性、实践性。

下面，就让我们开启达尔克罗兹体态律动教学与学校音乐教学改革的探索之旅吧！

① 郑晓，尤怡红.幼儿律动［M］.上海：复旦大学出版社，2014：1.
② 杨立梅，蔡觉民.达尔克罗兹音乐教育理论与实践［M］.上海：上海教育出版社，2011：7.

第一章

达尔克罗兹体态律动研究源流

> 这一音乐教育体系十分强调个性化,从个性的英文单词"individual"看,每个个体都是不可(in)分割的(dividual)。达尔克罗兹认为,作为个体的人,是一个整体,教育也应有整体的观念,这就是我们所说的全人教育(holistic education)的理念。
>
> ——保罗·希勒(Paul Hille)[①]

① 李茉.体态律动音乐教学体系对传统教法的革新与发展[J].全球教育展望,2018(4).

达尔克罗兹体态律动教学被誉为"一场音乐教学的技术革命",强调要将学生从传统"课桌椅"模式中解放出来,以身体律动的方式重构音乐教学,探索出了一条既符合音乐艺术特征,又符合音乐学习规律的教学之路。那么,体态律动究竟是什么?它和我们所熟悉的舞蹈是一回事吗?国内外对体态律动音乐教学法的研究与实践处于怎么样的状态?本章将对这些问题进行梳理和阐述。

第一节 达尔克罗兹体态律动教学法概述

体态律动音乐教学是由瑞士音乐家埃米尔·雅克-达尔克罗兹(Jaques-Dalcroze, E.J.)(1865—1950)于1900年左右提出的。他认为,以往的音乐教育是非音乐性的,不符合音乐的本质特征。音乐本身离不开律动,而律动和人体本身的运动有密切的联系。因此,传统课堂教学单纯地教音乐、学音乐,而不结合身体的运动,至少是孤立的、不全面的。他通过观察发现,歌剧演员和乐器演奏者的音乐感觉欠敏锐,节奏感较迟钝,动作也不太协调,这与他们学音乐时只是孤立地学音符,缺乏生动的律动训练有关。达尔克罗兹前后花了约五十年的时间从事理论与实践的探索,不断完善体态律动音乐教学体系。

一、达尔克罗兹体态律动教学的内涵

体态律动指一种有音乐伴奏的身体运动的教学法。[1] 这种身体的运动不仅由音乐伴奏,且受音乐启发,由音乐激发,音乐和运动之间相映成趣。音乐由身体动作来表现,身体动作伴着音乐而展开,身体运动富有乐感,与音乐结合得非常

[1] [英]德莱维尔.达尔克罗斯体态律动学入门[M].高建进,译.合肥:安徽文艺出版社,1987:1.

协调。达尔克罗兹体态律动音乐教学法是欧洲三大音乐教学法中历史最悠久、影响最深远的一种。该体系由体态律动（eurhythmics）、视唱练耳（solfège）和即兴（improvisation）这三个分支构成，其中体态律动是最为核心的，无论视唱练耳还是即兴，都必须经由身体律动来开展，它构成了达尔克罗兹音乐教学法最重要的特征。

从育人的角度看，体态律动通过音乐进行全人教育。"它不仅仅是音乐教育，还是一种为了生活的教育。"[①] 世界体态律动教师联盟主席保罗·希勒（Paul Hille）研究实践达尔克罗兹体态律动音乐教学40年余年，他认为体态律动音乐教学是充满趣味的教学，是一种"适用于艺术教育的全人教育，它通过律动、音乐、语言，将不同艺术形态共通的原则与结构作为主要内容，带领人们通过体验性活动，进行自我感知、自我表达、自我认知"[②]。欧洲著名体态律动学家，克里斯蒂娜·施特劳梅（Christine Straumer）认为，当今体态律动音乐教学是一种"通过音乐、语言、律动在多人团体活动中带有即兴教学模式的学科。它的教育性、艺术性、治疗性原理使其对于人类音乐潜力和肢体语言表现形式的开发起到了重要作用"[③]。发展中的体态律动音乐教学运用行为策略，以基本音乐元素为载体，实现人的全面发展。

从达尔克罗兹体态律动音乐教学的当代发展看，这是一种融汇聆听、感悟、创造、身体律动、即兴表现、歌唱、演奏等多种方式的教学体系，在世界诸多国家和地区已渗透融入到学前教育、中小学教育、成年教育、特殊教育等教育体系，通过培养人的音乐素养，达到身心合一、全面发展的目的。达尔克罗兹体态律动音乐教学体系的三个分支构成了促进学生音乐能力发展的基本框架。鉴于实际教学中的特有目标与作用，也有观点认为还应包括第四个分支，即动态塑形（plastique animèe），[④] 如图1-1所示。

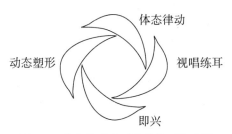

图1-1 体态律动音乐教学体系构成图

① [英]乔伊·帕尔默.教育究竟是什么？100位思想家论教育[M].任钟印，诸惠芳，译.北京：北京大学出版社，2008：1.
② 李茉.体态律动音乐教学体系对传统教法的革新与发展[J].全球教育展望，2018（4）.
③ 本观点来自克里斯蒂娜·施特劳梅2016年8月11日在第十四届德国海勒劳世界体态律动大会上的发言。
④ Marja-Leena Juntunen. Embodiment in Dalcroze Eurhythmics[D]. University of Oulu, 2004.

达尔克罗兹教学体系将音乐素养的构成分为四个主要方面：节奏感、听觉能力、自发地情感外化和神经敏感度①。台湾地区音乐教学法学者郑方靖认为，该体系中的音乐素养亦可分为：内在听觉、内在肌肉觉、创造性表现。我们取每个分支的最典型特征加以归纳，认为音乐素养包括内在听觉、内在肌肉觉、情感表达、神经敏感度。每一个教学分支都有它清晰的、有针对性的教育目标，结合在一起最终形成"完整的全面音乐素养"。②很多时候，它们既分工又合作，各自发挥独到之处，四大教学分支相互支撑，形成合力（如图1-2）。

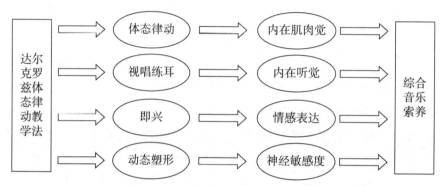

图 1-2　体态律动体系分支的教学目标素养对应图

从学习顺序上看，这四个教学分支有一定的先后次序：体态律动是最基础的部分，所有初学者均需经过较长时间的体态律动学习，获得比较稳定的节奏感后才进入到视唱练耳的课程中。尽管达尔克罗兹深刻认识到，学生之间存在个体差异，有些孩子会比其他孩子能更快更好地掌握这些能力，但是他依然强调全面的、完整的教学，要求所有的学生都需要进行至少两年体态律动课程的学习。"学生们不应在没有经过两年完整的节奏训练课程的情况下就对视唱练耳和音乐旋律进行培训。"③视唱练耳通常是留给那些已经在律动课程中节奏感方面取得成功的学生的。即兴与动态塑形则是进入到中高阶学习后才进行的。

这四个分支相互渗透，相互支撑，以实现教育目的④。譬如，在实际教学过程中，即兴课程会部分应用体态律动，让学员走出节拍节奏，例如，脚走两拍，手拍一下，或者反过来做，这是身体协调性练习；也会运用视唱练耳，例如，"请用 D

① Marja-Leena Juntunen. *Embodiment in Dalcroze Eurhythmics*［M］. New York: Penddragon press, 1994: 25.
② Berger. L. M. *The Effects of Dalcroze Eurhythmies Instruction on Selected Music Competencies of Third- and Fifth-Grade General Music Students*［M］. Pairs: Books on Demand, 1999: 57.
③ Berger. L. M. *The Effects of Dalcroze Eurhythmies Instruction on Selected Music Competencies of Third- and Fifth-Grade General Music Students*［M］. Pairs: Books on Demand, 1999: 46.
④ 李茉. 体态律动音乐教学体系对传统教法的革新与发展［J］. 全球教育展望, 2018（4）.

大调音阶，或者 d 小调音阶做一个乐句的即兴"。又比如，在体态律动课程中，人们需要专注地聆听，这涉及听节奏、音高等与视唱练耳相关的内容，动作的即兴表现显然与即兴部分紧密联系。在视唱练耳中则有大量的即兴表达，例如，用歌唱或者演奏的方式即兴创作一条旋律；在学习视唱时，通常通过肢体动作来表现音高、和声、调式等。它们既各自独立，也相互交叉。

全神贯注地用心、身体和情感实现对音乐声响的体验，是达尔克罗兹教学法做出的革命性探索。① 雅克-达尔克罗兹坚持认为，在学习声乐演唱和器乐演奏技巧之前，应该通过身体来感受体验音乐的精妙之处。他这样写道："学生应该通过大量的、各种形式的律动获取自信心，它来自于肌肉可以完美地掌控节奏感和声音控制的能力。律动可以帮助他全身心地投入表演，表演将不再是种折磨，而是一种喜悦。"② 弗格森（Ferguson）非常赞同体态律动音乐教学，"我们达成的共识是，律动对音乐学习非常有帮助，运用多样性的律动进行音乐教学，已经在学龄前儿童和普通学校教育中取得了大量积极的教育成果"。③

施奈布利-布莱克与摩尔（Schrebly-Black & Moore）写道："这是一种完全投入的感觉——思维是专注的，身体是舒展的，内心异常的敏锐，一切与音乐同步。每个人都能感知到自己的存在，相互之间可以通畅地交流，整个身心焕发新生。"④ 经由这种教学方式，演奏钢琴的人将时刻感觉到自己的存在，并觉得自己越来越鲜活了，不再只是一台演奏钢琴的机器。尽管有一些学生说"我不喜欢雅克-达尔克罗兹的方式"，但是他们其实已经被达尔克罗兹深刻地影响了。这种影响具体说来，就是"回到真实"，他们正努力地与音乐联结，而不是做其他与音乐无关的事，努力做到清晰地表达自我。当对达尔克罗兹体态律动的理解达到一定深度时，学生们可以做到几十个人共同表现莫扎特或者海顿的交响乐作品，可以运用极度细腻的肢体语言从视觉、运动觉上把作品表现得淋漓尽致。有幸跟达尔克罗兹学习过的人都说他是一个很特别的人——热心、幽默、严格，他苛刻的要求会引起学生的焦虑，可是他的幽默和魅力可以轻松地缓解紧张的气氛。他的学生都认为，在课堂上他们始终能感觉到通过身体体验所获得的平衡感和联结感，而且这些感知正在潜移默化

① Mead, V. H. *Dalcroze eurhythmics in today's classroom*［M］. New York：Schott Music Corporation, 1994：5.
② Emile Jaques-Dalcroze. *Rhythm, Music and Education*［M］. New York：Dalcroze Society Publication, 1967：88.
③ Ferguson, L. The role of movement in elementary music education: A literature review［J］. *Applications of Research in Music Education*, 2005, 23（2）.
④ Schnebly-Black, J., Moore, S. *The rhythm inside：Connecting body, mind, and spirit through music*［M］. New York：Alfred Publishing, 1997：84.

地影响着他们与日常生活间的平衡关系。

二、体态律动与舞蹈的区别

在时间与空间中自由而富有韵律的生命体之"动"是达尔克罗兹体态律动教学法的显著特征,即通过节奏元素,以音乐、语言、舞蹈和表演的方式,使学生能够掌握音乐和表演的即兴性,并且带有自己独特的创造性。音乐通过人们感官上、神经上的生理反应,作用于人的心理。因此,对音乐的感受会同时反映在身心两方面。当人们听到好的音乐若有所感时,会自然而然地、情不自禁地摇头晃脑,甚至手舞足蹈,这就是生理和心理两方面的融通而引起的强烈反应。

让学生在音乐启蒙阶段就从身心两方面去感受音乐,不仅从心理上对音乐有所感受,从生理上整个身体也能感受到音乐的节奏、呼吸和情绪起伏的律动,这样才能真正地使学生感受音乐、理解音乐的精髓和神态,所以身体的动作绝不是机械的动作,而是充满生命力的。身体的动作本身就是音乐的化身,它产生于音乐,反过来音乐也体现在身体动作之中,这样的身体动作是一种充满生命律动的体态,所以叫体态律动。

体态律动极易使人误认为其与舞蹈是一码事。实际上二者无论在形式上还是实质上都有着很大的区别。首先,舞蹈注重形式美,而体态律动强调内心情感的表达。达尔克罗兹指出:"舞蹈是通过模仿进行学习的,而体态律动完全不是动作的再现,也不强调姿态的优美,或者说外在形式的绝对精准。体态律动重点在于通过身体动作来反映人的整个身心对音乐的理解并表现出来,通过身体的运动发展音响与身体的通感,达到通过官能下意识地反映情感。具体讲,体态律动的目的在于发展人对音乐的感受力、表现力,展示自我情感的能力,促进人的身心和谐。"[①]

其次,舞蹈是一门艺术,而体态律动是一种教学方式。[②] 舞蹈通过人体动作将音乐具体化并用视觉方式呈现来表达美感。舞蹈的目的是呈现舞蹈作品,在舞蹈展现的过程中一定要有音乐,而且要时刻关注音乐,但舞蹈音乐是固定的,是需要牢牢记熟反复聆听的,舞者当然也要学习音乐,但舞蹈课的目标不在于学习音乐。而体态律动课的音乐是即时的,是时刻变化的,体态律动也随着音乐的推进时刻变换着动作姿态,律动课最主要目的是——学音乐。

① Selma Landen Odom. Delsartean Traces in Dalcroze Eurhythmics [J]. *Mine Journal*, 2005(23).
② Anne Farber, Lisa Parker. Discovering Music through Dalcroze Eurhythmics [J]. *Music Educators Journal*, 1987(74).

第三，舞蹈用肢体语言表演给他人看，而体态律动是通过肢体语言回传给自己。体态律动中身体被视为最原本的乐器，借由身体去领会、理解和创造音乐，使心灵触碰到音乐。身体是作为一个重要的、个性化的和可塑的媒介来进行音乐理解与表达。律动课上学生的动作不是基于向观众传递视觉画面的目的，而是用动作将音乐信息回传给自己。

第二节 达尔克罗兹体态律动研究的发展

一、国外达尔克罗兹体态律动研究

达尔克罗兹体态律动教学法诞生以后，在国外音乐教学中获得了广泛的应用。国外学者通过对其理论与实践的研究，从不同角度和领域丰富并完善了其理论体系，具体如下。

（一）达尔克罗兹体态律动教学法的本质与核心

塞尔玛·奥多姆（Selma Landen Odom）认为，达尔克罗兹体态律动教学法本质上是一种教与学的方法，而非一种物理技术或关于自身的表演艺术。[①] 在运用达尔克罗兹方法进行实际教学时，可以通过热身、音乐基本要素的导入、分析和综合四个阶段进行。[②] 维吉尼亚·米德（Virginia Hoge Mead）指出，运用达尔克罗兹体态律动教学法需要遵循如下基本原则：第一，开发对音乐感知和反应的技巧，这种技巧对学生而言可能仅仅意味着做音乐游戏和对节拍进行反应，在更高的阶段，它意味着听到命令后快速步进和行动两次。第二，必须发展学生内在的音乐感，即内在的听觉感和内在的肌肉感。学生以此在运动中内化时间、空间和能量的关系。第三，必须使耳朵、眼睛、身体和思维之间能够进行更加清晰的交流。第四，使学生

① Selma Landen Odom. Delsartean Traces in Dalcroze Eurhythmics [J]. Mine Journal, 2005 (23).
② [美] 伊丽莎白·凡德斯帕. 节奏律动教学 [M]. 林良美, 译. 台北: 洋霖文化有限公司, 2010: 23-24.

发展一种听觉库和动觉图像，它们能够被译成符号并且通过回忆随意地予以执行。[1]埃尔莎·芬德雷（Elsa Findly）对节奏的自然属性内涵、人的节奏感，以及速度、力度等音乐要素在体态律动音乐教学所强调的时间、空间和能量转换中是如何体现的作出了论述[2]。吉利·柯莫（Gilles Comeau）对达尔克罗兹体态律动音乐教学、奥尔夫教学法和柯达伊音乐教学进行了比较，从教育理念、学习理论等方面提出了对三种教学法的认识，他认为体态律动不同于其他两种教学法的显著特征是：第一，节奏是最基本的音乐元素，在教学中占主导地位。第二，节奏的动态与动作的动态是一致的，因此需要从身体动作入手去学习节奏。第三，教学要遵循先节奏再音响的顺序，因为优秀的音乐家必须具备有鉴别力的耳朵、敏锐的感受力和节奏感，也就是说能够正确感受时间动态与空间动态之间关系的能力，以及能够自然地表现出音乐中所传达的情感[3]。

（二）达尔克罗兹体态律动教学法的教学成效

琳达·伯杰（Linda Marie Berger）通过实验的方法，从溪谷小学（Creek Valley Elementary School）选择三年级和五年级的学生作为实验对象。他把参与实验的三年级的三个完整班分为两种学习组，音高（pitch）组包括两个班，韵律（rhythm）组包括一个班；五年级有四个班参与实验，分别是两个音高组，两个韵律组。韵律组接受与韵律相关的达尔克罗兹体态律动方法指导，而音高组仅接受与音高概念相关的达尔克罗兹体态律动方法指导，而非韵律概念。前测和后测测量四个独立变量：音高辨别、音程辨别、韵律辨别和视觉辨别。通过实验发现，在使用达尔克罗兹体态律动法进行教学时，接受指导的学生与未接受指导的学生的后测结果没有明显的差别，注重音高训练的课程并没有提高三年级和五年级学生的音高水平。接受达尔克罗兹体态律动指导的学生提升了韵律水平。[4]

瓦莱丽（Valerie Vinnard）论述了如何为三年级音乐课设计一组12节连续的课程。该设计是基于她提出的四个基本假设和三个问题。四个假设指教师具备达尔克罗兹体态律动的丰富知识、教师了解并在教授柯达伊概念方面有足够训练、教师可

[1] Virginia Hoge Mead. More than Mere Movement Dalcroze Eurhythmics [J]. *Music Educators Journal*, 1996, 82 (4).

[2] Elsa Findly. *Rhythm and Movement* [M]. Alfred Publishing Co. INC, 1971: 1-26.

[3] Gills Comear. Comparing Dalcroze, Orff and Kodaly. Translated from French by Rosemary Covert. CFORP, 1995: 33-37.

[4] Linda Marie Berger. The Effects of Dalcroze Eurhythmics Instruction on Selected Music Competencies of Third- and Fifth-Grade General Music Students [D]. University of Minnesota, 1999.

以设计课程以合并达尔克罗兹体态律动和柯达伊音乐教育概念、管理机构在三年级课程计划方面予以支持；而三个问题包括理解达尔克罗兹体态律动的优势及其在音乐教育中的应用、在一般音乐课堂中使用柯达伊概念的好处、把达尔克罗兹体态律动和柯达伊概念相结合的综合方法如何提高学生的音乐学习。[1]

威廉·安德森（William Todd Anderson）通过分析达尔克罗兹教学法的实际数据，强调该方法的三种组成要素分别适用于何种类型的教学活动，肯定了音乐与身体动作之间的密切关系，并讨论了运动觉反应在音乐教学中的作用。他认为体态律动主要向学生揭示了时间、空间和能量三种因素，学生通过律动训练可以发现这三种因素的相互依赖关系。在视唱练耳和即兴创作中，利用鼓励的方法能够使学生回忆在体态律动阶段利用身体所学到的时间、空间和能量的相互依赖关系。[2]

劳拉·辛姆娜（Laura Simna）展示了她运用达尔克罗兹教学法进行实际音乐教学的经验与研究成果。通过对儿童与青少年教学经验的总结，她归纳了能够适用于课堂教学的具体方法和活动，并详细讨论了在达尔克罗兹音乐教学中运用视觉、听觉与运动觉等多种感官相结合的训练方式。[3]托德（Todd）回顾了已有的关于身体、韵律和节拍感应的研究以及由音乐诱发的身体运动感觉的调查，他的研究所使用的论据令人信服，考虑到感觉运动系统在节拍感应中的作用，他提出的音乐运动神经生物学的视角值得进一步的实证研究。[4]罗塞（Rose）发现运用体态律动方法进行幼儿园、一年级和二年级学生的音乐教育能够提高他们的节拍能力。[5]

（三）体态律动的认知理论

克里斯蒂娜·沃克（Christina M. Walker）以身心二元论为研究的理论视角，从历史的角度阐述了柏拉图和笛卡尔关于认知的观点以及杜威和莫里斯·梅洛-庞蒂（Maurice Merleau-Ponty）对于体验的研究，在此基础上重新定义了身心二元论，即思想和智力、学习和运动以及具象和隐喻。他以此作为论证的出发点，通过

[1] Valerie Vinnard. Incorporating Dalcroze eurhythmics and the Kodály concept in grade three general music classes [D]. Music Silver Lake College, 2014.

[2] William Todd Anderson. The Dalcroze Approach to Music Education: Theory and Applications [J]. *General Music Today*, 2012, 26 (1).

[3] Laura Simna. Applications of Dalcroze eurhythmics in music theory education [J]. *The Ohio State Online Music Journal*, 2008, 1 (1).

[4] Neil P. McAngus Todd. Motion in music: A neurobiological perspective [J]. *Music Perception An Interdisciplinary Journal*, 1999, 17 (1).

[5] Rose, S. E. The effects of Dalcroze eurhythmics on beat competency performance skills of kindergarten, first- and second-grade children [D]. University of North Carolina, 1995.

快速反应（quick-reaction）、卡农（canon）、干扰（interference）和内心听觉（inner-hearing）等律动练习以及节奏、旋律和协调等音乐运动的理论原则说明如何把它们运用于当前的律动练习中。① 云图宁从梅洛·庞蒂的知觉现象的接受、经验视角，对作为对象的身体、认知领域的身体以及认知的不同层级与模式进行阐述，为体态律动中"身体作为重要组成部分"的观点提供理论支撑。②

罗伯特·艾布拉姆森（Abramson Robert）揭示了体态律动中动觉是如何发挥作用的，指出达尔克罗兹设想，不管身体怎样运动，都会将这种运动感觉转化为情感，通过神经系统传达给大脑，再将此种感觉信息按顺序转化为理解。大脑把情感转化为感觉信息——有关方向、重力、力量、重音性质、速度、时值、到达点和离开点、直线和曲线的流动路径、四肢的位置、结合点的角度与重力中心的变化。大脑再次通过神经系统来判断这些信息，同时发出指令传给身体。给予这些指令，就是要保护有机体，避免受到损伤，通过注意、记忆、意志和想象的心理现象，发现最为有效的方式来进行运动，这就是动觉。动觉与其他的感觉相互结合起来，并把这种感觉转化为与情感相关的信息，这就是达尔克罗兹所需要的准确工具，可帮助他的学生们在聆听、注视、触摸和运动的外在感觉和隐藏于内心的控制记忆、记忆提取、判断意志和想象的大脑活动之间来控制这种快捷的联系。学习轮滑的孩子、素描模型的艺术家、研究总谱的音乐家和练习跳高的运动员，所有的都在使用同一种结合方式，即将"运动—情感—意识"结合为"运动觉"。③

（四）体态律动的教学要素

卡琳·格林黑德（Karin Greenhead）把达尔克罗兹体态律动视为一种身体锻炼（somatic practice）的方法，它包含六种要素，即运动、修正姿势、回到感觉、专注、尝试、发展仪态质量。它的核心是音乐、运动和即兴创作以及实践者和班级间的一种特定关系。④ 特里·博亚斯基（Terry Boyarsky）认为，达尔克罗兹体态律动的一个重要方面是快速反应练习（quick reaction exercise），它是用一条线索激励学生去表现某种特定的音乐行为。快速反应练习通过提高反应时间、瞬间连结思维和

① Christina M. Walker. Mind/body dualism and music theory pedagogy: applications of Dalcroze eurhythmics [D]. Mid America Nazarene University, 2003.
② Juntunen, M. L. Embodiment in Dalcroze eurhythmics (Unpublished doctoral dissertation). Faculty of Education, Department of Educational Sciences and Teacher Education, University of Oulu, Finland. 2004.
③ Choksy L, Abramson Robert. Teaching music in the twentieth century [J]. Music Educators Journal, 1985, 73 (5).
④ Karin Greenhead, John Habron. The touch of sound: Dalcroze Eurhythmics as a somatic practice [J]. Journal of Dance & Somatic Practices, 2015, 7 (1).

身体、使学生直观感受音乐，以开发学生的音乐智力。它给学生提供足够的压力使他们产生音乐困惑，但又不至于给他们带来焦虑或竞争。①布伦特·高尔特（Brent Gault）在分析达尔克罗兹、奥尔夫和柯达伊音乐教育体系的体验式学习方法的基础之上认为，音乐学习应该诉诸听觉、视觉和运动觉等多种感官体验，而且这种体验必须在概念学习之前进行。②埃尔莎·芬德雷（Elsa Findly）从小节形态、乐句与曲式、音高与旋律、节奏与创造性表现等方面展示了教学内容，并提出节奏、旋律与和声是音乐的三个基本要素，是核心的教学内容。速度也是其十分强调的教学内容，芬德雷提出以身体不同的动作特质表现和表达速度的变化，例如，慢走表示慢板（lento）与柔板（adagio），正常的均速行走代表行板（andante）与小快板（allegro），跑代表快板（allegro）与急板（presto）。埃塞尔·德莱维尔（Ethel Driver）在《达尔克罗兹体态律动学入门》一书中详细地描述了孩子的训练和动作的入门，身体各部分的配合，头脑与身体的协调策略，放松、呼吸和矫正工作以及常用的音乐乐谱入门，指挥的手势以及在视唱练耳中运用的动作。③艾布拉姆森·罗伯特（Abramson Robert）提出节奏是体态律动课程每一节课每一单元的核心内容，节奏作为教学内容，不是简单的节拍与节奏型，而是意味着不断变化的流动运动；节拍是有规律可循的事物，与自然和人体联系密切。他将体态律动中的节奏进行了梳理与整合，提出了包括常规的非固有节拍、重音、休止、节奏对位、不均等拍子等共34种节奏教学内容。④

二、国内达尔克罗兹体态律动研究

体态律动作为一种教学方法自20世纪50年代传入我国，到90年代，我国学者对达尔克罗兹的研究进行了系统的论述，丰富和完善了我国音乐教学的理念和方法。台湾地区音乐教育家黄友棣的《音乐教学技术》是较早的以中文论述体态律动音乐教学的著作。20世纪80年代，随着我国与西方国家的交流日益增多，由中国音乐家协会音乐教育委员会及北京师范大学教育系编辑的《音乐教育参考资

① Terry Boyarsky. Dalcroze Eurhythmics and the Quick Reaction Exercises [J]. *The Orff Echo Editorial Board*, 2009（winter）.
② Brent Gault. Music Learning through All the Channels: Combining Aural, Visual, and Kinesthetic Strategies to Develop Musical Understanding [J]. *General Music Today*, 2005（19）.
③ Ethel Driver. *A Pathway to Dalcroze Eurhythmics*. [M] London: Thomas Nelson and Sons LTD.1951: 3-50.
④ Choksy L, Abramson Robert. Teaching music in the twentieth century [J]. *Music Educators Journal*, 1985, 73（5）.

料》、高建进等翻译的《达尔克罗兹体态律动学入门》、缪力翻译的《快乐的体态律动——儿童体态律动课例选》等书籍成为体态律动音乐教学的重要参考文献。20 世纪 90 年代以来，杨立梅、蔡觉民所著《达尔克罗兹音乐教育理论与实践》较为详尽地论述了达尔克罗兹音乐教学体系的理论与实践案例。近年来，随着音乐教学对于参与性、审美性、实践性的重视，出现不少关于体态律动的学术文章以及书籍，大致介绍了以下几方面的内容。

（一）体态律动的概念

体态律动是达尔克罗兹首创的概念，是达尔克罗兹音乐教学的主体和核心。为了研究的需要，他自造了一个法文词组"gymnastique rythmique"以表达"音乐与身体律动"的含义。而后，英国的约翰·哈威（John Harvey）教授使用了"eurhythmics"一词并直接翻译为"优律动"[①]，其英语释义是"与韵律活动表现相联系的美好感觉，头脑与四肢的和谐以保证四肢有节奏的运动"。通常认为，体态律动就是把身体的动作与音乐的韵律结合起来的活动。有学者将体态律动进行拆分来理解其概念，在"体态律动"一词中，"体态"指身体的姿态；"律动"包含了两层含义：一是动作，分为有意识和无意识两种，能直接表达人的情绪和情感，二是韵律感，即用有所控制的身体运动来表现音乐。[②]

（二）体态律动与健美体操、舞蹈的区别

体态律动强调的是用身体体现音乐节奏，用身体的动作体现音乐的情感，体验对音乐的感受。有些学者针对体态律动与身体动作之间的关系，将其与体操、舞蹈相混淆，对此达尔克罗兹强调：体态律动不是在模仿动作，它并不注重身体的姿态或是表现形式，它是再现音乐所必需的要素，使它"融化"于我们的身心，要发展对音响节奏和身体节奏的通感，达到能用我们的官能直接反应情感。[③] 有学者指出，体态律动不同于韵律体操，也不同于舞蹈，它根本上服从于音乐指导，强调的是音乐。体态律动打开了音乐教育实践的一个新的领域。[④] 此外，谢珊等学者也提出了体态律动与舞蹈、体操运动之间的区别[⑤]。由此可见，将其与体操、舞蹈混为一谈是

① 中国大百科全书总编辑委员会. 中国大百科全书·音乐舞蹈卷 [M]. 北京：中国大百科全书出版社，1984：771.
② 雍敦全. 律动音乐教学 [M]. 重庆：西南师范大学出版社，2017：1.
③ 蔡觉民，杨立梅. 达尔克罗兹音乐教育理论与实践 [M]. 上海：上海教育出版社，1999：49.
④ 管建华. 音乐课程与教学研究（1979—2009）[M]. 南京：南京师范大学出版社，2012：287.
⑤ 谢珊. 体态律动学教程 [M]. 沈阳：辽宁少年儿童出版社，1990：2.

一个较为普遍的现象，需要作较多的阐述以澄清体态律动的基本目的——在教学过程中，它通过对音乐的感性认识寻求艺术美的本质，身体动作只是辅助理解音乐的方式，而非结果。有学者指出，体态律动与舞蹈之间也存在着密切的联系。首先，体态律动的诞生，离不开达尔克罗兹从舞蹈中得到的启发；其次，体态律动是对身体的运用，这也源自舞蹈。①

（三）体态律动教学的目标及原则

对于体态律动在教学上的运用，有学者指出应遵循儿童的自然发展原则，适应儿童的实际能力。②谢珊从方法的角度，认为体态律动课是耳、脑、眼、肌肉等多位一体地、敏锐地联系起来对音响的内在感受，是用身体表示节奏律动的教授音乐的一种方法。③还有学者从学生的角度出发，认为体态律动亦称"和乐动作""优律动"。在体态律动音乐教学中，学生随着音乐行进，通过各种动作即兴地、创造性地表现他们所听到的音乐，如学生随音乐行进，走步代表四分音符，小快步代表八分音符。在此基础上，《中小学音乐教育词典》中指出，体态律动在方法层面有如下特点，即通过听音乐做动作来学习音乐；通过游戏性活动进行音乐学习；注重即兴创作。④周佳、周倩则从体态律动的表现形式入手，认为体态律动具有"即兴"的特点，是时间与空间的交汇，也是一种创造性活动，在音乐教育领域运用体态律动音乐教学，必须以音乐为载体，注重审美体验。⑤体态律动的教学目标在今天的表述更为精炼、准确，即抓住儿童的好奇心；引导儿童观察，要观察到位；培养儿童全身心地集中注意；锻炼灵敏反应；发展大脑与身体运用的协调性。⑥笔者认为，体态律动旨在通过音乐教育培养和塑造身心合一的人，因此体态律动教学的目标既是为音乐而动，也是为了促进人的全面发展⑦。

（四）体态律动教学的内容

对于体态律动教学的内容，有学者指出，节奏训练（节奏反应）是体态律动教学的中心内容，"借助节奏来引起大脑与身体之间迅速而有规律的交流"，达到情感

① 雍敦全.律动音乐教学［M］.重庆：西南师范大学出版社，2017：1.
② 李诚忠.教育词典［M］.哈尔滨：黑龙江科学技术出版社，1989：136.
③ 谢珊.体态律动学教程［M］.沈阳：辽宁少年儿童出版社，1990：2.
④ 缪裴言，章连启，汪洋.中小学音乐教育词典［M］.上海：上海音乐出版社，2012：291.
⑤ 周佳，周倩.奇妙的音乐律动——谈体态律动的特点［J］.中小学音乐教育，2012（8）.
⑥ 杨立梅，蔡觉民.达尔克罗兹音乐教育理论与实践［M］.上海：上海教育出版社，2011：157–158.
⑦ 李茉，一场动起来的音乐教学革命——论达尔克罗兹体态律动教学法之"动"［J］.中国音乐，2019（5）.

与思想、本能与控制、想象与意志的协调发展。① 节奏是达尔克罗兹课程每一节和每一单元的核心部分。② 王帅指出，节奏是体态律动的中心环节。节奏教学可以引导学生通过身体的律动感受音乐时值的长短和各种拍律，并配合手脚动作培养节奏和肢体的协调能力以及对节奏的敏感性，从而使体态律动不仅是身体自然的运动，而是能够表现出音乐力度强弱、带有节奏感的肢体表现。③ 曹珂娜也认为，歌曲教学中要以节奏律动为核心切入教学，关注节拍特点律动，围绕特殊节奏律动。④ 在节奏训练中可以让学生根据节奏创作与其相合的成语，利用有限的空间让学生手和脚都动起来；根据学生所要掌握的内容编制节奏或者节奏接龙；提高对高音的认识；体会不同拍子的强弱。⑤

（五）体态律动教学的过程

体态律动的教学过程始于聆听音乐或节奏音响。通过聆听和身体运动引发运动觉反应，在联结听觉和身体知觉的基础上，整个身体与大脑进行沟通。体态律动的教学过程，是以音乐感觉合成的印象为基础，不断加强音乐、听觉、动觉、情感和思维之间的内在联系的过程。⑥ 有学者通过探究体态律动音乐教学过程中的基本规律，指出体态律动音乐教学过程中需要教师演奏的即兴音乐；通过律动词汇来学习；最后，教师敦促学生把音乐的内在性与运动结合在一起，拓展内部听觉和动觉、动觉的想象与记忆力等。⑦ 乔克希在《二十一世纪的音乐教学》一书中，将体态律动的这一教学过程具体表述为四个阶段：一是音响刺激与课题暗示，二是初步反应与相互作用，三是改进反应与发现，四是综合反应与促进表现。⑧ 有学者认为，教师播放或即兴弹奏音乐，以音乐刺激听觉，从而产生印象；再以身体为乐器，把所听到、所感受到和联想到的内容，用自己身体的动作有控制地表现出来。⑨

（六）体态律动教学的效果

相较于传统音乐教学法，体态律动有其自身优势。对此，叶雯雯认为，在实际

① 郭亦勤，王麟.学前儿童艺术教育活动指导［M］.上海：复旦大学出版社，2006：159.
② ［加］乔克希.二十一世纪的音乐教学［M］.许洪帅，译.北京：中央音乐学院出版社，2006：54.
③ 王帅.节奏与体态律动在幼儿音乐教育中的交互运用［J］.戏剧丛刊，2014（5）.
④ 曹珂娜.体态律动在音乐歌曲教学中的应用研究［J］.成才之路，2016（12）.
⑤ 李红蕾.谈体态律动在音乐教学中的应用［J］.黑龙江教育学院学报，2003（5）.
⑥ 杨立梅，蔡觉民.达尔克罗兹音乐教育理论与实践［M］.上海：上海教育出版社，2011：43.
⑦ 郭亦勤，王麒.学前儿童艺术教育活动指导［M］.上海：复旦大学出版社，2006：150.
⑧ 杨立梅，蔡觉民.达尔克罗兹音乐教育理论与实践［M］.上海：上海教育出版社，2011：43.
⑨ 郑莉，金亚文.基础音乐教育新视野［M］.北京：高等教育出版社，2004：180.

教学中，体态律动能够帮助学生掌握节奏时值，帮助学生感受旋律的起伏变化和强弱关系，培养学生学习音乐的兴趣。体态律动法与音乐的结合能够使音乐的表达更为流畅，更容易凸出律动在音乐中所占的地位。[1] 严凤云指出，通过体态律动体验音的节奏、高低、音色，通过情景化的体态律动体验音的强弱，通过感性的体态律动体验乐句，能够让音乐要素教学形象直观；利用律动能够让曲式分析深入浅出；在律动中培养学生的听辨能力、增强身体协调能力、激发创新能力、加强合作能力、提高歌唱能力，能够全面发展综合能力。[2] 使用体态律动方法能够激发学生的学习兴趣、有效解决教学难点、培养孩子的想象力和创造力，把体态律动与音乐游戏完美地结合。[3] 暴羽、沈明霞等同样认为运用体态律动可以激发学生对音乐作品的兴趣，培养学生表达音乐的能力。[4]

在我国对体态律动的研究应用中，体态律动教学法在实践中被证明行之有效，在不同学段都可以使用。有学者认为在幼儿音乐教学中，体态律动法能够从最简单的步态开始引领幼儿走进音乐，将抽象的音乐要素转化成具象的身体运动，提升幼儿体态律动的表现性与创造性。[5] 赵本姝强调，在实际的教育过程中，应该将音乐贯穿于幼儿的日常生活，培养幼儿的音乐兴趣；从节奏入手，进行节奏训练；引导幼儿以身体动作感知音乐节奏的变化，运用各种节奏不同的音乐形象培养儿童想象和联想能力，通过幼儿的身体动作表现音乐的强弱变化，对4~6岁的幼儿进行有节奏的朗读与和声训练。[6] 莫妮、陈鸣等学者则从生理节奏的角度指出了体态律动对于幼儿学习的影响。在小学阶段，体态律动法在中小学音乐教学中也发挥着重要作用。韩晓凌[7]等人认为体态律动使得音乐教学更为直观，激发了学生对音乐作品的兴趣、创造力，培养了学生表达音乐的能力。张沙沙[8]、董明倩[9]、张莉[10]等人论述了体态律动对于高师钢琴教学、视唱练耳等的作用，指出了它对高等音乐教育的重要性。

[1] 叶雯雯.体态律动的本质与音乐在义务教育阶段的关联性刍议［J］.音乐时空，2014（9）.
[2] 严凤云.论体态律动在音乐教学中的辅助作用［J］.音乐天地，2014（2）.
[3] 李丽儿."体态律动"在音乐教学中的作用［J］.广东教育，2016（1）.
[4] 暴羽."体态律动"在小学音乐教学中的实践研究［J］.中小学音乐教育，2008（9）；沈明霞.体态律动在音乐课堂中的实践与应用［J］.教学月刊·小学版，2016（5）.
[5] 侯杰.对幼儿体态律动音乐教学的再认识——参加国培计划"学校音乐教育新体系骨干教师培训"有感［J］.基础教育研究，2013（7）.
[6] 赵本姝.体态律动在幼儿音乐教学活动中的运用［J］.教育导刊，2000（3）.
[7] 韩晓凌.踏歌起舞 尽享音乐——浅议体态律动在音乐教学中的运用［J］.音乐教育教学，2016（3）.
[8] 张沙沙.体态律动在高师钢琴教学中的现实意义研究［J］.大舞台，2012（5）.
[9] 董明倩.高师视唱练耳教学中"体态律动"应用探究［D］.上海：上海师范大学，2013.
[10] 张莉.体态律动音乐教学在高师音乐教育中的应用研究［D］.西宁：青海师范大学，2016.

三、国内研究现状的特点

首先，就研究内容而言，国内已有研究主要呈现两方面特点：一是零散地译介国外著名人物的音乐教育思想或某个国家的典型案例，研究以国外通行做法为参照，结合国内音乐教育实践进行比较分析，呈现彼此之间的异同；二是静态研究，主要是梳理和呈现国内外体态律动的研究，建立体态律动音乐教学的分析框架。但是动态研究尤其是对中小学音乐教学的跟踪调研和实验研究并不多见，以体态律动音乐教学去改进我国当前音乐教学的实践更少见。

其次，就研究方法而言，已有研究较多地采用文献梳理的方法，例如引介体态律动的方法体系和典型案例。本研究则是在大量调查研究的基础上，呈现了当前我国中小学校音乐教育的现状，展示了广大教师运用体态律动音乐教学的意愿和要求，并亲自展开教学实验，以探索学生对音乐的理解和对体态律动音乐教学的适应性。更重要的是，经过教学实验之后，我们对体态律动音乐课堂的模式（范式）有了深入思考。

再次，就研究过程而言，真正合理运用体态律动教学法的授课过程并不多见。无论是理论研究还是经验研究，运用体态律动教学要素和典型方法是提高研究信度与效度的基础。

所有以上研究现状既构成了本研究的基础，同时也为本研究提供了空间，我们所要做的就是较为系统地呈现体态律动的基本理念、基本方法、基本经验，以更适切地应用于我国的学校音乐教育实践。

第三节
达尔克罗兹体态律动教学的研究意义

改革开放四十年来，我国教育事业迅速发展，音乐教育作为美育的重要组成部分，在推进素质教育、培养人的全面发展上发挥了重要作用，但是我们感到十分困惑的是，在中小学教育变革过程中，音乐教育在教育模式上依旧停留于传统的"授受"模式中，缺少真正表现音乐本色的"灵动"。相比之下，一些国家的音乐教育精彩纷呈，不仅注重培养受教育者的健全的人格、丰富的情感、多彩的艺术想象

力、高度的自信①，而且大力倡导"动"起来的音乐课堂。这种显而易见的差异，构成了本研究的原初动力，随着对这一议题的进一步探索，我们越来越感觉到，中小学音乐教学改革迫在眉睫。

一、国家美育蓝图呼唤"动起来"的音乐课

首先，音乐教学实践面临诸多问题亟待改革。我国音乐课堂教学中存在着诸多问题：一是音乐课程设置存在缺陷。"填鸭"式、"灌输"式教学依然盛行，学生处于被动接受、机械学习的地位；教师缺乏创新与创造，无法引导学生进行质疑与探究②。音乐教学在中小学校中处于边缘位置，一些地区为了提高升学率，强占音乐、美术等艺术课程或是缩短艺术类课程的课时，教师在有限的课时内，不得不通过最简单的教学方法尽可能多地讲授音乐知识和演唱技能。二是学生实践体验不足。学生在音乐课上既没有学习乐理知识，也无法很快找到节奏感。每当教唱新的歌曲或者新的节奏时，教师用唱、弹、讲或者是用手打拍子的方式来教。这些方式只是教师不断"输出"，学生则极少有机会真正参与到音乐中去。三是教师音乐素养不高。教师培养过于注重理论学习、器乐学习和音乐综合科，在实践中却存在短板；教学实习被集中安排在毕业前夕，严重削弱了音乐实习的作用③；教师在职培训过分强调普适性，忽略针对性，与客观多有不符④；教学评价方式多是通过课堂上的基础训练或者随堂抽考，没有考虑到音乐课程对于学生情感、价值观、知识技能、欣赏音乐的能力的培养等；评价方式多采用终结性评价，削弱了学生学习音乐的兴趣，使得音乐教学的效果大打折扣。⑤

其次，体态律动音乐教学契合了当下我国中小学音乐改革实践。体态律动教学旨在改变旧有音乐教学的模式，强调将学生从课桌椅间解放出来，以全新的律动方式开展教学。在体态律动教室中，没有课桌椅，取而代之的是充裕的活动空间，学生脱去束缚身体运动的服装，光着脚、身着宽松的衣服，被老师引导着在空间中移动，或是走、跑、跳，或是用手、臂、头、上身做着动作，有时是单独做，有时是分组做，通过律动表现他们听到的音乐特征——拍子、节奏型、力度、速度、表情等。体态律动从最自然的动作开始，扩展到速度、能量、类型、表现力，从而帮助

① 林东坡.论现代音乐的价值及其实现［J］.南京师大学报（社会科学版），2004（7）.
② 袁艳蛟.试论课堂生态活力的抑制因素及激活途径［J］.长春教育学院学报，2014（4）.
③ 袁晓林，姬群.新时期艺术园丁的思考［M］.昆明：云南大学出版社，2012：254-256.
④ 李洪玲.中小学音乐教师培训存在的问题及建议［J］.当代教育科学，2012（18）.
⑤ 崔文宏.新课改背景下初中音乐教学评价的新理念［J］.科学中国人，2014（11）.

学生建立起与音乐相呼应的身体动作语汇。它最基本的方式是学生在身体对音乐做出反应的过程中形成个性化的音乐认知，这个过程融多种感官、身体、意识和情感于一体，此乃体态律动教学区别于其他音乐教学法的特别之处。这种动起来的音乐教学，对于我国中小学传统音乐教育具有极强的针对性。

再次，学校美育的改进呼唤灵动的音乐课堂。新课程改革要求音乐课程要增强实践性，化抽象化的音乐为具体的体验方式，加深学生对音乐的理解和认识。因此，教师要摒弃不利于学生参与、创造的教学方法，引导学生亲身参与到感受音乐、创造音乐的氛围中来。近年来，我国陆续颁布了《学校艺术教育工作规程》《全国学校艺术教育发展规划（2001—2010）》《关于加强和改进中小学艺术教育活动的意见》《关于进一步加强中小学艺术教育的意见》等文件，逐步加强对艺术教育的规划和管理。2013年党的十八届三中全会提出"改进美育教学，提高学生审美和人文素养"。2015年国务院办公厅印发《关于全面加强和改进学校美育工作的意见》。2018年9月习近平总书记在全国教育大会上对美育工作作出重要指示。2020年9月22日习近平总书记在教育文化卫生体育领域专家代表座谈会上，再次强调加强和改进学校美育。2020年10月，中共中央办公厅、国务院办公厅印发了《关于全面加强和改进新时代学校美育工作的意见》，无论从必要性还是可能性上讲，我国学校音乐教育都有强烈的改革诉求，呼唤更灵动、更活泼、更优质的音乐课堂。《义务教育音乐课程标准（2022年版）》（以下简称《新课标》）为我国学校音乐教育描绘了一幅理想的蓝图。作为音乐教学体系三大分支之一，以达尔克罗兹为代表的体态律动音乐教学更加强调"动"，主张建立身体和大脑的紧密联结，让学生了解自己，使他们意识到自己与生俱来的节奏感，进而通过自身感受获取对音乐的感受，培养想象力、创造力。这符合当前我国音乐教育改革的需要。

二、"动起来"的音乐课需要重视西方经验

中国音乐教育界向来注重对西方音乐教学体系的引介。20世纪80年代，上海音乐学院的廖乃雄先生率先将欧洲音乐教学法引入中国，其中，奥尔夫教学法最早进入中国，也是目前在国内应用最广的欧洲音乐教学法，柯达伊教学法和达尔克罗兹教学法则相对较晚。达尔克罗兹的体态律动音乐教学由于对施教者的音乐素质和教学能力有很高要求，因而并没有在国内引起强烈的反响。当前我国中小学音乐教学整体上依旧处于"前现代"阶段，教学内容上偏重听、唱、表演、识谱、记谱等；教学方法主要依靠记忆、练习、模仿、重复和按部就班的习惯养成等；学生的

学习主要是一种被动、单一的学习，内容枯燥，没有达到全面培养学生的音乐感、审美素质和艺术创造力的美育要求。从这个意义上讲，当代中国的中小学音乐教育改革需要重新审视体态律动音乐教学法的理念与实践经验。

达尔克罗兹体态律动教学在欧洲现代音乐教育史上具有重要意义，它率先打破了传统音乐教育围绕单纯的听来建构乐感、围绕单一的技术训练来培养音乐素质的狭隘教学模式，开拓了一条全人教育之路，即在律动中充分调用身体诸感官的综合机能来体验音乐性，并在此基础上将律动中的乐感内化为内心听觉和艺术创造力。这一教育路径既沿袭了西方自古希腊、文艺复兴以来的"全人"教育理念，也彰显了欧美当代音乐教育中以审美为主的教学和以实践为主的教学等新维度，包括奥尔夫、柯达伊在内的欧洲现代音乐教学法，也都深受达尔克罗兹体态律动音乐教学理念的影响，并在音乐教学实践中注重身体其他官能与听觉之间的联系以及身与心之间的联系。

达尔克罗兹体态律动教学为我们提供了一种变革的可能性。这一方面是因为体态律动音乐教学依靠学生自身身体律动，借助联觉，可以有效培养学生对音乐艺术的身心感知和主动创造力；另一方面，体态律动音乐教学在改善学生音乐感受性与表现力方面具有重要作用。体态律动学科发端于欧洲的大工业时代，针对的是当时人们普遍机械、僵硬、重技术、轻感受的状态，这种状态与当下我国音乐教学有着某些方面的相似性。雅克-达尔克罗兹发现，音乐学院的学生具有高超的演奏技巧，但缺乏对音乐的情感反应，一些学生对音乐中的节奏仅仅是机械反应，感受不到节奏的流动感和表现力。而这是由于整个工业社会和传统教学带来的后果：音乐理论与实际音乐、音乐感受脱节，技术训练与艺术的表现相割裂。就此而言，体验的独特意义在当代以及未来都变得越来越具有不可替代性。

第二章

达尔克罗兹体态律动发展溯源

> 眼睛要去看,耳朵要去听,双脚要去行走,手要去抓握。同理,心灵要去信任,去爱,智力要去思考。
>
> ——裴斯泰洛齐(Jahann Heinrich Pestalozzi)[1]

[1] [瑞士]裴斯泰洛齐.裴斯泰洛齐教育论著选[M].夏之莲,等,译.北京:人民教育出版社,1992.

体态律动音乐教学法从哪里来？经历了怎样的历史发展？与中国音乐教育又有怎样的渊源？本章将进行体态律动发展历史的探究和分析，梳理体态律动音乐教学的发展脉络，探讨体态律动音乐教学在中国的实践进程。

第一节 达尔克罗兹音乐教育思想的形成

教学理念是教学模式或范式形成和建构的基础，只有在理念上有所突破，才能建构新的模式。音乐教育在20世纪初期面临着诸多困境，教师无视学生的兴趣，教学只有教师讲授，学生内心缺乏与音乐的交融，教师教授的是机械、抽象且无法让学生体会到乐趣的音乐知识。[①]

一、埃米尔·雅克-达尔克罗兹其人

埃米尔·雅克-达尔克罗兹既是一位杰出的艺术家，又是极具批判精神的学习者，还是一位极富创造力的教育家。其教育思想形成的萌芽源于他对艺术的深刻感悟，以及在自身学习过程中产生的批判意识。达尔克罗兹音乐教学体系的创建，很大程度上得益于达尔克罗兹其人的个人修养与个性，他能够以独特的艺术视角和教育视角思考，重构音乐教育微观问题与宏观体系，从而做出音乐教育领域的创举。

① 注：这种困境与当下我国音乐教学有相似之处。

第二章　达尔克罗兹体态律动发展溯源

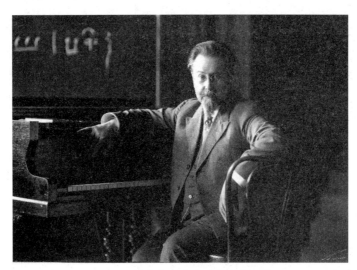

图 2-1　埃米尔·雅克 - 达尔克罗兹

（一）多角色艺术家

雅克·达尔克罗兹出生于维也纳，父母是瑞士人，他的童年在维也纳度过，十岁移居瑞士。他既说德语，也说法语，瑞士也有部分地区说意大利语，因此他从小就讲三种语言，这对他日后对艺术的理解与表达影响很大。他对文学抱有极大的兴趣，因此在巴黎他参加了文学社团，同时他也是一位戏剧演员，这些无疑使得他对艺术的理解具有宽广的视野，为他敏锐地感知传统教育的弊病，开创新方式埋下了伏笔。

达尔克罗兹具有杰出的艺术才能，他不仅是音乐家、作曲家，还是指挥家、钢琴演奏家、歌唱家，还是演员、诗人、剧作家。达尔克罗兹自 6 岁起学习钢琴，7 岁创作钢琴进行曲。他在童年时广泛地参

图 2-2　达尔克罗兹与友人
Daniel Baud-Bovy, Benjamin Archinard

与艺术学习和审美活动，艺术天赋得到了充分的开发。达尔克罗兹是一个多产的作曲家，作品类型涵盖歌曲、钢琴曲、小提琴协奏曲、室内乐作品，并创作了 1000 余

首歌曲和多部歌剧①。在戏剧创作方面，1894年日内瓦大剧院上演他创作的歌剧《詹妮》（*Janie*），反响强烈，1896年他编创的《诗意阿尔卑斯》（*Poeme alpestre*）受邀在瑞士国际艺术节上演，1897年他创作的歌剧《桑乔》（*Sancho*）首演，大获成功。1912年在德国海勒劳节日剧院上演的格鲁克（Gluck，1714—1787）歌剧《奥菲欧与尤丽狄茜》（*Orfeo et Euridice*），在达尔克罗兹及友人的编排下，呈现出全新的风貌，古希腊合唱与舞蹈完美结合，体现了音乐、戏剧、舞蹈、舞美、灯光的创造性组合。

（二）创新型教育家

达尔克罗兹积极探索多种方式解决音乐教学问题。他探索用身体动作的方式取代以往用头脑学习音乐的方式，取得了相当好的效果。尽管遭到多所学校的反对，他仍然坚持自己的理想，另辟蹊径，在德国海勒劳开办学校进行教学改革实验，并大胆地提出要把他所倡导的节奏观念融合到当地整个城市的建设中去，让音乐在人们的生活中发挥更加重要的作用，形成人与环境的完美结合。他提出的音乐与律动、音乐与情感，他创造的体态律动、视唱练耳、即兴表演等完整的方法体系都展现了他无比强大的创造力，他的教学创新影响了现代艺术、音乐、舞蹈、舞台美术、戏剧等多个领域的发展，他是一位名副其实的创新型教育家。

图 2-3　晚年时的达尔克罗兹与儿童

① 杨立梅，蔡觉民.达尔克罗兹音乐教育理论与实践［M］.上海：上海教育出版社，2011.

二、新音乐教育观的启蒙

（一）接受民主主义教育与全人教育熏陶

达尔克罗兹一生深受其母亲的影响，接受了全面的音乐教育，而且受到民主主义教育思想的熏陶。他的母亲朱莉·雅克（Julie Jaques）是裴斯泰洛齐（1746—1827，瑞士著名的民主主义教育家）的学生，就职于裴斯泰洛齐学校，任音乐老师，自幼对达尔克罗兹进行裴斯泰洛齐式的教育，注重观察、体验的学习过程。达尔克罗兹的教育环境倡导勤于思考、独立批判、知行合一的个性培养。

他10岁时举家迁往瑞士日内瓦，开始接受全人教育。学校关注心灵、想象以及合格公民的培养，激发了达尔克罗兹热爱歌唱、演奏、律动、表演和音乐创作的广泛兴趣。

（二）探索节奏性律动

达尔克罗兹在日内瓦的一所音乐学校学习，但他发现学习相当无趣、枯燥。他认为老师们用同一种沉闷的教学方法教授所有学生是不正确的，而且教学效果很糟糕，"老师毫不在意学生们的心灵、精神或情感层面与音乐的共鸣，这令我难以忍受"[①]。1881年，达尔克罗兹与志同道合者演戏、写作和创作音乐。在这个过程中，达尔克罗兹以节奏性动作作为基本方法，帮助许多演员顺利完成舞台表演[②]，这一阶段的探索使其对节奏性律动在戏剧表演与音乐教学方面的作用有了初步认识。

1886年，达尔克罗兹担任法属北非国家阿尔及利亚歌剧院艺术指导。在阿尔及利亚工作的一年时间里，他接触了大量的阿拉伯音乐，发现了一个全新的艺术世界——不规则拍子和不规则小节的节奏世界。可以说这段经历从根本上影响了达尔克罗兹音乐教育法的整体架构以及未来的发展，开阔了他的视野，给他带来了对于节奏的新认识和继续学习的动力。

（三）初识即兴价值

达尔克罗兹经过严格的考试，于1887年被维也纳音乐学院录取，跟随安东·布鲁克纳（Anton Brukner）学习作曲，跟随阿道夫·普罗尼茨（Adolf Prosnitz）学习钢琴。在他给妹妹的一封信中，达尔克罗兹这样评价布鲁克纳，"一位天才作曲家，

① Jaques-Dalcroze, E. *Notes Bariolees.*（Robert A.Scrimale, Trans）.Geneva, Switzerland: Edition J.H. Jeheber, 1948: 189.
② Stanley, Sadie Editor/John Tyrrell Executive Editor.*The New Grove Dictionary of Music and Musicians*, vol29, 2nd edition.Oxford University Press, 2001: 891.

一位粗暴变态的老师"。布鲁克纳"极为苛刻地要求他的学生们,对学生的个人特质不感兴趣,更不会为他们个性的发展作出努力"①。从阿道夫·普罗尼茨那里,达尔克罗兹学习到了即兴真正的价值。普罗尼茨经常要求学生们以指定作曲家的风格进行即兴钢琴演奏,通过鼓励学生使整个即兴表演的感觉更趋向于所模仿的作曲家的作品。"即兴"与传统音乐教学方式背道而驰,它是"感受"与"表达"的统一。人们先是真实地进入到"感受"的状态,然后用另外一种方式(比如律动)即兴表达出这种感受,这是一个即兴创作的过程,是个性化的表达。在对待"即兴"这一问题上,达尔克罗兹的态度是极其明确的,他认为即兴能够帮助学生快速、明确地表达某一音乐的思想和感觉,也帮助学生获得一种综合想象、自然以及感性地运用音乐节奏旋律素材进行音乐创造的能力。②

三、对传统教学的深刻反思

达尔克罗兹搬离童年时所在的裴斯泰洛齐学校,十二岁时考入日内瓦的一所音乐学校以后,他强烈感受到两种教育模式的差异,日内瓦学院的课程令他难以忍受,教学存在着很多问题。首先,教师无视学生兴趣,以学科逻辑进行教学。其次,教师不尊重学生个性,整个教学过程只有教师讲授,没有学生的反馈。最后,学生内心缺乏与音乐的交融。达尔克罗兹在学生时期便观察到,大部分成功的老师都是哲学和心理学的专家,也擅长教学法,这样的老师有足够的敏锐力做到因材施教。达尔克罗兹对传统音乐教学进行了深刻的反思。

(一)音乐关键能力错位

在达尔克罗兹年轻时期,整个欧洲的音乐教学以技巧和技能训练为主,缺乏对人的个性感受以及音乐创造力的关注。在担任瑞士日内瓦音乐学院作曲与视唱练耳教授期间,他意识到当时的视唱练耳教学,甚至整个音乐教学体系都无法满足对学生音乐性(乐感)的培养,大部分学生能够完成他们的器乐作品演奏,却毫无生气、活力,演奏机械、死板,缺少情感表现。学生希望提高音乐修养,但是得不到有力支持,达不到理想效果。什么才是音乐家应该具备的关键能力?经过反复思考,他认为音乐教育培养的关键能力是:

· 敏锐的感受力;

① Berchtold, A.Emile.Jaque-Dalcroze et son temps. In F.Martin(Ed)Neuchatle, Swizerland: L'editions de la Baconniere, 1965: P42.
② 郑方靖. 当代五大音乐教学法[M]. 台中: 古韵文化事业有限公司, 2015.

- 神经的高度敏感；
- 良好的节奏感；
- 细微的音乐听辨力；
- 灵活的身体协调力；
- 丰富的自我表现力。

（二）音乐完整性被破坏

达尔克罗兹认为当时的音乐教学目标过于机械，教学内容作为整体的音乐被肢解成一个个隔离状态的碎片，丧失了音乐的完整性。他发现，这样的教学方式导致演奏技术高超的学生在表现节奏和将音乐融入生命的节奏感方面存在很大困难。当时的大多数教学方法重在解决读写乐谱的问题，听觉训练和内在节奏感的发展在当时是被忽视的，这没有体现音乐的感受性、情感性、表现性等核心价值。于是他开始探索新的方法帮助学生进行更加完整的音乐学习。

（三）理论与实践脱节

达尔克罗兹在日内瓦音乐学院教授和声、视唱练耳课程时，发现他的学生其实并不能真正听懂他们正在学习的和声。学生们的节奏感只不过是一个音符加一个音符计算出来的，根本没有对与音乐相关的时间流动的感知。无论是节奏感、音高感，还是调性感、音乐表现力，他的学生都普遍匮乏。在对待理论问题时，学生处于"知其然，不知其所以然"的状态。他开始意识到专业音乐学院的教学中理论知识与实践知识是脱节的，严重缺少体验性实践，非常呆板、僵化，老师们看起来掌握高深的知识，却无法在音乐层面感动学生。

表 2-1　达尔克罗兹对传统教学的质疑

1. 为何乐理和视谱要以抽象的方式教学，与这些符号所代表的音乐和情感相分离？
2. 有没有一种方式，既能训练音乐听力（musical ear），又能让学生获得音乐感知与理解？
3. 只要有高超的演奏技巧，就能培养钢琴家深厚的内在音乐素养吗？
4. 为何综合、完整的音乐素养课程被割裂成不同分支，以片段式和碎片式呈现给学生？
5. 为何教钢琴只教授演奏技巧，不帮助学生理解作品的和声？
6. 为何和声教学无法帮助学生理解音乐风格？
7. 为何音乐史教学无法帮助学生理解音乐的演变、作品的风格？
8. 为何这么多音乐理论教学书（和声、配器、复调）都强调作曲规则，而不培养学生感受这些作曲技术带来的音响的能力？难道没有感性的听觉感受，只懂得规则就能创作美好的音乐吗？
9. 为什么专业音乐学院不讲究"音乐"，只讲究"技术"？
10. 对于不在意学生是否有感觉地演奏、读谱和创作的音乐课，有何改革的良方？

以上问题的提出,鞭辟入里地指出当时欧洲音乐教学的弊端,直至今日,这些问题仍是世界各地各类音乐教学面临的巨大挑战。

第二节 达尔克罗兹体态律动对传统教学的超越

达尔克罗兹创立的新教学体系与传统教学背道而驰,无论是教学目标、教学内容、教学方法,还是教学评价都显示了其作为现代教学法的显著特征,带领音乐学科从传统走向了现代。

一、尝试用动作表达节奏

达尔克罗兹于1886年担任北非国家阿尔及利亚首都阿尔及尔剧院的助理指挥,他在那里见识了从未遇到过的阿拉伯音乐,音乐的节拍和节奏让他大开眼界。兴奋之余,他遇到的实际问题是如何解决这种音乐风格中频繁出现的复杂节奏,这种节奏的难点在于乐团演奏员之间的合作,通常是一位演奏员演奏四拍子,同时另一位演奏三拍子。为了教乐队队员这种不规则拍子的对位,他创造性地尝试用一个动作对应一拍。

"是的!这是体态律动的原型!那段时间我在阿尔及尔,指导当地的交响乐团演奏当地音乐,打击乐演奏员演奏的两分法拍分(quadruple time),同时长笛演奏的是三分法拍分(triple time)(通常所说的三对四节奏),这对我们原有的音乐认知来说非常奇怪,很难讲清楚。在教这种节奏时,我的头脑里冒出了一拍用一个动作去表示的想法。"[①]

二、从视唱练耳教学入手

1892年起,在达尔克罗兹任日内瓦音乐学院和声与视唱练耳教授期间,他发现

① Berchtold, A. Emile Jaque-Dalcroze et son temps. In F.Martin(Ed)Neuchatle, Swizerland: L'editions de la Baconniere, 1965: 40.

当时的大多数教学方法重在解决读写乐谱的问题，听觉训练和内在节奏感的发展是被忽视的。日内瓦音乐学院的视唱练耳课程依照法国的教学模式开展教学，主要方法是用手打拍子，身体的其他部分不参与学习。达尔克罗兹认为身体是人的第一件乐器，借助身体，可以自然地启蒙、发展和完善流畅的节奏感，"运动是人与生俱来的能力，因此它是最重要的。"①

达尔克罗兹根据他对身体的想法首创了一套"韵律体操"，即以身体的律动来表现音乐的节奏，如走、摇摆手臂或者边唱边指挥。在达尔克罗兹的课程中，身体就是自然的乐器，借助这件乐器，学生变成了音乐的化身。达尔克罗兹本人对韵律体操（rhythmic gymnastics）非常熟悉，韵律体操在当时的欧洲广泛流行，受人推崇，已成为普通学校教育体系中的组成部分②。达尔克罗兹将韵律体操运用到音乐教学中，训练学生专注地听，并自发地以艺术性的肢体语言表达音乐的细微差别。韵律体操的目的就是用来发展学生的节奏感。达尔克罗兹在他的书中写道："韵律体操意在建立起身体的直觉本能与心志意愿间的联系。"③

1893 年，他寻找到一些音乐素材和方法帮助学生改善这样的窘境。1894 年，他出版了视唱练耳教科书《实用音准练习》④。在他的视唱练耳课上，他开始设计音乐性的练习去培养学生更加敏锐的内心听觉。他开发的练耳游戏使学生对音乐更加敏感，表现出了对音乐要素更加积极的反应，例如时间、表情、音色、乐句等。在此期间，他还注意到身体的动作可以表现出学生对音乐的理解，身体对音乐的运动是具有意识的。

三、以公开课宣扬新理念

达尔克罗兹的教学理念遭到了当时音乐院校教授们的强烈反对，这迫使他决定以公开课的方式展示他的理念。但公开课并没有赢得更多支持，反倒是遭遇了更多的反对声。报道记载一位教师这样说道："你，达尔克罗兹先生，你正在使糟糕的颓废派复苏。"⑤达尔克罗兹发现人的身体在完全放松的状态下能够摆脱过度紧张、

① Jaques-Dalcroze, E. *Eurhythmics, art, and education* [M]. (F. Rothwell, Trans.). New York, NY: A.S.Barnes & Co, 1985 (Original work published in 1930): 51.
② Campbel, P.Rhythmic movement and public school music education: Conservative and progressive views of the formative years [J]. *Journal of Research in Music Education*, 1991, 39 (1).
③ Jaques-Dalcroze, E. Eurhythmics, art, and education [M]. (F. Rothwell, Trans.). New York, NY: A.S.Barnes & Co, 1985 (Original work published in 1930): 5.
④ 杨立梅，蔡觉民.达尔克罗兹音乐教育理论与实践[M].上海：上海教育出版社，2011.
⑤ Jaques-Dalcroze, E. (1945). La musique et nous. Geneva, Switzerland: Perret Gentil, 143.

过度注意造成的错误，放松才能带来动作的协调。他观察到几个乐感不错的学生在演奏乐器时，手脚的协调能力非常好，在演奏渐强或者减弱时他们的身体姿态会改变，有时会有某个身体部分呼应音乐中的重音，演奏结束时，他们的肌肉会自然地放松。他认为这些学生任由音乐在身体中流动，如同电流一样使身体充分感应到音乐的精细之处。所以他宣称人的身体原来就是一件天然的乐器，其他任何乐器——钢琴、小提琴，不过是身体这件乐器的延伸。1903年至1910年，他在瑞士和西欧的学术会议上宣讲他的新方法，整个瑞士的儿童音乐教学都开始运用这种方法。20世纪的头十年，人们对体态律动的热情和兴趣越来越高涨。

四、开发教学新形式

在日内瓦音乐学院期间，达尔克罗兹继续在视唱练耳、体态律动和即兴三个方面实验着他的教育理想，这三个方面被视为形成了该教学体系发展学生音乐能力的基本框架。他的学生对这一教学法充满了巨大的热情，这种方式促使他们专注地听、感受和表达音乐，这对听觉和肌肉知觉而言，是一种崭新的体验，学生们必须保持高度集中的神经、身体和情感知觉。除此之外，体态律动课穿着的服装也与众不同，学生需要赤裸着脚和腿。

图 2-4 《迷失的女孩》①

① 《迷失的女孩》拍摄于1906年，照片中达尔克罗兹的学生们赤脚、穿着露着手臂的希腊服饰在做练习，当时被批评过于自由，有伤风化。

达尔克罗兹本身是一位才华超群的音乐家,作为一个即兴的天才,他变换着手中的音乐,启发学生用动作表现出音乐在时间和能量上的变化与流动。正因如此,这确保了他的体态律动课程兼具音乐性和趣味性。他的律动课程渐渐地以"达尔克罗兹体态律动"被人们熟知。课程强调节奏表现的有效性、流畅性和艺术性,他的方法在当时来说并不是非常正统,学生们穿着紧身衣跟随着他的即兴钢琴演奏自由地律动。他的课主要包括钢琴即兴、视唱练耳以及体态律动,这三个要素构成了达尔克罗兹体态律动教学法,每个部分都通过肢体的律动来进行教学。达尔克罗兹还鼓励学生从自身发现音乐,鼓励学生用即兴的键盘演奏富有音乐性地表达他们自己,这些音乐教学方式经常被人们忽视,然而却能够真正地唤醒人们对音乐的理解,对学生来说也非常有趣。

第三节 达尔克罗兹体态律动的实践推广

达尔克罗兹于1903—1910年间进行了大量的探索性教学尝试,教学对象既有成人音乐专业学生,也有学前儿童。1903年他在瑞士日内瓦音乐学院进行实验,并带领他的学生做展示,新式教学法获得了欧洲许多国家的认可和追捧,达尔克罗兹师资培训学校在瑞士、德国、英国、法国、荷兰、比利时、瑞典等地开设了教师培训课程。尽管达尔克罗兹利用一切机会宣扬和展示自己的思想与方法,却始终未能获得日内瓦音乐学院专业同行的认可,他不断遭遇反对者对他的教学法的质疑,他与日内瓦音乐学院的关系变得非常紧张。在经历了数年摩擦后,他离开瑞士,于1909年开始在德国的德累斯顿开始教授体态律动课程。1911年秋搬往德国海勒劳,与志同道合的德国富商德恩两兄弟建立了历史上第一所达尔克罗兹体态律动学校,开始了真正的体态律动音乐教学实验。1912年,首届学校庆典暨国际达尔克罗兹大会在海勒劳举办。

一、创办德国海勒劳体态律动音乐学校

怀揣着对音乐教育的远大抱负,达尔克罗兹在海勒劳成立了颠覆传统、极具革

命性的音乐教学机构——达尔克罗兹学校（Bildungsanstalt für Musik und Rhythmus E. Jaques-Dalcroze）。创办初期，学校以发展达尔克罗兹音乐教学体系为办学理念，推进以节奏律动为基础的全新现代化音乐教学。

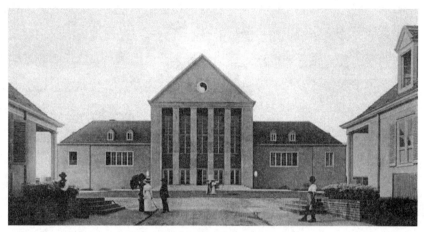

图 2-5　德国海勒劳达尔克罗兹学校

达尔克罗兹学校的课程体系主要包括：体态律动课、视唱练耳课、即兴课、解剖学课、合唱课、动态塑形团体课程、艺术体操课。戏剧课程分配在所有课程中授课，没有任何单人课程。部分高年级课程由达尔克罗兹亲自分班授课。授课时间为上午 8:30—13:00，下午 16:00—18:00。课程之外，学校开放供学生课余团体练习和社交活动的场所。学校采取寄宿制，由专人统一管理学生作息，每日四餐。

表 2-2　1911 年海勒劳"达尔克罗兹学校课程表"（三年学制）

学习科目	课时数 / 每周（每课时时长 60 分钟）
体态律动	5 课时
视唱练耳	5 课时
即兴	2 课时
解剖学	1 课时
合唱	2 课时（晚课）
动态塑形团体课程	4 课时（下午课程）
艺术体操	每日晨练 30 分钟
舞蹈（选修课）	4 课时
课程观摩（高年级）	8 课时
合计	34 课时

海勒劳体态律动学校的创立，开启了达尔克罗兹体态律动音乐教学法向世界推广的新局面。数百位来自世界各地的学员在开始的数年中完成了体态律动硕士教育学业，获得达尔克罗兹教学法最高级别大师头衔（Diplôme supérieur de la Méthode Jaques-Dalcroze），成为最早一批获得认证的达尔克罗兹教师，被允许以达尔克罗兹教师的名义传授其教育理念和思想。这一认证体系一直沿用至今，对保持达尔克罗兹教学思想的统一与传承起到了至关重要的作用。

除了进行大量创新性的课程教学之外，达尔克罗兹还探索新的艺术形式，开展舞台表演的实验活动。他将音乐、空间、时间、能量与其他相关的艺术元素（例如灯光）结合在一起。在海因里希·特塞诺（达尔克罗兹学院总设计师）的完美建筑设计中，体现了这些元素有机组合在一起产生的理想效果，在亚历山大·萨尔兹曼（画家及灯光师）及阿道夫·阿皮亚（舞台设计师）的帮助下，达尔克罗兹风格的舞台表演艺术应运而生，身体节奏的表现不再仅仅是时间上的长短，空间和能量的变化赋予了人类感受音乐的全新维度，舞台表演艺术同他的音乐教育法一样呈现出划时代的影响。

1914年，为了抗议德国政府无故轰炸位于法国兰斯的主教堂，达尔克罗兹签署反战（第一次世界大战）宣言并重返故乡日内瓦，海勒劳达尔克罗兹体态律动学校被迫停课。在政府部门的扶持下，1915—1917年学校重新开学，沿用达尔克罗兹的教学理念及教材，继续传授达尔克罗兹音乐教学法。1917—1919年学校因为财政问题被迫再度关闭。1919—1925年学校再度招生并教授音乐与律动课程，由于特殊原因，达尔克罗兹的名字不被允许使用，学校逐步引入了舞蹈以及其他艺术表现形式的课程。1925年学校丧失教学楼的使用权，搬迁至维也纳近郊的拉克森堡，达尔克罗兹与海勒劳的故事就此中断。但是在这15年中，达尔克罗兹的先锋音乐教学理念渗透到了各个艺术教育及表演学科，数以千计的来自世界各国的学员们把他的理念和思想传播到了世界的每一个角落。

海勒劳达尔克罗兹学校的校址现如今成为海勒劳节日剧院，在德国政府以及萨克森州政府的大力扶持下，成为欧洲现代文化艺术中心。这里保留着每两年举办一次"国际达尔克罗兹大会"的传统，成为所有达尔克罗兹体态律动音乐教学法热爱者的朝圣之地。

二、打造艺术创新名城——海勒劳

海勒劳，德国第一座花园城市。自1909年起，在达尔克罗兹所做的一系列创

新性实践的引领下,它成为影响近现代艺术发展进程、推动现代音乐教育发展的重镇。当时的艺术教育并不像现在这样开放,主要以模仿为主,不仅在艺术领域,在其他各个领域都是这种情况,人们也不关心每个人身上的创造力,大多数人没有参与创造的机会。但是达尔克罗兹提出,在音乐的律动当中人应该是自由的,他甚至倡导每个公民应该有自己的房子,包括工厂里的工人也应该有独立自由的栖身之地。除了房子之外,更重要的是每个人都应该接受良好的教育。

施奈布利-布莱克(Schnebly-Black)(1997)描述了创建者们当初的教育目标:"他们的目标是创建一个乌托邦式的城市,在那里,每个人都能通过学习节奏律动找到他们的个人价值所在,对于他们来说律动有着更广泛的意义,节奏律动存在于每个人的身体里(血液循环系统和呼吸),存在于生活环境中(音乐、绘画、建筑、机器等),节奏存在于大自然中(动物的、植物的、潮汐的、光影的、四季的)。"[1] 他的这一教育思想与实践促使海勒劳建设成了一座世界著名的花园城市,每个人都享受创造的自由,这个与众不同的城市吸引了世界各地人文艺术领域的杰出人物,包括文学家、作曲家、画家、雕塑家、舞蹈家、舞台设计师等。达尔克罗兹在海勒劳与其他艺术家一起开创了新的舞台设计风格,改变了原先具象化的舞台美术造型,打破了原有的空间概念,用灯光营造新的艺术表演氛围。比如,他们尝试用三万只灯泡彻底改变原有的舞台样式,用光影营造灵动的艺术氛围,这与传统完全不同,给人以深深的震撼。达尔克罗兹的理念深深地影响了海勒劳的城市建设和现代艺术的发展,各个门类的艺术家共同工作,创造了新的艺术形式。

三、建立日内瓦达尔克罗兹体态律动学院

1912年,达尔克罗兹带领学生前往英国,在伦敦、曼彻斯特等城市开办讲座、演示教学,引起了当地音乐界和音乐教育界的极大关注。1913年起,他相继在伦敦、巴黎、柏林、维也纳、斯德哥尔摩、纽约等地建立了体态律动学校。由于第一次世界大战的爆发,达尔克罗兹从德国海勒劳回到瑞士,于1915年在日内瓦建立了达尔克罗兹学院(Insititut Jaques-Dalcroze),成为直至今日仍具有高度影响力的达尔克罗兹体态律动教学体系大本营,也代表了该教学体系走向成熟。

随着体态律动教学实践的深入,达尔克罗兹于1921年出版了著作《节奏、音乐和教育》,1930年出版了《体态律动、艺术和教育》等著作。

[1] Schnebly-Black, J., & Moore, S. *The rhythm inside: Connecting body, mind, and spirit through music*. New York, NY: Alfred Publishing, 1997: 7.

图 2-6 达尔克罗兹的著作《节奏、音乐和教育》封面

达尔克罗兹花费毕生精力创建了一个庞大、丰富的音乐教学体系，从图 2-7 可以看出其大致形成阶段。

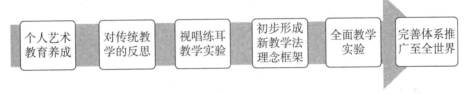

图 2-7 达尔克罗兹体态律动音乐教学的形成阶段

经过多年的开发与完善，达尔克罗兹体态律动实现了身体、音乐、情感的交融，这是其他教学法无法企及的。因而达尔克罗兹体态律动教学体系在瑞士、德国、奥地利、英国、法国、西班牙、比利时、瑞典、荷兰等欧洲地区众多的音乐学院均为必修课。

第四节 达尔克罗兹体态律动在 20 世纪的影响

海勒劳体态律动学校培养的学生，不仅有音乐专业的，还包括与艺术相关的所有专业，这使得达尔克罗兹的艺术观、教育观得以在不同艺术领域传播，为日后不

同艺术门类颠覆传统式的大发展奠定了基石。1912年，有多达14个国家的学生一同在此学习舞蹈、绘画、舞台灯光及布景艺术、设计艺术、艺术体操等，新一代继承者在新旧观念的碰撞中产生质的变化，成长为各个领域的翘楚[①]。

在舞蹈领域，达尔克罗兹体态律动教学法促成了德国现代表现主义舞蹈的诞生，完全颠覆了传统舞蹈的束缚，开创了舞蹈艺术新的时代。现代舞蹈理论之父鲁道夫·拉班（Rudolf von Laban，1879—1958）、玛丽·魏格曼（Mary Wigman，1886—1973）、科特·尤斯（Kurt Jooss，1901—1979）、玛丽·兰伯特（Marie Rambert，1888—1980）、朵丽丝·韩芙莉（Doris Humphrey，1895—1958）、约瑟·里蒙（Jose Limon，1908—1972）等当时最杰出的舞蹈家们都接受过达尔克罗兹音乐教学法的课程，在他们的艺术表现中处处可见节奏与律动的观念。美国现代舞的鼻祖伊莎朵拉·邓肯（Isadora Duncan，1877—1927）也师从达尔克罗兹，她的表演获得了达尔克罗兹的赞誉。

在专业音乐教育领域，该教学法在一定程度上改进了职业音乐家培养的模式，深刻影响了众多杰出的音乐家，尤其在作曲家和演奏家的培养方面成就卓越。受此教学法影响的大师包括俄国作曲家、钢琴家、指挥家拉赫玛尼诺夫（Sergey Vasilyevich Rachmaninov，1873—1943），法国作曲家、管风琴家加布里埃尔·福雷（Gabriel Faure，1845—1924），西班牙作曲家、钢琴家格拉纳多斯（Enrique Granados Campina，1867—1916），波兰钢琴家约瑟夫·霍夫曼（Josef Hofmann，1876—1957），法国钢琴家、指挥家、巴黎高等音乐师范学校创办者阿尔弗雷德·柯尔托（Alfred Cortot，1877—1962）；俄罗斯女钢琴家、茱莉亚音乐学院教授罗西娜·贝西·列维涅（Rosina Bessie Lhevinne）等。

在普通学校音乐教育领域，达尔克罗兹的教育体系深刻地影响并启发了众多音乐教师，其中最为卓越的是德国的奥尔夫（Carl Orff，1895—1982）、匈牙利的柯达伊（Zoltam Kodaly，1882—1967）。奥尔夫受到达尔克罗兹教学思想的启迪，开创了融节奏、律动、奥尔夫乐器于一体的奥尔夫教学法；柯达伊借鉴达尔克罗兹教学体系中视唱练耳的教学法，结合科尔文手势，发展出根植于匈牙利民族音乐的柯达伊教学法。自此，达尔克罗兹体态律动教学法、奥尔夫教学法、柯达伊教学法成为20世纪上半叶最为重要的现代音乐教学法。达尔克罗兹体态律动教学法对音乐教育的影响，还体现在对世界各国学校音乐教育的广泛影响上。德国、以色列、奥地

① 注：本部分信息来源于谢鸿鸣．达克罗士音乐节奏教学法［M］台北：鸿鸣-达克罗士艺术顾问有限公司，2006.P44-125.

利、波兰、英国、意大利、美国、加拿大、日本、韩国的公立学校音乐教学改革，均在很大程度上得益于达尔克罗兹的教育理念和多元方式。

第五节 达尔克罗兹体态律动在中国的发展

我国近现代学校音乐教育已走过一个多世纪的历程，将音乐作为正式的课程列入学校教育，是从近代中国废除八股、遍设学堂的戊戌变法后开始的。在诸多知识分子的积极倡导下，一些学校开始设立乐歌课，逐渐形成了以教授"学堂乐歌"和欧洲音乐常识为主要内容的新式学校音乐教育。学堂乐歌，是指将欧美或日本的曲调填上中国歌词，用简谱或线谱记谱，供学生集体咏唱的歌曲。代表作品如李叔同填词的《送别》。我国的学校音乐教育建立初期经由"西乐东渐"发展而来，中西音乐作品与音乐教育思想的交融与碰撞贯穿了整个百年中国学校音乐教育历史。在课程设置、教学内容、教材编写、课堂教学的具体实施过程中，无不蕴含着世界范围音乐教育经验的多元选择与智慧。

自20世纪80年代中期以来，我国音乐教育工作者意识到研究、学习、借鉴国外先进的音乐教学法对于发展学校音乐教育具有十分深远的影响。瑞士的达尔克罗兹教学法、德国的奥尔夫教学法、匈牙利的柯达伊教学法、美国的综合音乐感教学法、日本的铃木教学法等优秀的音乐教学法被介绍到国内。郁文武认为"这些外国流派在培养学生的探索、即兴创作方面的教学手段，对改革我国传统的以教师为中心的课堂音乐教学模式起很大的促进作用，教学中的节奏练习、体态律动、打击乐、拍手跺脚等形式在课堂的运用，使音乐教学的气氛更趋活跃，师生的操作实践活动更为广泛，参与、合作更加协调"。[①] 作为众多音乐教学法的启蒙者，体态律动音乐教学在中国既有独立的传播与推广，也有夹杂在其他教学法中进行推广的。

从传播引介的途径来说，外文译著与教材译本是主要的文献资料，实践推广主要以外国专家的大师课及工作坊的方式进行。

① 郁文武.中小学音乐教育轨迹初探[C]//课程教材改革专题研究论文选（1992—1997）.上海：上海市教育委员会教学研究室内部资料，1997：353.

1957年，中国台湾地区音乐教育家黄友棣在《音乐教学技术》中提出"达尔克罗兹节奏训练'灵敏化'了人们的心智，'活泼化'了人们的行动，'单纯化'了人们的品性。这种方法以节奏之力，创造了身心之间灵敏、正确的反应力。这种'动'的教育训练，实在是现代人们所急需的"。黄友棣是较早以中文论著论及体态律动音乐教学的专家。[①]1983年《中小幼音乐教育研究》，刊发高建进的《简介达尔克罗兹的〈体态律动学入门〉》。1986年，由中国音乐家协会音乐教育委员会及北京师范大学教育系编辑的《音乐教育参考资料》中，载有顾连理、高建进介绍达尔克罗兹体态律动学的文章，这是我国大陆地区较早出现的体态律动音乐教学的推介文字。1987年，安徽文艺出版社出版了高建进等翻译的《达尔克罗兹体态律动学入门》，这是我国翻译引入的第一本详细介绍体态律动的著作。[②]1990年，留日学习的缪力将日本石井亨、江崎正刚的《快乐的体态律动——儿童体态律动课例选》介绍到国内。[③]2001年缪力编著的《体态律动课例——达尔克罗兹"和乐动作"50例》为中小学、幼儿园和师范院校的音乐教师在学习、借鉴达尔克罗兹体态律动音乐教学时提供了具体的教学实例。1991年11月，经全国教育科学规划领导小组批准，"学校美育理论与实践研究"课题成为全国教育科学"八五"规划项目，其子课题"外国学校音乐教育研究"开展达尔克罗兹教育体系、奥尔夫教育体系、柯达伊教育体系的研究，并对美国、德国、日本、苏联的音乐教育进行了比较系统的研究，其中研究体态律动音乐教学的著作是杨立梅、蔡觉民合编的《达尔克罗兹音乐教育理论与实践》[④]，它较为详尽地论述了达尔克罗兹音乐教学体系的理论与实践案例，为我国音乐教师正确理解和学习借鉴外国音乐教学法提供了重要的参考文献。

由此，达尔克罗兹教学法进入了学者的研究视野，并取得了极大的发展。2006年，乔克希等撰写的《二十一世纪的音乐教学》，由中央音乐学院出版社出版。[⑤]该书的第四章节从哲学原理、教学方法与内容、即兴等几个部分对体态律动音乐教学进行了剖析，是目前大陆地区能参阅的为数不多的体态律动音乐教学相关外文译著。2016年雍敦全主编的《律动音乐教学》，作为2013年度教育科研资助重点项目成果由西南师范大学出版社出版，对体态律动音乐教学在四川省的实践做出了归纳总结。[⑥]

① 费薇. 体态律动在我国音乐教育中存在的问题与思考［D］. 南京：南京艺术学院，2010.
② 同上.
③ ［加］乔克希. 二十一世纪的音乐教学［M］. 许洪帅，译. 北京：中央音乐学院出版社，2006：95.
④ 杨立梅，蔡觉民. 达尔克罗兹音乐教育理论与实践［M］. 上海：上海教育出版社，2011：2.
⑤ ［加］乔克希. 二十一世纪的音乐教学［M］. 许洪帅，译. 北京：中央音乐学院出版社，2006：9.
⑥ 雍敦全. 律动音乐教学［M］. 重庆：西南师范大学出版社，2016：1.

第二章　达尔克罗兹体态律动发展溯源

达尔克罗兹体态律动音乐教学的实操首次登陆中国是在 1980 年，时任上海音乐学院副院长谭抒真先生邀请美国肯特州立大学（KSU）弗吉尼亚·米德（Mead, V. H）教授访华，在上海音乐学院为中国师生教授达尔克罗兹体态律动课。谭抒真副院长认为"达尔克罗兹体态律动音乐教学让学生动起来，对解决音乐教学中线条和流动感的瓶颈问题具有很大帮助"。① 1985 年，国家教委、中国音协等有关部门组织人员出访，先后与美国、德国、法国、意大利、澳大利亚、匈牙利、日本、韩国等一些音乐教育比较发达的国家进行音乐教育的国际交流。② 当时的奥尔夫小组中的小学音乐教师展示了他们的教学成果，廖乃雄等多位专家也介绍了国内外的音乐教育最新动态。③ 1990 年缪力在首都师范大学举办了师资培训班，这是我国大陆地区第一次出国学习体态律动后归国开办师资培训，她成为中国首位传播推广该教学法的教师。1996 年美国达尔克罗兹教师戴安娜来华进行为期一周的讲学。1999 年中央音乐学院音乐教育系建立，其专业课程中包括了奥尔夫和柯达伊教学体系，并非常重视教学法的学习和实践。在这条引入和实现本土化的道路上，中央音乐学院音乐教育系进行了一系列尝试。

自 2000 年起，中央音乐学院常年聘请美国、德国的体态律动专家担任授课教师，中央音乐学院"音乐教育新体系"建设过程中也推出了相应的培训课程。2009 年 11 月在中央音乐学院音乐教育系建系十周年的活动中，奥尔夫、柯达伊和体态律动的专家们分别做了生动的讲学，并和该系的学生一起做了教学展示，展现了十年来引入国外优秀教学法并为其本土化所做的努力和取得的成果。他们将体态律动音乐教学和奥尔夫教学法中关于律动的部分综合在一起创建了一门"音乐与动作"的课程，并取得了很好的效果。2006 年，南京艺术学院音乐学院音乐教育专业邀请德国柏林艺术大学体态律动系主任施瓦兹教授（G.Schwarz）做两周的讲学，并同时将体态律动课设置为音乐教育的专业课。

2016 年，在首届全国音乐教育大会上，笔者开设了体态律动音乐教学工作坊，2016 年暑期带领中国大陆第一支体态律动团队赴德国海勒劳参加第 14 届德国国际体态律动学术会议。2016 年，德国海勒劳体态律动研究所主席克里斯蒂娜·施特劳梅（Christine Straumer）在华东师范大学举办体态律动工作坊，吸引了上海市各区音乐教研员、中小学音乐老师以及北京、江苏、福建、浙江、江西、湖南、山东等

① William M. Anderson. East Meets West with Dalcroze Techniques [J]. *Music Educators Journal*, 1983, 4（70）.
② 马达.20 世纪中国学校音乐教育 [M]. 上海：上海教育出版社，2002：226.
③ 孙继南. 中国近现代音乐教育史纪年：1840—2000 [M]. 济南：山东教育出版社，2004：276.

全国各地一线教师300余人参加。①2017年12月，世界体态律动教师联盟主席、奥地利维也纳音乐与表演艺术大学教授保罗·席勒（Paul Hille）访问中国大陆地区，在上海进行了一系列学术交流活动。②他在华东师范大学音乐学系做了高水准的讲座，观摩了上海市静安区初中音乐教研活动、上海市闵行区申莘小学体态律动音乐实验课程，并在上海举办了为期三天的达尔克罗兹体态律动教师培训工作坊，让中国音乐教师体验了原汁原味的达尔克罗兹体态律动教学。由此开启了世界体态律动教师联盟与中国大陆的首度合作。

2019年，瑞士日内瓦音乐学院与华东师范大学达成学术研究与教师培养合作意向，在瑞士达尔克罗兹研究中心授权下，由世界体态律动教师联盟主席保罗·席勒领衔创建了达尔克罗兹音乐教学法（上海）中心，在中国系统地开展达尔克罗兹音乐教师的培养及国际教师资格考核工作。这是达尔克罗兹音乐教学法诞生100余年来，我国首次引进国际专家团队为中国音乐教师量身设计系统的达尔克罗兹教师培养方案与考核体系，为中国音乐教师的专业成长创造了新的发展机遇。

2019年6月，中央音乐学院教师刘凯、台湾地区音乐家蔡宜儒同时获得瑞士日内瓦达尔克罗兹学院授予的达尔克罗兹体态律动国际最高资质认证，成为首次获得该项最高认证的中国教师。

从学科建设上看，目前我国尚未在高等学校建立体态律动学科；从课程建设上看，中央音乐学院、华东师范大学、四川音乐学院、上海音乐学院、厦门大学、南京师范大学、华南师范大学等院校开设了"达尔克罗兹体态律动""体态律动音乐教学法"或"音乐与动作"等必修或选修课程；从全国音乐教师培养的角度看，开设此类课程的院校占比非常小，传播与影响力有限，亟待加大课程建设力度。

纵观达尔克罗兹体态律动教学被引入中国以来近30年的发展历程，它为我国的音乐教学提供了新思路、新方法，其独特的魅力引起了许多音乐教师和音乐工作者学习与运用的兴趣。但由于认识的不够深入，对其价值的认识仍不充分，使得在基础音乐教育的运用中存在一些误区，例如容易将其同舞蹈混淆，没有认识到体态律动音乐教学中即兴的重要性，音乐教学的过程中没有遵循"体验先于认知"的原理等问题。这些问题有待在未来的课程建设与学科发展中逐步解决。

① 徐丽梅.体态律动把声音"演"出来[N].音乐周报，2016-4-6.
② 李茉.体态律动音乐教学体系对传统教法的革新与发展[J].全球教育展望，2018（4）.

第二章

达尔克罗兹体态律动教学实践体系

> 真知仅仅通过单纯的理论思考是无法获得的,还要通过"身体认知"或"身体觉悟"才能达到。
>
> ——汤浅泰雄(Yasuo Yuasa)[1]

[1] Yasuo Yuasa. *The Body*: *Toward an Eastern Mind-Body Theory* [M]. New York: State University of New York Press, 1987: 25.

达尔克罗兹体态律动教学"由于其独创性和科学性早已被人们公认为是卓有成效的音乐教育手段,并成为独立的学习领域"。[1] 该体系包括三个核心的分支[2]:体态律动、视唱练耳与即兴。从体态律动开始,经由视唱练耳走向即兴,三个分支既独立又相互融合,互为补充,共同构成了一个培养人的全面音乐素养的有机整体。[3] 本章分别就这三个方面进行详细阐释,从操作层面分析和呈现体态律动音乐教学的实践体系,探究体态律动三个分支的教学目标、教学内容、基本方法以及相关课例分析,追寻三者之间的联系。

第一节 体态律动

一、体态律动的教学目标

体态律动的教学目的既是一般意义上的教育目的——促进全面发展的人,同时也有特定的音乐艺术性目标。从音乐教育的一般性目标来看,它包括:发展内在听觉,经感官感知音乐,促进运动觉和音乐技巧的发展;释放压力,增强记忆力、专注力;发展即兴能力,增强学习意愿和敏锐度、分析能力与综合能力;培养将知识进行迁移和转化的能力、合作能力、个性表达及团队意识。

在此基础上,艺术性目标包括两部分:一是普及性目标,旨在培养儿童对视觉和听觉的欣赏能力;二是专业性目标,训练他们能够设计节奏型、创造出新的节奏

[1] 杨立梅,蔡觉民. 达尔克罗兹音乐教育理论与实践 [M]. 上海:上海教育出版社,2011:24.
[2] John R. Stevenson. *A comprehensive guide for the future Jaque-Dalcroze Educator* [M]. Institute for Jaque-Dalcroze Education, LLC, 2014:11-17.
[3] 也有观点认为动态塑形(Plastique Anime)属于第四个分支,详见 Marja-Leena Juntunen. Embodiment in Dalcroze Eurhythmics [J] *Philosophy*, 2004:(15).

和曲调，能够集体创作新的乐曲或为已经创作好的曲子设计动作，先从简单的曲子开始，然后随着学生水平提高而提升难度，再进阶到较复杂的音乐，例如赋格或是室内乐。① 在凡德斯帕（Vanderspar, E.）所做的上述众多目标总结中，身体节奏感、听觉与个性表达尤为重要。对音乐的理解涉及弱起、正拍、延续拍、力度和长短、复合节奏、对位、和声、音高和旋律、节奏感（节奏的感觉和动量）、脉动拍、小节、音值和节奏型、机械性的节奏、自然的节奏、游戏的节奏、语言的节奏、工作的节奏、时间、速度、织体、音色、休止符、记谱、乐句、曲式和曲目。

（一）发展身体节奏感

节奏是体态律动的核心教学内容。体态律动的教学目标，简单说是通过身体律动促进运动觉的发展，进而促进节奏感的培养。② 达尔克罗兹认为，节奏感意味着感受和认知事物运动时间的能力，也体现为一个人对动作的时间、空间和能量的控制力。达尔克罗兹非常重视音乐与身体的内在联系，他认为"音乐节奏的天赋绝不仅仅是精神层面的，身体才是最根本的"。③ 其教学方法背后的信念实质上是认为一切音乐的核心——节奏，都可以通过身体律动和塑形来获得。节奏感可以通过节奏型律动获得，并在音乐表演中体现出来。达尔克罗兹深信每个孩子的节奏感可以经由大量的重复练习得以发展。④

（二）发展听觉专注力

积极而专注的聆听是音乐能力发展的前提。体态律动最基本的方式是学生将听觉获得的音响感受用身体表达出来，继而在对音乐做出反应的过程中形成个性化的音乐认知，这个过程融合多种感官、身体、意识和情感于一体，此乃体态律动的最特别之处。但是由于这种复杂交织的感受难以用语言和文字表述，因此有关的文字描述是非常少见的。⑤ 但在体态律动过程中，将自己的身体视为一件乐器，专注地聆听、感受并且表现当下回响在耳边的音乐，此时的律动者在发展着节奏听觉，包括对声音的时值、力度、速度等的领悟，形成专注的听觉。

① ［美］伊丽莎白·凡德斯帕. 节奏律动教学［M］. 林良美，译. 台北：洋霖文化有限公司，2005：3-6.
② 李茉. 体态律动音乐教学体系对传统教法的革新与发展［J］. 全球教育展望，2018（4）.
③ Jaque-Emile Dalcroze. *Rythm, music and education*［M］. London: Chatto and Windus, 1921: 31.
④ Marja-Leena Juntunen. *Embodiment in Dalcroze Eurhythmics*［M］New York: Barnes & Co, 2003: 26.
⑤ Virginia Mead, H. *Dalcroze eurhythmics in today's music classroom.*［M］. New York: B. P. Putnam, 1994: 4.

（三）发展个性表达能力

"体态律动的目标是让孩子们在课程结束的时候，说出来的不是'我知道了'，而是'我做过了'，如此一来就会促使他们渴望表达自己，把来自内心最深处的情感体验表达出来并与他人交流，增强个性化表达的能力。"[1]"个性化表达"是达尔克罗兹认为极其重要的音乐教育价值。在体态律动过程中，他始终强调的是"表达你自己"，即"表达出你所感受到的，表达出你所听到的"。这需要学生十分专注地"接收"（仔细地听），不断地在聆听接收与律动表达之间体验、感受和理解音乐，聆听与律动之间的联结是这个体系的核心。因此，表达能力无疑极其关键。

二、体态律动的教学内容

在体态律动的所有教学要素中，节奏是最基本的教学内容，无论面向何种年龄和学习阶段的学生，教学都是从节奏进入。达尔克罗兹认为："节奏感存在于人的肢体动作中，是一种自然的感觉，因此通过肢体动作发展节奏感是最符合自然规律的事。"[2]在节奏教学基础之上，其他的音乐要素按照由简到难的规律一一进行学习。根据罗伯特·艾布拉姆森（Robert Ablamson）的总结，体态律动的教学内容共有34种节奏与音乐元素，[3]这些音乐元素与身体动作之间有着密不可分的联系，每一个元素与身体动作的联结便是体态律动音乐教学的重要内容框架，这34项内容及其与身体动作对应的关系，见表3-1。

表3-1 体态律动音乐教学内容框架

序号	节奏、音乐元素	与动作的关系
1	常规节拍（regular beat） （预备重音—重音—延续重音）	动作如同人的呼吸一样，包含能量的准备、释放与衰竭，形成常规节拍能量转换
2	重音（accents） （节拍重音、速度重音、力度重音、调式重音、装饰重音、和声重音）	动作能量的释放与重音能量的释放具有一致性
3	速度（tempo）	动作可以完全与音乐的速度同步

[1] Jaque-Emile Dalcroze. Rythm, music and education [M]. London: Dalcroze society Inc., 1967: 63.
[2] Jaques-Dalcroze. Le rythme. la musique et l'education, Faetisch, Lausanne [M]. Pairs: Books on Demand, 1981: 91.
[3] Choksy L, Abramson Robert. Teaching music in the twentieth century [J]. *Music Educators Journal*, 1985, 73 (5).

续表

序号	节奏、音乐元素	与动作的关系
4	速度的变化（nuances of tempo）（渐快与渐慢）	动作的细微变化体现速度的变化
5	力度（dynamics）	以动作的紧张度、兴奋度来表达音乐的力度
6	力度的变化（nuances of dynamics）（渐强、渐弱、突强、突弱）	以动作能量的细微控制来表达力度的细微变化
7	表现力（articulation）（断奏、连奏、滑音、持续、颤音）	有多种动作的可能性与不同的表现力特征相匹配，例如，轻拍、猛击、拧、跳跃等
8	小节（measure）	通过变换运动的方向、路线来表现小节的变换，身体动作可以展现小节中能量的转换
9	休止（rests）（积极的无声）	动作表现为静止，但内心保持节奏感的稳定
10	时值的延续（durations）	以动作的能量与重量感，表达持续音的内在律动、细微变化
11	节奏细分（subdivision）（二分法、三分法）	动作以空间、幅度、直线或曲线的不同变化来表达单位拍被均分为不同时值的能量感
12	节奏型（patterns）	以动作的持续或停止来表达不同节奏型形成的特有意义，例如，音乐进行的动力感或终止感
13	切分节奏（syncopation）	以动作的提前或延迟体现切分节奏与常规节拍重音的错位
14	固定节拍（intrinsic beat）	动作可以体现隐藏于节奏中的固定节拍，表达稳定的节拍与复杂的节奏之间的张力与对抗
15	乐句（phrasing）	动作的起始、终止，与乐句相对应，动作的流动表达乐句的持续性
16	单声部音乐（one-voice forms）（动机、主题、乐句、乐段）	以动作表达对应的动机、主题，乐段的感觉建立在平衡的乐句感基础上
17	倍增速（augmentation）	动作速度的倍增可更强烈体会速度加倍产生的效果
18	倍减速（diminution）	动作速度的倍减可更强烈体会速度减倍产生的效果
19	节奏对位（rhythmic counterpoint）	多人合作的动作可表达多声部节奏各自的不同特征，形成声部间的对抗或协调
21	有伴奏的单声部音乐（one-voice forms with accompaniment）	以身体多部分动作或多人合作运动来展现带有伴奏性质的固定节奏型
22	对位曲式（contrapuntal forms）（固定低音的叠加、变奏等）	动作以固定音型为基础，分组多人形成动作与对应声部的协同

续表

序号	节奏、音乐元素	与动作的关系
23	卡农（canon） （间断性卡农、连续性卡农）	间断性卡农的形式为动作表演与动作模仿轮流进行；连续性卡农的形式为动作表演与模仿不间断地持续进行。
24	赋格（fugue）	一般为高级阶段教学内容，配合严格的卡农模仿动作，伴随自由的即兴律动
25	节奏完型（complementary rhythms）	通过动作表现出"消极空间"，如后半拍、长音的持续部分等。
26	不均等小节（unequal measures）	表现为每小节中不同结构的拍子的组合。常用手臂摇摆来学习不规则的重音带来的重量和平衡的变化
27	不均等拍子（unequal beats）	指节拍单位不均等。动作要对不同的节拍单位做出敏锐的反应
28	不均等小节与不均等拍子的结合 （unequal measures and unequal beats）	动作同上
29	交替拍子（polymetrics）	动作的重量感依据拍子的转换有规律地转移
30	单、复拍子对位（polyrhythmics）	上下半身分别表达不同的拍子，相互对应
31	三对二（一种三对二的拍子）	动作同上
32	单、复拍子转换 （rhythmic transformation）	动作表现为从直线运动向曲线运动的转变
33	将十二拍划分为不同节拍（division of twelve）	运动迅速地表达出重拍的转移
34	伸缩节奏（rubato）	富有表现力地自由地伸展

从上表内容可以看出，节奏是体态律动音乐教学的核心教学内容，以节奏为骨架的音高、旋律、调式、和声、曲式、多声部音响等音乐要素也是体态律动必不可少的教学内容。

三、体态律动音乐教学的基本方法

体态律动音乐教学以身体动作为主要途径，教学对象涵盖从幼儿到成年人，其方法灵活多样，非常丰富，基本的身体律动语汇有拍手、走、跑、单脚跳、队列行进、跳、跃、摇摆、奔腾（图3-1）。

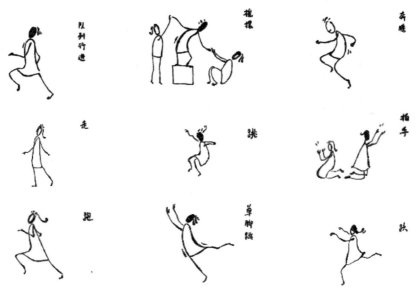

图 3-1　基本律动方式示意图

这些或简单或复杂的身体动作大致可分为两类：一类是在空间中移动的动作，如走、跑、跑跳（skip）、短跳（hop）、小马跳（gallop）、大跳（jump）；一类是不在空间中移动的原地动作。

从上图的基本律动方式可以看出，体态律动中的身体律动是在人的自然动作的基础上进行的。这些方法的运用必须与声音结合起来，学生以自己感受到的音乐为基础，选择运用恰当的方式表现，而不是模仿教师。因此体态律动中的重要原则是尊重学生的个性体验，教师不将自己的意志强加给学生。达尔克罗兹认为"节奏感即是感受动作与动作之间的时间长短的能力，与对时间—空间—能量的控制力息息相关"，[1] 因此学生对节奏、音乐元素的感受与学习可通过身体动作对时间、空间、能量的精细控制予以实现。达尔克罗兹把身体视为人的天然乐器，是联结音乐与心灵的重要桥梁，音乐的特征与身体动作的特征之间存在着对应的关系，这是运用律动进行音乐学习的基础。两者的对应关系见表 3-2。

表 3-2　音乐与身体语汇对应表

音乐	身体语汇
音高	肢体在空间中的位置和方向
音的强弱	肌肉运动的强弱

[1] Jaques-Dalcroze. Le rythme. la musique et l'education, Faetisch, Lausanne [M]. Pairs: Books on Demand, 1981: 91.

续表

音乐	身体语汇
音乐的色彩变化	肢体表达的多样性
音符的时值	身体时值的表达
节拍	身体节拍的表达
音乐的韵律感	身体的韵律感
休止	身体的静止
旋律	由单个动作组成的连续不断的组合
对比	相反的或倒影的动作表达
和声	单个或多个固定动作的表达（个人或团体）
和声进程	单个或多个固定动作连续组合的表达（个人或团体）
乐句	以带有明确呼吸感的连续动作表达
曲式	肢体语言在空间和时间上的分配
管弦乐配器	具有对比性和联系性的各种身体姿态的表达

每个音乐形式都对应不同的身体语汇。从动作的空间形态看，分为非移动性动作与移动性动作两大类。非移动性动作包括拍手、摇摆、晃动、指挥、弯曲、转身、踏步、说话、歌唱；移动性动作包括走、跑、跳、蹦、跃、奔腾、滑行。两类动作进行组合，可形成多种多样的律动可能性，既可表达单声部音乐，也可根据身体不同部位的动作组合，或者多人团队协作表现多声部音乐要素。

四、体态律动典型教学案例

以下呈现的体态律动教学案例[①]来自笔者在纽约的达尔克罗兹体态律动恩师安·法伯（Ann Farber）教授。她是美国最资深的体态律动教师，曾任美国达尔克罗兹学会主席，任教于纽约曼哈顿音乐学院、曼尼斯音乐学院。法伯教授年过八旬，依然活跃于体态律动音乐教学界，教授各种年龄段的学生，在纽约考夫曼音乐学校与DQ音乐学校开设达尔克罗兹体态律动培训项目。该案例收录于世界体态律动大会汇编的知名体态律动大师教案集——《通往律动教学之路》。

① 案例参考：F.I.E.R.通往律动教学之路［M］.林良美等，译.台北：洋霖文化有限公司，2012：29-33.

主题:《小节形式》(Measure-Shape)

教学活动 1:中断的卡农

钢琴:四个等值的乐音。

学员:在老师弹奏一个小节之后律动 4 拍,或是做出 4 个姿势。

教学说明:钢琴所演奏的音乐要不断改变速度、力度、音乐表情(articulation)(一组四个音符接到下一组),并暗示出 3 拍弱起拍(anacrusis),以及 1 拍正拍(crusis)的小节形式。课程进行后(结合钢琴示范进行讨论),在黑板上写下这个小节的谱例。

谱例 3-1　弱起拍

教学活动 2:判断正拍

钢琴:交替混合演奏四种不同的 4 拍子(小节形式)。

学员:以走路来表现基本的节拍,并在正拍上与旁边经过的学员互相击掌。课程进行之后(并以钢琴示范进行讨论),在黑板上写下一种不同的小节形式的谱例。

谱例 3-2　不同位置的弱起

教学活动 3:小节接龙

学员站成一个圆圈,每一个学员跟着练习 1 中的小节形式拍一次;第二个学员要在下一小节准确地进入。下一个小节的学员可以(或不需要)做速度、力度或发音的变化,但是要保持相同的一种小节形式。

变奏 1:保持稳定的节拍,学员们用歌唱的方式来代替打拍子。歌唱时要注意乐句、终止式以及旋律上的逻辑。

变奏 2:保持稳定的节拍,每个学员选择一种黑板上所列的小节形式,只唱出弱起拍和正拍的音(其中一种形式只唱出正拍)。

整首歌曲围绕着这 4 种小节形式的乐句持续进行。

谱例 3-3　多种不同节拍演示

教学活动 4:固定节奏型

谱例 3-4　固定节奏型

以谱例3-4的节奏型为基本模式,做钢琴即兴。

学员踏出节奏的模式并在正拍上加上手臂动作。完成动作后(并进行讨论),在黑板上写出音乐的节奏模式。

学员们互相讨论这个节奏型,在黑板上标示出这个节奏中弱拍、正拍及持续拍的位置。

从这节体态律动课的教学过程可以看出,整节课围绕"小节"这一音乐要素进行,通过四个活动完成了从节拍到正拍,再到小节与固定音型的学习。这一过程由易到难,不断深入。教学的音乐素材全部由钢琴演奏,包括即兴的演奏、作曲家作品(如本节课使用的是伯恩斯坦的《这里有个花园》)。这样既能保持教学中运用音乐的灵活性,又能使学生全面地接受经典音乐的学习。不难发现,整个教学运用的身体律动有走、拍手、手臂动作、歌唱,所有这些律动均由音乐引起,通过身体律动与音乐的联结促进学生对音乐的感受与认知。

作为安·法伯教授的学生,我尝试对上述教学案例展开更多说明:法伯教授虽然认为课程需要保持一定的逻辑顺序,但通常她会根据学生的现场表现作出适当调整。在她的体态律动课上,她说话很少,通常她所演奏的即兴钢琴就能引领学生进行学习。例如,一节课的开始,她什么话都不说,而是弹出很有特点的即兴钢琴曲,如带有附点节奏的旋律,这时所有学生便会在场地中进行相应的身体律动。她的即兴音乐变化极其丰富,在她的音乐中律动,身心都是极大的享受。而所有的演奏都是为她的教学目标服务的,当然也不排除只是为了每个人都能愉悦地享受音乐带来的身心体验,这种过程中的愉悦性也是法伯教授非常看重的。她认为让人感兴趣的、迷人的音乐才具有学习的价值,才能激发人深度学习的欲望。

第二节
视唱练耳

视唱练耳一直是音乐学科中一门独立的训练课程,对于培养学生读谱视唱能力发挥着重要作用。在达尔克罗兹体态律动音乐教学中,体态律动是将感官与身体作为学习节奏的"乐器",而视唱练耳则是将感官与身体,以语言、歌唱等形式作为理想的学习工具。

第三章　达尔克罗兹体态律动教学实践体系

一、视唱练耳的教学目标

视唱练耳法最早源于法语词 Solfège，原意为没有歌词的音乐，用以训练发声技巧，后演变为一种通用的训练音乐听觉的方法。一般来说，视唱练耳是为了训练学生良好的听觉能力与读谱能力。在体态律动音乐教学中，视唱练耳除了具备基本的教学目标之外，它与其他视唱练耳最重要的不同是，增加了培养学生即兴表达的目标。达尔克罗兹认为"听觉是一切音乐教学的基础，如果学生的听觉能力很弱，那必须先解决听觉问题，再进入到理论学习"。[①] 好的听觉指对音高、节奏、音程、和弦、调式的准确听辨。在此基础上，达尔克罗兹提出另外两点要求：一是这些外在的听觉准确性要内化为有情感的音乐感知；二是内心听觉对音乐的想象要能够外显于即兴或演唱。由此，视唱练耳的教学目的就由训练"好的耳朵"扩展为培养内外兼修的良好听觉，培养对声音的色彩、力度、紧张度、表现力的感知与表达。所以在达尔克罗兹教学法体系中，视唱练耳意义重大，它架起了内心听觉能力与富有情感地即兴演唱和乐器即兴之间的重要桥梁。

二、视唱练耳的教学内容

视唱练耳作为达尔克罗兹体态律动音乐教学体系的有机组成部分，与其他视唱练耳在目标上差异不大，但在内容与方法上具有独到之处。它的内容十分丰富，以下五项为其主要内容和起始内容，[②] 但不限于此。

1. 节奏感与节拍：主要包括节奏型、均等拍子、不均等拍子、重音、单拍子、复拍子、十二音等分、速度、节奏对位、休止、节奏卡农、节奏完型、变拍子、交替拍子等。以上教学内容通过听、读谱去辨识，读谱包含一切可能出现的音符、休止符。

2. 音高与音程：Do-Do 音阶，听读一个八度内的三种半音与全音组合，一个八度内的全音音阶、半音音阶，听读大调、和声小调、旋律小调的多种音阶。

3. 和声：听、读所有三和弦原位、转位，功能标记及解决，尤其熟悉自然大调、和声小调、旋律小调中各级和弦。

[①] John R. Stevenson. *A comprehensive guide for the future Jaques-Dalcroze Educator* [M]. Florida: University Press of Florida, 2015: 36.

[②] John R. Stevenson. *A comprehensive guide for the future Jaques-Dalcroze Educator* [M]. Florida: University Press of Florida, 2015: 19.

4. 曲式：预备重音与重音形式中的前后乐句，AB\ABA\Rondo\Canon\Sonata Allegro 等曲式中由乐句形成的乐段。

5. 音乐表情：断音、连音、次断音、保持音，重音、力度、伸缩速度等。

三、视唱练耳的基本方法

达尔克罗兹认为恰当的教育手段可以帮助孩子实现学习目标，他自创"Do-Do 音阶"作为基本的教学内容，这也是达成目标最有特点的重要手段。音域从 c^1-c^2，根据不同调性，调整音级升降，形成带有调性倾向性的音阶。该音阶用来训练学生对全音、半音等音程的敏感度，音阶功能的感受力，主音的稳定性，以及和弦、调式调性、转调。达尔克罗兹的视唱练耳最主要的目的是为钢琴（乐器）即兴做准备，因此他发明的该音阶也具有强烈的调式调性训练意味，方便未来器乐即兴时和声与织体的配奏，以及快速转调。常规的音阶练习都是从调式主音到高八度的调式主音。例如 G 大调音阶在练习时通常是从 g 到 g^1，但在达尔克罗兹音阶中，G 大调的音阶演唱从 c^1 开始，到 c^2 结束，即 f^1 应唱为 $\#f^1$。因此无论进行何种调式的练习，都是固定在 c^1-c^2 之间，不超出该音域，适于所有年龄的人进行演唱。达尔克罗兹编著了多本视唱练耳教材，教材内容虽看上去与普通视唱练耳教材区别不大，但是在教学理念与方式方法上却极具特色，尤其强调对节奏感的培养。

谱例 3-5　达尔克罗兹视唱练耳谱

来源：E.Jaques–Dalcroze, Rhythmic Solfege.1924.Translated by R.M.Ablamson.New York，Music and Movement Press.1994：4.

谱例 3-5 为达尔克罗兹编著的视唱练耳教程中的教学用谱，用于学习全音符与二分音符。在达尔克罗兹视唱练耳中，全音符与二分音符不仅是两种代表音时值的符号，更是实际音响中时间长度的二分法概念。因此在这一内容的教学中可以看到，虽然音符只有两种，但是加入了速度的即时变化，时而中板，时而慢板，时而快板。学生则需要时刻保持听觉的注意力，捕捉由速度变化带来的全音符、二分音符音长感受的变化。当教师演奏全音符时，学生需要在这个速度的全音符时值长度内大声匀速地数出一、二，一、二，以此来感受和表现两种音符的倍数关系。

达尔克罗兹认为节奏感与节奏不同,节奏当然是必要的教学内容,但是节奏感的发掘更加重要。此外,他认为他所指的视唱练耳与其他视唱练耳体系并不是非此即彼的关系,而是相互配合的关系。例如,在达尔克罗兹视唱练耳课程的教学用书《节奏音感训练》中,他指出"我的视唱练耳教学与其他视唱练耳教学不是并列关系,它应该是对其他视唱练耳的补充。"① 他指出了他所谓的视唱练耳与一般的视唱练耳教学的重要区别在于"节奏感的培养"。一般意义上的视唱练耳在较好的视唱练耳教材中往往采用古典作品或是现代作品,练习也只是单一地教授音高和节奏(meter)的规则,却没有涉及节奏感(rhythm)的内容,"这些视唱练耳既没有展示节奏感的理论,也没有说明节奏感与节拍、力度、旋律之间的关系。一些音乐理论家虽然意识到节奏感与节奏是不同的,但是并没有足够清晰地强调两者概念上的差别,看起来是在教节奏感,其实只是用简单的练习教简单的节拍与节奏"。基于此观点,达尔克罗兹认为:"节奏感是身体肌肉觉与神经系统的本能反应,是能量之间丰富的变化关系。"②

从整体上说,达尔克罗兹的视唱练耳结合了体态律动的方法,如激发与抑制、快速反应、替代反应、身体等,同时以听、唱、奏、读谱为手段进行教学,运用普通视唱练耳教学法所没有的多元方式,特征鲜明。

四、视唱练耳典型教学案例

视唱练耳既是独立的教学课程,又与其他两科密切联系,为了更好地体现三者的关系,此处的案例选取了安·法伯教授体态律动课程的后续课程——视唱练耳课《小节形式》。③

主题:《小节形式》

应用作品:柯达伊合唱法《66首二声部练习曲》中第55号练习曲
教学活动1:五种表现Do-Do音阶的方法

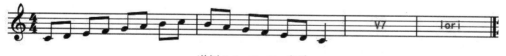

谱例3-6 Do-Do音阶

① Jaques-Dalcroze. *Le rythme. la musique et l'education*, Faetisch, Lausanne [M]. Pairs: Books on Demand, 1981: 2.
② Jaques-Dalcroze. *Le rythme. la musique et l'education*, Faetisch, Lausanne [M]. Pairs: Books on Demand, 1981: 2.
③ 案例参考:F.I.E.R. 通往律动教学之路 [M]. 林良美等,译. 台北:洋霖文化有限公司,2012:29-33.

1. 老师弹奏一个属七和弦,并在上方弹奏 Do 音;学员唱出所指示的音阶。

2. 老师弹奏属七和弦,学员辨认出来,然后自行找出 Do 音;学员唱出所指示的音阶。

3. 老师弹奏 Do 音,要求说出音阶的唱名,学员唱出音阶。

4. 老师刮奏一个 Do 到 Do 的音阶(也就是非常快的上下滑过音阶音),然后同时一起弹奏此音阶八个音所组成的音阶;学员唱出音阶。

5. 老师先弹奏 Do 音,然后弹出该大调音阶中的另外三个音,在这四个音之间会形成一个三全音。学生要判断是哪个调,并唱出完整的音阶:Do–Do 的音阶形式。

学生依照音名唱出音阶的上行。在第 3 小节的属七和弦处及第 4 小节前二拍,以自由即兴的方式唱出自己创作的旋律(不需唱出音名),最后要停止在该调的主音上。也可以指定一位学生,在属七和弦的小节做即兴独唱。

教学活动 2:出现/消失的弱起拍

1. 以 C 大调或 c 小调音阶来唱 A、B、C、D 谱例。练习小调时可用自然、和声、旋律三种形式,然后将 A、B、C、D 做不同的组合,如 A 加 B、A 加 C 等。

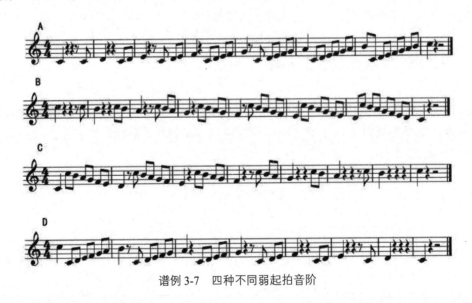

谱例 3-7　四种不同弱起拍音阶

2. 变奏练习:改变原本按照音阶顺序进行的歌唱方式,学员可以依弱拍到正拍的节奏,在每小节的弱起拍上作自由即兴的演唱。

教学活动 3:柯达伊《第 55 号练习曲》

1. 学生唱《第 55 号练习曲》。先分别唱出每个声部,然后所有的声部再合唱。

2. 在分析这首练习作品中的和声进行时,指出其中弱拍、正拍及持续拍的地方,以及它们在歌曲中扮演的角色。

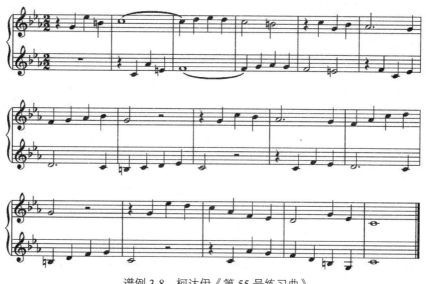

谱例 3-8　柯达伊《第 55 号练习曲》

3. 思考这首作品的曲式——卡农形式，卡农是从第几小节开始的？
4. 思考不同音程的本质，以及不同音程所带来的不同感觉。

在这节课中第一个教学步骤是通过五种不同的方式运用"Do-Do 音阶"，音阶的运用包含多种音乐要素的教学，有音程、和弦、调式、和弦连接等，尤其需要通过和声进行，如属七和弦到主和弦的解决，感知调式主音，培养稳定的调性感。

视唱练耳以听和唱为主要方式，兼有律动，最终所学的音乐要素通常以即兴的方式进行表达。无论学习处于何种难易程度，即兴都是其中必要的教学环节，即使在唱音阶的过程中，即兴也会加入进来。

第三节　即兴

体态律动音乐教学的即兴，有利于教师在教学中突出某一音乐要素或教学目标，有效地完成课堂教学任务；也便于教师自由地组合各种音乐要素，灵活地调整和改变教学进度和方法。同时，由教师即兴带来学生的即兴反应与感受，对于培养学生感知音乐、专注力、即兴表演和反应能力等，都是十分有效的。

一、即兴的教学目标

"即兴"是体态律动音乐教学体系最终得以完善的标志。达尔克罗兹是历史上首位系统而成功地将"即兴"引入音乐教育中的人,他把即兴创作发展成为各种教学手段,体现在学生音乐学习的各个环节,以此培养学生敏锐的听觉、精确的节奏感、良好的音乐形式和结构感知力,同时培养孩子们丰富的音乐想象力与创造力。在达尔克罗兹看来,仅仅演奏出准确的音符对于音乐学习是远远不够的,还需要具有个性化的表达,演奏者的演奏应该由自己的灵魂和情感引领着,而不是停留在准确演奏出谱面上的音符的层面,这也是达尔克罗兹尤其重视即兴的重要原因——个性与情感的表现。进一步而言,达尔克罗兹认为艺术教育不仅要培养人在观众面前表演的能力,还要培养会欣赏艺术作品的观众,这既是音乐创造的过程,也是音乐表演的过程,同时还是音乐鉴赏的过程。

二、即兴的教学内容与方法

在达尔克罗兹教学体系中,音乐从来不会脱离心灵而存在,体态律动中的即兴绝不是外在的模仿或随意摆动,而是充满个性感受和情感的动态表达,借由肢体将自在感觉呈现出来。换句话说,即兴是头脑中的乐思的即时展现,并用节奏和音乐素材快速创造富有艺术表现力与个人情感的艺术作品。即兴首先从身体即兴律动开始,然后进入到歌唱即兴,简单的乐器即兴,最终进入到钢琴即兴表演。钢琴即兴可以说是即兴活动的集大成者,是体态律动与视唱练耳的集合体。本节以钢琴即兴作曲为例,其教学内容包括以下 18 项内容。[①]

表 3-3 即兴课程的内容与方法

编号	内容	教学方法说明
1	肌肉收缩与放松	①分别用整个手臂、前臂、手腕作为动作起始的触键练习。 ②肩膀、前臂、手腕、手指在不同弹奏方法中的联合运动与分离性运动。 ③断奏的纵向运动与连奏的横向运动。 ④踏板技术——腿、踝、脚的运用。

① 杨立梅,蔡觉民.达尔克罗兹音乐教育理论与实践[M].上海:上海教育出版社,1999:3.

续表

编号	内容	教学方法说明
2	重音	①在所有调上,以各种速度、规律性重音和均匀划分的节奏,弹奏音阶、琶音以及和弦连接练习。 ②以规律性重音弹奏不等拍。如2拍与3拍的交替,4拍与6拍的交替,等等。 ③在教师的变化指令中,弹奏无规律的重音或情感重音。 ④将各种节奏类型应用于上述练习。
3	节拍	①学生弹奏没有重音的音阶或和弦连接,根据教师指令,弹出有规律的或无规律性的重音。 ②学生回忆这一段的节拍,再自行在琴上弹出。
4	模仿	①教师在琴上演奏各种节奏的音阶或和弦连接,学生在另一架琴上通过听觉立即模仿演奏。
5	运动空间感	①学生闭上眼睛,根据手臂移动幅度的大小和肌肉感觉的差别,判断音程跳进时的距离。 ②在此基础上,学生弹奏音阶,教师不时发出指令,学生迅速接以八度、十五度跳进(或三度、五度音程跳进,等等),并从新跳入的音开始继续弹音阶。
6	变化	学生弹琴,在教师口令下及时停止或继续演,迅速变化节奏、曲调、和弦、转调、变化速度等以训练钢琴演奏的自发力与抑制力的协调。
7	和声	弹奏和弦连接,在某和弦处停止弹奏,想象后面应该演奏的弦音响。弹奏某个四声部和弦中的三个声部,同时默唱另一声部等。
8	自弹自唱	唱一段旋律,同时以和弦或音阶伴奏;或唱音阶、分解和弦,同时弹奏旋律。
9	节拍倍数变换	①学生以固定节奏型即兴弹奏旋律或和弦,听到教师突然发出的指令时,迅速变换另一节奏型,进而在变换节奏型的同时转调。 ②弹奏固定旋律或和弦连接,听到指令后,变换节奏型,上述练习都可以做成为:一只手变换节奏,另一只手不变;两只手同时变换相同的节奏;两只手同时变换不同的节奏。 ③弹奏的同时,唱所弹的曲调,听到指令后,迅速变化节奏而音调不变。节奏的变化可分为扩大、缩小单位拍的时值和变化音符间的长短关系两种。例如,凡遇到二分音符时都改变为两个八分音符时值等。
10	节奏型转换	①各种节奏型在钢琴中的应用练习。 ②在节奏运动和视唱练耳中学习过的各种节奏型,都要通过钢琴弹奏的练习。包括:各种均匀和非均匀的时值划分;先现和延迟的切分音;渐快与渐慢。 ③在一定拍子和音值关系中的自由节奏等。
11	分离性运动	两只手同时演奏不同的节奏、力度、分句、音量和音色。

续表

编号	内容	教学方法说明
12	休止和分句	乐句、乐节的呼吸与连贯的练习；各种休止拍和弱起拍的练习。
13	加快或放慢	由学生演奏音阶或和弦连接，在教师指令下做如下变化：缩小一半音值（例如从二分音符变为四分音符；从四分音符变为八分音符），或扩大一倍音值（例如从八分音符变为四分音符；从四分音符变为二分音符）。在渐快或渐慢中扩大或缩小音值。缩小音值和扩大音值的结合练习。
14	对位和复调	①一只手演奏每一音符的前半时值，另一只手演奏其后半时值。 ②两只手做一对二、一对三、一对四的练习。 ③两只手演奏不同拍子。 ④两只手构成卡农。 ⑤钢琴与歌唱主题的对位，或相反。 ⑥复合节奏（二对三、三对四等）。 ⑦复调。
15	音乐表情	①在上述各种节奏和运动练习的基础上，练习和体验：和声与力度的关系；和弦与重音的关系；触键与听的关系。 ②演奏中调整音乐主题中各声部的关系，表现自发的情感。
16	节奏即兴创作与写谱	①学生在钢琴上即兴弹奏一小节或一个节奏型，然后写成乐谱。 ②为自己的歌唱即兴弹奏和声音型伴奏。 ③为若干小节的和声片断即兴弹奏出节奏鲜明的旋律。
17	即兴与指挥	将个人的感觉和情感表现与他人的指示结合起来。在教师或一个学生的指挥下，学生即兴钢琴，表现出能够按照指挥者提示的速度、力度和艺术处理进行表演。
18	四手联弹	由两个学生进行交替演奏，即对答式即兴。

从以上钢琴即兴的内容与方法中不难看出，即兴是相对更有难度、更高阶的部分，是达尔克罗兹教学法极富挑战性的部分。达尔克罗兹是一位非常杰出的即兴钢琴演奏家，因此他对即兴有着深刻的认识，达尔克罗兹将即兴视为"快速地自发性创作，这种自发性表达包含从感性体验到情感表达的转化能力，进而再到流畅地表达情感的能力"。①

即兴在教学中既体现为学生的即兴活动，也体现为教师的即兴。教师即兴的音乐是推动教学进程的核心内容，教师通过即兴，实现他与学生的联结，通过他的即兴音乐，学生做出各种各样的律动反应。可以说教师即兴的能力在达尔克罗兹音乐

① Jaques-Dalcroze. Le rythme. la musique et l'education, Faetisch, Lausanne [M]. Pairs: Books on Demand, 1981: 29.

教学体系中是尤为关键的，老师只有具备即兴表演音乐的能力才能灵活地运用课程所需的音乐素材，身体律动即兴、歌唱即兴、器乐即兴、钢琴即兴等都会使课堂充满活力，为带领学生走上即兴表演的道路打下基础，起到言传身教的作用。

音乐的即兴创作与空间中的动作有着极其密切的联系，[①]两者都与重量感、紧张度、对比度息息相关，音乐反映了动作的力和品质，两者相互影响、相互生成。例如在即兴的现场，音乐即兴中较宽的音程需要动作即兴者以舒展的动作线条表现，半音进行则需要配合向内关闭状的动作或者幅度很小的动作，这也是达尔克罗兹即兴中比较常见的，同时以不同形式相互影响、互动同步的即兴方式之一。

三、即兴典型教学案例

以下仍旧选取由安·法伯设计并延续了律动课程和视唱练耳课的一节即兴课。

应用曲目：伯恩斯坦的《这里有个花园》（There is a garden）、海顿的《小行板》（Andantino）（谱例见附录）

教学活动1：探讨伯恩斯坦的《这里有个花园》。

学生探讨教师指定作品《这里有个花园》。旋律、和声、节奏以及乐句结构，并思考这些元素与此曲中小节形式之间的关系。在每一行谱中类似反复的创作手法效果如何？在最后一行谱中，出现原本第3行谱中十六分音符音型的增值形式，"其所扮演的角色为何？音乐如何搭配歌词？"

教学活动2：以《这里有个花园》的模式弹奏，再依照这首作品里的乐句结构，以及一开始（第一个乐句）的节奏模式，学员弹奏单一的旋律线（可以依照或不依照原本在乐曲中的反复手法）。学员可一人独奏全部四个乐句，或是由两位学员交替弹奏。在熟悉这个练习模式之后，学员就可以加上伴奏。

教学活动3：探讨海顿《小行板》。

老师弹奏海顿的乐曲，学生依照探讨伯恩斯坦作品时的方式进行分析，然后老师将乐谱发下。

教学活动4：以《小行板》的模式弹奏。

两位学员依照海顿的作品的第一段（到双小节线处）里的乐句结构及小节形式（但无须完全按照所有节奏的细节），互相交替弹奏，每人弹奏两小节乐句；当进行

[①] John R. Stevenson. *A comprehensive guide for the future Jaques-Dalcroze Educator* [M]. New York: Dalcroze Society Publication, 2015: 20.

到双小节线处时要转到属调（如果是小调时，则转到关系大调），最后的重复乐段则要回到主调上，学员可以弹奏单一旋律线或是加上伴奏。

即兴的难度是众所周知的，在体态律动音乐教学中，老师并不要求学生一开始就做出非常完整的即兴演唱或演奏，而是通过一系列方法，由简到难，有目的、有步骤地缓慢推进，以动作、语言、故事、歌曲、打击乐、弦乐、木管乐、钢琴等为形式载体进行尝试和创作。

在上述教学案例中，可以明显看到教师通过运用体态律动和视唱练耳中学生已经熟悉的材料进行导入，而后又增加了新的作品（伯恩斯坦与海顿的作品）。这节课的钢琴即兴建立在分析已有作曲家作品节奏与创造技法特征（如反复手法）的基础上，首先通过模仿进行难度较小的即兴，然后在给定的调式基础上，对创作动机进行丰富的拓展。"任何乐思都能够以其最简单的、最原始的形式，或最成熟的形式进行展示，"① 在体态律动与视唱练耳中学习的一切节奏音乐元素都是即兴所需的素材，在演奏者快速地即兴表达中有所体现。

达尔克罗兹体态律动音乐教学的三部分——体态律动、视唱练耳、即兴课程三者密切联系，通过不同的途径达到共同的目的——音乐素养的提升。三者当中"本质和核心部分是体态律动，与它密切相关的是听觉能力（视唱练耳）和自发性创造能力（即兴）。"② 体态律动既是独立的课程，又作为基本的方法贯穿于视唱练耳和即兴课程中。

图 3-2　达尔克罗兹体态律动音乐教学体系结构动态图

来源：根据约翰·史蒂文森（John R.Stevenson）整理

① Choksy L, Abramson Robert. Teaching music in the twentieth century [J]. *Music Educators Journal*, 1985, 73 (5).

② Jaques-Dalcroze, E. *Eurhythmics, Music, and Education* [M]. New York: Barnes & Co, 1985: 120.

该图生动地展示了体态律动音乐教学三个核心分支之间的运作关系。在这个横向流动的 8 字图中，每个分支都不是封闭的系统，随箭头所代表的流动方向，左边的顺时针实线箭头从体态律动开始，循环到视唱练耳，经由视唱练耳走向即兴。左边的虚线箭头代表即兴再一次循环向体态律动，从而形成了新一轮的循环。三个分支既独立又相互融合，互为补充，为达成培养人的全面音乐素养形成一个有机整体。但在实际操作层面，若不对这三部分进行单独区分，则会忽略每个部分的独特性，进而在教学中忽略体态律动音乐教学的完整性。

第四章

我国学校音乐教学的困境与变革愿景

> 仔细分析一下校内或校外任何层次的师生关系,我们就会发现,这种关系的基本特征就是讲解。这一关系包括讲解主体(教师)和耐心的倾听客体(学生)。在讲解过程中,其内容,无论是价值观念还是从现实中获得的经验,往往都会变得死气沉沉,毫无生气可言。教育正遭受着讲解这一弊病的损害。
>
> ——保罗·弗莱雷(Paulo Freire)[1]

[1] [巴西]弗莱雷.被压迫者教育学[M].顾建新,等,译.上海:华东师范大学出版社,2014:35.

近年来，我国出台了多项学校美育发展的相关政策文件，音乐学科在课程设置、硬件设施、师资队伍诸多方面得到了大力改善，脱离了以往边缘学科和"小三门"的地位，从之前的谋求学科生存向提升教学品质的发展迈进。

第一节 当前学校音乐教学的问题与归因

2020年10月，中共中央办公厅、国务院办公厅印发《关于全面加强和改进新时代学校美育工作的意见》，提出"深化教学改革""着力提升审美感知、艺术表现、创意实践等核心素养"，力争全面促进学生深度参与音乐学习，全面提升学习效果。

一、学校音乐教学存在的问题

我国当前中小学音乐课堂教学面临的根本问题是教学形式与方法单一，缺少艺术性实践体验。

（一）音乐教学模式单一

第一，讲授式教学占据主导地位。讲授是教学的主要方法，但对于音乐学科来说，过多地讲授无益于学生通过音乐实践活动真正进入音乐内部，无法替代音乐体验。一位从事音乐教学法研究的学者认为："中国传统的教育方式是一种固化的模式，语文、数学课堂上的讲授法，一直沿用在音乐课堂上。讲授式教学的主要表现为教师刻板地教授知识，不顾教学对象所处的年龄段和个性化需求。从本质上来讲，很多孩子不喜欢音乐课，其实是不喜欢音乐课的授课方式"。（ME-01）[①] 在教

[①] 此为访谈对象代码，ME为音乐教育研究专家，LE为音乐教育政策决策者，GO为省级音乐教研员，Y为教育实验课后研讨教师，T为参与课堂观察的音乐教师，L为本书作者，数字代表不同的受访者编号。

学方式上，讲授式是音乐教师主要的教学方式，这种教学方式能让大多数教师处于教学舒适区，也给音乐课堂教学的变革带来重重阻力。"现在教师可以用的教学辅助资源很多，按照这个教材的配套辅助资源就足够给学生们上课了，几乎不需要老师再动脑筋想怎么上课，还是蛮轻松的，PPT也有很多现成的，网上都能找得到"。（ME-02）可见，丰富的备课资料为讲授式教学带来了极大便利，但教学效果如何，学生的发展是否得到了教师的有效支持，却很少在教师日常教学反思范畴之内。

第二，套路与模板盛行。教学过程中各个因素以及各因素之间的联系，构成一定的结构，从而形成了模式。这些模式是课程、教材、教学活动以简化形式表达出来的一种范型，也是受访者普遍反映的存在于音乐教学中的"套路"，即教案有"模板"，辅助材料有"资源"，音乐教师有固定的上课"模型"等，这些模式和"套路"可以无限制地复制。很多老师用"重复上一样的课，真的很枯燥"这样的话语来描述用固定模式教学的感受。"我国现在的音乐教学都是一个样，教师一上课我就知道他会采取什么教学模式，非常单一"；（ME-01）"我们现在受到思维模式的限制，教学方式已经定型，这种（传统）模式，跟我们所提倡的音乐审美（哲学）和教学实践都没有关系，我们认为这个事情需要解决"。（LE-03）

每一种教学模式都有其认知理论基础、组织原则、内容结构以及方法系统。虽然教学模式必然存在着相对稳定的结构，但无视学生发展的书面的课程一旦成为教学过程主要依赖的教学素材，这样的课程将失去应有的活力。教师虽然能感受到教学的无趣，但由于思维定势，既无法明晰其原因，也无法找到解决的方法。

第三，教学内容严重固化。基础教育课程改革以来，教师用书资源得到充分开发，为满足不同音乐教师的需求，尤其是考虑到偏远地区师资水平较弱，国家专门配套了每一首歌曲的伴奏谱，供老师参考练习，还配套出版了教案集等。"这些做法面向教师，尤其是兼职老师，目的在于帮助教师进行教学设计，提高教学水平，然而这些成套的素材在教师应用的过程中却被当作现成的资料直接用于课堂教学。"（ME-03）音乐教师对于音乐课程的教学还停留在传统方式，或者说主要是文化课式的音乐文化知识的传授，教学内容以知识点、背景资料介绍、音频、视频等知识为主，音乐教师在上课时只需将这些现成的教学内容和盘托出。教材内容不是可供灵活选择的教学素材，而是必须"教"给学生的任务，这里的"教"主要是老师借助PPT有逻辑地讲授。

（二）音乐本体意义剥离

第一，课程内容背离音乐本体。音乐课没有了音乐，是我国学校音乐教育中的

问题。2001年新课程改革提出淡化"双基"（基础知识、基本技能），这一提法在落地实践时引起了很大的歧义与误会。在很多老师的观念里，淡化"双基"等同于不要"双基"，这种理念上的误读导致音乐课没有教给学生音乐基础知识和基本技能。一位省级音乐教研员认为"音乐课堂强调了许多音乐之外的东西，比如地理、历史、思想教育……"（GO-02）"远离音乐本体，随意进行非音乐的发挥，标新立异，把音乐课上最根本的音乐忘了，音乐老师没有发挥自己的音乐技能与特长，反而更像其他学科的老师"。（GO-03）音乐课上师生花费更多时间完成音乐之外的任务，比如学习一首作品时，过多关注作品的作曲家背景、时代背景、创作意愿等。在学时极为有限的情况下，没有充分利用课堂时间有效地组织音乐教学、进行音乐体验，没有从音乐本身去认识音乐，而一直在音乐的外围"兜圈圈"。

第二，教学形式大于内容。在谈到音乐课堂呈现的状态时，受访者表示，要么是死气沉沉的教师满堂灌，要么是特别热闹的小组合作。"有些音乐课特别热闹，形式看起来倒是活泼了，但学生什么都没学到，也是一种浪费。"（LE-03）2001年的新课改强调创造性培养与合作学习。创造性和创新能力的培养主要依托合作学习。"我们的音乐教学就走向了误区。什么误区呢？只要是上课就要做分小组活动，觉得分小组活动就是合作学习，殊不知这个合作并没有多少实质性的效果，流于形式。"（ME-01）学校音乐课在2001年前没要求过小组学习，此后小组学习进入到音乐课堂，"比如说我们这首歌唱完了，好，你们小组讨论一下，想想这首歌你们怎么来表现。学生走在一起讨论个三五分钟，一个组一个组来呈现，这显然是流于形式"。（ME-01）无论教学对象属于哪个年段，都要用到这样的方式，导致音乐老师花费大量时间研究合作教学。合作学习是重要的学习方式，但这是基于教学的任务、目标和奖励体系，如果教学目标不需要与他人互动，却非要强加以合作的形式，这样的教学形式大过内容，无疑是低效的。

第三，活动式教学结构零散。活动式教学也作为课改的重要内容进入学校音乐课堂，但是由于教师缺乏对活动式教学的理解和掌握，结果并没有为教学带来积极的效果。"非常热闹的课堂，热热闹闹地玩，学生高兴，老师累得不行，结果是学生音虽然唱准了，但节奏不对头，歌唱得不清楚，该掌握的知识技能不知道去哪里了。"（ME-01）可见，新观念新做法进入音乐课堂是一件很好的事，有助于改变传统教学模式，但因缺乏理念与方法的支撑，"新的内容来得太快，老师们学习的都是皮毛"，最后导致"玩完了之后好像没掌握到东西"的局面，没有取得理想的教学效果。

(三) 学生缺乏音乐体验

第一,学生体验活动匮乏。学校音乐教学实践性不足是所有受访者集中反映的问题之一。"音乐教育的学习规律是先感受体验,再理性认知,但我们现在直接以填鸭式的方式给出概念,学生通常不理解这些概念。"(ME-02)"把很复杂的难以理解的东西通过多种实践性、体验性的方法,使得它便于认识,便于理解,便于感受,便于升华,所以实践活动肯定是非常需要的。"(ME-03)音乐教育哲学家戴维·埃利奥特认为"从根本上说,音乐是一种人类活动""音乐作品不只是声音的问题,还是行动的问题"。[1] 音乐教育教什么、怎么教,可以说取决于我们如何看待音乐的本质。音乐作为一种人类行为的实践活动,在音乐教学过程中,实践性体验是非常必要的。倾听、演唱、演奏、综合性艺术表演、作曲等形式是完成音乐活动的必要途径。但遗憾的是,总体来说,音乐课教学没能摆脱文化课教学的惯用方式,缺少必要的实践性、体验性活动。很多学生认为音乐课就是"看视频",或者讲音乐背景知识。

第二,教学实践流于形式。除了教学方式缺乏实践性的问题外,音乐课堂的实践性体验也经常流于形式,走过场,没有达到审美教育的程度,也没有做好与概念认知的衔接。"老师在教唱歌的时候,不关注美感、音量、音色……只让学生学会了就行,有的甚至连教会都没有做到。"(GO-01)可见,教学没有达到深度要求,只是把教学环节完成,对学生的音乐表现缺乏及时的纠正和有效的改进措施。"体验了这节奏,还要进行音准、节奏、力度、速度变化的训练,这样会激发更深的感情,是一个螺旋上升的学习"(ME-02),音乐教学要追求美的体验、情感体验,要陶冶美德和情操。有了充分的体验和富有挑战性的任务,学生才能通过音乐实践活动感受音乐的存在、自我的存在,学生的音乐能力方能得以发展,而流于形式的教学无疑很难真正促进学生的音乐成长。

(四) 课堂缺乏音乐创造力

艺术学科被视为培养学生创造力的重要载体,音乐课具有培养音乐创造力的重要使命。然而在具体的教学中,音乐教学究竟在多大程度上激发了学生的创造力?教师在教学过程中是否可以有效地培养学生的创造力?多数教师在谈到这一问题时表现得十分无奈。

[1] [美]戴维·埃利奥特.关注音乐实践——新音乐教育哲学[M].齐雪,赖达富,译.上海:上海音乐出版社,2009:47.

第一，教师缺乏创造力。教师长期以来以权威者身份面对学生，教学内容的组织、教学方法的设计、教学评价等一系列活动都有章可循，没有创造性教学的需求和空间，因此学生的音乐创造力没有得到有效的激发。不同的受访者对这一问题看法高度一致："音乐教育的首要任务是调动老师的创造性，而现在的老师好像被什么东西束缚着"；(ME-01)"为什么我们的孩子在音乐课上没有创造力，究其原因主要是老师自身被束缚了，禁锢了教师的创造力"；(GO-01)"我们现在还需要解放儿童、解放老师，如同你分享的例子，在鼓励这些教师进行身体律动的情况下，教师们却无所适从，就是因为它被束缚住了，身体的每个细胞都已经沉睡了，当然很难开启。一般来说，老师的创造力能被开启50%—80%就不错了，然后他就能参与到课堂上去，它能调动自己身体的细胞，而调动得越多就越灵活"；(ME-01)"教师不肯释放自己的天性，不愿意像孩子一样自由地动，大胆地表达自己，他觉得那样不符合教师的形象，他们认为教师就应该一本正经"。(GO-02)艺术创造力的形成依赖于教师对学生的引领和示范作用，教师从心理状态到实际能力都没有做好开发自身创造力的准备，这导致学生的创造力培养缺少必要的支持。只有教师突破自身创造力匮乏的局面，才能在创造性教学活动中建立与学生的良好关系，创造一个"富有创造力"的课堂环境，激发学生创造的动机，提高学生创造性能力，培养对创造的热爱。

第二，学生被动接受。老师缺乏创造力会造成这样的局面：把学生管得很紧，希望学生老老实实听话，不要求他们去创造什么。"连唱歌都要坐得直直的，不准乱动，你要知道孩子坐着唱是很痛苦的。我认为从唱歌开始就要让学生自由地动，不要过多限制他。"(GO-03)以学生为主体的理念并未付诸现实，教学中教师还是牢牢地占据着主体地位。"我（教师）让你（学生）这么去做，你就必须这么做。例如教教材里面的小曲，老师要学生如何做，学生只能听教师的指令，这便是把学生放在被动的地位，没有把学生作为主体。"(GO-03)如此一来，课程标准里面讲的即兴、创造就无从谈起。"音乐教学灵活不了，教的都是死的东西，哪里来的创造，哪里来的即兴？学生没有什么机会去创造，连想都不要想创造这回事，他们的每个细胞都已经沉睡在那了。"(ME-01)学生被束缚得缺乏活力和主动性，也没有机会进行创造。从目前的音乐课堂来看，开放与真诚的交流非常少见，基本还是教师的"一言堂"，没有了交流的空间，学生如同戴上了镣铐，他们原本活跃的思维、好奇的心态渐渐被消磨，环境的禁锢使他们习惯于"听话"，而不是"表达"。这在音乐学习中是对音乐创造力的扼杀，阻断了个体间以音乐的方式进行表达与深度交流。

第三，模仿未及时转化为创造。模仿是非常重要的学习途径，通过模仿和重复

练习建立音乐记忆是非常关键的。但模仿是比较初级的教学，应尽早转换为个性化的音乐表现。"除了模仿，还是模仿。教师不去看学生的创造力是否被激发出来了，主要的评价标准是模仿得像不像样。"（ME-02）"长期以来我们以技术训练和技术操练科学知识的传授方式为主，学生是没有创造的自由和机会的。"（ME-04）。过多地模仿会让人感到厌倦，学习动机降低。人们不喜欢一成不变，相反，人对变化充满了兴趣。如果课堂上只是做简单的重复，学生会感到乏味。从受访者给出的信息看，模仿显然在教学过程和教学评价环节占绝对主导地位，并且自始至终没有向个性创造转化。

二、影响音乐教学的因素

教学是一个复杂的过程，影响教学的因素也是多方面的，我们所实施的教学背后一定存在某种观念、模式、文化，这些是需要我们深入分析与揭示的，只有找到源头，方能从根本上改变。

（一）课程观与教学观

第一，教师课程观守旧。就目前而言，多数音乐教师对课程概念的理解比较单一，停留在传统"教"的观念上，还没有对学生的学习状态与发展形成比较充分的理解。"老师们认为音乐课本里的那些知识点、要欣赏的作品、要学唱的歌曲都是要教完的，学期开始时每周的上课内容已经确定好，按照这个教案实施就可以完成教学任务。比如这周讲'菁菁校园'这一单元，那么年级8个班都上一样的内容，老师觉得完成教学任务是老师的事，学生学不学得会是学生的事。"（ME-04）这意味着，教师作为课程转化者的作用并没有得到有效发挥。美国教育学家古德莱德（Jone I. Goodlad）提出了"五级课程"的分析架构，将通常认为的课程细分为理想的课程、正式的课程、理解的课程、运作的课程和经验的课程。[①] 这其中重要一环就是理解的课程和运作的课程，在这一过程中，教师的作用至关重要。教师对课程的理解还没有将学生的学习纳入其中，音乐教师在课堂教学的备课、实施、评价、听课、教研活动中，突出地表现了对"如何教"的浓厚兴趣，[②] 却没有达到进一步理解和认识学生学习的程度。

[①] 陈桂生，王建军. 课程的运作系统与演变轨迹的问题探讨[J]. 上海教育科研，2014（7）.
[②] 李茉. 从"教程"向"学程"转化的音乐课程观——基于全国中小学音乐课评比的分析[J]. 课程·教材·教法，2017（3）.

第二，教师教学观固化。半个世纪以来，苏联教育学家凯洛夫（N. A. Kaiipob）的教学观一直影响着我国音乐教学的组织和实施，可将其称为"传统教学观"，即"传授—接受"的固定模式。在与访谈对象的交流中，我们发现"传统教学观"仍然占据着主导地位。例如，在谈到教师运用律动教学法时的情形是："老师规定标准动作，大家都做一个动作，而极少有人允许学生自由律动，因为教师没有这个意识。"（ME-02）人在聆听音乐时，身体会随着音乐自然地律动，但是持有传统教学观的老师却没有意识到这一点，依旧认为教师的职责是"传授"（传道、授业）和"训练"，学生的职责"接受"和"掌握"，因此这些活动都是要设计好的，即使是学生自然的反应也需要有规定性的设计。教师的"教"所具有的真正作用是在"学"的现有状态与未来状态间架起一座桥梁。作为一名音乐教师，应对学生的音乐潜能表现出来的瞬间做出回应，解释学习者的表现并判断他们的需要，提供恰当的专业支持以建构脚手架（scaffold）[1]，以此提高他们的音乐能力与音乐理解的程度。这样的教学要求教师具有关注学生现在与未来的双重视角，即知道他们现在处于什么状态，未来可以发展成什么状态。[2]

观念会影响行为方式，守旧固化的观念无疑导致了守旧固化的教学行为，教师的课程观与教学观的转变是解决教学问题的重要因素。

（二）教学方法

第一，"讲授法"占统治地位。"教师讲得太多"是多数受访者认同的观点。"中国传统的教育方式是一种固化的模式，语文、数学课堂上的讲授法，一直沿用在音乐课堂上。传授式、讲授式教学方法在课堂教学中占据主导地位。其实很多时候只要我们的方法得当，就能吸引住学生，课堂就轻松，这是真理。"（GO-01）音乐作为一门实践性特征十分明显的学科，无论从学科内容的传授还是学生全面发展而言，都应该采用讲授与实践性、体验性活动相结合的方式进行教学。"例如班级上有的孩子节奏感不强，也几乎没有学过乐理知识，每当遇到教唱新的歌曲或者新的节奏型时，老师是用类似于数学教学的方式讲道理，这样的学习方式枯燥且无效。"

[1] 脚手架教学又称支架教学，是建构主义的教学方法之一。儿童的学习是通过教师搭建脚手架，不断积极地建构知识的过程，教师的"教"也是一个必要的脚手架。脚手架教学以苏联著名心理学家维果茨基的最近发展区理论为依据。维果茨基认为，在测定儿童智力发展时，应至少确定儿童的两种发展水平：一是儿童现有的发展水平，一种是潜在的发展水平，这两种水平之间的区域称为"最近发展区"。教学中的脚手架应根据学生的"最近发展区"来建立，通过支架作用将学生的认知与技能从一个水平引导到另一个更高的水平。

[2] Abeles, H. F., Custdero, L. A. *Critical Issues in Music Education* [M]. New York: Oxford University Press, 2010: 113.

（GO-02）教师过多地讲解，占用了过多的课堂教学时间，学生参与音乐实践的机会就少，教学中的交流互动也少，学生学习动机持续降低。长此以往，形成了一种恶性循环，学生越是学不会，做不对，唱不准，老师越是讲知识，讲道理，总是找不到解决问题的关键。讲授法并非一无是处，相反，它在教学中扮演着极为重要的角色。它的突出特点是知识系统性强，要点明确，知识传递效率高。但缺少体验的讲授法一旦将其他教学方式与策略排除在外，那么这样的音乐学习必定是僵化的，没有生气的，很难引发学生强烈的学习动机。如果语言能够表达尽人类的所有情感，那还要音乐做什么？音乐作为实践性极强的艺术形式、情感形式，仅仅作为一种知识传递给学生，那就大大削弱了音乐的魅力及其育人的价值。

第二，模仿占主导地位。"我们的老师只会让学生照搬自己的做法，却不肯放手让学生自己去探究和创造。"（ME-04）学习内容设定好，学生只要模仿直至熟练即可达成目标，这是比较典型的行为主义学习方式。通过模仿和重复建立起音乐记忆确实是非常关键的，但是根据建构主义的观点，学习不能仅停留在模仿层面，还应向创造层面推进。"当学生完成三个动作的模仿之后，老师可以说：'同学们，我们已经学会了三个动作，现在请在这三个动作当中选择一个'，这就是即兴的最初形态，从简单地重复模仿到给学生选择的机会，便开始进入到了即兴的阶段。"[①] 对话是什么？一个人唱哆来咪，另一个人也唱哆来咪，这不是对话，是鹦鹉学舌，我唱哆来咪，你唱咪来哆，这才是对话。如果我们只是做简单的模仿和重复，缺少互动和交流的机会，则无法实现深度学习，激发创造潜能。

（三）教材因素

第一，人文主题的误导。人文主题是我国音乐课程教材的特色，但在实践中却成为误导音乐教师偏离音乐本体的因素之一。"人文主题的教材也有知识点，有隐藏的知识暗线，什么时候开始教四分音符、八分音符、十六分音符，一定是有线索的。困惑就是在平时教学中找不到这条线，老师们没有抓手，很麻烦。"（ME-02）新课程改革以后，中小学的音乐教学内容发生了变化，由过去以唱歌、基本知识与技能技巧、欣赏、舞蹈（动作）创作等音乐要素为线索编写的教材转变为单元人文主题式，目的在于提升原有的"双基"，增强音乐学科人文性内涵，在接触和学习优秀的音乐作品中，培养学生的人文情怀。教材设计以人文主题为各单元的主线，音乐本体内容以暗线的方式隐藏在教材内容背后，因而使得众多一线音乐教师无法

[①] 李茉.体态律动音乐教学体系对传统教法的革新与发展[J].全球教育展望，2018（4）.

识别教材内容与音乐本体的联系。

第二，内容更新过慢。教材内容老旧，一些作品不受师生欢迎也是音乐课遇到的一大困境。"教师对课本的意见主要是嫌歌曲老，学生不喜欢，我们在编写时也发现了这个问题，但这个问题难以改变……因为我们不能一味迎合学生的口味，学生就喜欢唱TFBOYS的东西，难道让他们天天唱那些？也不现实。"（GO-03）一方面是教材编写者认定的具有教育意义的作品，另一方面是快速发展的社会音乐和新作品大量涌现，如何在教材中兼顾两者是值得探究的。也有老师认为，教材本身并没有问题，是教学方式导致音乐课脱离音乐本体。"有的好老师照样能够把课上得很好，不是因为教材出了问题，而是因为教师的教学观念、方式方法有问题，大家都将问题归在教材上，但现在2011年版教材开始强调双基。知识线索在教材中又亮出来了，我觉得最关键的是强调怎么趣味化学习音乐知识。"（ME-04）也就是说，不同的教学方式会带来不同的结果，与教材内容关系不大。

大多数教师认为，音乐课的教学内容就是教材内容，教师过于依赖教材，导致教师将教材内容当作必须完成的授课任务，有时候教师必须教授自己不喜欢、不认可的教材曲目，因此丧失教学热情。但开发教材的初衷并非如此。"编制音乐教材的初衷是规范音乐教学，满足教师的基本需求。教材编订之初，中国当时的音乐老师水平有限，有非音乐专业的兼职音乐老师，有的只有中专水平，没有独自开发教材的能力。国家建设教材，省里建设教材，能提供循序渐进的教学参照，也能提供一种教学的规范。"（GO-01）随着音乐教师群体专业水平与教学水平的提升，目前拥有研究生学历的音乐教师已经占有相当大的比重了。音乐教师能够形成自己对学生的认识，对音乐的判断，对自己教学能力的评估，也可以自主选择适合的教学内容。他们将音乐课本上的内容作为教学素材的一部分，还有一部分教学素材可以根据教学需要灵活机动地合理搭配。

（四）教师因素

第一，工作角色过多。音乐教师在日常工作中通常扮演众多的角色：音乐教师、团队活动组织者、课余兴趣小组指导者、年节文娱活动策划实施者、各级各类比赛团队辅导者等。音乐教师戏称自己为"全能老师"，除了吹拉弹唱要样样精通外，也要积极参加各类文体活动，还要将汇报演出办得精彩成功。在本次访谈过程中，无论是音乐教研员还是音乐教育学者都认为音乐教师的工作量大且担负多重工作任务。他们也表达了一些忧虑，"这种情况或多或少会对课堂教学产生不良影响"。（ME-04）

第二，非教学性任务繁重。音乐老师有做不完的活动：比赛、演出、公开课、配合调研，等等。相比之下，上课反倒成了最普通、最不重要的事务，"真真正正研究教学和肯动脑筋、花心思研究教学的老师太少了，主要是没时间没精力"；（ME-04）一位受访的省级教研员认为"多么先进的教学方法到了我们国家也用不上，为什么呢？老师们的大部分时间和精力都在应付各级各类的任务，疲于完成各种与教学不相关的任务"；（GO-03）"天天搞赛课、搞公开课、搞活动，尤其让那些积极性高、有进取心、有作为的老师失去了更多钻研课堂教学的时间和精力"。（GO-03）过多的非教学任务使音乐教师疲于奔命，教师即使有研究教学、改善课堂的意愿，也难以实现。因此过多的非教学性任务在一定程度上阻碍了音乐教师对课堂教学的研究和提升。

（五）培训因素

在谈及音乐教师专业发展的话题时，大多数受访者反映目前的教师培训无法满足一线教师的真实专业发展需求，尤其对于音乐教学改革的作用甚微。目前的音乐教师培训对于国家的人财物是一种浪费，对教师的时间、精力也是一种浪费。

第一，培训质量缺乏监管。"就连最高层次的国培培训者都不一定是一流水平的，更别说地方培训了，有时候随便找个人就去当培训老师，培训的质量也没有人监督。有些地方为了省钱，有些地方为了省事，有可能就随便找个人去培训，培训效果当然不理想了。"（LE-02）

第二，培训形式单一。培训以理论学习为主，缺乏有针对性的实践指导。"现在的培训很少是教学工作坊性质的，大多数都是理论课，都是讲，顶多有的培训加一个合唱指挥。但是合唱指挥的培训也有问题，老师们去唱合唱，最后还是不会排合唱。培训应该是培训教学方法，比如提高合唱训练的方法，让老师们更好地教学生，而不是老师自己的合唱水平有多高。"（ME-02）

第三，培训制度僵化，供应与需求错位。一位受访者对本省的教师培训非常熟悉，她说"我们省里搞这个远程培训，要全省参训教师集中十天，好浪费时间，老师们都不得不去，还得签到，但是又学不到东西，全是讲那些空洞的理论。……现在培训就是这样，你把人送来，我愿意教点啥你就得学啥，而我认为培训应该是老师选择课程，走市场化道路，形成课程市场化。"（ME-04）培训专家未将理论与实践相整合。"各种体系（国外大教学法）的培训，说实话我还没有真真正正地看到，比如说有几个这样的培训大师，能够让现场参与培训的人知其然，并知其所以然。但好多从国外引进的培训教师，只是咿咿呀呀跟着唱，然后走走玩玩，培训完

后，却不知道为什么要这么做。……这样导致老师即使参加了培训也还是不知道该怎么上课，觉得看不到希望。"（GO-01）培训专家有国内的，也有国外，普遍的情况是，国外专家侧重于实践展示，缺少理论提升；国内专家侧重理论讲解，缺少实践方法。教师培训是教师专业发展的重要外部资源，音乐教师职后培训如果不尽快转变培训形式，加强监管，在职音乐教师整体素质的提升问题将继续面临困境。

第二节 音乐课程标准的变革愿景

自 2001 年新基础教育改革起，历经二十年的改革和摸索，我国中小学校音乐教学发生了一系列的积极变化。2022 年 4 月正式公布的《义务教育艺术课程标准（2022 年版）》再次吹响了进一步推进学校美育工作的号角，描绘了一幅更加符合时代要求和人民期待的学校音乐教育新蓝图。

一、学校音乐教学的价值追求

音乐对人的价值决定了音乐教育的价值，审美感知、艺术表现、创意实践、文化理解构成了音乐教学的核心素养追求[1]。

（一）增强审美体验

"音乐审美指的是对音乐艺术美感的体验、感悟、沟通、交流，以及对不同音乐文化语境和人文内涵的认知。"[2] 审美体验是一种感性体验，在音乐欣赏和学习过程中，最重要的途径是通过感官获得感性体验，而不是借助理性去求得认知。[3] 法国哲学家、美学家米盖尔·杜夫海纳（Mikel Dufrenne）认为："审美对象的全部意义都是由感官体验实现的，身体的感官体验以先验的模式接纳审美对象，而后进行内

[1] 中华人民共和国教育部.义务教育艺术课程标准（2022 年版）[M].北京：北京师范大学出版社，2022：5.
[2] 中华人民共和国教育部.义务教育音乐课程标准（2011 年版）[M].北京：北京师范大学出版社，2012：1.
[3] 张前.音乐美学教程[M].上海：上海音乐出版社，2007：173.

部处理，再通过机体进行艺术的再创造。"① 提供美好的感受是音乐课程区别于其他学科的独特价值。

音乐教育被视为"审美教育"的重要组成部分，"审美"是艺术学科的核心概念，也是很难被定义的概念，要理解其内涵，首先要明确审美经验的特征。第一，审美经验不包含实用和功利的目的。审美的价值在于给人带来内心的领悟、满足和快乐。审美经验本身就是终极目的，而不是获取其他重要事物的手段。第二，审美经验有情感的参与，各种感官的活动总会带来某些情感反应，远比哭和笑深刻和复杂得多。第三，审美经验有智力的参与。思维和意识在审美过程中是积极活跃的，明晰的意识把由客体引起的审美反应与先前的经验联系起来。第四，审美经验的产生需要专注地参与其中。聆听一段音乐时，必须把注意力集中在这段声响中，犹如欣赏一幅画作，要把注意力集中在画作中才能获得审美满足感。

（二）加强艺术实践

"音乐教育的本质和价值，首先是由音乐的本质和价值决定的。"②音乐是多样化的人类实践。③音乐行为必须亲身实践才能达成，绝无"二手货"，例如，聆听、歌唱、演奏、音响探索、作曲等。音乐教育的过程不需要正确的、现成的答案，只有通过体验和实践，这个过程才具有意义，这是实践第一个层面的意义，英文词语"doing"表达的即是这一层面的意义，也就是我们通常所说的"做"中学。有意义的音乐实践带来音乐经验，这需要具备敏锐的感知和沉浸其中的品质，才能够从能引起人们反应的高品质的审美客体中获得令人满意的实践体验。良好的音乐艺术教育的价值在于通过音乐实践培养个体更加敏感的感受力、更加深沉的专注力，以及丰富的生命体验。实践是人类参与音乐活动的最基本方式，音乐创造是人类表达自己的一种方式。音乐教育哲学家埃利奥特创造了一个新词"musicing"，意在表达音乐不只是音乐作品（music pieces），更是一种行为。④

除了上述"做"的实践层面外，当代音乐教育学者对实践的理解还有两种观点：一是把实践当作技能技巧，也就是我们所说的"双基"中基本技能的内容；二

① 覃江梅.当代音乐教育哲学研究——审美与实践之维［M］.上海：上海音乐出版社，2012：128-130.
② ［美］贝内特·雷默.音乐教育的哲学——推进愿景（第3版）［M］.熊蕾，译.北京：人民音乐出版社，2011：1.
③ David J. Elliott. *Music Matters: A New Philosophy of Music Education* ［M］. New York: Oxford University Press, 1995: 45.
④ 覃江梅.当代音乐教育哲学研究——审美与实践之维［M］.上海：上海音乐出版社，2012：128.

是把实践看作是一定语境中的行为，包含对行为结果进行判断的智慧。[①]而一个完整的实践至少包含四个方面：行动者、行为、行为产生的结果、行为所处的语境，这四方面相互联系。艺术表现能力只有在实践中方能得以充分地体验、锻炼和提升。

（三）发展创造潜能

艺术教育向来被视为培养学生创造力的首要学科，而音乐课程在其中占有重要地位。现代心理学认为，我们每个人都具有创造力潜能，每个人的创造力潜能在正确的教育以及适当的环境中都可能提高。研究证明，一个人如果在某一方面表现出创造力，则需要他在这个方面具备非常丰富的专家知识；也有一些研究发现，如果创造力的培养是关于某个具体学科的，则会更有效果。[②]音乐教学的全过程都是充满创造性的，欣赏、表演、创作是音乐学习最重要的三个方面，无论哪个方面都伴随着创造性的表现和丰富的想象。

（四）促进文化理解

音乐是由人类创造的一种社会活动，音乐行为不是先天存在的，而是在群体中习得的，且不同群体的音乐活动方式是有差别的。一个群体对音乐的共同认识使得音乐具有了社会属性。人类学家梅里亚姆（Allan Meriam）曾提出音乐的十个社会功能：（1）情绪表现，即情绪的宣泄与观念的表达；（2）审美欣赏；（3）群体流行的娱乐活动；（4）交流，即音乐是特定的社会群体中人们共同理解的情感的传递；（5）符号象征，体现在与音乐相关的歌词文学中、音乐的文化意义中，以及与该群体的共同经验发生联系的深层符号意义中；（6）身体反应，身体跟随音乐进行舞蹈或产生其他肢体律动是世界范围内的普遍现象；（7）强化对社会规范的遵循，如道德教化等；（8）为仪式服务，音乐服务于宗教、祭祀、国事等仪式活动；（9）为文化的延续和稳定服务；（10）增强社会凝聚力。[③]音乐教学活动中的歌唱、演奏、创编、游戏等形式均以集体活动的形式出现，这个过程中不断地发生着人与人、人与社群之间的联系，大多数时候的交流是非语义性的，包括观察、模仿、互动、创造等，都从认知、情感、行为、态度等诸多方面形成了不同模式的社会交往，对人的

① Regelski T. A. The Aristotelian Bases of Praxis for Music and Music Education as Praxis [J]. *Philosophy of Music Education Review*, 1998, 6 (1): 22-59.
② 李茉.体态律动：有结构的即兴教学对儿童音乐创造力的培养 [J].美育学刊，2016 (6).
③ 转引自 [美] 哈罗德·艾伯利斯.音乐教育原理（第二版）[M].刘沛，译.北京：中央音乐学院出版社，2008：137.

全面发展以及社群共同体的建立影响深远。

美国音乐教育哲学家贝内特·雷默（Bennett Reimer）认为"教音乐和学音乐的堂堂正正的理由，恰恰就在于最深层的人文价值"，[①]通过学习音乐，对不同国家、地区，不同时代的民族特点、民族情感和民族精神有所领悟。文化影响着审美，赋予审美取向不同的文化内涵，在理解文化的基础上开展音乐教育是世界音乐教育价值观的共识。

二、学校音乐教学的基本原则

音乐教学的基本原则既体现了音乐教育的理念，也指导着音乐教学行为。我国学校音乐课程的基本教学原则体现为以下五个方面。

（一）以音乐审美为核心，以兴趣爱好为动力

审美是人发现美、选择美、创造美、感受美、体验美以及品鉴美的活动，音乐审美以音乐为对象，旨在通过音乐教育过程提高审美主体的审美能力。音乐审美理念立足于我国数千年优秀的音乐文化传统，彰显音乐教学的美育功能。音乐教学既要审美育人，也要悦人，即改善人的心理状态与精神风貌。以吸引人、鼓舞人的教学激发学生的学习兴趣是音乐教学应有的方式。英国哲学家、教育理论家怀特海说，"兴趣是专注和颖悟的先决条件，快乐是刺激生命有机体合适的自我发展的自然方式"。[②]兴趣是最好的老师，愉悦的过程、形式多样的教学方式可以增强音乐学习的动力。

（二）强调音乐实践，鼓励音乐创造

音乐是一门极富创造性的艺术。中小学音乐课程中的音乐创造，目的在于通过音乐丰富学生的形象思维，开发学生的创造性潜质。音乐教学是音乐艺术的实践过程，所有的音乐教学领域都应强调学生的艺术实践，积极引导学生参与演唱、演奏、聆听、综合性艺术表演和即兴编创等各项音乐活动，将其作为学生走进音乐、获得音乐审美体验的基本途径。音乐教育哲学家贝内特·雷默提出："教

① ［美］贝内特·雷默.音乐教育的哲学——推进愿景（第3版）[M].熊蕾，译.北京：人民音乐出版社，2011：6.
② ［英］怀特海.教育的目的[M].徐汝舟，译.北京：生活·读书·新知三联书店，2002：1.

音乐的目的是为了让他人了解如何进行音乐创作。"① 音乐教育家哈罗德·艾伯利斯（H. F. Abeles）认为："音乐创造是去形成一些非有意模仿而成的东西。"② 创造性十分复杂，包含诸多特质，如流畅性、灵活性和独创性等。音乐创造力能带给人敏感而丰富的想象力，并能够选择恰当的声音去传达内心的体验，有助于个体更有意义地思考、创作和感受音乐。音乐创作是深度体验艺术的途径，令人满怀热情。

（三）突出音乐特点，关注学科综合

音乐课程要"突出音乐特点"的要求看似多此一举，画蛇添足。其实不然，其与近年来音乐课程存在的缺少学科特点、脱离音乐讲音乐等③问题相呼应。音乐教育学者杜亚雄疾呼，淡化音乐技能的学习背离了音乐教育的基本原理，过分重视"欣赏"，过分强调音乐的背景知识介绍，而忽略音乐"演"的部分，音乐课实质是无音乐之课，④这是一种本末倒置的教学方法与观念。在课程改革过程中，很多教师误读了"适当降低音乐知识技能的难度"的含义，刻意减少音乐本体要素与技能的学习，导致音乐课缺少音乐内容，有失学科特色；也有教师过度追求教学形式的花样而忽视了音乐是课程的内容主体，导致形式大于内容；还有的教师为了追求与音乐相关的文化或相关学科的学习，而大大缩减了音乐课的学时，把音乐课活脱脱上成了道德与法治课、语文课、地理课、历史课等。为了使音乐课回归音乐，必须立足音乐学科特点，使课程紧紧围绕音乐展开。

艺术的种类很多，随时代的发展而日益繁盛。按传统的说法，西方一般将艺术分为七大类，即文学、音乐、绘画、戏剧、建筑、雕塑和舞蹈，后有较晚出现的"第八艺术"——电影。⑤ 不同的艺术门类也有其相通的艺术规律，美感不仅存在于音乐艺术形式中，也存在于其他艺术形式中，并与人的情感形成对应。在人类的原始劳动生产中，美感产生于对节奏、韵律、对称、均衡、间隔、重叠、单复、粗细、疏密、反复、交叉、错综、一致、变化、统一升降等自然规律性和秩序性逐渐掌握、熟悉和运用的过程。因此，关注学科综合意在使学生通过音乐以及不同的艺

① ［美］贝内特·雷默. 音乐教育的哲学—推进愿景（第3版）[M]. 熊蕾，译. 北京：人民音乐出版社，2011：196.
② ［美］哈罗德·艾伯利斯. 音乐教育原理（第二版）[M]. 刘沛，译. 北京：中央音乐学院出版社，2008：137.
③ 教育部基础教育课程教材专家工作委员会. 义务教育音乐课程标准（2011年版）解读 [M]. 北京：北京师范大学出版社，2012：1.
④ 杜亚雄. 忘"本"的中国国民音乐教育 [J]. 美育学刊，2011（1）：61–67.
⑤ 叶纯之. 音乐美学 [M]. 北京：中国文联出版社，2010：10.

术门类领悟艺术的异同与美。

（四）弘扬民族音乐，理解音乐文化多样性

中国有着悠久的历史和灿烂的音乐史，距今三千多年的殷商时期，甲骨文中就出现了"樂"字。在中华文化的历史长河中，涌现了多种多样的音乐艺术形式，留下了众多艺术佳作。据统计，中国民间歌曲的歌种有千余种，精选曲目2万余首，民间舞蹈音乐品种1500种，曲艺音乐300余种，戏曲音乐剧种200余种，[①]面对如此丰富的文化宝藏，学校教育需要继承和发扬文化传统。"文化是一种思想活动，是对美和人类情感的领悟。"[②]世界音乐文化是多元价值的共同体，每一种音乐文化的存在都是合理的，独一无二的。代表20世纪音乐多元化趋势集大成者的后现代主义认为"主流音乐"的概念无关紧要，[③]世界音乐发展的趋势是兼收并蓄，古典主义、浪漫主义、现代主义的音乐、序列音乐、无调性音乐、流行音乐等共荣共存，21世纪的音乐比西方音乐史上的任何时期都更加纷繁复杂。[④]学校音乐课程应以更加宽广的视野看待缤纷的音乐世界，为学生创造丰富多元的音乐经验，帮助其更好地理解中国民族音乐，理解文化多样性。

（五）面向全体学生，注重个性发展

音乐教育是人的教育，音乐教育的本质是人学。[⑤]每个人都有享受音乐教育的权利，音乐是一种朴素的、打动人心的声音。著名音乐教育家柯达伊认为："音乐课程教学并非让每一个人都成为音乐家，而是让学生成为一个人格完满的人。……每一位国家公民都有权利习得音乐，有能力把握一个关键问题：他或她有能力打开自己的心扉，打开心头早已尘封的音乐世界……音乐能够让一切创造精神财富的巨大源泉充分涌流，我们无需花费任何努力，即可让尽可能多的孩子和成年人敞开心扉，去享受精神的饱满和富足。"[⑥]音乐教学应尊重学生的个性，鼓励学生积极参与各种音乐活动，并以自己的方式表达情智。在具体教学情境中应把全体学生的普遍

[①] 袁静芳.中国传统音乐概论［M］.上海：上海音乐出版社，2005：6.
[②] ［英］怀特海.教育的目的［M］.徐汝舟，译.北京：生活•读书•新知三联书店，2002：1.
[③] ［美］马克•伊万•邦兹.西方文化中的音乐简史［M］.周映辰，译.北京：北京大学出版社，2006：442.
[④] 同上：444.
[⑤] 廖乃雄.论音乐教育［M］.北京：中央音乐学院出版社，2010：96.
[⑥] 转引自［加］罗伊斯•乔克西.柯达伊教学法［M］.许洪帅，余原，译.北京：中央音乐学院出版社，2014：2.

参与和发展不同个性有机结合起来，创造生动活泼、灵活多样的教学形式，助推音乐素养、创造力的发展。

第三节 达尔克罗兹体态律动与愿景的实现

我们通过对全国范围具有体态律动音乐教学认知基础的一线音乐教师进行了问卷调查，经 SPSS20.0 数据分析发现，广大教师认为体态律动音乐教学理念与我国的音乐教学变革愿景契合度较高，对其特点、优势的认知及应用可行性给予了充分的肯定，应用新教学法的意愿较强烈。

一、与音乐教学变革的价值诉求契合

人文性、审美性、实践性是我国音乐教学变革的价值诉求[1]，在音乐课程标准中体现为音乐课程性质的基本定位。九年义务教育阶段的学校音乐课程是面向全体学生的必修课程，音乐课程性质主要体现在人文性、审美性、实践性三个方面。新课程标准推进二十年来，音乐教师对音乐课程性质的三方面内涵有了一定程度的理解，如何通过具体的教学方法体现和实现课程的性质是我们需要面对的问题。作为"舶来品"的体态律动音乐教学，能否助推我国音乐教学变革？调查结果显示，与现有教学相比，体态律动音乐教学在体现音乐课程的人文性、审美性和实践性上具有优势。

根据问卷调查的结果，53.4% 的音乐教师认为体态律动音乐教学较现有教学法更能体现音乐课程的价值诉求。

二、与音乐教学变革的基本理念契合

音乐教学基本理念与教师的执教理念和教学行为直接相关，关系到教育教学的

[1] 中华人民共和国教育部. 义务教育国家课程标准：2011 年版［M］.北京：北京师范大学出版社，2012：2.

原则、出发点与归宿。

本研究结合体态律动音乐教学与目前常见的音乐课堂的教学特点，以及日渐兴起的学习理论，将音乐课程基本理念表述为"以学习者为中心""强调音乐实践""突出音乐本体特征""鼓励音乐创造""弘扬民族音乐"五个方面，这五个课程基本理念与国家课标是一致的。

超过 90% 的教师认为体态律动音乐教学更能体现"以学习者为中心""强调音乐实践""鼓励音乐创造"，80.3% 的教师认为体态律动更能"突出音乐本体特征"，8.7% 的教师认为现有教法更能体现音乐本体，而 11% 的教师未作出明确选择。音乐本体指构成音乐的要素或规律，如节拍、节奏、速度、力度、音色、调式、曲式、和声等，是音乐教学与教研活动中被广泛提及的概念。之所以将"突出音乐本体特征"作为课程基本理念之一，是因为在新课改实验初期，出现了对新课程理念的误解，而盲目摒弃音乐基础知识与基本技能，转向在课程中强调音乐之外的浅层次的文学性、本能感受性的描述，背离了音乐课程的基本目标和内容。

在"弘扬民族音乐"方面，35.7% 的教师认为体态律动更能体现对民族音乐的弘扬，47.7% 的教师认为现有教学更能体现这一点，16.6% 的教师无法在两者间做出选择。需要说明的是，目前的体态律动音乐教学培训多以外国音乐为主要教学内容，培训内容很少涉及我国的民族音乐。但值得注意的是，即使在这种情况下，仍有超过 1/3 的老师认为体态律动更有利于弘扬民族音乐，我们认为这与当前我国学校音乐课堂在弘扬民族音乐方面效果不够理想有关[1]，可以说这部分老师看到了体态律动这种方法在我国进行本土化之后的前景和潜力。民族音乐文化传承近几十年来一直是学校音乐教育持续关注的问题，学者梁宝华系统研究了香港粤剧的传承模式，提出粤剧的传承有赖于四项关键因素，其中最重要的就是课程与教师[2]。要注意的是，学校音乐教学不仅要在教学内容上加大民族音乐的比重，还应在教学的方式方法上进一步挖掘，合理借鉴世界著名音乐教学法。

三、符合变革愿景的方法预期

音乐教学是过程取向的，在教学过程中所运用的方法会直接影响教学过程。"方法与过程"作为课程改革三维目标之一，体现了音乐学科对两者的关注。教学过程

[1] 王耀华.中华文化为"母语"的音乐教育的意义及其展望[J].音乐研究，1996（1）.
[2] 梁宝华.传统音乐在学校的传承：国际议题和挑战[J].教师教育论坛，2015（5）.

是学习的过程，现代学习理论将学习视为结合了体验、感知、认识与行为四个方面整合统一的过程。

音乐教学对过程十分关注。音乐学习在学习者的体验中连续地发生，这就要求在过程中，方法必须体现音乐教学的价值与理念诉求。多形式、多参与、多互动是我国音乐教学改革愿景在方法层面的体现。调查结果显示，在音乐教学形式多样性、参与度与互动性方面，绝大多数音乐教师认为体态律动音乐教学更胜一筹。90.2%的教师认为体态律动教学形式更加多样，84.8%的教师认为体态律动教学参与度更高，94.3%的教师认为体态律动教学互动性更强。体态律动音乐教学因其形式多样、参与度高和互动性强的特点受到音乐教师的认可，更加符合改革愿景。

四、有助于理想教学效果的实现

课标中对音乐课程总目标的阐述为：学生通过音乐课程学习和参与丰富多样的艺术实践活动，探究、发现、领略音乐的艺术魅力，培养学生对音乐的持久兴趣，涵养美感，和谐身心，陶冶情操，健全人格。学习并掌握必要的音乐基础知识和基本技能，拓展文化视野，发展音乐听觉与欣赏能力、表现能力和创造能力，形成基本的音乐素养。

运用不同的教学方法会带来不同的教学效果，本研究以学生的音乐素养为考察教学效果的出发点，从国家音乐课程标准的总目标中抽取了其中的八个要素，形成问卷题目。这八个要素是"有利于音乐常识教学""有利于培养音乐听觉""有利于音乐感受与理解""有利于音乐表演与创造""有利于激发想象力""有利于促进个性发展""有利于培养专注力""有利于探究与合作"。

问卷调查结果显示，超过90%的教师们认为体态律动音乐教学更利于音乐感受与理解、音乐表演与创造、激发想象力、促进个性发展、培养专注力、探究与合作。根据我们对体态律动音乐教学的认识，以上六个方面的优势较现有教学法确实更加明显。在培养音乐听觉方面，78.1%的教师认为体态律动教学更利于音乐听觉的培养，11.7%的教师则认为现有教学法更胜一筹，10.2%的教师无法在两者间做出选择。这与体态律动音乐教学的体系构成有关，体态律动音乐教学由体态律动、视唱练耳、即兴演唱三个分支构成，这三者既相互联系，又相互区别补充。现阶段我国的大多数体态律动师资培训为初级阶段，涉及较多的是体态律动这一分支，而视唱练耳和即兴相对难度较大，属中高级别，在培训中所占比重较小，有些培训甚至并未涉及这两部分。其中视唱练耳所擅长的"音乐听觉培养"尚未被培训学员感

知到，因此比例相对较低。但从整体看，78.1% 的教师认为体态律动教学更利于音乐听觉的培养，依旧是出于对现有教学法在听觉培养方面的质疑和否定。在"利于音乐常识的教学"这道题目中，50.7% 的教师认为体态律动教学更有优势，36.9% 的教师认为现有教学方法更胜一筹，12.4% 的教师无法在两者之间做出选择。然而教师并未在实际教学中检验体态律动音乐教学的效果真正如何，可以说这样的比较在很大程度上是理想与现实的比较，实际教学效果还不得而知，只能说填答问卷的教师对体态律动音乐教学的效果充满期待。

绝大多数教师认为体态律动音乐教学与我国音乐教学变革愿景高度契合，认为除课程基本理念中的"弘扬民族音乐"一项外，体态律动音乐教学更有助于音乐教学理想的实现。这样的结果从某种程度上说明体态律动音乐教学对实现我国理想的音乐课堂具有重要的潜在价值，获得了大部分教师的认可。

五、音乐教师的应用意愿较强烈

教师对体态律动教学法的应用意愿一方面表现了对该方法的认可度与期待程度，另一方面直接影响到该方法在实际操作层面的实施。关于这一问题的调查在问卷中以李克特五级量表为测量形式，统计得分时，非常强烈（可行）为 5 分，依照等级递减，分数为 4、3、2、1。根据统计结果，教师未来应用体态律动音乐教学的意愿是非常强烈的，平均得分 4.34。

乡镇学校在硬件方面的条件不如城市学校，场地、乐器、班级规模等问题对体态律动音乐教学的实施带来了一定的困难，乡镇音乐教师中专职的人数比例较城市低。从专业能力方面来看，乡镇音乐教师的水平普遍较城市弱，这些都对体态律动音乐教学的实施意愿带来影响。城市教师"非常强烈"和"比较强烈"的选项比例高于乡镇教师。

本次问卷调查显示，音乐教师对体态律动音乐教学的理念与方法持积极态度，认为体态律动音乐教学在理念、方法和效果层面都将超越现有方式，有利于音乐教学改革愿景的实现。参加过体态律动音乐教学培训的教师，在对该方法与目前常用的音乐课教法比较中，多数人认为体态律动音乐教学更能够体现音乐课程的实践性、审美性、人文性。在对不同背景教师进行的分层比较中可以看出，对体态律动教学越熟悉，未来应用的意愿则越强烈；城市教师较乡镇教师意愿更强烈；在不同学段教师中，小学教师更愿意应用体态律动音乐教学。

尽管我国新课程改革经历了 20 余年，在各级音乐教研员和音乐教师的教学理

念中，音乐课程的人文性、审美性、实践性已成为不断强化的重要概念，但是现有音乐课在这三方面的表现并没有获得教师们的认可，尤其是实践性特点在我国目前的音乐教学中缺失严重。与之形成强烈对比的是，体态律动音乐教学所表现出的实践性、审美性被教师们比较强烈地感受到了，说明体态律动音乐教学在一定程度上符合我国音乐课程发展的需要，得到了教师们的认可。

第五章

探究动起来的音乐课：一项教学实验

> 将艺术和审美知觉与经验的联系说成是降低它们的重要性与高贵性的说法，只是无知而已。经验……不是表示封闭在个人自己的感受与感觉之中，而是表示积极而活跃的与世界的交流……不是表示服从于任意而无序的变化……它不是停滞的，而是有节奏的、发展着的。由于经验是有机体在一个物的世界中斗争与成就的实现，它是艺术的萌芽。甚至最初步的形式中，它也包含着作为审美经验的令人愉快的知觉的允诺。
>
> ——约翰·杜威（John Dewey）[1]

[1] ［美］杜威.艺术即经验［M］.高建平，译.北京：商务印书馆，2010：22.

前一章分析了我国学校音乐教育的愿景，本章着重进行体态律动音乐教学的实践研究。首先，详细描述基于体态律动的教学实验设计与过程，呈现研究结果，即学生音乐能力的变化；其次，在实证研究结果的基础上，探讨经由体态律动音乐教学干预的音乐课堂区别于现有音乐课堂的显著特征，包括在课堂生态环境、学生学习、教师教学等方面的革新。

第一节 实验设计

一、实验假设

本研究基于第一、二章的达尔克罗兹方法体系、特征在各国的实践分析，总结了体态律动音乐教学所具有的身体、情感、认知融合的特征，其方法体系在节奏、音高、即兴、音乐创作等方面都有独特的教学策略，在教学环境、师生的发展方面体现出了对传统教学的超越。因此，我们提出这样的假设：体态律动音乐教学在我国的学校音乐教学中能够在这些方面有具体的表现。因此，实验的设计及数据分析，以测量和考察这些维度为核心目标。

基于以上假设，教学实验的目标就定位为体态律动音乐教学在何种程度上有助于解决我国传统音乐教学中的问题。具体而言，包括以下几个方面：（1）经由体态律动音乐教学进行干预的教学对学生音乐能力的提升效果如何；（2）引入体态律动音乐教学后的课堂环境产生了怎样的变化；（3）引入体态律动音乐教学后，学生的非智力因素成长是否有变化，具体表现是什么；（4）教师在参与教学实验过程中，其教学观念与行为变化是什么。

二、实验方法

（一）实验法

实验法是教育研究中最重要的实证性方法，特别是在发现和证明因果关系方面，实验法被认为是优于其他方法的。然而，由于教育活动的特殊性和复杂性，实验法也显示出它的局限性，从而要求人们在运用实验法的过程中充分考虑教育活动特质，并能有效地加以变通[①]。本研究既希望能够通过一定的量化数据体现学生能力测量分数的变化，又希望结合课堂观察对实验现场进行描述，尽量还原真实教学场景。根据我们对体态律动音乐教学内涵的认识，音乐教育的目的不仅仅在于提高学生音乐能力，它更具有"通过音乐进行教育"，促进人的全面发展的教育意蕴。因此，在实证研究中除了对学生的音乐能力进行测量之外，本研究还将结合课堂观察法对体态律动音乐教学的课堂环境、学生的非智力因素、教师等方面的变化进行描述。

（二）样本选择

1. 样本城市（地区）。体态律动音乐教学作为著名的音乐教育体系，在发达国家得到广泛运用，如欧洲、美国、加拿大、日本、韩国等，并且渗透在世界艺术教育的各个领域。体态律动音乐教学适宜小班教学，授课人数在10~15人最适宜。但是就中国的学情来说，中西部地区以及农村地区中小学校的班额普遍较大，沿海一线城市班额普遍较小，上海地区小学班额平均在35人左右。上海作为我国国际化水平较高，经济、文化、教育在全国处于领先水平的城市，成为国外的体态律动音乐教学在中国进行本土化实践的首选之地。尤其是上海近年来一系列的教育改革促使上海整体教学水平不断提升，多次在世界经合组织PISA测试中取得令世界瞩目的成绩。作为中国最为开放的国际化大都市，上海始终关注着发达国家和地区的先进教育经验，非常注重学习借鉴国外优秀成果，探索外国经验与中国实际的结合。基于这样的教育文化背景，在上海进行达尔克罗兹体态律动音乐教学的本土化实验研究是比较适宜的。

2. 样本学校。由于体态律动音乐教学在我国的传播应用尚处于初级阶段，因此了解掌握该方法并能系统地应用于实践的教师非常少。为保证研究变量的可控性，

① 杨小微.教育研究的原理与方法［M］.上海：华东师范大学出版社，2002：133.

研究的可持续性与便利性，本实验确定在我们熟悉认可的音乐教师所在的学校进行。综合考虑区级教研员的支持、研究团队的建立、音乐教师的兴趣等因素，最终确定上海市闸北区（旧地名，现已撤销）1所初中、静安区1所初中和上海市闵行区1所小学为样本学校（见表5-1）。

表5-1　样本学校及其特征

样本校	学校特征
学校A	一所创建于1989年的普通公办初级中学，原所属辖区为上海市闸北区，现为静安区。学校毗邻上海火车站，生源以外地来沪务工子女居多。
学校B	前身是一所创建于1905年的私立女子中学，1978年列为上海市静安区重点中学，是一所拥有悠久历史的名校，生源质量优秀。
学校C	地处上海市闵行区莘庄工业区，普通公办小学。

实验组与控制组学生基本资料见表5-2：

表5-2　实验组与控制组学生分布情况

学校类别	实验组别	年级	班级人数	性别/男	性别/女
A	实验组	6	35	15	20
	控制组	6	40	19	21
B	实验组	6	37	16	21
	控制组	6	34	16	18
C	实验组	4	31	15	16
	控制组	4	34	16	18
C	实验组	3	25	12	13
	控制组	3	27	14	13
总计			263	123	140

（三）数据采集

实验研究的数据采集主要通过两种方式，一是对学生进行实验前测与后测的音乐能力测试；二是实验过程中，教师进行课堂观察所使用的课堂观察框架表。

1. 学生音乐能力测试。对教学效果的测量采用面试与专家评分的方式进行，面试试题由我们根据研究目标开发，用来评价实验组与控制组学生的音乐能力变化差

异。试题由节奏与节拍、音高与旋律、即兴律动、音乐创编四部分构成。测试属能力测量，具有开放性特征。为了更加准确地体现学生的学业成就，后测试题与前测试题完全一致（如表5-3所示）。不同年级的测试试题见附录。

表5-3 测试内容与施测方式

内容	维度	要求	分值
节奏与节拍	节奏模仿	教师给出长度为四拍的节奏，用手拍出节奏试题，学生以拍手的方式模仿。	25分
	基本拍识别	教师给出长度为八拍的单声部旋律，用钢琴演奏试题，学生以拍手的方式打出该节奏的基本拍。	
	判断节拍	教师给出长度为八拍和十二拍的单声部旋律，用钢琴演奏试题，学生听辨是二拍子，还是三拍子。	
音高与旋律	判断音高	教师在钢琴上弹奏出两组4个不同音高的音组，请学生说明两组音中，第几个音音高不同。	25分
	旋律模唱	教师歌唱一个八拍的无词乐句，用LaLaLa的方式，学生模唱。	
		请学生唱两句他会唱的歌。	
即兴律动	律动模仿	老师做一个动作，请学生模仿，考察观察能力与动作协调性。	25分
		用身体表现听到的音乐，播放一个乐段，请学生随意律动。	
音乐创编	节奏即兴创编	老师和学生各持一只鼓，老师即兴打四拍节奏，学生也即兴打四拍节奏予以回应。	25分
	歌唱即兴创编	老师即兴演唱四拍子的无词歌两个小节，学生进行即兴对答式演唱。	

2. 课堂观察框架表。课堂观察旨在通过观察点的设计聚焦研究问题，通过核心问题的设计更清楚地呈现复杂的课堂情境，通过对一个个观察点进行详细描述与记录，再对观察结果进行反思、分析、推论。课堂观察的意义在于改善学生学习、促进教师专业发展等。课堂观察包括"全息性客观描述技术"与"选择性行为观察技术"。全息性客观描述技术主要是通过录音、录像、广角镜摄影、详细笔录等来全息描述教室环境，师生的语言、行为、表情，以及气氛等，为课后分析提供客观、翔实、全面的第一手资料。在本研究中，主要收集了教师背景材料、教师的教案、

教师的课后反思、课堂录音、自然情境下的录像、学生的部分作业等。课堂观察旨在改善学生的学习，无论是教学内容、教学方法的改进，还是课程资源的丰富、课堂文化的创设，均以学生的学习为落脚点。课堂观察是关注学习、研究学习和促进学习的过程，始终紧紧围绕课堂学习的改善而运转。

本研究从三个维度构建课堂观察框架，一是学生是如何学习的；二是教师是如何教的；三是课堂环境整体上呈现什么特征。这三个维度的确立基于对课堂构成要素的理论认识，即课堂主要由学生、教师及课堂环境构成[①]。观察框架围绕这三个维度进行设计。我们设计了三份观察表供参与课堂观察的教师填写，分别是：(1)体态律动音乐教学课堂观察综合性描述框架表，此表意在使观察者分别就上述三个维度做整体性、概述性描述。(2)体态律动音乐教学实验学生学习观察框架表，此表意在使观察者对学生的学习态度与动机、对音乐的反应与表现行为、互动交往做出细部描述。(3)体态律动音乐教学实验课程性质观察框架表，此表意在使观察者对体态律动音乐教学实验课程所体现的审美性、实践性和人文性做出判断，并从目标、内容、方式、评价、资源等方面提供依据（观察框架表见附录）。填写原则为自由选择其中一份做细致描述，其他两份做概要描述。

（四）研究变量

1. 自变量界定。本研究共有 1 个自变量，即课堂教学方法，根据学校音乐课堂教学方式，将自变量分为两个类别：一为体态律动音乐教学，二为现有音乐教学法。本研究中的体态律动音乐教学是指以律动式、体验式、互动式、即兴式为特征，以达尔克罗兹体态律动音乐教学为主要教学手段的学校课堂教学方法。现有音乐教学法是指教师在教学中完全不应用体态律动音乐教学，也就是目前学校课堂所用的常规教学方法。

2. 因变量界定。本研究的因变量有三项，分别是：学生音乐能力、课堂生态环境、学生非智力因素水平，包括专注力、学习动机、自主学习意愿。学生音乐能力分为四个因子：节奏能力、音高能力、即兴能力、音乐创作能力。

3. 变量控制。在本研究中，按照学生音乐能力前测评定得分，选取学生基础达到同质的两个班级作为实验组和控制组。处理无关变量的方法：(1)由我们和所在学校的音乐教师对被选的 3 所学校参与实验年级的所有班级进行评估，选取学生基础达到同质的两个班级作为实验组和控制组。(2)实验组和控制组30%的学生参加

① 沈毅，崔允漷.课堂观察——走向专业的听评课[M].上海：华东师范大学出版社，2012：73-75.

由音乐教师组织的一对一音乐素养当面测试（试题见附录）。将平均得分进行统计。统计结果表明，在整体上，实验和控制组在进行教学实验前的学习基础是同质的。（3）将前测成绩进行独立样本 t 检验，探测两者之间的差异，详细内容将在因变量分项中进行讨论。（4）实验组由娴熟掌握体态律动音乐教学的教师进行教学，控制组由优秀的音乐教师（音乐学科带头人）进行教学，以求在音乐素养、教学经验等方面两位教师达到基本同质，这样能够比较好地对混淆变量进行控制。（5）在实施教学实验中，实验组班级与控制组班级的音乐教学频次、教材选用保持一致。两所学校均选用上海教育出版社的九年义务教育音乐课本。研究小组定期召开协调会，使每所学校的实验组和控制组的教学进度大体保持一致。（6）在实施教学实验中，实验组班级与控制组班级男女学生的比例大体相近。（7）在实施教学实验中，实验组与控制组的日常教学保持一致。（8）为避免被试、任课教师等因素可能出现期望效应影响实验研究结果的客观性，本研究采用了"单盲实验"。所谓单盲实验，即只有实验教师了解分组情况，实验组学生不知道自己是实验组还是控制组，不知道他们正在参与教学实验。

4. 教学实验操作者。本实验中自变量体态律动音乐教学的操作者共有 2 人。第一位是笔者本人，负责 A、B 两所学校实验组与控制组的教学。笔者是华东师范大学音乐学院教师，主要研究领域为中小学音乐教育，在国外留学期间系统学习了达尔克罗兹体态律动音乐教学，作为培训专家受邀在全国各地对一线音乐教师进行体态律动音乐教学培训，研究水平处于国内前沿，掌握体态律动音乐教学理论与实践操作。从教学经验和研究能力来看，该实验操作者（笔者本人）能够保证所进行的教学充分体现体态律动音乐教学的特征，对我国现有音乐课教学模式也比较熟悉。第二位操作者是与笔者有密切合作关系的掌握体态律动音乐教学的小学教师，负责其所在 C 学校三年级、四年级的实验组与控制组的教学。该教师具有多年的运用体态律动音乐教学的经验，既熟悉传统音乐教学模式，也掌握体态律动音乐教学，她作为上海市闵行区率先尝试探索音乐课堂教学新方法的教师受到全区的认可。

三、实验过程

教学实验前测结束后，进入到实验现场。在整个实验过程中，为了增加数据的维度与丰富性，加入了课堂观察与双机位录像，并在每节课结束后进行 30 分钟左右的课后研讨。

（一）教学实验研究线路

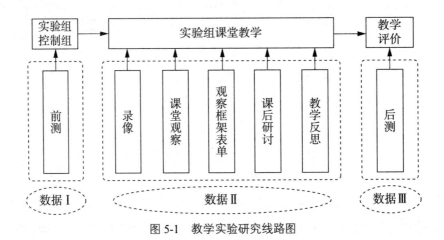

图 5-1　教学实验研究线路图

依照以上线路图，进行实验组与控制组的前测—实施教学实验—进行课堂研讨与教学反思—实验结束后进行后测。

（二）实验时间与频次

依照现有中小学音乐课常规上课时间，每周进行一次教学实验，除去法定假日，共进行了 16 次实验干预。实验组与控制组教学频次保持一致。

数据分析

一、数据收集

本实验研究的数据共有两类，一是学生音乐能力前测与后测量化数据，二是教学实验过程中的课堂观察、录像、课后研讨等质性数据。

1.量化数据收集。学生的前后测数据收集分为两个步骤。第一步是抽取实验组和控制组人数的 30%，随机抽取学号尾号为 3、6、9 的学生。前测：开学第一周由音乐教师依照能力测试题对这些学生进行前测。后测：实验结束后一周进行后测。

前后测均进行现场录像。第二步，将测试录像交由三位音乐专业专家，分别对每位学生的测试进行打分。共 75 位学生被抽取参加了面试，测试视频录制时间共 610 分钟。

2. 质性数据的收集。教学过程中的课堂观察与研讨记录每周提交至指定邮箱，录像制成光盘提交。共 15 位音乐教师全程参与本土化实验教学的课堂观察。每个学校的每一堂课都有 4~5 位音乐教师进行课堂观察记录。课堂观察框架由笔者设计，分为学生观察记录、课程性质分析记录、总体课堂观察记录三部分，教学实验周期为 16 周。结束后共汇总课堂观察实录 85 份，资料回收统计见附录，记录文字约 5 万字，教学录像双机位共录制 16 课时 *4 实验组，共 64 课时。

二、数据编码

学生能力测试的编码规则为首字母"S"代表实验组学生，"K"代表控制组学生，第二位字母代表所在学校编码 A 或 B 或 C，第三位数字编号，为该学生所在年级，第四位为该学生的学号。如 SA63，代表实验组 A 校 6 年级学号为 3 号的学生。实验前测与后测样本编码表见附录。课堂观察资料编码分为课堂观察与课后研讨两类，课堂观察的数据编码规则为 T+ 教师编号 + 日期，课后研讨的数据编码规则为 Y+ 学校与年级 + 日期，如 01 号教师 2017 年 9 月 4 日记录的课堂观察资料编码为 T0120170904；2017 年 9 月 4 日在 A 学校 6 年级所进行的课后研讨编码为 YA620170904。

三、数据处理

在数据处理方面，本研究主要采用独立样本 t 检验等统计方法对数据进行处理；利用统计工具 R，运用 R 语言对应用体态律动音乐教学的实验组、现有音乐教学方案的控制组在音乐能力成绩前后测的差异程度进行分析。课堂观察数据由我们根据观察实录及视频录像，结合施瓦布课程四要素理论——学科、学习者和学习过程、教师和教学过程、教育发生的环境[1]，对课堂环境、学生非智力因素进行分析。

[1] ［美］乔治·J·波斯纳.课程分析（第三版）[M].仇光鹏，等，译.上海：华东师范大学出版社，2007：143.

第三节 实验结果

一、前测音乐能力测评比较

实验变量控制之一是实验开展前实验组与控制组在音乐能力测试中的成绩保持同质。实验组和控制组均采用我们设计的音乐能力测量试题,由系统随机取样的方式抽取一定比例的学生进行面试,由音乐专业专家进行打分,作为前测成绩,并对前测音乐成绩进行独立样本 t 检验方法,探测两者之间的差异,结果如表 5-4 所示。

表 5-4　实验组与控制组前测同质性检测

学校类别	实验组别	n	M ± SD	t	df	p
A6	控制组	9	40.56 ± 3.20	0.942	17.9	0.36
	实验组	11	38.97 ± 4.32			
B6	控制组	9	39.59 ± 2.85	−1.1	16.9	0.289
	实验组	10	41.07 ± 3.01			
C3	控制组	8	38.83 ± 3.40	−1.82	9.67	0.099
	实验组	9	45.89 ± 11.04			
C4	控制组	7	38.43 ± 3.90	−2.21	9.96	0.051
	实验组	7	42.24 ± 2.39			

从上表看出:4 组被试在前测成绩上,实验组平均分与控制组平均分差异均不显著。由此表明,整体上 4 组被试中,实验组和控制组在进行教学实验前音乐能力基础是同质的。

二、前后测成绩差异比较

本部分数据以箱线图形式呈现实验组与控制组在节奏与节拍、音高与旋律、即兴音乐律动和音乐创编能力等方面的前后测成绩变化差异。箱线图能提供有关数据位置和分散情况的关键信息,尤其在比较不同的母体(实验组与控制组)数据时更

可表现其差异。它提供了一种只用 5 个点对数据集做简单总结的方式。这 5 个点包括中点、Q1（25%）、Q3（75%）、分布状态的高位和低位，很形象地分为中心、延伸以及分布状态的全部范围。

（一）节奏与节拍

从节奏与节拍的分数改变情况来看，实验组前后测分数提高情况要优于控制组，比较两组提高的平均分数，控制组平均分数为 –0.0169，实验组平均分数为 7.6134，从均值差异变化来看也具有很高优势。下面进行统计显著性检验，对其进行独立样本 t 检验。假设两组分数提高没有显著差异，在 R 语言中做 t 检验，结果如下：t= –12.685，自由度 f= 31.287，$P=3.59^{e-13}<0.01$，高度显著，说明两组分数提高情况有显著差异。实验组和控制组在节奏与节拍的分数提高方面有差异，即新的教学方法对节奏与节拍的提高有显著的影响。

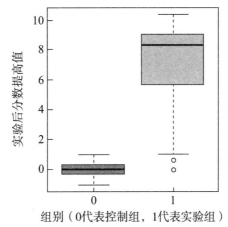

图 5-2　节奏与节拍前后测分数变化分析箱线图

实验组与控制组的前后测成绩差异的统计数据表明，实验组较控制组的成绩提高有显著差异，实验组在经过 16 周的教学实验后，在节奏与节拍能力上提升明显。控制组提高的平均分为 –0.0169，说明其前后测成绩几乎没有变动，实验组为 7.6134，说明成绩提高分数较理想，表明体态律动音乐教学对学生的节奏与节拍能力提高产生了积极影响。节奏教学是体态律动音乐教学的基础，是体态律动的核心教学内容。达尔克罗兹认为，节奏感意味着感受和认知事物运动时间的能力，也体现为一个人对动作的时间、空间和能量的控制力。体态律动音乐教学开发了大量的节奏教学方法，在实践中取得了良好的效果。可见，通过身体律动培养节奏感在我国中小学音乐课堂可以很好地发挥作用。

（二）音高与旋律

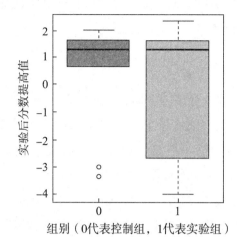

图 5-3　音高与旋律前后测分数变化分析箱线图

从音高与旋律的分数改变情况来看，控制组要略微优于实验组的分数提高情况。比较两组提高的平均分数，控制组平均分数为 0.5175439，实验组平均分数为 0.2342342，所以从均值差异变化来看也是略微具有优势。下面进行统计显著性检验，对其进行 t 检验。假设两组分数提高没有显著差异，在 R 语言中做 t 检验，结果如下：t= 0.61112，自由度 f= 69.589，P= 0.5431 > 0.05，不显著，说明两组分数提高情况没有显著差异。实验组和控制组在音高与旋律的分数提高方面没有差异，即新的教学方法对音高与旋律的提高没有影响。

以上统计数据分析表明，体态律动音乐教学在 16 周的教学中对学生音高能力的提高影响不大。根据达尔克罗兹的音乐教学理念，节奏感的培养是基础，要先于音高与旋律而进行，"从学习顺序上看，这四个教学分支有一定的先后次序：体态律动是最基础的部分，所有初学者均需经过较长时间的体态律动学习，获得比较稳定的节奏感后才进入到视唱练耳的课程中"[①]。在本教学实验中，节奏感的培养从内容占比上来说确实远远高于音高的学习，而且方式方法也更加多元。

① Linda Marie Berger. The Effects of Dalcroze Eurhythmics Instruction on Selected Music Competencies of Third- and Fifth-Grade General Music Students [D]. University of Minnesota, 1999: 46.

（三）即兴律动

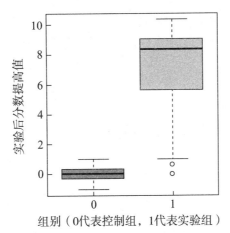

图 5-4　即兴律动前后测分数变化分析箱线图

从即兴律动的分数改变情况来看，实验组的分数提高情况要优于控制组。比较两组提高的平均分数，控制组平均分数 –0.02631579，试验组平均分数为 6.66666667，所以从均值差异变化来看也具有很高优势。下面对其进行 t 检验。假设两组分数提高没有显著差异，在 R 语言中做 t 检验，结果如下：t= –11.855，自由度 f= 37.286，P=3.259^{e-14}<0.01，高度显著，说明两组分数提高情况有显著差异。实验组和控制组在即兴律动分数提高方面有差异，即新的教学方法对即兴律动的提高有显著的影响。

实验组与控制组的前后测成绩差异的统计数据表明，实验组较控制组的成绩提高有显著差异，说明体态律动音乐教学在学生即兴能力提升方面影响较大。即兴律动一直是音乐教学中的难点，很多教师虽然认识到它的重要性，但是没有合适的方法去启发和引导学生进行即兴律动学习，体态律动音乐教学体系中有丰富的引导即兴律动的途径，在本实验中证明效果良好。

（四）音乐创编

从音乐创编的分数改变情况来看，实验组的分数提高情况要优于控制组，比较两组提高的平均分数，控制组平均分数为 0.1754386，实验组平均分数为 4.3693694，从均值差异变化来看也具有很高优势。下面对其进行 t 检验。假设两组分数提高没有显著差异，在 R 语言中做 t 检验，结果如下：t= –6.6392，自由度 f= 36.917，P= 8.709^{e-08}<0.01，高度显著，说明两组分数提高情况有显著差异。实验组和控制组在音乐创编的分数提高方面有差异，即新的教学方法对音乐创编的提高有显著的影响。

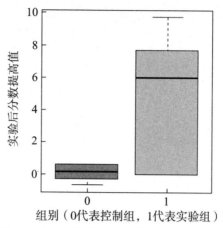

图 5-5　音乐创编前后测分数变化分析箱线图

音乐创编同样是音乐教学中的难点。从上述统计数据分析看,实验组在接受体态律动音乐教学后,音乐创编能力有显著提高,而控制组几乎没有改变。这一方面说明现有教学模式对学生的音乐创编能力影响甚微,另一方面看出体态律动音乐教学在这方面的优势,这一结果与部分学者对体态律动音乐教学的认识一致,体态律动在培养学生音乐创编能力,进而促进学生音乐创造力方面具有积极作用。[①]

(五)音乐能力测试总评

学生能力测试由节奏与节拍、音高与旋律、即兴律动和音乐创编四个部分组成,将四项汇总得出被试学生的总分。

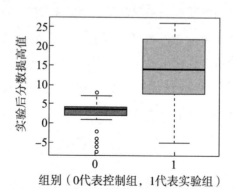

图 5-6　音乐能力测试总评前后测分数变化分析箱线图

从总评分数变化的箱线图可以看出,实验组的分数提高情况要明显高于控制组。比较两组提高的平均分数,控制组平均分数为 2.368,实验组平均分数为

① 李荣.体态律动:有结构的即兴教学对儿童音乐创造力的培养[J].美育学刊,2016(6).

13.9189，实验组的分数提高平均值要明显高于控制组。下面对其进行 t 检验。假设两组的分数提高没有显著差异，在 R 语言中做 t 检验，结果如下：t= –7.8294，自由度 f=52.064，P=2.352^{e-10}<0.01，高度显著，说明两组的分数提高情况有显著差异，即实验组的提高分数要明显高于控制组。

从音乐能力测试前后测分数变化的统计分析可知，应用了体态律动音乐教学的实验组其总分的提高平均值为 13.9189，达到了相当高的水平，且样本独立 t 检验中的一系列数据表明两组间的差异高度显著。虽然在分项的结果中，体态律动音乐教学没有表现出对学生音高和旋律能力的影响，但从整体看，对学生音乐能力的影响还是非常显著的。

（六）音乐能力测试评分员评分一致性分析

衡量体态律动音乐教学的应用是否能够有效地促进学生音乐能力的发展，关键是看教学实验前后测中参试学生包括总体得分在内的各项指标的变化是否显著。由于学生成绩由专家评分员进行主观评价，因此通过三位评分老师的评分一致性分析报告学生能力测试的有效性状况。评分一致性采用各组的前测、后测、前后测的相关性与显著性检验构成。根据统计分析，可以得出以下结论：在前测、后测以及前后测得分差的相关系数分析结果中，三位评分员交叉得分均为正数，最低的相关为 0.78，部分到达 0.9 以上，说明在这几项指标中三位评分员高度相关。相关系数的检验所有项目 P<0.01，高度显著，说明这种一致性具有统计学意义，评分具有有效性。

三、实验结果分析

（一）体态律动对节奏能力提高的分析

体态律动之所以有助于学生节奏感的提高，主要有三点值得关注。

第一，空间性移动使身体摆脱了束缚。体态律动式音乐课较现有音乐课在教学空间的运用上灵活度大大提高，方式更加多元，学生不是坐在桌椅板凳间学习，而是用身体在空间中移动，或走，或跳，或跑，这使得身体在节奏训练方面充分发挥作用，动作的每一步都伴随着音乐在神经的支配下进行，这对节奏感的提升具有重要意义。

第二，沉浸式体验使学习专注力提升。学生除了捕捉到身体在空间中运动的节奏感，还需要与音乐同步的时间感，专注而敏锐地体会到音乐所具有的细微变化。

在律动过程中学生注意力非常集中。全神贯注地用心、身体和情感实现对音乐声响的体验过程是一种沉浸体验的状态。沉浸体验是一种"完美体验状态",人们全身心地投入某事并尽情享受其快乐的时刻是非常愉悦的,就像"随波逐流而下"①。在集中精力专注聆听时,人们对音乐的表现力更加敏感,形成了重要的"乐动—身动—心动"的联结,增强了节奏感的精准获得。

第三,游戏化教学使学生心情愉悦。有了身体的参与,音乐学习成了一件非常快乐的事,每一项教学任务都会以游戏的形式展开,例如,学生先是跟着音乐做脚步走一拍对应双手拍半拍的动作,当老师下达口令"变!"时,学生需要马上将脚和手的节奏动作互换。每到"变"的时候,学生们的注意力高度集中,力争快速转换成功,当然也难免会出现错误。"本质上,教育游戏利用了人类最轻松容易的学习方式:亲身体验"②,学生全身心地投入,挑战自我,充满愉悦地获得成就感,内在的节奏感更好地被激发出来。

(二)体态律动对即兴与音乐创编能力提高的分析

即兴与音乐创编一直是我国学校音乐教学中的难点,体态律动音乐教学体系中有丰富的引导学生即兴表现和音乐创作的途径可借鉴应用。体态律动之所以有助于学生即兴与创编能力提高,主要有两点。

首先,学生被允许"犯错"。学生的个性化创造需要宽松灵活的环境。在音乐学习的初期,学生通过身体、语言、歌唱、演奏乐器等一系列方式表达,如同婴儿牙牙学语,常常会犯错。在语言学习的过程中,人们能够理解这样的错误,并且非常宽容地接纳,甚至不去纠正,但在绝大多数人的观念里,音乐的表达有对错之分,人们对音乐表达错误的容忍度非常有限,尤其在音乐学习中,更是如此。体态律动之所以能够激发儿童的创造能力,这与其宽松的氛围密切相关。

其次,教学结构性与自由度相得益彰。从前测与后测成绩比较来看,即兴表现和音乐创编是变化最为显著的项目。我们认为这与体态律动音乐教学模式的结构特征——有结构的即兴——有着密切关系。在教育过程中哪些因素会影响创造力的改变?创造力研究专家基斯·索耶认为创造性学习的条件:必须是部分地即兴,部分地涌现,也必须有设计良好的结构。③体态律动是结构性的教学体系,结构性内容

① [美]阿兰兹.学会教学(第6版)[M].丛立新,等,译.上海:华东师范大学出版社,2005:112.
② [美]雷格雷·托波.游戏改变教育.[M].何威,褚萌萌,译.上海:华东师范大学出版社,2017:5.
③ 程佳铭,任友群,李馨.创造力教育:从接受主义到有结构的即兴教——访谈知名创造力研究专家基斯·索耶博士[J].中国电化教育,2012(1).

包含指挥、立即反应，是根据基本拍、速度、力度、规则拍子、不规则拍子、卡农等要求进行的教学环节。乐器即兴、歌唱即兴、键盘和声、节奏模进等，既有结构性特征，又包含很强的自由发展与个性化表达。无论是儿童还是成年人，要培养音乐创造力，首先要进入到音乐的情境，对音乐本体的要素有一定的认知能力。体态律动课程的基本教学内容与方法既有为培养音乐创造力提供的结构特征，也有个体充分的自由表现的空间。

（三）体态律动对音高感知影响不显著的分析

体态律动教学法以节奏学习为核心，以创造力培养为主要内容，有关音高的教学方式特色不明显。在本研究的实验组教学中，与音高相关的内容占比较小，教学次数少、时间短，因此教学成效不显著。

第四节 实验效果

学生音乐能力经由应用了体态律动的音乐教学得到了显著提高。本节我们将结合教学实验中的课堂观察所获得的质性资料，围绕研究问题，对引入体态律动后的音乐教学做更加多维度的描述。

一、课堂形式：由秧田桌椅转向梦想舞台

课堂生态是指"在一定的教学时空内，以课堂教学为中心的教师、学生和教学环境相互影响、相互作用的具有信息传递功能的统一体"。[1] "教育情境中人（教师与学生）与环境（教室及其中的设施）互动"构成了课堂生态系统。[2] 体态律动音乐教学改变了传统"序而不活"的课堂生态，构建了"活而有序"的课堂生态环境，即实现了稳定性与开放性的统一。因此，本部分主要通过总结人与环境、教师与学生的互动来体现课堂生态的变化。

[1] 沈双一，陈春梅."课堂教学生态系统"新概念刍议［J］.历史教学问题，2004：（5）.
[2] 范国睿.教育生态学［M］.北京：人民教育出版社，2000：243.

（一）课堂焦点：由教师转向学生

课堂观察记录数据的整个编码过程利用Nvivo11.0软件进行编码。85组课堂观察和32组课后研讨记录的全部文字通过Nvivo进行词语出现频率的分析，得出如下词语云（见图5-7）。由词语云图可见，教师在课堂观察记录过程中，对学生的关注度最高，"学生"一词在所有文字数据中共出现1109次，远远高于其他词语。在一定程度上说明参与课堂观察的老师对课堂教学的理解从教师的"教"开始转向关注学生的"学"，从具体的文字资料看，大量笔墨描述了学生在课堂上的状态。

图5-7 Nvivo11.0词语云分析结果图

（二）空间布局由秧田式向分散式转变

空间是一切对象存在的基础，客观事物"在我们之外并全部都在空间之中"。① 同时，空间是我们认知事物的基础，"它们只有在唯一空间中才能被设想。空间本质上是唯一的，其中的杂多，因为就连一半诸多空间的普遍概念，都是基于对他的限制"。② 课堂空间环境"对学生学习和发展的可能性具有十分重要的影响。而且，一旦这一环境舞台被搭建，在此之上所进行的演出活动已经部分地被决定了"。③ 课堂空间包括诸多要素，如光照、温度，以及教室的布置和座位安排等。空间布置和座

① ［德］康德.纯粹理性批判［M］.邓晓芒，译.北京：人民出版社，2004：27.
② 同上.
③ Dahlke, H.O. *Values in culture and classroom: a study in the sociology of the school* [M]. NewYork: Harper & Brothers, 1958: 143.

位安排"直接影响学生的态度、学业成绩以及教室中的各种交往活动",① 因此,本实验主要探讨律动教学对教室空间布局的影响。

在本实验所选择的学校中,在开展律动教学前,音乐课都采用传统的"秧田式"(如图5-8)空间布局。② 在这种空间布局中,教师中心地位被凸显,学生只能"坐着安静地听讲",没有任何活动余地,这不仅不利于学生之间的沟通和交流,也不利于合作学习和探究性学习的开展。因此,"它似乎不利于培养学生的自主性",③ 不利于培养学生的合作精神,不利于学生取长补短。

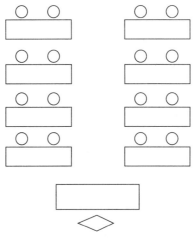

图5-8 "秧田式"教室空间布局

新课程改革以来,虽然很多城市学校设置了专门的音乐教室,教学空间以"马蹄形"为主,但是这种空间布局仍然限制了师生的即兴发挥。由于律动教学强调师生互动和创造性发挥,强调师生共同推动教学活动的发展,因此,实施律动教学后采用圆形或分散式的空间布局(如图5-9)。这样的空间布局,完全把学生的身体从桌椅间解放出来,圆形空间布局强调学生在课堂中的主体地位,体现了在教学过程中注重发挥学生的主动性,"它有利于师生之间的双向交往,有利于开展小组或全班讨论,从而提高学生的自我意识、参与意识,促进学生对知识的理解和巩固"。④ 随着课堂教学进程的推进,在分散式的空间布局中,学生的位置和师生之间的距离始终处于变化状态,学生与教师的交流更加随意,参与课堂活动也更加便捷,更加有热情。律动教学法强调身心合一,强调身体参与,因此这两种课堂空间布局与律动

① 范国睿.教育生态学[M].北京:人民教育出版社,2000:243.
② 李宁玉,郝京华.改变"秧田式"课堂教学空间形态[N].光明日报,1988-2-10(2).
③ 熊川武.教学通论[M].北京:人民教育出版社,2010:153.
④ 范国睿.教育生态学[M].北京:人民教育出版社,2000:259.

教学法具有很强的契合性。通过对体态律动教学的课堂观察实录进行分析，发现在圆形和分散式的空间布局状态下，师生都对这样的学习环境感到新鲜、有趣。在教学实验中，采用圆形和分散式的空间布局，与传统的音乐课相比，取得了更好的教学效果。

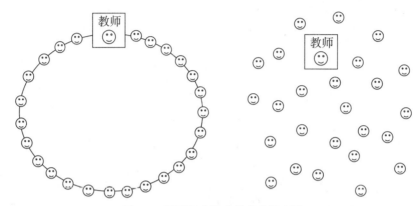

图 5-9　圆形与分散式教室空间布局

这个教学场地不在班级教室，也不在音乐教室，而是在学校的大活动教室，教学场地中竟然没有一把椅子，教师和学生赤脚站在教室的地板上，有时候以圆圈的形式，有时候以小组聚集的形式，有时候以个人分散在场地当中的形式，自由地走动。（T-01）

教师在本节课的一开始就让学生围成圈，学生则因为此新颖的队形而将注意力不自觉地集中。（T-03）

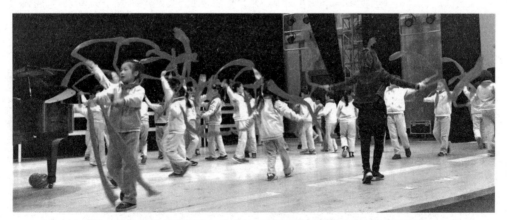

图 5-10　教学实验现场：学生第一次拿到红绸带随音乐即兴律动

儿童的律动是对立体空间的探索，立体的空间不是视觉化的，而是动态的，在上、下、前、后、左、右的空间中律动，培养空间感，是整个教学体系的重要组成

部分[①]。因此，为了让教学活动开展过程中不至于互相干扰，每个个体需要足够大的空间进行较为舒展的身体活动。另外，体态律动音乐教学对场地有较多细致的要求。从师生身体安全与健康角度考虑，教学场地地面以未打蜡的木制地板为宜，以免在律动的过程中滑倒，可赤脚，也可穿轻便的舞蹈鞋以防脚部着凉。

在课程教学意义上，教室空间的使用方式会影响班级参与者之间的关系，教学的空间影响交流的模式、师生的权利关系，这些关系至关重要，它影响学生在课堂中有多大主动权，有多大可能成为独立的学习者[②]。在本土化音乐教学实验中，空间的设计学习借鉴了体态律动音乐教学典型的空间形式，新的空间形式为探索音乐课堂教学中不同主体的关系建构提供了空间条件。

二、师生互动：由单向传递转为多维交融

"一个人的发展取决于和他直接或间接进行交往的其他一切人的发展。"[③] 因此，互动对个体和社会的发展具有重要价值。米德认为，"互动是一种基于符号和语言的相互作用过程"，[④] 师生互动是互动的重要表现形式，师生互动指"在教育教学情境下教师个体与学生个体或群体之间在活动中的相互作用和影响"，[⑤] 其对促进学生人格完善和成长具有重要作用。音乐教学不仅有利于促进学生掌握音乐知识、音乐基本功和音乐技能，同时对改善和发展师生之间、生生之间良好的人际关系具有重要价值。

传统讲授式的音乐课堂中，师生少互动或无互动，即便有互动也是"形式化互动"。形式化互动是指师生互动旨在追求等级分明且缺乏批判意识的工具化的教育目标，将某些固定的对话模式、方法、技术从对话的关系中剥离出来，使之形式化、表演化和僵硬化，由此使对话陷入一种"刻板方法论"（a lock-step methodology）。[⑥] 形式化互动实质是一种控制与被控制的关系，教师和学生处于不平等的关系中，学生只能被动接受教师的指令，而学生的兴趣、动机和需要无法得到有效的关照。以当下普遍存在的"秧田式"和"U"形空间布局的互动方式为例（如图5-11），"秧田式"的师生互动是单向式，师生互动多为教师与学生的单向传递，

[①] Vera Gray. *Music, Movement and Mime for Children*[M]. London: Oxford University Press, 1962: 2.
[②] [美]格洛里亚·芬瑞得. 学会学习[M]. 明月，译. 北京：电子工业出版社，2016: 100.
[③] 马克思恩格斯全集（第三卷）[M]. 北京：人民出版社，1960: 515.
[④] 张紫屏. 课堂有效教学的师生互动行为研究[D]. 上海：上海师范大学，2015.
[⑤] 佐斌. 师生互动论——课堂师生互动的心理学研究[M]. 武汉：华中师范大学出版社，2002: 76.
[⑥] 张华. 研究性教学论[M]. 上海：华东师范大学出版社，2008: 107.

绝大部分的学习发生于教师作为教室中的权威向学生传递音乐知识。在城市和教学条件较好的乡镇学校，配置了专门的音乐教室，座椅摆设为"U"形，这种空间格局相比于传统的"秧田式"布局，具有一定的优越性，但归根到底，师生之间的互动仍然是单向式，具有非常清楚的目标指向性，隐含的意义仍是注重知识的获得过程。在这样的音乐课堂中，传授音乐知识、掌握基本节奏等知识性内容仍然是主要任务，单向式的互动方式并没有改变。形式化的课堂互动不利于良好师生关系的形成，也不利于在音乐课堂中学生的即兴发挥。

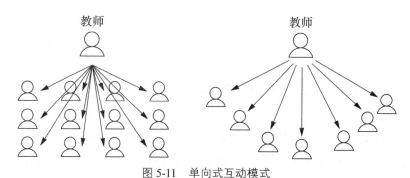

图 5-11　单向式互动模式

研究表明，"积极的、多维的和互动的教学能促进学习"。① 为了促进学生音乐知识学习、音乐能力提升和音乐智能发展，体态律动音乐教学非常重视教学互动。互动成为体态律动音乐教学的核心特征。建构主义认为，学习不是被动习得的，而是学生借助一定的情境，通过交流互动、探索、意义建构的方式获得的。体态律动音乐课的互动交流方式属于多向的交流互动（如图 5-12）。从互动的主体来说，多向互动包括教师与学生互动（师生互动）和学生与学生互动（生生互动）两方面组成。当然，学生与学生之间，教师与学生之间也存在不同层次的互动关系，如教师与学生个体之间的互动，教师与学生群体之间的互动，学生个体与学生个体之间以及学生个体与学生群体之间的互动。可见，课堂教学中，互动主体具有多元性。从互动的内容来说，由于每个学生进入课堂前都带着自己的文化背景、认知结构以及独特的心理感受和需求，因此，"在师生交往的过程中，必然存在各种信息交流。在多维互动的课堂中，教师和学生间交流的信息是丰富的，具有多维的互动内容"。② 在多维互动的课堂中，"教学主体间在认知、情感、实践等方面的互动生成，促进

① ［美］珍妮·奥克斯，马丁·利普顿.教学与社会变革［M］.程亮，丰继平，等，译.上海：华东师范大学出版社，2011：229.
② 郭建军.活动建构教学体系下多维互动教学模式探索［M］.济南：山东大学出版社，2005：13.

着学生的主动发展"。[1]

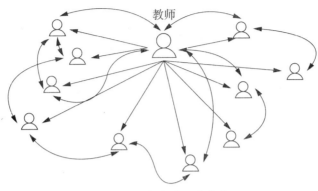

图 5-12 多向式互动模式

（一）师生互动

师生互动是通过教师引导，在教学过程中教师与学生个体、教师与学生群体之间的互动。在体态律动课堂中，师生互动频繁，互动效率高。

"老师和学生活动的空间自由，这一次老师让同学们随着音乐在教室中自由地律动，在音乐重拍的时候与迎面而来的同伴拍手……"（T-06）

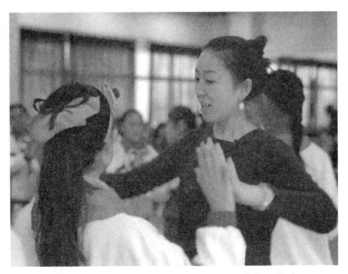

图 5-13 实验教学实景：师生共同完成音乐律动

[1] 郭建军.活动建构教学体系下多维互动教学模式探索［M］.济南：山东大学出版社，2005：13.

在体态律动音乐教学实践中，互动是基本的活动方式，这里主要呈现活动主体与情境的互动状态。有一个关于学习的隐喻是，学习都是"情境性的"[①]。在体态律动音乐课堂中，师生之间、生生之间可以进行多向交流互动。教师不仅进行知识传授，也不断地促进整个情境中的主体进行合作、实践、探索。同时，体态律动音乐课是一个持续动态的课堂，自由的教学空间的设计释放了学生的天性，使人与人之间的互动成为可能。

（二）生生互动

在律动课堂中，学生所受的约束更少，更自由，因此，生生互动频率更高，学生的交流越多，学生之间的感情越融洽。中小学生的成长离不开同辈群体的影响，因此，一些学生表现出了对"小团体"的依赖，喜欢跟自己的好朋友或熟悉的同学合作交流，不喜欢与"新人"交往，但是通过律动课堂教学，学生的合作和交流更加深入，交往能力明显提升。

"合作环节，与她固定的伙伴玩得非常开心，换了同伴后有些害羞。"（Y-A6）

"大家站成一个圆圈，老师要求全班同学同时开口唱他们认为的 Dol 的音高，大家都竖起耳朵听其他人唱的 Dol 跟自己的是不是一样。在以往的音乐课上，老师带领学生唱歌的时候，会有学生因为不自信而不爱张口唱，害怕唱错被人嘲笑。这形成了恶性的循环，越是不敢唱越是没有演唱的经验，以至于最后直接放弃。而在这样平等的、游戏化的氛围之中，没有人有正确答案，每个人都可以大胆地唱出自己认为的 Dol，在愉快的活跃状态下，原来不敢张嘴唱的有了勇气，开启了歌唱的旅程。"

"乐于清唱，大声演唱，并能帮助其他学生进行演唱。"（Y-B6）

"学生之间确实存在着相互学习。一组中间出了一个小差错，就是弱起，另一组关注到，马上进行了调整。今天只是一样的学习，如果下次用不一样的形式，比如说加了乐器或加了其他肢体动作，他们就会相互欣赏，相互学习。这是生生间的互动表现。"（T-05）

课堂中的互动并不是简单的教学行为和交流方式，而是一种关系的存在。在体态律动实验课上，观察者捕捉到的互动中的人、现象和过程，在一定程度上反映出课堂互动从简单的师生问答、走形式的小组活动转变为多元的互动模式。

① Lave, Jean and Wenger, Etienne: *Situated Learning: Legitimate Peripheral Participation.* New York: Cambridge University Press.1991.

（三）师生感情：师生之间凸显关爱

任何课程本身都不能自动使孩子们学习，在绝大多数情况下，师生关系决定孩子们对课程的学习热情，一种关心的关系可以使孩子们对外部影响和课程知识产生接受性。[①] 体态律动实验教学在一定程度上营造并建立了充满信任的关心关系，并在实验结束时以温馨的瞬间展现出来。

"Doe, a deer, a female deer. Ray, a drop of golden sun……当优美嘹亮的歌声在静安实验中学的音乐课堂响起时，我的内心激情澎湃；当孩子们手捧鲜花，给X老师献上自己制作的礼物时，我的双眼湿润了"。"今天是我们音乐老师的一次教学研讨活动，也是X老师半年多的教学实验的一个展示，我只是一个学校的校长，是一个对音乐非常外行的人，但今天的这堂课让我沸腾，让我激动，看到孩子们表达他们对老师的感谢与爱时，我和他们一样，流下了感动的泪水"。（Y-A6）

"作为实验课程的实施者，通过一个学期的教学活动，我和学生之间建立了信任、和谐、民主的关系，这源于我发自内心地对孩子的尊重与关爱，这与音乐学科教学本身并无太大关系。"（Y-B6）

以上文字是不同老师对同一个教学事件的描述。体态律动音乐教学实验的最后一节课是以上海市静安区音乐教研活动的形式展开的，目的是面向全区的初中音乐教师做一个公开课，让大家进一步了解这一教学实验。出乎意料的是在老师宣布下课的时候，全班同学把自发准备的一份由全班同学共同画的一幅画送给了老师，并深情地说："谢谢老师，我们爱你！"感动了所有在场的人。

图 5-14　送给老师的礼物——实验班全班同学共同创作的绘画作品

① ［美］诺丁斯.学会关心——教育的另一种模式［M］.于天龙，译.北京：教育科学出版社，2003：1.

就像诺丁斯所说,"师生关系所展现的教育意义是超越学科的,是极其重要的"①。学生之所以能够自发地用这样的方式表达情感,说明学生感受到了老师对他们的关爱,并以他们自己的方式作出了回应。

孩子们在交流之中学习,他们愿意倾听来自他人的教诲,这些人对孩子们来说很重要,而孩子们对这些人也很重要。参与教学实验观察的老师说:"我能看得出,X老师是非常爱孩子的,教师和学生的关系友好自然,学生和老师之间的沟通很顺畅。最让我印象深刻的是,老师足足花了一分半钟的时间等待一个学生组织语言,回答问题。这是一个主动举手要发言的同学,当老师让她回答问题的时候,她太紧张了,说不出来。X老师非但没有表现出急躁和不满意,反而非常耐心地等待她的回答,这让学生感受到了尊重,感到自己的发言是很重要的,值得等待。而我感受到的是师生间的互敬互爱。"(Y-A6)

音乐教育既是关于音乐的教育,也是通过音乐的教育、音乐的学习,让学生全面发展。音乐本身就是富有情感的,音乐教育也被视为最有力的情感教育途径。

关爱既是一种态度,也是一种能力,还需要通过恰当的方式达成。在学习与周围的人建立一种充满关爱的关系的过程中,对话扮演着重要的角色。遗憾的是,现在教室里真正的对话几乎没有。②

"师生间交流的典型模式是教师提问,学生回答,教师评估。当一个学生回答问题时,教师的注意力就集中在这个学生身上。待他回答完了,才转向另一个学生。那个回答完问题的学生就大出一口气,转向别的问题去了。如果对话不能引入到正式的课堂教学过程中,那它一定在别的什么地方发挥作用。每一天都应该为孩子留出一定的时间,在这个时间里,孩子们与成人们进行坦诚的对话,真正的交流。在这样的对话过程中,孩子可以学到很多东西……我希望所有的孩子,不管是男孩还是女孩,都学会关爱他人。"③

学生的个人情况千差万别,每一个孩子的独特天赋、能力和兴趣都需要教师给予充分的注意④。"关心"成为这个过程的基础和核心,教育的人性胜过知识的堆积。

德国哲学家马丁·海德格尔(Martin Heidegger,1962)将关心描述为人类的一种存在形式,关心既是人对其他生命所表现的同情态度,也是人在做任何事情时严肃的考虑。关心是最深刻的渴望,关心是一瞬间的怜悯,关心是人世间所有的担

① [美]诺丁斯.学会关心——教育的另一种模式[M].于天龙,译.北京:教育科学出版社,2003:1.
② 同上.
③ 同上.
④ 同上.

心、忧患和苦痛。我们每时每刻都生活在关心之中，它是生命最真实的存在①。

诺丁斯则认为关心最重要的意义在于它的关系性，它最基本的表现形式是两个人之间的一种连接或接触。诺丁斯批判长久以来人文课程的设置使具备不同能力和天赋的学生遭受了不公平的教育。他认为人类总有一些东西是要通过超越学科的教育去实现的，比如关心。看重学科知识的人往往从自身所处的学科评判一个人的素养。例如，音乐老师会从一个人所掌握的音乐知识来评价他的修养，诺丁斯对此提出质疑，他通过走访不同专业的专家来证实这一现象的大量存在，并对此加以反驳。他认为一定有比具体学科知识更有价值的东西构成一个人的教养，"有很多人缺乏某些具体知识，但仍然被公认为富有教养"②。

体态律动音乐实验教学研究本身并不将"关心"的培养作为研究目的，在真实的教学情境中，自然而然生发的对话模式与关爱流动被众人感知，这是研究的意外收获。与此同时，作为课堂的整体，这样的课堂文化也在一定程度上影响了教学的方方面面，起到教学催化剂的作用。

三、课堂重心：由教学效果转向深度体验

《关于深化教育体制机制改革的意见》指出，"要注重培养支撑终身发展、适应时代要求的关键能力。在培养学生基础知识和基本技能的过程中，强化学生关键能力培养。培养创新能力，激发学生好奇心、想象力和创新思维，养成创新人格，鼓励学生勇于探索、大胆尝试、创新创造"。③音乐素养是培养学生创新能力，激发学生的好奇心和创新思维，培养创造性人格的重要方面。

对于音乐素养的内涵和构成，不同的学者有不同的认识。达尔克罗兹认为音乐素养的构成分为四个主要方面：（1）节奏感，即准确把握音乐节奏的能力。（2）听觉能力，即敏感的感知音乐要素的能力。（3）自发地情感外化，即将内在的情感体验通过音乐的形式自发表现。（4）神经敏感度，即对音乐元素具有神经敏感性。④台湾地区音乐教学法学者郑方靖认为，音乐素养包含内在听觉、内在肌肉觉、创造性表现。也有学者认为，"音乐素养是指中小学生在接受相应学段的音乐学习过程中逐步形成的音乐反应、表现和创造的能力；能够做到通过积极的感性沟通、有根

① ［美］诺丁斯.学会关心——教育的另一种模式［M］.于天龙，译.北京：教育科学出版社，2003：1.
② 同上.
③ 中共中央办公厅 国务院办公厅印发《关于深化教育体制机制改革的意见》［EB/OL］.（2017-09-24）［2018-03-24］.http：//www.gov.cn/xinwen/2017-09/24/content_5227267.htm.
④ Marja-Leena Juntunen. Embodiment in Dalcroze Eurhythmics［D］.Finland：University of Oulu，2004.

据的审美判断和可持续的音乐参与，理解并确定音乐艺术在这个世界中所起作用的能力，以适应其在当前和未来生活作为有共同感觉力、社群包容力和人文精神扩展的社会公民的需要"。[1]结合上述学者的观点，下文将从音乐认知水平、表现性律动和音乐的反应能力等方面进行详述。

（一）音乐反应力加速

内心情绪、感受力、反应力是非常个性化的，属于个人的世界。尽管如此，音乐可以改善这个世界，通过听觉、动觉、触觉和声音的形式，使人们对一切感觉更加灵敏[2]。马克辛·格林（Maxine Green）认为人们无法对此得出抽象和概括化的、确凿的判断和结论[3]。人们对音乐等艺术的感受非常具有个性化特征，的确很难判断个体对音乐的敏感性和音乐的理解力究竟处于什么水平，但依旧可以凭借经验所磨炼的直觉，从时间的纵向变化中做出一些描述。在体态律动实验教学课堂中，学生表现出了对音乐的感受与反应的变化。参与教研观察的一位老师在教学实验中全程观察了一个男生，从最初的"无感"到第6周开始尝试用律动表达自己对音乐的感受，第8周开始主动找旋律中的音高，这个学生表现了感受力的发展与主动表达内在感受的意愿。

第一次聆听《紫色的激情》，无表情，无律动（似乎什么都没有听见）。（第1周）

他的耳朵好像被音乐叫醒了，对声音有了反应。（第4周）

学生对所听到的音乐讲不出多少东西，词穷，但已经开始用那种很细微的动作来表现所听到的音乐了。让我感到惊讶的是他居然对找出瑶族舞曲旋律中的音高表现出了浓厚的兴趣。（第8周）

学生的耳朵是真的用起来了，不像原来，麻木得很。现在课堂上听的东西，他第一遍听就很认真。（第9周）

这个学生真的变化很大，我仔细观察他用手指画图表达他听到的音乐，我觉得他的手的动作与音乐的起伏是基本一致的，这说明他听出来音乐中速度、力度、音高等方面的变化。（第14周）

这个变化的过程充分展现了体态律动音乐教学体系以身体反应为载体，联结听

[1] 许洪帅.中小学生音乐素养的内涵与培养[J].课程教材教法，2016（11）.
[2] ［美］比尔.体验音乐：美国音乐教育理念与教学案例[M].杨力，译.北京：人民音乐出版社，2009：14–15.
[3] Maxine Green. *Releasing the Imagination：Essays on Education，the Arts，and Social Change* [M]. San Francisco：Jossy-Bass，1995：43–46.

觉、运动觉、情感、音乐，在培养和发展学生的音乐反应力方面的成效。

詹姆斯·默塞尔（James L.Mursell）认为："就心理学而言，音乐的整个艺术有赖于人类的心理机能性质的存在，与之相随的通常术语是音乐性（musicality）或俗称音乐感，是人对作为音乐艺术的要素的曲调型和节奏型的反应性。在人的早期生活中，人的音乐性最初的明证，表现在婴儿对摇篮曲、吟唱曲、母亲嗓音音调的反应。稍后，则表现在孩子的儿语或孩子嘴里零碎曲调模样的喃喃低语。音乐性存在于每个人的身上，它是普遍的人类特质，是人对其环境中各种运动形态的反应的最基本的方式之一。在我们所有的音乐教学中，我们面对的就是这个机能。"[①] 音乐反应力是音乐素养的核心，这已成为全世界音乐教育者的共识，"支撑音乐教育工作者的担当和热情的，那就可能是音乐加强人的感觉的能力，以及要把音乐的这个天分尽量丰富地传达给人们的欲望"[②]。达尔克罗兹同样认为敏感性是艺术教育的首要任务，经过体态律动音乐学习的儿童在感觉、神经系统、智力、身体协调、情感、创造性和表达方面会有更好的发展。从发展心理学的视角看，所有的音乐教学的宗旨是，必须带来这种音乐性或者说对音乐的反应性的积极演变，这是评判音乐教育中的所有政策和实践的准绳。"音乐性的本质特性不论是面对幼儿园孩童，或是面对研究生的课堂，直到面对音乐会艺术家和歌剧演员艺术指导的精雕细琢，目标的确定永远是相同的。也就是说，所有这些活动都在于促进他们的音乐反应性的进一步演化。对于音乐教育者来说，这就是发展的连续性的含义所在。"[③] 达尔克罗兹创立的这套教学法的确在这方面成效显著。

（二）音乐认知水平深化

应用了体态律动音乐教学的音乐课不仅有大量的音乐体验、游戏、律动和歌唱等动态活动，还有音乐常识、概念、符号等。课堂观察发现，学生在音乐认知、音乐概念、音乐符号方面也收获颇丰。

"学生对乐谱有了概念，而且在听觉上、身体上有了认知后，对乐谱中的符号所表现的音高有了理解。"（T-03）。

"学生对二分音符、四分音符、八分音符概念基本清楚。原来可能只是纯理论

[①] Berger.L.M. *The Effects of Dalcroze Eurhythmics Instruction on Selected Music Competencies of Third- and Fifth-Grade General Music Students*［M］. Pairs：Books on Demand，1999：19-23.
[②] ［美］雷默.音乐教育的哲学［M］.熊蕾，译.北京：人民音乐出版社，2003：114.
[③] ［美］科尔维尔.音乐教育的基本概念（第2卷）［M］.刘沛，吴珍，译.北京：中央音乐学院出版社，2015：85-96.

的——数的概念,今天通过律动能感受到,知道二分音符、四分音符、八分音符是什么意思。学生把原来模棱两可的对音符时值长短的认识和他唱的歌曲联系在一起了。"(T-06)

学生对乐谱的认知不仅停留在认识的层面,而且对符号的意义有了更深的体验。

"节奏方面:应用了体态律动的教学方法以后,学生在节奏方面有意识,大部分学生基本节奏都能卡住,基本准确,包括平时教学中最难的休止。"(T-08)

动态中的节奏感知较静止时更加容易,所以对学生来说,在运动中进行音乐认知是基础,而学生在休止时表现出的准确的节奏把握,意味着他们的节奏认知程度得到深化。

"音准有较大进步,而且发声的位置、气息的控制都有明显提高。"(T-09)虽然在学生的音乐能力前后测中,音高与旋律分项并未显现出明显的变化差异,但从现场课堂观察来看,学生的演唱音准有一定改善。两个结果看似矛盾,我们认为课堂观察到的变化未必能够在短时间内形成稳定的音准能力,但令人欣喜的是变化开始产生了,学生对音准的认知有了起色,也许很微弱,但也是一个良好的开始。

"这个'1'代表四分音符,'2'代表八分音符,不是我告诉他们的,是学生们在律动体验的过程中感觉到了,形成了更深层的音乐认知。"(Y-A6)这里描述的是在一次节奏游戏中,教师用不同的数字代表不同长度的音符,通过节奏律动,学生体会到了不同的数字所代表的节奏时值意义不同,并与音乐符号的认知联系在一起,完成由感性体验到理性认知的过程。

(三)表现性律动贯穿整个课堂

律动与音乐的联系非常紧密,它们之间存在着时间与空间的共性。音乐产生于时间和声音空间,律动则存在于时间和现实空间。体态律动音乐教学中的律动即是与音乐密切相关的表现性律动,它既是帮助学生感受和体验音乐的途径,也是学生个性化地表达自己的途径。在体态律动音乐实验教学中,表现性律动贯穿于整个课堂。在最初的几节课里,大部分学生在思想上对律动的方式是没有准备的,自发地律动非常细微,也非常少见。课堂上的表现性律动起初由老师引领,学生模仿。"教师带领学生跟随音乐的三个乐段进行律动变化,在模仿中渐渐找到要领,能区别三段的节奏变化特征。"(T-13)除了模仿老师,也有很多时候是观察和模仿同学。"有些环节不太能跟得上,如当通过传球律动表现不同长短的音符时,刚开始她都是看其他同学怎么传她才反应过来。"(T-13)"我们的学生对音乐往往没有感觉,长期以

来都是跟着做，孩子们在课堂上已经习惯了看你怎么做（看老师、看周围的人）。"（Y-B6）由此可知学生起初对律动无所适从，一方面是由于没有经验，另一方面是由于老师长期的灌输，使学生关闭了自己的个性感受，没有从内心去和音乐做亲密的接触。

"在学生无所适从的时候，老师及时做出示范的律动，引导学生随音乐进行身体方面的律动，在学生多次模仿老师之后，老师开启了与学生的对话，一起讨论并尝试身体哪些部位可以活动，用来做律动，比如手、脚、关节等部位都是可以用来做律动的。"（T-B6）

在律动活动中，身体就是每个人表达自我的乐器，花些时间来了解和探索身体律动的不同可能性，以及发展出对身体的关注和控制，是最基本的工作。在模仿律动的过程里，老师并不要求所有学生的每个动作必须"复制不走样"，这个过程中，教师只是提供了一种律动的可能性，给学生留有很大的自主探索、自由发挥的空间，去建立律动与音乐和内心感受的联系。

"他更愿意跟着老师一起做，观察很认真，动作做得很像，而他旁边的男生看起来更愿意做自己喜欢做的，而不是完全照搬老师的动作。"（T-05）"学生尝试用耳朵来聆听音值的长短并用肢体动作来表现。"（T-07）"充分运用了手腕，用弹奏和画圈表示，把音乐的柔美、婉转的感觉表达出来。对于音乐中细小的东西能有敏锐的反应（但是最后2分钟有走神停下来的现象，10秒以后又重新投入）。"（Y-B6）"刚开始上课的时候身体是非常僵硬的，完全没有一点软度，听音乐后身体不自觉地有反应，感觉很放松，比原来灵活很多。"（T-09）"个别学生会不自觉地表现重拍了，慢慢地其他学生都会自己找到音乐重拍了，这是人的天性、本能，但我们当前的教育中，学生这些天性被压制了，现在又重新唤发生机。"（Y-A6）

体态律动音乐课上学生的律动形式主要有两类。一类是轴向律动，身体位置保持在原地，通过下蹲、摆动、拉伸、舒展或收缩手部动作等形式而律动。轴向律动通常独立地使用身体某些部位，如头、手臂、手指、脚踝等，律动可以从身体的任何部位开始进行。对没有律动经验的学生来说，轴向律动是一个比较容易开展的律动方式。另一类是空间移位律动，从一个地方移动到另一个地方，包括走、跑、跳等。空间移位律动的前提条件是良好的课堂组织，否则比较容易产生与整个教学无关的混乱局面。

"今天这节课感觉比上节课学生有意识了，动作上放开多了。开始上肢动作比较多，后来在老师的引导下，知道可以用头、肩………老师在教学环节安排上，担心一开始就用脚会乱，所以先从上肢活动开始，告诉学生脚不动，其他身体部位都

能动和表现，关键是学生有没有想到。"（Y-B6）

通过律动，学生慢慢对空间建立了更加全面的概念，从他们对空间的利用中可以观察到"今天的动作有向前、向后、向两侧的，还有蹲下去的和抬起手高高向上的"，这说明在学生的认知中，空间是立体的，有方向性和层次性，这是空间感发展的一种表现。

"这节课是乐曲《紫色的激情》的第二课时，本来以为学生会没有新鲜感，通过观察反而觉得熟悉度增强后学生对音乐的感受和理解、音乐的表现能力也随之增强，对这首曲子的表现欲也更强了，从而反映出孩子在课后有认真去听过（印象很深刻，上节课结束的时候孩子们主动问老师作品名字是什么，说明他们喜欢这首曲子）。在老师的引导下学生能用新颖的动作来表达了，不单单只是简单的身体扭动一类，思维开阔多了。"（Y-A6）

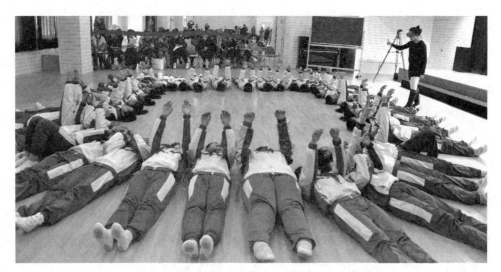

图 5-15　实验教学实景：进入表现性律动的放松状态

从某种程度上讲，表现性律动的重复程度是非常高的，只有在持续的律动与音乐感受的过程中，学生才能熟悉音乐与表现性律动的关系，并且用新方式表达自己。"我觉得这个班级的表现特别有说服力，就是你让他讲，他真讲不出多少东西，因为他的语言能力、表达能力有限，但是如果你让他听着音乐把它表现出来，已经有东西呈现出来了。我们可以通过他们手上细腻的小动作，看到他用耳朵捕捉到、感受到的音乐的变化。"（Y-B6）

通常我们非常期待学生能够用语言描述他内心的感受，这样才能够帮助教师判断学生对音乐的体验。但是在体态律动音乐教学体系中，表现性律动就是一种语言，这种语言能够表达个性的感受，教师需要了解这种语言的丰富含义，也许只是

指尖的一个细小动作，都可以作为一种符号，传达出学生对音乐的体验。

四、学生学习：由被动接受转向主动表达

学习理论认为所有的学习都包含两个非常不同的过程，一是个体与其所处环境的互动过程，另一个是心理的获得过程。互动过程发生在人所有清醒的时间内，通过互动，知觉（awareness）或导向（directedness）成为学习的一个重要因素。心理的获得过程发生在个体互动所蕴涵的冲动和影响之中。这两个过程必须都是活跃的，我们才能够学习点儿什么[1]。要激活获得过程并将学习活动进行下去，有一种东西是必要的，这就是动机。近十年来学习与脑科学研究取得的最重要成果之一就是学习的动机基础——即受到诸如欲望和兴趣，或者受必须性和外力强迫而激发的程度既是学习过程，也是学习结果的一部分。正是这些运作和活力构成了学习的动机要素。[2] 通过实施体态律动音乐教学，学生的注意力、情绪情感、自主学习能力都得到改善。

（一）注意力集中程度高

课堂上的注意力直接影响到学生的学业成就和整体的教学质量。从学生的整体动机表现和专注力看，与传统音乐课堂相比，体态律动音乐实验课中学生在学习上更具动机，专注度高，对新教学的反应更加积极。

"学生学习的专注度从一开始的'来不及反应'，不一会就高度集中。参与度高，全体学生在整节课中没有一个游离在课堂之外，说明孩子对这样的课堂是很喜欢的。"（T-10）"学生（在传节拍的活动中）能很好地进行转换，并且非常专注。"（T-11）"学生关注度很集中，基本没有开小差的情况……聆听音乐时全神贯注，感觉他已经完全沉浸在音乐中了。"（T-13）"学生们在整堂课的学习中，注意力总体相当集中，能够紧跟老师的每一个要求去探索音响，并在老师的指导下将听觉转化为律动表演，总体保持愉悦的情绪，但是还是存在部分学生对音乐的感受慢半拍，或者只是依样画葫芦的情况。"（T-15）

从以上描述可见，体态律动音乐课堂上学生乐于参与课堂活动，表现出了比较理想的注意力集中的状态。学习科学对认知投入的研究认为，过去许多研究都调查

[1] ［丹］伊列雷斯.我们如何学习：全视角学习理论［M］.孙玫璐，译.北京：教育科学出版社，2010：23-25.
[2] 同上。

了学生积极的态度（喜欢与兴趣）、参与和成就之间的关系，这些是在传统教学情境中进行的，简单的集中注意可以记忆信息，在测试中做得很好，但不一定形成深度学习[①]。在体态律动音乐实验教学中，注意力集中是一种外在表现，是否形成了新旧知识的迁移有待进一步研究。课堂记录中也反映了注意力不集中的现象："对于新的体验很专注，复习内容3遍后个别孩子思想开小差。"（Y-B6）"跟着音乐走路，有些学生有些累，思想处于游离状态。"（Y-A6）观察者不仅记录了学生的注意力控制问题，还描述了原因，没有挑战性的重复与身体劳累有可能降低学生学习的投入，这是未来教学中需要注意和调整的问题。音乐确实具有鲜明的声音与运动，它们能吸引儿童的注意力，音乐教学应努力把儿童的好奇心引导到积极的学习中去，以便使学习达到更令人满意的程度。

（二）学习动机增强

学习动机涉及对活动的认知、在活动体验中获得知识、掌握相关技能等而形成的一种情感反应。"具有学习动机的学生往往认为学习活动有意义、有价值，并能为之付出努力以获得预期益处。"[②]"学生对这样的音乐课很感兴趣"是参与观察的教师对课堂的一致评价。一位善于观察的教师对课堂上的学生进行了细致描述："他非常喜欢今天的律动快速反应活动。每次老师给出指令以后，他反应很迅速，他听到高音时，脚步能够快速地调整方向，向前走；听到低音时，有时候反应不过来，会慢半拍，但是会尽快调整，每次卡住了节奏做对时，他都会用拳头示意成功。活动期间，还与同学交流如何做得又快又准……"（T-11）

这样的场景在体态律动音乐课中比较普遍，学生表现出喜欢音乐游戏活动，喜欢听音乐，喜欢唱歌，喜欢身体跟随音乐自由律动。课堂观察对下课时的情景也做了一次有趣的记录："孩子们太喜欢这样的音乐课了，下课整队走出了教室，走廊里都是他们的歌声……唱的是音乐课上学的《哆来咪》。"

学生对未知的内容会产生好奇心，好奇心可能激发学习的兴趣和动机，但不知道的状态并不总能让学生投入到学习探索中，也可能会使他们变得焦虑，在体态律动音乐课中比较常见的焦虑表现为害羞。

"学生在每节课中对原来从来没有接触过的授课方式产生了强烈的好奇心、新鲜感，上课时乐在其中，主动性较强，积极性较高……学生被五花八门的小乐器强

[①] [美]索耶.剑桥学习科学手册[M].徐晓东，等，译.北京：教育科学出版社，2010：541.
[②] [美]杰里·布洛菲.激励学生学习（第3版）[M].张弛，蒋元群，译.北京：商务印书馆，2016：293.

烈地吸引着，充满好奇地敲敲打打，看看它们可以发出什么样的声音。……球类在曾经的音乐课中几乎用不到、见不到，所以对学生们来说是非常新奇的。带着好奇心，他们在课上跟着音乐的律动通过不同的传递方式传递着球，这一切都在具有较强节奏性的背景音乐中进行，学生通过全面的感知找到音乐中的节奏拍点。"（T-12）

这样的好奇心表现在课堂中随处可见。学生害羞在课程最初的几周里也是比较常见的，随着课程的进行，害羞的情况逐渐减少。"学生在做自由地行走律动时，特别容易集中在一起，恨不得头上戴一个面具，不让别人看到自己的脸，放不开。"（T-14）"这位同学因为害羞，不敢做，从头到尾站在边缘的地方，只是手臂稍微动了几下。"（T-12）"学生们的状态越来越佳，刚开始可能不太适应，比较害羞，不敢做，但一段时间后，他们越来越能找到课堂的感觉和兴趣。"（T-01）

下面将通过一个教学片段来呈现在同一个教学活动中，学生的好奇心与焦虑同时存在的状态。这个案例中无法按照老师要求"作画"的三十位同学，他们的反应是退缩的，他们正经历着焦虑。

在体态律动音乐教学实验中，课堂上由于经常出现新颖的活动形式、具有创意性的活动要求，因此由好奇心而产生的探究冲动和由焦虑而导致的逃避表现，因学生个体差异而同时存在于课堂之中。

教学片段

教学内容：欣赏陈钢的小提琴经典作品《阳光照在塔什库尔干》。

起初，老师按照老规矩请全班同学围成一个大圆，在圆圈中面对面站好。

老师用温和的语气跟学生说："昨天晚上，我看了一部非常有创意的电影，电影讲述的是大画家梵高。我觉得梵高的画太美了，色彩那么绚丽，笔触那么独特，最关键的是他的画与众不同，充满了创新。如果我们每个人都能画出自己的画该多好！现在，我们也来一次创新，用音乐来画画！我们自己的手指就是画笔，我们面前的空间平面就是什么呀？"学生回答："画布！"

老师继续说："在画画的同时，我会给大家播放一首美妙的音乐，你的身体可以在原地随音乐自由地摇动，但是最重要的是在音乐中用手指在自己面前画出线条，来表现你听到的音乐。"

音乐响起，四十位同学中有十几位同学饶有兴趣地用手指圈点着眼前的空间，而其余的学生只是站在那里静静地看着别人在做什么，自己却不知如何是好。

焦虑是一种使人极力从紧迫的情境中逃避的情绪[①]。当情境中的紧迫水平显著高于个体的适宜水平时，学生可能会体验到焦虑，这时，逃避的冲动要强于探究的冲动。

焦虑与好奇犹如硬币的两面，关键要看如何进行转化。在体态律动音乐教学初期常见的焦虑与害羞等表现，随着时间的推移、课程的进展会逐渐减少，学生慢慢学会了放松，找到了自信，探究和学习的欲望逐渐增强。

（三）自主学习意愿显现

自主学习是指"在学习活动之前自己能够确定学习目标、制订学习计划、做好具体学习准备，在学习活动中能够对学习进展、学习方法作自我监控、自我反馈和自我调节，在学习活动后能够对学习结果进行自我检查、自我总结、自我评价和自我补救"。[②] 实施体态律动音乐教学改革后，学生的自主学习能力显著增强。

上海市静安区教研员 S 老师在观摩体态律动音乐课时经常说的一句话是"学生们经常给我惊喜，我心里特别期待每节课上出现的惊喜"，这里的惊喜很大程度上来自学生自发的学习需求，原来是"要我学"，现在转变为"我要学""我喜欢学"。自主学习意愿的增强进一步发展为乐于自由探索与自由表达。

"教师不框住学生的思维，而是主要以引导的方式进行教学，学生手上随意地玩耍球，他们有很多时间和机会，自己去尝试用身体表达音乐，他们越来越喜欢自由地探索。"（T-01）

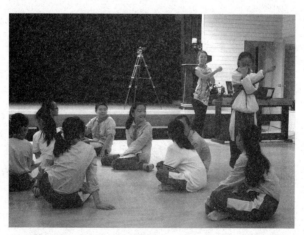

图 5-16 实验教学课堂情景——学生探索大象的动作

① ［美］费兹科，麦克卢尔.教育心理学：课堂决策的整合之路［M］.吴庆麟，等，译.上海：上海人民出版社，2008：188.
② 庞维国.论学生的自主学习［J］.华东师范大学学报（教育科学版），2001（6）.

音乐课堂首先应该给予学生一个轻松愉悦的学习环境，预设条条框框是不可取的。青少年天生就是探索者，有着强烈的探究和学习欲望，教师可以充分利用学生喜欢探索这一特点，在他们学习音乐时不要有过多限制，给他们体验的空间，给他们自由表达的机会。

五、教师教学：由教授知识转向促进发展

（一）教师成为"平等中的首席"

"平等中的首席"是"以儿童为中心"的教学哲学观中对教师的定位。体态律动音乐教学是一个动态的过程，形成了学生、教师、音乐之间的多方互动。受杜威思想的启发，"连续性""互动性""主动性"和"参与者"等概念构成了教学设计的关键。"儿童中心"追求的是儿童的主动参与以及由此出现的儿童与社会、环境的互动关系[①]。体态律动音乐教学实验课并不是完全地以学生为中心，而在于建构一种互助的学习文化。

"课堂上让我感到惊讶的是老师竟然如此'放手'。今天这节课以节奏为主要教学内容，学生们在老师的带领下，已经通过身体律动感受了二分音符、四分音符、八分音符的时值，有了比较充分的感性体验，大部分学生对三种不同时值的音符有了概念。这时老师将全班分成两个小组，每个小组围成一个圆圈，学生的任务是运用刚才学习的三种不同时值的节奏创编八拍子的节奏，并用身体动作表现出来。通常音乐课上的这种创编活动都是完全由老师主导的，而这节体态律动课上，老师只是把任务清楚地交代了一遍，便完全放手让学生自己完成任务了。按照我的设想，学生们一定会乱，不知道怎么做，但是结果却出乎所有人的意料，每个学生都热情地参与讨论、设计、决定，所有人共同完成任务。两个组表现有所不同，一个组很顺利地完成了节奏创编，用怎样的身体律动去呈现也决定得非常迅速。另一个组似乎遇到了问题，创编的节奏迟迟无法最终确定。这时，眼看另一个组已经完成任务了，他们还在纠结中，一个平时看起来并不是很活跃的女同学主动组织大家聚焦问题，在她的组织下，他们的创编作品也很快成形了。老师只是站在一边'袖手旁观'，密切关注着两个组的动向，当有学生对任务不是很清晰的时候，老师做了解释。"（Y-A6）

① 刘良华. 教育哲学 [M]. 上海：华东师范大学出版社，2017：316.

这段教学场景的描绘在一定程度上体现了作为"平等中的首席"的教师是如何促进学生之间互助，促进学生精神活动的。

布鲁纳（1996）在《教育文化》（The Culture of Education）一书中描述了他对互助学习文化的理解。这个术语可以适用于科学课堂、幼儿园或音乐团体。像普通的课堂一样，互助学习文化是被构建的而不是"自然"出现的。有知识和思想的彼此分享，在掌握材料中有相互帮助，有工作的分工和角色的转变，机会在小组活动中得到体现。无论如何，那是一种"文化最佳点"的可能形式。而学校既是提升社会精神活动可能性的练习场，也是获得知识和技能的途径。老师则是授权者，是平等中的首席[①]。

（二）教师表现出决策智慧

教学是一种需要做出决策、执行决策以及评价决策效果的活动，教师则是决策者。在体态律动音乐教学中，即兴扮演着极其重要的角色，即兴既表现为音乐专业上教师的即兴能力，也表现为教学过程中教师的实践智慧。在体态律动音乐教学实验过程中，老师表现出了智慧、灵活的应变能力，生成性的决策能力。"老师的教学应变能力极强。学生的学情、课堂上的一个反应，老师立马就会有一个新东西生成，然后就带着学生尝试了。"（T-06）

在教学实验后的研讨中，有观察者问："X老师，今天学生做了非常充分的音乐体验活动，教学效果非常好，请问您今天的课原本计划就是要花这么长时间让学生体验《瑶族舞曲》吗？"X老师回答："今天原本的教学设计是教瑶族舞曲，整个乐曲中的速度的变化、情绪的变化，希望通过比较，让学生能感知到不同乐段基本的律动的不同。最初是想让学生先通过聆听来分辨不同版本的演奏，熟悉音乐，结果发现他们完全分辨不出来，就改变了教学策略，通过律动的方式让他们熟悉音乐。初听过音乐之后，有学生说这个音乐不好听，我觉得他们有自己的判断能力，当然有喜欢和不喜欢的权利。但是我认为也可能是因为他们还没有建立起熟悉感，对这首乐曲太陌生，所以感觉不好听。调整教学策略的目的是延长学生熟悉音乐的过程，增加熟悉度，在后续的教学过程中，学生内心才能有享受的感觉，才会自发地随着音乐去动，否则的话还是生硬的。充分的体验是音乐学习的必经过程，我们过早地介绍乐理知识，比如长短、时值，学生即便知道这些概念但还是不知道长短在音乐中是什么感觉，有什么意义。音乐这个东西很特别，特别的地方就是感受

① ［美］阿尔苏巴.音乐互助学习与民主行为［M］.郭声健，译.长沙：湖南师范大学出版社，2009：20.

性、情感性。所以应该更多地用音乐的方式，而不是语言讲解的方式来学习音乐。"（Y-A6）。

教师的回答除了描述教学过程中遇到的问题外，还为调整教学设计做出了理论的解释，由此可以看出看似生成性的教学决策并非随心所欲，其背后需要教师的教学理论基础作为支撑。

课堂中的决策面对的是复杂的多维世界。我们将教学过程和教师所作的决策类型简化分为三类：（1）计划的决策，也就是与学习者发生某一特定互动前所作出的决策。（2）教学和管理的决策，是指与学习者发生互动时所作出的决策。（3）评价的决策，指为评估与学生互动的有效性所作出的决策。与单纯的授课相比，体验式活动会给教师更多的机会对学生的理解作出判断。

叶澜提出，"教师具有教育智慧的特征集中表现在教育、教学实践中：他具有敏锐感受、准确判断生成和变动过程中可能出现的新情势和新问题的能力；具有把握教育时机、转化教育矛盾和冲突的机智；具有根据对象实际和面临的情境及时作出决策和选择、调节教育行为的魄力；具有使学生积极投入学校生活、热爱学习和创造、愿意与他人进行心灵对话的魅力。教师的教育智慧使他的工作进入到科学和艺术结合的境界，充分展现出个性的独特风格。教育对于他而言，不仅是一种工作，也是一种享受"[①]。体态律动音乐教学追求对"动"的灵活反应，生成性的机智决策是其整体教学特征的重要组成部分，而这与近年教育学界提出的"智慧型教师"的理想不谋而合。

① 叶澜.新世纪教师专业素养初探[J].教育研究与实验，1998（1）.

第六章

达尔克罗兹体态律动与课堂教学

> 我相信黎明总会到来,全世界的音乐教师终将觉醒,音乐教学需要的不是理论分析,而是饱含生命活力的情感和内心。到了那一天,基于听觉和动觉融合培养的新式方法会百花齐放,而我的方法将给予那些孤独坚守的人们无声的支持,遇到再大的阻力仍能发出不朽的低吟:"这就是真理!"
> ——埃米尔·雅克-达尔克罗兹[1]

[1] Jaques-Dalcroze, E., *Rhythm, Music and Education* [M]. New York: Dalcroze Society Publication, 1921/1967.

相信很多人都会有这样的疑惑：中小学校可以应用达尔克罗兹教学法吗？我们学校的课堂教学模式具备这样的条件去采用体态律动的教学策略吗？我该如何将体态律动教学法与我的课堂教学有机地结合起来呢？本章将就上述问题为大家展现达尔克罗兹体态律动在国内外音乐课堂教学中灵活应用的方法与策略。

第一节 体态律动音乐课堂教学形态

应用了达尔克罗兹教学法的音乐课在教学空间、教学样貌上与常规音乐课有较大差异。"动"是其贯穿始终的教学特点，因此，我们需要想方设法让学生可以动、愿意动、善于动。

一、教学空间与教具准备

（一）适当的空间

我们对活动体验式的音乐课堂已不陌生，和奥尔夫教学法、柯达伊教学法一样，达尔克罗兹教学法也应用类似的教学空间，即一个比较空旷的、可供学生自由移动的空间。应用达尔克罗兹体态律动教学法的教室不设桌椅板凳，空阔的空间、木地板或适于赤足的防滑地面，是教学所必需的。教师在授课前要做好检视工作，例如，

图6-1　上海市普陀区曹杨二中附属学校音乐教室

地板是否清洁，是否防滑，以确保安全、健康、舒适。

教室的空间要足够大，能够满足学生跑、走、转圈等活动的空间要求。当然，现实情况并非尽如人意，非常理想的达尔克罗兹教学空间在世界各地都是较难实现的"美好愿望"。因此世界各地的教师会尽自己所能，或者找到体育馆、舞蹈房、音乐厅这样的场所上体态律动课，或者根据空间条件进行教学设计的改变，例如将全身律动改为上肢律动等。不过目前我国大多数中小学校的音乐教室只要将桌椅搬开，都可以作为体态律动教学法的教学空间。

钢琴、扩音设备和书写白板，通常是必要的教学条件。教室的装饰与布置尽可能简约，以避免过多地吸引学生的注意力。教室需要通风良好，以满足学生在运动后对新鲜空气的需求。

图 6-2　日本国立音乐大学（Kunitachi College of Music）体态律动教室

（二）主奏乐器与音响设备

达尔克罗兹体态律动教学法通常以教师演奏音乐为主要的教学手段，因此音乐老师的主奏乐器是必备之物。大部分教师擅长演奏钢琴，也可以是电子琴、手风琴、小提琴、单簧管等教师会演奏的乐器。鼓、镲、钢片琴等各类乐器，也常常用于体态律动音乐课堂。除了教师演奏音乐外，现成的音乐，如 CD 音乐、网络音频都可以在达尔克罗兹音乐课堂运用，所以各类音频播放器和播放软件、扩音设备，也是非常必要的。

图 6-3　德国海勒劳节日剧院（达尔克罗兹生前用过的教室）

（三）书写白板、黑板

体验式音乐教学并不意味着只有游戏、律动活动，在充分的感性体验过程后，

一定或多或少地有认知学习。例如，在进行了充分的节奏体验活动后，教师需要向学生呈现一些音符、休止符，所以书写所用的黑板、白板也是达尔克罗兹音乐课堂必备的。

图 6-4　美国纽约 DQ 音乐学院体态律动教室

（四）常规教具

体态律动教学法根据自身教学需求，也备有常规的教具，例如大小不一的球类（网球、西瓜球、按摩球等），丝巾也是常用教具，绳子、小木棒、沙袋等是学生非常喜爱的教具，教师则经常使用一些小打击乐器，例如鼓、沙锤、木鱼等。

图 6-5　研究者在奥地利维也纳音乐与表演艺术大学

图 6-6　奥地利维也纳音乐与表演艺术大学的教具　　图 6-7　体态律动课也可以运用奥尔夫乐器

（五）把鞋子脱掉

在达尔克罗兹体态律动的课堂上，老师和学生身着适于运动的服饰，以便尽可能减少服装对身体的束缚。天气冷暖适宜的情况下，光脚是最理想的。为何要光脚上课，达尔克罗兹曾做了一个非常形象的比喻，他说"穿着鞋做律动，就如同戴着手套弹钢琴"，我们的身体得不到放松与解放，是无法充分感受到周遭环境的。在这样的教学空间中，人的身体得到了解放，可以自由地在空间中移动，尤其是对于脚部动作来说，光脚使脚踝和脚趾变得更加自由。

二、课堂样貌与教学形式

在达尔克罗兹体态律动课中，学生要么站立，要么做动态的动作，要么席地而坐，音乐是课堂中最重要的语言和口令。教师用即兴弹奏的音乐与学生交流，而无需用太多口头语言，这样可以使学生把更多注意力集中到聆听音乐上，教师也将自己从口头语言中解放出来，结合自己的音乐、眼神、表情和身体语言与学生进行多种途径的交流和互动，当然也可以借助一些提前准备好的卡片、不同时值的音符图样辅助教学。

例如，课程伊始，学生赤脚围成一个圆圈进行身体律动的热身，当老师弹奏或者播放的音乐响起时，同学们通过教师简短的口头语言指令，或观察老师的眼神、表情和动作去领会如何按照音乐的某个要素（如节拍、节奏）进行走、跑、跳等律

动,音乐停止时,学生的动作也马上停止。这样的热身活动,让学生非常投入地去听,哪里有声响,哪里静悄悄,稍不留神做错了动作,会心地一笑,提醒自己要集中精力,下次一定要做对。

图 6-8 研究者在上海市某初中教学班进行节奏热身练习

教师弹奏出带有"水"感觉的音乐,音乐可以是缓慢的、急速的、温柔的或汹涌澎湃的,水一样质感的音乐和老师的语言引导学生进入到海底世界,透过音乐,许许多多海洋生物,小鱼、水草、珊瑚仿佛浮现在我们眼前。此时我们会看到教师通过自己的身体动作表现这些生物的动作,学生们跟着模仿,紧接着,老师的演奏改变了音乐的个性,请学生用心听音乐。音乐变化了,海洋生物也从小鱼变成了大鲨鱼,从一株细细的水草变成了一大簇水草,学生身体的律动也会随着音乐的改变而在动作的幅度、行进的速度、肢体动作的快慢程度上有所改变。有趣的是,学生不会一直模仿教师的身体律动,而是在模仿的基础上进行变化,寻找新的乐趣,尤其在观察到其他同伴改变动作的情况下,会有越来越多的学生尝试自己的创意。

身体动作与活动体验是体态律动音乐课最主要的教学形式。在教学中,常见的是从最自然的动作开始,扩展到速度、能量、类型、表现力,从而帮助学生建立起与音乐相呼应的身体动作语汇。行走引导着其他可能的空间移动方式,例如跑、跳、小马跳,模仿不同的场景如滑冰、游泳、漂浮等。姿态、设计、塑型、静态,还有对抗与合作,这些将音乐呈现在空间中的可能性,都会得到充分的探索。[1]

[1] Anne Farber, Lisa Parker. Discovering Music through Dalcroze Eurhythmics [J]. *Music Educators Journal*, 1987(74).

小组活动在教学中非常常见，采用这一方式的原理在于达尔克罗兹认为应该利用"小组动力学"去激发学生探索多样性的问题解决方案，每一位学生都被视为具有艺术潜能的艺术家，被鼓励用自己富有想象力和个性的方式探索新的可能性，这一教学法摈弃了完全依赖于模仿进行学习的教学模式，强调自我探索，以及在他人的启发下寻求新的变化。教师的角色是将最美妙的音乐带给学生，并帮助他们探索属于自己的艺术创作，带领学生从懵懂，一步一步转变为善于通过艺术的方式进行表达的个体。

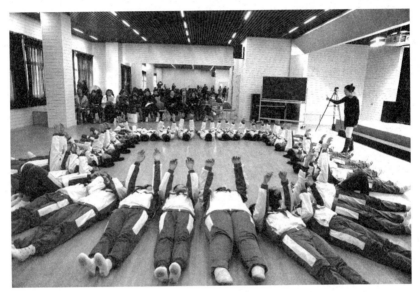

图 6-9　学生想象自己用手指演奏出音乐的旋律

身体是一件乐器，专注地聆听、感受并且表现当下回响在教室中的音乐，此时的律动者既是聆听者、音乐的诠释者，也是肢体律动的表演者，与音乐完全融为一体，这是一种非常奇妙而舒畅的感觉。体态律动音乐课堂让学生在身体对音乐做出反应的过程中形成个性化的音乐认知，这个过程融合多种感官、身体、意识和情感于一体，形成了音乐律动学习的独特样貌。

三、教学过程与学习机制

体态律动音乐教学过程开始于对教学指令的专注接收，通过听觉、视觉、触觉等多感官集中注意，引发一系列内在解码过程，形成自发性的或者控制性的动作反应，这种反应是多感官与身体运动知觉交互整合基础上身体与大脑的协作，这一过程包括以下五个阶段。

（一）不断变化的指令

教师根据教学内容进行有目的的表演活动，如演奏、演唱、肢体律动，或者组织学生进行游戏性活动，分步骤地呈现教学内容。例如，本节课的教学主要内容为学习 6/8 拍的节奏重音特点，教师可先导入其他较容易的节拍，用钢琴演奏 2/4、3/4 等节拍的音乐。与此同时，教师发出不同的教学指令，指令的形式多种多样，主要有语言的、音乐的、身体动作的、面部表情的、象征符号的（如图画、文字、乐谱）、触摸式的，以语言和音乐最为常见。教学指令并非按照规定时间或师生约定，而是教师根据教学目的随时进行调整和变化，例如要求学生自由地行走，然后教师发出指令"停"，或者用碰铃声表示"停"，清晰、简洁、易于理解、多变性是体态律动音乐教学指令的主要特征。指令也不仅仅限于由教师发出，学生也有机会发布指令，这样的游戏性活动往往会形成较活泼的教学氛围。

（二）专注地感官接收

当教师呈现教学内容时，学生需要全程专注。例如教师演奏即兴音乐，要求学生自然地走出音乐的基本拍，并用手拍出旋律中的节奏。学生需要通过听觉接收音乐，通过运动觉感知自身的动作。在这个过程中，学生的耳朵、身体和大脑都必须保持警觉的接收状态——聆听、观察、触碰、感受，领会教师随时发出的、变化多样的即兴音乐和教学指令。

（三）瞬间内在解码

体态律动课程中有成百上千种变幻无穷的瞬间反应教学活动，在完成上述两个阶段后，内在解码成为达成瞬间反应的关键环节，也具有非常高的教育价值。这一内在解码过程建立在具有教育意义的多重感官经验积累之上，在教学过程中学生积累了听觉、视觉、触觉、运动觉的经验，这些意象储存在大脑中并且可以被唤出。[①]内在解码过程既包含感性层面的直觉，也包括思维层面的思考、记忆、比较、判断、发现。以记忆为例，当学生听到一个节奏型时，以往的经验会帮助他迅速识别这一节奏的长短快慢，也会形成新的节奏记忆。根据教师或同伴的指令，在旧有记忆的基础上，快速形成应对指令的内部反应。因此这一过程学生不是被动地死记硬背或机械反应，而是在理解语言、音乐、情感、动作等方面意义的基础上，瞬间形成个性化的理解和认知。

① ［美］伊丽莎白·凡德斯帕.节奏律动教学［M］.林良美，译.台北：洋霖文化有限公司，2005：31.

（四）快速反应/回应

这一教学过程是学生对指令做出实质动作反应，主要表现形式有身体动作、声音、情感表达、象征符号（如乐谱、文字、图画等）。所有的动作都离不开力，动作之力表现为不同程度和形式的张力、放松和平衡感，①动作连贯起来之后，会表现出协调、不协调等不同的品质。学生所做出的精确反应，主要来自对音乐的专注聆听，而不是通过模仿和反复练习达到的娴熟状态。

（五）修正与创新

在完成以上四个环节之后，快速反应中存在的不完美状态将在教师给予更多的机会时加以修正和完善。这一过程以不断地尝试和体验为前提，以已有的音乐与动作经验为基础，经由创造力激发，形成新的探索（图6-10）。

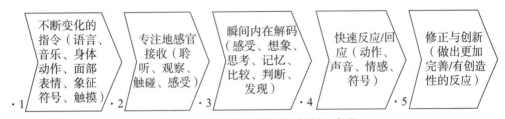

图 6-10　体态律动教学学习机制示意图

学校音乐教学的目标是提高全体学生的音乐素养，经过审慎思考的教学设计可以有效地帮助学生提高音乐素养。教学机制示意图②（图6-11）揭示了体态律动的教学机制，即律动活动是如何促进学生音乐素养提升的。

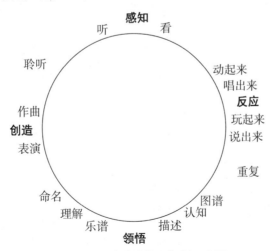

图 6-11　体态律动教学机制示意图

① ［美］伊丽莎白·凡德斯帕. 节奏律动教学［M］. 林良美, 译. 台北：洋霖文化有限公司，2005：31.
② Mead, V. H. *Dalcroze eurhythmics in today's classroom*［M］. New York: Schott Music Corporation, 1994.

体态律动音乐教学法彻底改变了原有的音乐教学模式，解放了学生的天性。即使面向音乐专业的学生，这种方法的基本教学思路也遵循先跟随音乐律动，再以乐谱记录音乐的步骤，这是"做中学"教育理念在音乐教学过程中的具体体现，即通过体验性的活动自己去发现和认知。"做"是最基本、最重要的，达尔克罗兹经常提到的观点是"音乐学习不是让学生'知道'音乐，而是让学生'感觉到'音乐"。这个感觉音乐的过程，从一开始的主动聆听，到身体律动等一系列活动都是以"做"为基础的，与杜威的"做中学"内涵非常接近，体验、探索、在原有经验上形成新的经验，这区别于传统的教师授受式教学观，是"做中学"在学科教学中的具体体现①。

音乐学习是一个不断循环的过程，它开始于对音乐信息的接收，然后我们以某种方式做出回应，例如以动作、语言、歌唱、游戏的方式，然后我们对音乐有了进一步的领悟和认知，不断地进行听辨、理解、描述、记谱、图画等相关活动，由此我们做好了进行音乐表现和创作的准备，通过读谱或聆听进行音乐表达，由于我们需要不断满足自身对表演与创作的更多需求，这为再次进入这个循环提供了源源不竭的动力②。

第二节
五种代表性达尔克罗兹体态律动教学策略

达尔克罗兹音乐教学策略的显著特征为"富有变化"。达尔克罗兹认为学生一旦习惯于某种方式，思维就会懈怠，精力就会分散，这对学习音乐是没有帮助的，当教师评估出学生已经适应某种练习时，要随时调整，以使学生保持高度集中的注意力。跟随（follow）、快速反应（quick reaction）、替换练习（substitute）、回声式卡农（interrupted canon）和多声部卡农（continuous canon）是五种常用的教学策略，这五种策略贯穿于每节课堂，有利于提高学生的深度学习体验。

① 李茉. 体态律动音乐教学体系对传统教法的革新与发展［J］. 全球教育展望，2018（4）：3.
② Mead, V. H. *Dalcroze eurhythmics in today's classroom*［M］. New York: Schott Music Corporation, 1994: 18.

一、跟随练习

跟随练习又称作"聆听与律动",是指学生随着音乐以某种约定的身体律动方式即时地表现出音乐的变化,音乐由老师即兴演奏,或者播放音频,或者以鼓、三角铁、沙锤等打击乐器击打出节奏和声响,学生的身体律动方式可以是走、拍手、舞动手臂、扭动身体等。一般来说,在这一练习中,教师进行即兴演奏比播放现成的录音更具有教学上的优势,教师可以根据教学的内容、学生的现场表现做及时调整,即兴演奏也可以在音域、速度、力度、乐句、重音、和弦色彩等方面做灵活的变化。

跟随练习的目的是使学生能够时刻保持专注,聆听音乐,跟随音乐的变化做出反应。跟随活动主要分为确定性跟随与即兴性跟随两类。

(一)确定性跟随

确定性跟随的教学重点是针对音乐的听辨、识别、熟悉、记忆等方面,例如教师在教授圣桑《动物狂欢节》组曲中的《天鹅》时,可以根据这首乐曲的乐句、旋律走向、伴奏织体等不同音乐元素进行身体律动动作的创编,使学生能够通过动作的质感与变化,去感受音乐中丰富的形式内涵。学生在一边听音乐,一边跟随音乐做动作的活动中,建立起听觉与动觉的联系,通过动作体验与认知音乐。

(二)即兴性跟随

即兴性跟随,其重点在于培养学生专注地聆听、快速地反应和流畅地即兴表达的能力。即兴性跟随具有变化频繁、富有音乐多样性、对比性强的特征。教师在进行即兴性跟随活动时,可以根据整节课的教学主题选择跟随练习的重点,有些跟随练习训练的是音乐形象或情绪的比较,前一个乐句是跳跃的,紧接着下一个乐句可以旋即改变为深沉的,学生根据听觉对音乐变化的捕捉,随即改变自己的身体姿态。

例如,教学主题是学习三拍子,要求学生用脚步走出听到的拍子,教师可以即兴演奏出速度、力度、调性完全不同的三拍子音乐,让学生跟随。假设第一段音乐是慢板,小调,乐句较长,学生进行了较充分的跟随练习后,教师随即改变音乐的风格,变成小快板,大调,旋律中的节奏较密集,虽然音乐的节拍没有变化,但是由于音乐的个性不断在改变,因此学生的身体姿态也会展现出很大的不同。

跟随这一教学策略在课程中的运用非常灵活,贯穿于体态律动课程教学全过

程，可以是全班完成相同的任务，例如听到高音区时用上肢动作表现出音乐中不断出现的节奏型，听到低音区用脚步走出这一节奏型；也可以将全班分为 A、B 两组，听到单声部音乐时 A 组做，听到双声部音乐时 B 组做。

谱例 6-1　跟随策略使用的节奏

在课程的开始部分运用跟随，目的往往是希望学生通过密切关注音乐，跟随音乐，进入到音乐学习的状态；在课程主体部分运用跟随，往往是希望学生能够进行重复性的练习，开展深度的学习体验，将听觉捕捉到的音乐要素经由身体动觉进行内化；课程结束部分运用跟随练习，可以通过舒缓的音乐使学生从运动着的、活跃的学习状态，转换为平静的状态，利于进行身心的自我调整。

联结（association）与分离（dissociation）是跟随活动的两大样态。何为联结？简单地说，就是不同的身体部位同时完成相同的任务。例如，我们初学弹奏钢琴时，左右手演奏相同的节奏，做同样的动作。何为分离？分离是指不同的身体部位同时完成不同的任务。例如，当钢琴弹到一定程度之后，左手与右手开始演奏不同的节奏，不同的音符。这需要更多的练习才能完成，分离练习的难度比联结练习更大。在体态律动学习中，孩子们非常喜欢"联结"游戏："请跟随音乐，音乐动你也动，音乐停你也停！"这种联结练习为孩子们带来了很多乐趣。要增加学习难度，就可以运用"分离"练习的方法："音乐响起时你停下来，音乐停时你跟着动！"这是分离游戏的一种形式，孩子们同样非常喜欢，乐此不疲。联结与分离作为常用的跟随活动，教学目的主要都是培养学生的专注力、协调能力、对音乐的敏感度。在传统的音乐教学中，这种方式闻所未闻，当年达尔克罗兹进行实验教学时，这种方法遭到了非常强烈的反对和批判，但是历史证明，这的确是学习音乐的好途径[①]。以下是两个跟随练习范例。

一、跟随教师演奏的音乐进行如下活动：

1. 拍出你所听到的拍子，注意手的位置要自如地在空间中移动，以表现出音乐的流动性；

2. 跟着拍子耸肩；

3. 跟着拍子摆头；

① 李茉. 体态律动音乐教学体系对传统教法的革新与发展［J］. 全球教育展望，2018（4）.

4. 跟着拍子扭胯；

5. 跟着拍子屈膝；

6. 跟着拍子在空间中行走。

二、跟随教师演奏的音乐进行如下活动：

1. 每听到一个声音，走一步；

2. 当听到"换"的口令时，将走步改成拍手；

3. 每听到一个声音，拍两下手；

4. 当听到"换"的口令时，将拍手改成走。

二、快速反应练习

快速反应练习是最典型、最具特色的达尔克罗兹体态律动教学策略，与跟随活动一样，贯穿整个教学过程，是在跟随练习基础上进行的一种变化性练习。快速反应练习是指在音乐式、口令式、视觉式的指令发出时，即刻做出相应的身体反应。Hip！Hop！是国际上最为常用的快速反应练习口令，每当不同的口令响起，学生就要按照老师先前约定的规则去做，如，在时值训练中，学生先以四分音符为一拍，拍出基本拍，教师与学生约定好，当听到"Hip"时，代表拍手速度加快一倍，那么此时学生应该每拍拍手两下，再次听到"Hip"时，再快一倍，每拍拍手四下；当听到"Hop"时，代表拍手速度减慢一倍。

从身体反应与音乐特征对应的关系看，快速反应练习可以分为同步反应练习与分离反应练习两大类。同步反应是指学生以某种身体反应（歌唱、律动、演奏、语言等）表现音乐中节奏、音高、乐句等。如，音乐响起时，用脚走出音乐的拍子，当音乐停止时，马上停止走动，用手拍出刚才音乐的拍子。分离反应是指身体反应与音乐是不同步、不同质的。如，当教师演奏一段跳跃的音符时，要求学生用脚尖在地板上划出连续的线条，而教师将音乐换成线条流畅的音乐时，学生则需要用脚尖以点状的感觉点地。

从所给音乐的变化规律上看，快速反应练习还可分为规则变化和随机变化两大类。规则变化指每次变化有规律可循，例如，每两拍、每四个小节、每个乐句变化一次。下面弱起节奏变化的例子就是典型的规则变化的快速反应练习，每个小节递增一个八分音符时值的弱起。

谱例 6-2　快速反应练习弱起节奏的谱例

随机变化的快速反应则是在学生不经意的时候，音乐突然产生变化，教师发出新的指令。优质的随机变化练习也会遵循普遍的音乐感受，在符合音乐发展规律的基础上做出突然的改变，使得随机变化既有一定的偶然性，又在听觉上让人感觉自然而舒适。

无论是规则变化还是随机变化的快速反应练习，都是根据学生的实际学习情况逐步提高难度的。对于初学者来说，音乐变化之前由老师发出语言的提示，可以帮助学生更好地适应这个练习。

人在快速反应中非常警觉，神经系统敏感，注意力集中，个体的表现力和身体的协调性也清晰可见。一些人可以在这个活动中协调地走、跑、做各种动作，有些却不行，尤其在完成非常规任务或复杂任务时，挑战是很大的。例如，人们可以流畅地数数，却很难自如地倒数数字，尤其在一边走路一边倒着数数时，突然发现自己不会数数了。某种意义上，这是一种自我认知，在"做"的过程中，越来越清楚地认识自己，是自我发现与自我意识的一个过程，去发觉"我可以做好什么，在哪些方面还不够好等"。快速反应训练的核心在于改变惯性思维、惯性动作，去做"逆向""不顺从""分离"的事，加强神经系统的敏感性、协调性。这一方法的最

终目标是使音乐真正内化到身体,无论何种难度,身体的反应都能够与节奏自然地结合起来,而并非通过大脑的控制,做出生硬死板的动作。快速反应能够在诸多方面提高和训练学生的能力,例如专注力、反应能力、身体协调能力等。从难易程度看,既有简单易行的快速反应练习,也有不断提高难度的快速反应练习。以下是一个视觉与身体快速反应的教学范例。

教师面对学生做出三种不同的动作,分别代表不同的音符时值。

二分音符＝双手放在胯上

四分音符＝手臂向前伸平

八分音符＝双手交叉抱肩膀

教师通过身体动作指挥学生构建节奏型,进行即兴节奏创编。当熟悉规则之后,可以由学生进行身体动作的指挥,引导其他同学唱出节奏型。例如,三种不同时值可以组合成如下节奏型:

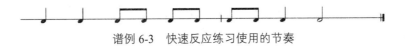

谱例 6-3　快速反应练习使用的节奏

可根据这个节奏型进行旋律的即兴演唱或即兴演奏。每个学生均可作为指挥,其他同学则需要进行节奏、即兴旋律的快速反应。

三、替换练习

替换练习是以新的音乐素材对已有音乐素材进行替换的一种练习方式。这一练习可以做休止与音符的替换,不同节奏型之间的替换,以及不同音高间的替换。如:

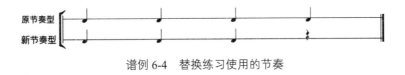

谱例 6-4　替换练习使用的节奏

替换练习并非像在传统的视唱练耳课程中一样做一些谱面上的音符变化,而是要结合身体动作完成。这就要求学生在大脑进行记忆和转换的同时,身体动作也要在神经系统的支配下自然顺畅地做出动作。例如,在这个替换练习中,通过训练休止的静默感,培养学生控制身体惯性的能力,以及理解四个连续的四分音符与新的节奏型在律动感方面的差异。另外一个重点的方面,那就是在四分休止符的时长

里，不仅需要快速的控制，还需要在后半拍进行快速的启动，这使得学生对两种节奏型的内在动力感有很强的直观感受，能够使学生通过自身的律动体验去学习，音乐中的休止并非是真的静止，而是动态中的静默。

四、回声式卡农

这里所说的卡农是指一种教学方式，而非我们通常所理解的音乐创作手法。回声卡农，又称作间断性卡农，主要用来训练节奏的快速识别、记忆与模仿。练习方法通常是教师表演一个短小的节奏型，学生模仿，然后教师在固定的拍子中继续表演下一段，学生继续模仿。也可以由某一位学生充当"出题"的角色，进行即兴的节奏表演，其他同学进行回声式模仿。这一练习方式非常轻松、简单、活泼有趣，也可以增加难度，例如，给出一个较长的节奏或音乐片段，让学生进行快速记忆和模仿。

这一看似简单的练习，对教师提出了更高的音乐性、表现力和互动交流能力的要求，给出回声式卡农的"题目"需要教师具备稳定的节奏感、灵活的即兴能力和节奏记忆力。根据教学重点或教学主题，还可以使节奏的拍击更富有空间感，学生模仿时不仅要能够重复教师拍奏的节奏长短，也要在动作的空间走向上保持一致，还可以加入强弱的变化、速度的变化，甚至是拍子的变化，乐句起始与结束的细微差别，总之所有与音乐表现力、音乐情感相关的元素都可以融到这一练习中。

在回声卡农中，也可以带着替换的思路进行教学。例如，教师用歌唱的方式表达一段音乐，而学生可以在保持节奏要素不变的情况下，用肢体语言表现这段音乐；或者教师用手拍出一个节奏型，学生对这一节奏型进行带有音高的即兴演唱等。总之，回声卡农既可以做完全的模仿，也可以做带有替换意味的模仿，视学生情况而定。

五、多声部卡农

多声部卡农又称为"连续性卡农"，是指教师与学生持续地保持了各自的声部，这一练习与音乐的卡农曲式的意义是一致的，即一个声部先开始，而后另一个声部在一定的节拍长度后进入，第二声部是对第一声部的模仿。当然这一练习也不限于两个声部，还可以三声部、四声部持续地加入。多声部卡农练习总体难度比回声式卡农练习更大，对教师的要求除了稳定的节奏感、灵活的即兴能力和节奏记忆力，以及音乐性、表现力和互动交流能力外，还需要教师能够在自己进行即兴表演的同

时听辨学生是否正确。对学生来说，必须在识别、记忆、反应的同时，再识别再记忆，培养处理多重任务叠置的能力。

从上述练习方式我们不难看出，多声部卡农的练习目的在于培养学生的观察、听辨、记忆、表现能力，同时也培养学生果断、坚持、合作的品质。学生在这个过程中出错是在所难免的，而立即纠错尽快地找到切入点并再次进入多声部卡农也是需要具备稳定的节拍感的。多声部卡农也如回声式卡农一样，可以采用替换练习的策略，对不同声部的表现形式，可以由教师指定，也可以由学生进行即兴表现，例如学生可以用拍手、拍腿、走、歌唱等方式的组合进行多声部卡农练习。

五种教学策略的教学目的与方法概要如表 6-1 所示。

表 6-1 达尔克罗兹体态律动常用教学策略

		教学目的	方法概要
五种代表性教学策略	跟随练习	（1）提高专注力。注意力高度集中才能准确观察与反应。 （2）培养敏感度。足够的敏感与细致才能做出精确模仿。 （3）发展社交技能。不断察觉自己与他人的相似和不同之处。	学生或老师展示一种特定的音乐行为，其他学生进行迅速和精确的模仿或个性表现。
	快速反应练习	（1）提高专注力。注意力高度集中才能停止与启动。 （2）身体协调性。具备一定的身体协调能力才能灵活快速地变化。	学生在律动过程当中，在音乐或语言指令出现变化时迅速地改变律动形式（如由拍手变为拍腿）。
	替换练习	（1）提高专注力。只有足够专注才能进行默想。 （2）培养内心听觉[①]。在它的引领下能感受到表演、作曲、即兴和指挥中五彩斑斓的色彩。	学生在律动过程中，在音乐或语言指令出现变化时，学生应停止他们正在做的律动动作，转而静静地想象声音和动作在持续。
	回声式卡农	（1）增强音乐记忆力。 （2）培养敏锐观察力。 （3）培养内心听觉，为完成持续性卡农做准备。	主导者（教师或学生）展示一个音乐素材，可以是一个节奏型、一段节奏、一个乐句等，其他跟随者进行模仿，接着主导者保持静止，待学生模仿结束再继续下一组练习。
	多声部卡农	（1）提高敏感度。达尔克罗兹认为迫使个体在完成自动化行为（旧有模式）的同时密切关注新的事物（新模式），可以提高人们对细微差别的察觉。 （2）培养内心听觉。当个体正在做某一动作时，对其他声响或行为的关注需要较高水平的内心听觉方能完成。	学生或老师展示一个音乐素材，跟随者进行模仿，当跟随者模仿第一段模式时，引领者同时展示下一段，这要求模仿者保持持续的注意力、记忆力，具有同时完成多个任务的能力。

① 艾布拉姆森（Abramson）认为"内心听觉能力是通过外在行为被强制性中止，具体行为被转换为想象而获得的"，培养内心听觉是音乐教育极其有价值的目标之一。

通过以上五种策略，预期达到以下教学成效：（1）提高学生察觉细微差异的能力，保持学生的注意力；（2）通过聆听、读和表现，促进学生对节奏的把控和感知；（3）通过理解、表达对音乐的感受，对音准、旋律、和声有足够的了解；（4）提高学生对音高、节奏、情感表现的记忆；（5）通过有序的音乐学习，获得音乐技能、方法；（6）让学生在头脑里将音响信息转化为节奏，形成全新的音乐认知习惯。这些方法涉及音乐体验，以及注意力、学习方法与习惯等非智力因素的培养。

这五种实践性教学策略是达尔克罗兹教学法中极具特色的基本策略，是教师进行有效教学的重要工具，无论是一节完整的课堂教学，还是短小的教学片段，都可以将这五种策略进行组合使用，以达成特定的教学目标。我们将在下文介绍如何将这五种教学策略应用于学校课堂教学。

第三节 瑞士达尔克罗兹中心的教学设计案例

哪些内容可以运用达尔克罗兹体态律动进行教授，是很多老师感到困惑的。可以说，所有的音乐要素主题都可以通过体态律动的方式去引导学生进行学习。达尔克罗兹教师有各自不同的教学特色，不同的教师对于应该教授什么，如何实施教学也都有自己的见解和个性化的教学特征。达尔克罗兹教学法的应用在学校音乐教学中通常会涉及以下音乐内容：基本拍、节奏型、节拍（2/4，3/4，4/4，5/4，3/8，6/8，9/8）、乐句、乐曲结构、音高、旋律动机或旋律主题、调性、和声、力度及其变化、速度及其变化、音乐表现力的变化（连奏、断奏）、音乐风格等，以及与上述音乐内容相关的读谱、记谱、乐理知识等。体态律动教学法将把学生从坐在椅子上用头脑学音乐，转变为在空间中通过身体学音乐。

一部分音乐教师对达尔克罗兹体态律动教学理念有一定程度的了解，但不了解如何将书本上的理论转化为课程实践，他们更依赖于模仿甚至照搬他人的教学设计。需要指出的是，教学设计应具有目标性、连续性，应着眼于学生的成长，由于每位老师所面对的学生有很大差异，所以一味地照搬他人的教学设计一定不会获得理想的教学效果。本节将围绕达尔克罗兹教学主题中较为基础、适用于中小学校音乐课堂教学的主题，通过描述具体的教学主题、实施步骤、教学资料，呈现瑞士达

尔克罗兹中心（总部）教师如何将这一教学法应用于集体课，以拓展老师们的教学思路，探讨更多的创新性设计。

一、米蕾叶·韦伯（Mirelle Weber）的教学设计[①]

这是儿童系列音乐课程的第一节课，在这一教学案例中，米蕾叶·韦伯老师详尽地描述了她的教学过程。

教学对象：6~7岁儿童。

教学时长：两课时。

故事情境：Yawata是一个印第安小孩，他喜欢看大草原上的动物，他希望长大以后能像他的爸爸一样威猛勇敢，去狩猎野牛。

步骤一：探索不同的空间移动方式

情境描绘：Yawata带上了自己的弓和箭，开启了一段草原的旅程。

请学生想象，Yawata在大草原上可能会遇到哪些不一样的路面，比如柔软的细沙、高高的草、硬硬的路面、滑滑的苔藓等，教师根据学生的想象，确定3~4种不同情况的路，请学生在钢琴即兴的音乐中按照一定的路线走，学生需要通过音乐的特点判断走在哪里，并以相应的身体动作表现出来。

学习"停下来"。准确地停止，意味着在应该停止的时候不可以随意多走一步，停下来那一步，身体重心在前面一只脚上，另外一只脚自然地停在后面，并做好走出下一步的准备。向后倒着走时，身体的重心要在停止时落在后面的脚上，另一只脚自然地停在前面。练习在每个乐句的最后一个音上"停下来"，音乐的速度不同，移动的方式也不同，包括小跑、慢走、小跳步、倒着走等。

一边唱下面这首歌，一边重复上面的活动，唱到歌词"stop"（停）的时候，要准确地停下来。

谱例6-5 米蕾叶·韦伯的速度变化谱例

[①] 米蕾叶·韦伯，国际达尔克罗兹师资认证获得者，瑞士达尔克罗兹总部教授，儿童与成年人课程部负责人。本案例由韦伯教授提供，本书作者翻译。

老师提问："刚刚走的速度是一样的吗？"

拍出两种不同的速度：慢速时拍腿，快速时拍手。老师再次用钢琴演奏刚才的歌曲，同时请学生用长线条或短线条画出音乐的速度：

—— ——　—— ——
— — — —

或者用"慢"和"快"分别读出长线条与短线条。

—— —— —— ——
慢　慢　慢　慢
— — — —
快 快 快 快

步骤二：识别语言中的快慢

情境描绘：Yawata 在草原上遇见了一个印第安男孩。

Hello　—　——　快　慢
Who are you？　—　—　——　快　快　慢
What is your name？　—　—　—　——　快　快　快　慢
Are you feeling well？　—　—　—　—　——　快　快　快　快　慢
Yawata：　—　—　—　—　——，—　——
　　　　My name is　Ya　ma　ta　　and　yours？

有节奏地读这些词语，找出每一个词读出来时快慢的感觉，一边读一边用手拍出每句话中的每一个词。（注意汉语也是有节奏性的，有不同的长短快慢）。

请每位小朋友说出自己的名字，大家一起在长音的时候拍手，例如：

Peter, Lucy　—　——
Nicholas, Stephanie, Oliver　—　—　——
Alexander, Zacharia, Celestina,　—　—　——
Mark, Paul, Anne,　——

步骤三：音阶

情境描述：Yawata 藏在灌木丛中观察小动物，当他听到音乐的旋律慢慢升高时，他的身体也会紧随每个音慢慢升高，但是当他感到害怕时会快速蹲下藏起来。

请学生跟着不同的音乐旋律高低改变身体的高低,最终可以完成整个音阶。

提问学生,是否知道老师弹的旋律,通常会有学生可以回答出:C,D,E,F,G,A,B。

唱出长音阶,身体随着音高的变化而相应地变高或变低。

用胶带纸在地面上粘贴出一条长线。小朋友根据不同的琴声用不同的方式走到这条线上。听到上行音阶时,他们跑到长线上站定,听到下行音阶时,他们坐在这条线上不动。

重复上面的练习,以使学生越来越清楚何为上行音阶,何为下行音阶。

步骤四:根据节奏进行动作创编

情境描述:印第安小朋友们围坐在火堆旁,用非洲鼓敲出了重复的节奏。

— — — — — — — — — —

(1)动作探索,用走路或者跳跃的方式表现这条重复的节奏,请学生做出自己的动作,选择若干个动作全班一起做。

(2)围成一个圆圈,用走—拍手—走—拍手交替的方式表现这个节奏:

— — — —

(3)每个小朋友轮流将非洲小鼓摆放在胶带长线的上面或者旁边。

在黑板上画出小鼓与线条,如:

谱例 6-6 音符与五线谱的三种关系

向学生说明,有一种音符的样子与这个小圈圈非常像,叫做全音符。这种音符与线条的关系有三种可能性。请每位同学到黑板上写出这三种中的任意一种。(如有必要可以详细说明音乐的书写和我们写自己的名字一样,按照从左及右的顺序)

(4)最后,印第安小朋友在火堆旁跳起了舞蹈,踏步、拍手和自由的舞动。

学生会收到一份作业表单,都是这节课学习的内容,他们必须复习,唱歌和写谱子。(详见附录12、13:作业表单1A和1B)

1A中的节奏可以用舒伯特的《死神与少女》第二乐章作为配乐,听CD。

谱例 6-7 舒伯特的《死神与少女》第二乐章主题

也可以继续往下听这个旋律后面的部分，写出后面的节奏。

──── ─ ─ ──── ────

总结：在这节课中学生们开始接触"快"和"慢"的概念，这让我们无论是拍手、动身体还是走起来都可以运用不同的节奏，并且使学生在了解音乐的时值长短意义之前也可以进行读谱（图形谱）。

"上行"和"下行"是非常重要的概念，用音阶作为上下行学习的素材对学生来说比较容易。所有人都知道音阶，所以我们可以以音阶为基础做很多变化练习，以逐步增强学生的旋律意识。

数周之后，学生们可以学会玩很多种音阶游戏，可以用金属木琴来配合学生做动作和练习听力。学生还会学习用全音符来记录音乐，最初仅用一根线就可以让他们了解音符需要写在特定的位置上，并且可以开始创作旋律了。

建议以上内容用两课时完成。

这是6~7岁的儿童开启正式音乐学习的第一课，从详尽的教学步骤中，我们能够感受到这节课具有清晰的目标、恰当的素材和多元的方法。教学从音的长短与高低两个层面构建音乐初学者的基本学习框架。

在进行音的长短的教学时，米蕾叶·韦伯运用歌曲、人名中的音节韵律作为教学素材，以"跟随""图形谱"为教学策略。本节课"跟随"策略的具体方式是用相同的旋律，通过改变旋律的速度，引领学生运用走、小跑、倒着走等不同的移动方式去感受快速与慢速。

图形谱是一种以视觉作为桥梁引导聆听的方式，通过黑板上的长线与短线，将听觉、动觉与视觉进行联结，通过图形的视觉差异，认知声音长短的不同。在进行音的高低的教学时，设计者以音阶为教学素材，同样运用了"跟随"和"快速反应"的方法，当听到音越来越高时，身体也随之变高，反之亦然。

体态律动音乐课的目标不仅仅是将知识技能传授给学生，而是更进一步，要培养学生的分析、应用和创造能力。在接下来的教学环节中，米蕾叶·韦伯结合节奏与音高两大要素，带学生"玩"起来。"玩"，也就是游戏，对于律动学习来说是非常重要的一种方式，它并非漫无目的，而是紧紧围绕学习内容展开，在游戏中重复、模仿、对比、系统化（systematise）、叠加、创作、即兴，是为了熟悉学习内容，是从初步体验转变为强化体验的过程。

识谱教学对很多教师来说，是一项巨大的挑战。在这节课中，米蕾叶·韦伯呈现了为识谱教学所做的铺垫。从游戏中的现实场景，转换为黑板上与现实场景对

应的图形，正是从具象认知向抽象符号认知的转化，这体现了对儿童认知发展的关照。这个年龄的儿童发展差异较大，部分儿童无法直接理解乐谱的意义，需要借助他们可以理解的具象性事物作为中介。而以线为空间的参照，将空间关系划分为下、中、上，去理解音符的空间位置，是非常新颖巧妙的。

这节课的设计自始至终贯穿着"小印第安人"的情境，教师根据教学的需要，创编故事，把学生带入想象的情境，一方面增加了活动的趣味，另一方面利于驱动学生以新的角色全身心地投入，顺畅地"玩中学""做中学"。课后作业单，将本节课的学习内容进行了整合，以便学生复习与强化练习，是课堂学习的有益延伸。

二、蔡宜儒[①]的教学设计

主题：歌曲《消防员》选自《与月亮对话》（Gaëtan）

教学对象：8 岁儿童（具有 6 个月的律动音乐学习经验）

课时数：一课时

表 6-2　蔡宜儒《消防员》教学设计

教学步骤	目标
I. 热身 a）欢迎与介绍。 b）孩子们分散在教室中，模仿老师的动作，开始时动作上的节奏比较自由，随后引入歌曲《消防员》的节奏元素（注意！没有分析或是写下节奏，只是老师以这个节奏带入，当作热身元素。尽量让动作有变化，此时目的仍是以开发肢体知觉为主）。	● 发展身体语汇。 ● 引起注意。
II. 主题 1. 歌曲中的节奏 a）教具使用：与孩子们一起探索小呼啦圈能够做什么。 　－声音 　－变化：变成帽子或是变成车子的方向盘等。 　－动作：可以延伸什么不一样的动作？抛、接、转圈等。 　－老师钢琴即兴；依音乐引导、启发学生不同肢体律动的想法。孩子们用他们的身体来表现并跟随音乐的变化（音量、音色或是强弱的变化，音域变化，能量，节奏）。之后进入歌曲中的节奏。	● 以不同的方式探索教具。 ● 使用教具来引导和促进音乐与动作的感觉联结，并完善运动表现的质感。

[①] 蔡宜儒，中国台北人，国际达尔克罗兹音乐教学法师资认证最高级别 Diplôme Supérieur 获得者。

教学步骤	目标
♩ ♩ ♫ ♫ ♫ ♫ ♩ ♩ (2/4 拍节奏示例) 举例：四分音符节奏学生要跳进呼啦圈内，八分音符则在圈外跑。 讨论上述活动，让学生觉察、讨论刚才的活动，并再做一次 　b）分析：探索的最后，孩子们把活动体验和音乐理论结合起来，并在黑板上写出连续的节奏，念出节奏，在腿上拍出基本拍。之后再加入手臂指挥（arm beat）。 　c）孩子们根据这个节奏探索新的律动方式……两人一组，只用身体某一部位等。 *II. 用这个节奏进行即兴* 　a）孩子们用细木棒（木琴的演奏木棒）在地板上轻轻敲打这个节奏。 　b）每个人都在金属木琴的黑键音条上选择一个音符，共同演奏：介绍五音音阶色彩。 　c）用这个节奏进行即兴创作。 *III. 歌曲：消防员* 　a）跟随老师的即兴音乐：走、跑、慢走。 　b）消防员的游戏。 　　当听到警铃声的音讯，学生们需要停在原地。 　　音阶的上行，代表消防员爬上消防梯，身体随着音阶的上升而向上。 　　大动作：模仿使用消防水管救人，灭火。 　c）当听到歌曲中的节奏时，将此节奏拍手呈现（老师带入歌曲《消防员》的旋律）。 　d）听这首歌，学会唱。 *IV. 探索* 　a）注意并讨论与前段课程练习的联系。 　b）两人一组，用音乐创编动作。 *V. 作业* 　a）在金属木琴上找出这首歌曲的旋律。 　b）听 CD 上的音乐。	● 身体探索不同音乐的强弱变化、能量和节奏。 ● 让音乐可见。 ● 以不同的方式探索节奏。 ● 用多变的方式引导学生去感受，强化并建立他们不同的感知能力。 ● 把音乐和运动联系起来。 ● 即兴。 ● 精准的节奏。 ● 旋律中的音乐性。 ● 唱 C 大调音阶。 ● 用木琴演奏消防车的警铃声。 ● 引入视唱练耳的方法。 ● 唱歌与识别音高。 ● 多重任务的聆听。 ● 快速适应音乐。

蔡宜儒老师的这节达尔克罗兹体态律动课展现了非常清晰的教学层次，从热身到律动，最后进入具体的音乐作品，从音乐体验与认知的角度看，层层递进，环环相扣。在热身环节中，学生通过观察、模仿和聆听，将身体的运动知觉与音响联结起来，学生变得专注，身心交融的通道被打开。每位老师都希望学生在学习时，能够保持十分专注的状态。"专注于当下"，是一切学习活动的基础，全身心地投入对于体态律动教学尤为关键。在体态律动音乐课上，"专注"是学生在体态律动学习中最先要做到的，是教学得以有序、有效进行的前提条件。以往我们常常提示或者

命令学生,"请注意听讲""不要开小差"等,但事实证明,这样做的效果差强人意,那么如何使学生进入到专注的状态呢?可以说,在达尔克罗兹体态律动教学法中专注力的训练无处不在,这一热身活动便是经典的一例。

律动主体部分的教学,由探索小呼啦圈的用法开始,这不是纯粹的呼啦圈游戏,而是由音乐引导的对呼啦圈运用的想象,尽管这一教学环节看起来跟"学音乐"关系并不密切,但它释放了儿童的想象与好奇,减低了身心的压力,让听觉更敏锐。在充分地调动听觉与全身动作的基础上,引入教学的主要内容,即歌曲中的节奏元素,学生经由节奏的体验感知,进入到理性的认知层面,讨论并画出与节奏体验对应的音符,这一环节唤起了学生对身体知觉的回忆,有助于音乐记忆力的锻炼、感性认知与理性认知的整合。在节奏认知过后,马上进入即兴这一教学环节。达尔克罗兹中的即兴并非漫无目的地随意即兴,而是结构化的即兴。在蔡老师的课例中,固定的节奏型与五音音阶是构成结构化的核心要素,这使得学生的即兴有素材、有抓手。

进入到具体作品的教学阶段,我们会发现,学生已经在听觉、动觉、认知、创作等多个方面做好了准备。例如,对音阶的肢体反应,拍手呈现音乐节奏,反复在这首作品中完成不同的任务,直到听熟会唱。这一过程训练了学生的快速反应力、专注力、神经系统的敏感性,培养了自尊与自信。

作业要求是在木琴上找出这首歌的旋律,聆听 CD 中的音乐,是对学生音高学习的巩固、音乐记忆的锻炼,给学生创造了更多的全身心完整感受作品的机会。

第四节　应用达尔克罗兹体态律动的课堂教学调整方案

达尔克罗兹体态律动教学法是一个包含多种教学样态的庞大教学系统,包括达尔克罗兹儿童课、成人课、合唱课、专业音乐课、钢琴课、戏剧课、学校音乐课等,它犹如一块肥沃的土地,为不同的应用样态提供养分。中小学课堂教学应用达尔克罗兹体态律动教学法必须经过音乐教师创造性地转化,才能更大程度地发挥该教学法的优势。本节内容展示的是以上海教育出版社的九年义务教育《音乐》课本(试用本)为教学素材,结合达尔克罗兹体态律动教学法进行的课堂教学调整。我

们根据学生的学情，适度增删部分音乐作品，教学进度依学生的学习情况每周做出调整，并不是完全依照教材的单元设计进度。内容设计突出了达尔克罗兹体态律动教学的原则与方法，并有机地与现有教学融合，对现有课堂教学进行改造。

一、更新教学体系

（一）教学内容：凸显音乐本体

改变现有的单元主题与教学模块的结构，目的是拨开单元主题对音乐本体的遮蔽，以音乐要素为教学主要线索，突出音乐本体要素的学习。以六年级上学期的音乐教材为例，教材共分为5个单元，每个单元由一个人文主题统领，由欣赏、歌唱、演奏、活动与创造、音乐小词典（音乐知识）、音乐园地六大教学模块构成，见表6-3。

表6-3 音乐教材内容（六年级上）

单元主题	教学模块					
	欣赏	歌唱	演奏	活动与创造	音乐小辞典	音乐园地
祖国颂歌	《红旗颂》《在灿烂阳光下》	《爱我中华》	《颂祖国》	听赏思考 配乐朗诵 快板说唱 演唱与律动	节奏、五线谱、简谱中的音符、时值记法	《我们走进十月的阳光》《黄河颂》
校园菁菁	《校园多美好》《少先队歌曲联奏》	《哦！十分钟》	《小圆舞曲》《游戏》	听赏思考 节奏模仿 古诗朗诵	节奏型、节拍、附点音符记法、拍号记法	《童年》《校园夕歌》
亚洲采风	《阿里郎》《伐木歌》《水姑娘》	《哎呦妈妈》	《通巴曲》《可爱的莱隆莱隆》	听赏思考 亚洲音乐之旅 律动创作	简谱中的变化音、装饰音记法	《海鸥》《佳美兰》
民族花苑	《瑶族舞曲》《追渔》《阿玛勒俄》《八骏赞》	《青春舞曲》	《芦笙舞》《蒙古小夜曲》	听赏思考 山寨飞歌 相聚在节日	速度、力度、简谱中的常用记号	《青藏高原》《阳光照耀着塔什库尔干》
银海乐波	《飞越彩虹》《音乐之声》《风中飞舞的风筝》《想你的三百六十五天》	《两颗小星星》	《雪绒花》	听赏思考 漫游电影城 配乐练习	旋律、简谱中的表情术语	《红星照我去战斗》《简·爱》主题曲

这样的教材内容结构意味着现有音乐课的教学是以人文主题与课型相结合的方式构思教学设计，意在对学生进行人文性的熏陶。实际教学中，很多教师无法从人文主题的教学内容中寻找出音乐基础知识与基本技能的线索，而过度地或过早地追求人文性的生成，导致了音乐教学存在的普遍性问题——"脱离音乐本体""形式大于内容"，教学中非但音乐审美性、实践性没有得到充分体现，人文性的提升也成为空中楼阁，死板生硬，缺乏感染力。

为了解决以上问题，我们尝试通过借鉴达尔克罗兹体态律动教学法的"节奏、音乐要素与身体动作"这一架构解决问题。在典型的达尔克罗兹教学中，每节课都会有一个与音乐本体内容相关的教学主题，而我们并不完全依照这一模式，原因在于人文性作为我国美育的核心、学校音乐教学的特色，具有独特的价值。我们采取以回归音乐本体为基础、促成人文精神达成的方式，在内容框架上，以音乐本体为主线，以实践性、审美性为路径，以人文性为目标。

（二）教学方法：增强深度体验

目前我国学校音乐教学方法存在两个主要问题：一是"满堂灌"，以讲授为主，实践性体验严重缺失；二是形式繁杂，音乐体验与能力发展停留在表面，形式大于内容。为此，我们充分借鉴达尔克罗兹体态律动教学的核心理念——将身体作为联结音乐与心灵的纽带，通过身体律动的方式加强音乐学习的深度体验。以下是教学案例设计节选。

音符时值的扩大与缩小

教学目标：从听觉上分辨四分音符与八分音符

教学内容：四分音符与八分音符

教学策略：快速反应练习

教学步骤：

（1）全班围成一个圆圈，所有学生面朝一个方向；

（2）教师用鼓或者钢琴，弹奏出一个固定速度的节奏；

（3）学生以给定的速度走出四分音符；

（4）教师可随机任意给出口令"变"，学生则从下一拍开始，走出八分音符；

（5）当教师再一次给出口令"变"时，学生回到四分音符。

后续活动持续在教师的口令下，在四分音符与八分音符之间切换。

让音乐课动起来：达尔克罗兹体态律动教学

教师口令：　　　　　变　　　　　　　　　变

注意：教师发出的口令需要与学生走步的节奏感同步，发音要清晰，以便学生能清楚地听到并做出瞬间的快速变化反应。

图 6-12　四分音符与八分音符行走律动对应图

图片来源：Elsa Findly.Rhythm and Movement［M］.Alfred Publishing Co.，INC，1971.

案例中的节奏教学，不是按照通常的识谱、读谱、加强熟练度的方式，而是借鉴了体态律动常用的快速反应策略，增强操作体验性学习。学生根据教师的口令，时刻做出身体动作的改变，通过实践活动，进行对音符时值的判断和应用，达到身体感受与认知的统一。在这个过程中，要保持节拍速度不变，但是脚步转换为走出八分音符，即原来走一步，现在需要走两步，每一步表示八分音符，反之亦然。此类教学活动使学生在节奏的运用中体会时值长短，形成了指令—接受—解码—反应—修正的学习循环。

（三）课堂组织：加强交流互动

应用全身性的身体律动作为一种重要的教学方式，必然要求课堂组织形式随之发生变化，比如将现有的课桌椅式空间变为空阔的活动性空间。这种课堂组织形式的变化一方面满足了身体律动对空间的需求，另一方面实现了师生之间、生生之间的多元互动，为不同个体间的对话与交流提供了必要的条件。在活动性空间中，教师与学生可以通过"做中学"更清晰地了解他人，认识自己，这是自我发现与自我意识的过程，去发觉"我可以做好什么，在哪些方面还不够好"等等。可以说，课堂组织形式的改变，使学生的天性获得了解放，为改善目前缺少活力的课堂局面创设了环境。以下是教学案例设计节选。

<center>《拍子传递》</center>

教学目标：增强基本拍的稳定感

教学内容：《小雨沙沙》

教学策略：以传球活动为主要形式的跟随练习

谱例6-8 《小雨沙沙》

教学步骤：

（1）全班同学分成四组，围成一个圆圈，每组分发一个网球，教师以稳定的速度弹奏歌曲《小雨沙沙》，请学生按照拍子传球，一拍传一次，给相邻的同学；

（2）教师根据学生传球的准确率等表现，开始改变音乐的速度，请学生根据变化的速度继续传球；

（3）在每组一个球可以将拍子传递准确的情况下，增加球的数量，每次增加一个球，直到每个人手中都有一个球；

（4）教师根据学生的传球表现，增加难度，加入力度的变化，音乐弱的时候动作幅度小，音乐强的时候动作幅度变大；

（5）两人一组，每组一个球，学生听音乐，将每一个基本拍分解出两个动作，动作的速度、力度需要与教师即兴改编的《小雨沙沙》音乐吻合，且动作要均匀，避免忽快忽慢。

图 6-13 双人传球分解动作示意图

这一教学设计中，运用了球作为教具，球是达尔克罗兹体态律动教学中常用的教具，儿童对球非常感兴趣，在传球游戏的过程中，整个班级形成了良好的互动体和学习共同体。一旦某个学生无法准确地传球，这个小组的整体性就会受到影响。因此这不仅仅是交流，更是每个学生观察同伴，发现自己，调整自己，在活动中探索学习的过程。

（四）学习方式：鼓励个性化表达

音乐课堂沉闷、无趣等问题，一定程度上与传统的机械模仿的教学策略有关。第三章探讨了我国音乐教育愿景，发展学生的创造潜能是学校音乐教育的核心价值之一，注重个性发展是学校音乐教学的基本原则之一。然而在现有教学中，教师过多依赖机械的模仿进行知识技能的传授，极大地限制了学生的个性发展与创造力发展。"个性化表达"是达尔克罗兹认为极其重要的音乐教育价值，他始终强调的是"表达你自己"，即"表达出你所感受到的，表达出你所听到的"。这需要学生十分专注地"接收"——仔细地听，在聆听与律动表达之间体验、感受和理解音乐，聆听与律动之间的联结是这个体系的核心，表达无疑极其关键[①]。这就要求教师首先从观念上转变自己的身份，从过去的权威者转变为对话者、倾听者。就教学策略而言，在进行一定程度的模仿活动之后，要尽快进入到"对话"与即兴创造活动中。以下是教学案例设计节选。

① 李茉. 体态律动音乐教学体系对传统教法的革新与发展［J］. 全球教育展望，2018（4）.

即兴旋律对话

教学目标：培养对大调主音的感知

教学内容：do/re/mi 三音音阶

教学策略：师生即兴对唱

教学步骤：

（1）全班同学一起演唱 do/re/mi 三音音阶；

（2）教师即兴演唱以三音音阶构成的一小节旋律，学生模仿；

（3）在音准基本稳定的情况下，学生保持模唱，但需紧接着加入一小节自己即兴创编的旋律。节奏型如下谱例：

谱例 6-9　师生合作演唱的节奏

（4）教师继续进行即兴演唱，学生继续保持模唱，但将后一小节的即兴演唱替换为 mi/re/do 音阶，通过身体律动的配合找到主音的稳定感。身体律动形态见图 6-14，总体原则以身体的舒展表现音符的运动，蜷缩表现音符的稳定感。同时根据音高的变化同步变化手臂的高低；

图 6-14　手臂位置与音高变化对应图

（5）将学生分为两人一组，一个人即兴演唱，一个人模唱 +mi/re/do 音阶，要求用身体表示音高变化与稳定感。然后两人进行角色互换。

在这一教学设计中，虽然开始阶段是学生模仿老师的演唱，但是在学生表现出

对音阶的基本认知后，随即进入到即兴演唱阶段。既有模仿也有即兴表现，且即兴表现的素材与要求都限定在学生能力范围之内，使学生在一个适度的空间中进行即兴与对话，提升学习兴趣和成就感，避免因难度过大而导致学生产生挫败感。

（五）教学方式：教师即兴生成

音乐课堂本应是充满活力与创造力的时空，但如第三章所分析的，现在教学中教师严重缺乏创造力是一个普遍性问题，表现为照本宣科，照搬课例等。以下将针对这一问题，借鉴体态律动音乐教学对教师角色的定位，提出摈弃照搬教案的授课模式，允许和鼓励教师根据学生的实际表现进行灵活的教学调整。在体态律动音乐教学中，教师与学生之间永远处于互动之中，老师即兴的音乐可以形成一个"场"，学生受这个"场"的影响是非常强烈的，教师需要不断地观察学生的反应，并对自己的即兴和教学策略做出调整。因此，通常体态律动音乐教学的目标、具体的教学步骤，需要老师不断地通过观察学生的学习需要来确定，具有很强的灵活性。

从上述各个教学设计中，可以明显发现教师的即兴音乐表演在教学中起到关键作用。例如，在学生传球过程中，如果每组一个球能够很好地完成了，那么就不应长时间停留在此，需要进入到下一项学习任务中，老师需要适时作出判断。如果出现问题，如有的组总是无法准确地按照节拍传球，那就需要减少球的数量，降低难度。

综合以上阐述，针对现有教学存在的问题，本研究选择适当的教学原则对现有教学进行改造。将体态律动音乐教学原则如何在教学中体现，如何与我国学校音乐教学进行融合，进行简要的呈现，如表6-4所示。

表6-4 运用达尔克罗兹体态律动教学的学校音乐教学设计

选取的体态律动音乐教学元素		元素在教学中的体现与改造
内容	节奏、音乐要素	这些音乐要素作为教学的基本内容，与音乐教材中的音乐作品结合起来，既加强了实践性、审美性，又保留了人文性。
	身体动作	鉴于中国学生人数多、害羞腼腆的个性特征，身体动作适合从局部动作入手，最后进入全身性音乐律动。把身体视为天然的乐器，结合音乐进行律动。
	即兴的音乐	在进行频繁的身体律动变换活动时适度运用即兴音乐，以教材中的音乐作品，或具有较高艺术审美价值和教育价值的经典作品为主要教学内容。

续表

选取的体态律动音乐教学元素		元素在教学中的体现与改造
方法	五种常用方法	详见表 6-1。
	歌唱	鼓励每个学生歌唱，不以唱得对错或精彩程度为唯一评价标准，首先要唱出声音，建立歌唱信心。教师要保护学生歌唱兴趣，引导带有身体律动的歌唱。
	模仿	律动模仿，歌唱模仿，记谱模仿，不要求完全正确，鼓励相互模仿，鼓励每个学生成为被模仿的对象（也就是创造）。
	即兴	即兴律动、即兴歌唱、即兴演奏。
	创作	以能力范围内的短小任务为起点，进行形式多样、难度适宜的音乐创作，如节奏创编、旋律创编等。
	探究	感性体验先于理性认知，在充分的音乐实践与审美体验基础上，探究音乐的节奏、音高、和声等具体的音乐本体内容。
组织形式	活动式	以律动为主要方式的实践参与性活动为主要教学组织形式。
	开放的空间	没有桌椅、适合身体进行空间移动的开放性空间。
师生关系	实践共同体	师生共同围绕音乐开展集体实践性体验活动，共同完成任务，教师为学生提供必要的专业指导。
	互动	师生之间、生生之间充满交流互动的机会，学生观察、模仿、创造。
	合作学习	师生之间、生生之间互相帮助，共同探讨，合作完成音乐表演、音乐创编等。

二、明确教学思路

根据教学内容选择适当的方法策略，兼顾我国音乐课程所强调的实践性、审美性与人文性目标，本研究的教学设计思路由以下六部分组成：选定音乐要素、选择音乐作品、运用以律动为主的综合方式、加强实践性操作、达成审美性体验、激发人文性的升华。

达尔克罗兹体态律动教学法的过程采用螺旋式进行的路径，在教学实验中我们采用的过程与方法也遵循这样的路径。首先，确定教学的核心音乐要素，根据音乐要素的学习需要选择音乐作品，作品以教材中的素材为主，辅以拓展性音乐作品，

以身体律动为主要学习方式，设计体验式、游戏式教学活动，在充分的音乐体验基础上达到音乐审美的阶段，最后激发人文情感的生成。需要指出的是，笔者认为审美性与人文性目标的达成应建立在扎实的音乐本体体验与学习的基础上，带有自主生成与隐性生成的特征，因此并非每节课都要突出这两大特性的达成，它需要一个循序渐进的过程，不是一朝一夕能够实现的，需要在做好前面4个步骤的基础上，耐心等待学生审美体验与人文感悟的出现。

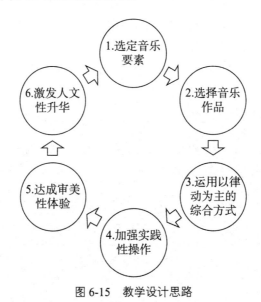

图 6-15　教学设计思路

每一个教学活动都遵循这样一个总体原则：从聆听到运动，从运动到感受，从感受到意识，从意识到分析，从分析到阅读（乐谱），从阅读到写作，从写作到即兴，从即兴到表达。

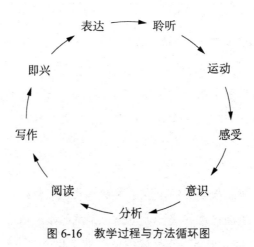

图 6-16　教学过程与方法循环图

教学过程首先从聆听开始，进入到与听觉内容相匹配的身体运动，一方面通过身体运动表现所听到的音响，另一方面增强听觉体验。身体运动由最初的自由感性阶段进入到对听觉与运动的联系，形成意识，进而分析出两者之间的时间、空间、能量等关系，再进入到音乐曲谱的读谱、创作以及即兴表达。

三、中小学音乐课教学设计课例

我们根据研究设计所确定的基本原则与思路，参考借鉴外国体态律动音乐教学设计，进行课堂教学设计的创新，以下呈现六个完整的课堂教学设计框架。

这些音乐课堂教学案例的设计者、实施者，都具备一定的体态律动教学法学习基础，参加过体验式培训。学生已基本适应了体态律动的教学方式，具备较好的聆听习惯，熟悉教室可活动的空间，习惯教师引导、学生探索、师生合作、生生合作的上课形式，学生认同在学习中需要通过身体律动来表现音乐，初步了解了身体各部位可以活动的关节，积累了一定的身体律动语汇。

案例一

<div align="center">《音乐之声》</div>

年级：初中预备年级（六年级）

学时：第一学期第 8 课时

设计者：华东师范大学音乐学院 李茉

【学情分析】

学生具有两个月的体态律动音乐学习经验，开始适应没有课桌椅、运用空间进行学习的方式，同学间互动良好，对音乐兴趣浓厚。歌唱能力欠佳，音乐基础知识与技能薄弱，对音乐记谱不熟悉。需要从音乐多种要素的体验入手展开教学。

【教学目标】

1. 理解不同时值的音符其时值（长短）的差异。
2. 能够通过聆听、动作、画 V 字拍等多种方式写出节奏。
3. 能够脚踏基本拍，同时手拍出旋律中的节奏。
4. 每个学生敢于开口歌唱，培养听辨音高的习惯。
5. 提高歌唱时音高的准确度，能够掌握三度以内音程的音准。

【教学重点】

1. 感受符点节奏的律动特点。
2. 通过实际音乐的音响理解乐谱符号的意义。
3. 帮助每个学生准确地演唱大调音阶的每个音级。
4. 演唱歌曲《哆来咪》(或者歌曲的一部分)。

【教学准备】

1. 《哆来咪》歌曲音频。
2. 黑板、彩色粉笔、两只手鼓。
3. 钢琴或电钢琴。

【教学过程】

表 6-5 《音乐之声》教学过程

教学活动	步 骤	备 注
1. 热身：起始与终止	①老师弹唱歌曲《哆来咪》，速度为♩=80。 ②学生放松手臂与手腕轻轻拍双手。 ③老师突然终止音乐，学生也终止拍手。	要求学生仔细听音乐，动作与音乐要保持一致。
2. 体会休止中节拍的进行	①老师宣布活动规则：像刚才一样打拍子，当老师大声说出一个数字之后，下一拍大家马上停止拍手，以同样的速度数出该数字的拍数，再开始拍手，进入到下一轮活动。 ②老师示范（拍手） ♩ ♩ 𝄽 \| 1 2 3 4 \| ♩ ♩ ♩ ♩ \| 1 2 \| ♩ ♩ \| 老师说：4，默念 4 个数 老师说：2，默念 2 个数 ③按照老师的示范，全体学生进行拍手、静止、数数的循环往复。	默念的节奏速度要保持稳定。
3. 模仿律动	①全体学生站成一个圆圈，踏出中速的基本拍。 ②踏基本拍的同时老师用手拍出不同的节奏型包含 ♫ ♫ 等音型，学生模仿。 ③全班分成两组，两组面对面。每组拍自己的节奏型，两组多次对话。	踏步的动作要有弹性，表现出重量感的转移。
4. 创意律动	①用以上节奏型，通过不同方式的声响或者动作进行两人对话。 ②两人同时用自己的创意方式表现节奏。	鼓励探索他人未用过的方式。

续表

教学活动	步骤	备注
5. 歌唱	①教师在黑板上呈现大调音阶。 ②通过歌唱《哆来咪》的旋律，引导学生探索旋律中每个音的音高。 ③全班分成7组，每组演唱一个小乐句。再轮换乐句。	用手指根据旋律变化画出旋律线条（见图6-17）。先歌唱，后探索音高。
6. 为旋律填词	①结合身体律动为旋律加入歌词。 ②7个组每组创作一句歌词，新创作的歌词以 dol/re/mi/fa/sol/la/si 发音所能联想的事物为主。 ③全班合作演唱。	歌词节奏与身体律动感觉要自然地搭配。 鼓励发散性思维。

在这一教学设计中，选取了"休止"作为核心音乐要素，从训练学生的听觉敏感性与专注力开始，强调学生身体动作与音乐的开始与停止保持一致。之后进行的是内心听觉的学习，即动作与声音不一致，通过动作的控制，保持内心的节拍稳定感。在基本拍保持稳定后，进入复杂节奏型的学习（节奏型主要选取自歌曲《哆来咪》），从模仿开始，逐渐进入到对节奏型的应用，以即兴运用多种节奏型的方式强化节拍与节奏的对应，保持一致性，有利于形成良好的节奏感。同时给创造性表现留有空间，通过同伴间的相互学习，启发学生的创造潜能。

节奏学习后进入到音阶的歌唱，以音阶为基础，鼓励学生自己找到《哆来咪》旋律中的音名是什么，这是探索性的学习，需要同伴之间相互支持，教师在必要时给予指导。填词作为最后一个教学环节，目的是培养学生发散性思维、想象力与创造力的自由空间，学生在原曲《哆来咪》歌词的启发下，进行新的创作。

图6-17 学生用手指画出旋律线条

案例二

《渴望春天》

设计者：上海市七一中学 梅沁

年级：初中预备年级（六年级）

【学情分析】

学生具有一个学期的体态律动音乐学习经验，比较适应没有课桌椅、运用空间进行学习的方式，班级学生整体上比较羞涩，互动能力一般。学生的音乐能力不均衡，需要继续加强音乐要素的体验与认知。

【教学目标】

1. 养成聆听音乐的习惯，加强小组合作意识，运用肢体表现、传递音乐。
2. 发挥想象力，自信自如地运用肢体表现歌曲的乐句。
3. 借助铃鼓感受6/8拍的节奏韵律。
4. 运用身体位置变化表现音高，听唱出部分乐句，准确演唱跳进音程和变化音。
5. 理解弱起拍和延音线节奏的作用，了解歌曲的结构。
6. 在学唱歌曲的过程中，运用肢体或丝巾感知并表现音乐线条的连贯性。
7. 通过对歌曲的感知与理解，以小组合作的方式，展现乐句的起止与流动。

【教学重点】

1. 运用铃鼓与肢体，把握歌曲的6/8拍韵律，用连贯的声音唱《渴望春天》的音名。
2. 理解歌曲中弱起和延音线节奏的作用，在歌唱的同时，能自信、自由地律动肢体。

【教学过程】

表6-6 《渴望春天》教学过程

教学活动	步骤	目标
1. 热身	①围成大圈，聆听音乐《勿忘草》，模仿教师做律动，感受6/8拍的拍点和重拍。 ②模仿教师做节奏律动，感受6/8拍的弱起节奏。 ③学生围成小圈，听老师的演奏，用铃鼓表现音乐的节奏。	感受与表达6/8节拍律动。
2. 声势音阶	①记忆中的"Do"练习。 ②身体与音高关联的练习。 ③跳进音程的模唱练习。	建立动作与音高的关联。

续表

教学活动	步　骤	目　标
3. 节奏律动	①聆听《渴望春天》，用律动表现基本拍。 ②运用铃鼓表现弱起节奏。 ③表现延音线节奏。	把握作品节拍特征。
4. 旋律听唱	①教师弹琴，听唱旋律的音名，引导学生关注乐句间的联系。 ②模唱，引导学生感受歌曲的调式主音。	明确乐句的转换。
5. 歌唱律动	①歌唱时借助丝巾表现乐句的起始。 ②用肢体与声音表现音乐线条的流动感。	以教具辅助乐感的启发。
6. 动态塑形	①六人一组，根据自己对音乐的理解，进行乐句划分，用人数表示乐句数。 ②每位同学表现一个乐句的起止。 ③最后一位同学在音乐终止时做结束造型，其他小组成员即兴造型。	提供动作即兴的机会。
7. 节奏认知	①出示节奏谱例，说明歌曲结构，标明弱起节奏和延音线节奏。	建立音响与谱例的关系。

　　本教学设计在热身环节以一首同样节拍的音乐《勿忘草》作为热身，让学生感受重拍，体验节拍的韵律。学生围圈合作传递节拍，趣味盎然。声势环节是为解决《渴望春天》中的演唱难点而做的铺垫，记忆中的"Do"练习是为了巩固学生对"Do"的音高记忆，身体与音高关联的练习能使学生对音高概念有更直观的认识；再将《渴望春天》中出现的跳进音程用"身势"模唱的方式教给学生，是为了让学生更好地唱准其中较难把握的音程关系。

　　律动音乐教学是梅沁老师的教学常态。她的学生非常熟悉"Do"的音高练习，能够借助道具来表现音乐的基本拍、重拍、弱起节奏、旋律音高等；在学习歌曲时，学生能用肢体表现歌曲的内在韵律。歌唱律动环节将前两个环节中解决的拍子、音程关系等基本问题运用到《渴望春天》的歌曲演唱中，让学生利用丝巾或肢体来辅助表现音乐的流动，以小组合作的方式表现音乐的行进与乐句之间的衔接，感知歌曲的结构，充分发挥学生的表现力和创造力，达到将抽象的音乐形象化、可视化的目的。最后的谱例说明，是将前期学生所有的感知转化为认知，加深学生对歌曲中弱起节奏、延音线、乐句的理解，以便更好地演唱歌曲。

案例三

《外婆的澎湖湾》

设计者：北京石油学院附属小学 黄珍

年级：小学五年级

【学情分析】

学生具有1年的体态律动音乐学习经验，喜爱没有课桌椅、运用空间进行学习的方式，具备较好的歌唱习惯和演唱水平。

【教学目标】

1. 通过律动活动体验歌曲节拍特点。
2. 体验并理解歌曲的各乐段音乐特点。
3. 学会演唱这首歌。
4. 激发学生歌唱的兴趣与热情。

【教学重点】

1. 体验并理解歌曲的节拍特点与结构。
2. 体验并理解第一部分的平稳宁静，第二部分的激情抒怀。

【教学过程】

表 6-7 《外婆的澎湖湾》教学过程

教学活动	步 骤
1. 热身	①学生围坐在地上，聆听教师即兴的4/4拍音乐，随着音乐节拍、速度传递手中的沙锤。 ②教师拿出4件乐器，大、小鼓和2个沙锤，请学生根据乐器音响的强弱，按节拍（4/4 ♩♩♩♩）依次选择每件乐器分别在第几拍演奏。 ③教师弹奏歌曲，左手声部呈现基本拍，4位同学主导，演奏打击乐器，跟随钢琴节拍。其他学生在教室中跟随节拍自由走动。
2. 快速反应	①教师即兴交替变化左手伴奏节奏（♩♫♫♫｜♫♫♫♩），主导的学生及时做出反应，改变节奏，其他学生也逐步跟随变化脚步（学生可分组进行，教师观察学生的反应）。 ②教师在学生的主导下进行伴奏，其他的同学根据听到的节奏变化，进行脚步的变化。
3. 旋律模唱	①教师自弹自唱《外婆的澎湖湾》。 ②教师清唱歌曲，学生按照乐句跟唱歌曲。

续表

教学活动	步　骤
4. 分段学唱	①学生聆听歌曲旋律，走出旋律中的节奏（学生分组进行）。 ②教师出示旋律节奏，在走动的过程中，学生通过感受，选择节奏型卡片，进行节奏填空。谁先听辨出来谁就可以进行填空。 节奏型卡片：♫♫ ♫♫♫ ♫♫♫ ③教师弹奏歌曲第二部分，请学生根据旋律编创动作（分组进行）。
5. 分组展示	①全体学生分组进行展示：演唱组、乐器组、律动组。学生在充分的表现中，演唱、感受歌曲。 ②各组加入歌词，展示第二部分的动作编创。 ③师生互评，包括每组动作与旋律的结合、对乐句划分的表现情况等。

《外婆的澎湖湾》是人民音乐出版社九年义务教育课本《音乐》五年级上册第五单元的教学内容，它是一首校园民谣风格的歌曲，曲调优美抒情，朗朗上口。学生非常喜欢这首歌曲，非常投入地聆听和演唱。基于歌曲的整体风格以及学生学习兴趣的反馈，这一课时的教学设计融合了达尔克罗兹音乐教学法的理念和方法，力求激发学生更大的学习兴趣以及对歌曲的深入体验。

在身体律动的过程中，孩子们自然地走动，摆动身体或者采用其他律动活动，有利于主动聆听，找到基本拍，在音乐要素的学习和作品情感的体验方面更加深入。将乐器演奏作为激发学生学习的兴趣点，从乐器的音响大小角度感受节拍的强弱规律，引导学生主动地表现。师生主导角色的互换，进一步激发了学生自主学习的欲望。

案例四

《捉迷藏》

设计者：四川省达州市通川区实验小学校 刘秋

年级：小学五年级

【学情分析】

学生具有1年的体态律动音乐学习经验，对音乐游戏非常感兴趣，能够较好地完成集体活动，歌唱能力较好，基本拍掌握得很好。

【教学目标】

1. 引导学生体验三拍子的律动。

2. 通过律动感受附点节奏的律动特点。

3. 学习用轻柔活泼的声音演唱歌曲。

4. 富有表情地表达出歌曲不同段落情绪的变化。

【教学重点】

1. 三拍子的节拍律动感培养。

2. 附点节奏的律动感培养。

3. 感知乐句的走向。

【教学过程】

表 6-8 《捉迷藏》教学过程

教学活动	步　骤
1. 热身：速度感知	①组织学生自由地轻轻拍手。 ②慢慢地统一到一个相同的速度。
2. 节拍感知	①学生速度统一后，教师用铃鼓每三拍敲一次，形成三拍子的律动感。 ②学生分别在左、右边各拍三次，以此循环，将大肌肉运动与手腕动作结合起来，进行动作协调性练习。 ③教师哼唱歌曲，学生在歌声中轻轻地拍出三拍子，左右各拍三下。 ④学生以身体晃动代替拍手，并在心中默数三拍子。
3. 节奏律动	①学生走基本拍，教师一边歌唱一边打出旋律的节奏。 ②学生走基本拍，模仿老师用手拍出旋律的节奏。
4. 音高听辨	①学生起立，老师在电子琴上随意弹奏一个三音组，学生根据音高变化用身体结合手部动作原地自由表现出来。
5. 乐句传递	①同桌的两个同学手拉手，老师弹奏四组到六组三音组，两个同学依次做刚才的动作，体验乐句传递的感觉。 ②老师弹奏歌曲第二部分，学生继续做刚才的律动，体验乐句与旋律。
6. 歌唱律动展示	①学生演唱歌曲，结合旋律与歌词自行设计律动。 ②跟随歌曲 CD 伴奏，学生自由展示。

《捉迷藏》是人民音乐出版社九年义务教育课本《音乐》三年级上册第六课的教学内容，这是一首儿童歌曲，3/4 拍。歌曲为四个乐句构成的二段体结构。第一乐段两个乐句均为四小节，均是由 Mi-Sol 的上行结合附点音符作为动机展开。第二乐段节奏虽然也是以附点开始，但两小节一组的乐句和旋律起伏增大，与第一段成了鲜明的对比。

学生经过长期的律动音乐课学习，非常喜欢这种一边律动一边歌唱的上课方式，也乐意配合老师的要求参与到律动体验中来，在音乐中体验、表达，享受上课

的过程。他们能够仔细地聆听音乐，捕捉到音乐的变化，并表现出来。

由于场地条件限制，教室有课桌，不具备自由律动的空间，因此在教学设计中更多地运用了原地动作和上、下空间进行律动设计。在本课教学中，通过左右运动进行三拍子拍手，再控制住拍手，仅仅依靠左右晃动身体来进行律动，将三拍子的律动感进一步内化，在此基础上通过聆听，找准附点节奏，这样孩子们对歌曲节奏就有了准确的把握。在后面对旋律起伏与乐句的体验活动中，进行原地上下律动展示，通过两名同学之间的传递，感受乐句的存在，然后转移到歌曲的后半部分，将音高与歌词相结合，让孩子进行自由展示。通过这样的学习，学生能够将三拍子、附点、旋律走向、乐句等进行综合体验与展示，提高了孩子们的音乐综合学习能力。

案例五

《那不勒斯舞曲》

设计者：上海市闵行区紫竹小学 王迪

年级：小学五年级

【学情分析】

学生具有 4 年的体态律动音乐学习经验，习惯于没有课桌椅、运用空间进行学习的方式，同学间互动良好，对音乐兴趣浓厚。具有专注聆听音乐的能力和用身动作表现音乐的经验。

【教学目标】

1. 学生能用肢体伸展、道具、同伴合作来表现音乐主题中的节奏型。
2. 学生能在聆听中运用多样的方式表现两首欣赏作品中的三个主题变化，并呈现作品的主题结构。

【教学重点】

学生能够用肢体表现音乐不同段落的节奏韵律。

【教学过程】

表 6-9 《那不勒斯舞曲》教学过程

教学活动	步　骤
1. 热身：节奏感知	①教师演奏以 ♫♫♫♫ 这一节奏型为主的音乐片段，学生聆听音乐，并用肢体表现节奏特点。 ②学生聆听 ♩♩♩♩ 这一节奏型为主的音乐片段，并用肢体表现节奏特点。

续表

教学活动	步　骤
2. 乐句感知	①听赏《那不勒斯舞曲》，用手拍出节拍重音。 ②通过身体动作方向的改变，呈现乐句的变化。
3. 主题对比	①用肢体语言探索第一主题的节奏可以如何表现。 ②用肢体语言探索第二主题的节奏可以如何表现。
4. 图形谱认知	①看教师绘制图形谱，听觉与视觉相结合，学习第一主题与第二主题的区别。
5. 速度变化感知	①聆听第三主题，用身体动作表示基本拍，感知乐曲由第二主题进入第三主题的速度变化。
6. 图形谱与律动展示	①学生用即兴绘制的图形谱展示所听到的音乐旋律。 ②学生跟随《那不勒斯舞曲》用身体动作即兴表现该曲的节奏特征。

《那不勒斯舞曲》是上海音乐出版社九年义务教育课本《音乐》五年级上册第二单元"异国风情"的教学内容，选自俄罗斯作曲家柴可夫斯基的芭蕾舞剧《天鹅湖》第三幕"宫廷舞会"，整首乐曲结构由三大段构成，第一段音乐从容而不失欢快、流畅，第二段音乐加入附点节奏，音乐节奏充满前进动力，第三段速度逐渐加快，乐曲推向高潮，这段是意大利那不勒斯塔兰泰拉舞曲。

王迪老师通过学生的身体律动，积极调动学生主动聆听，运用跟随的教学策略，使学生能够敏锐捕捉到该作品的节奏特点，并通过身体动作进行表现。达尔克罗兹体态律动教学注重先感受再认知的教学过程，通过热身环节对相似音乐元素的预热，很容易将学生带入《那不勒斯舞曲》中，从而通过肢体感受三个乐段的节奏特点。

案例六

《体验不同意境中的力度与速度》

设计者：上海市青浦区世界外国语学校　郑敏燕

年级：小学二年级

【学情分析】

学生接触了一年的体态律动相关内容教学，能用简单的动作和律动表现自己对音乐的感受，并能进行小组的集体创编。音乐基础知识与技能的积累较少，呈现方式比较单一，因此本节课的目的就是引导学生用最天真、自然的方式去感受音乐，

投入音乐，并大胆表现。

【教学目标】

1. 理解音有强弱力度上的区别，并以相应的肢体动作表现出快与慢。
2. 探索运用不同的肢体动作表现不同意境中的人物感觉，脚步踏准拍点。

【教学重点】

能够依靠听觉沉浸在音乐中，发挥想象，并以创造性的动作进行表达。

【教学过程】

表 6-10 《体验不同意境中的力度与速度》教学过程

教学活动	步　骤
1. 故事情境创设	①老师手持一根"魔法棒"，引导学生开启一段奇妙的音乐之旅，走进不同的故事空间，体验不同的角色。
2. 情境规则设定	魔法空间规则：一，必须保持安静。二，只需要用动作表现。三，不影响他人。如果不遵守规则就会被请出魔法空间，你的音乐旅程也就结束了。
3. 力度感知	①用身体动作表现强与弱：老师击鼓，学生跟随鼓声强弱进行表现。 ②用身体动作表现快与慢：老师击鼓，学生跟随鼓声强弱进行表现。
4. 节奏感知	① 音乐之旅的"通关密码"是一段节奏，♪♩ ♪♩ ♩♩ ♩♩ ‖，一起读一读"通关密码"。 ②听鼓声，把"通关密码"一起走一走，并记住这个"密码"。
5. 音乐情境中的律动表达	①情境 1：这段音乐中，引导同学想象自己是一只大乌龟，背着重重的壳。模仿乌龟的动作，跟着音乐自由地律动起来，要求能用上乌龟的速度和力度。 ②情境 2：这段音乐中，引导同学想象自己是一只小老鼠，探头探脑地从洞里钻出来，准备寻找食物。这一段音乐速度很快，力度较弱，引导同学们踮起脚尖配合音乐情境。 ③情境 3：想象自己变成了一只凶猛的大灰狼，好不容易抓到了一只母鸡，但被狡猾的狐狸偷走了，接下来你的反应会是怎样的呢？引导同学运用肌肉的紧绷感去表现大灰狼的气势。 ④情境 4：这里空空荡荡的，好像什么也没有，但是只要你闭上眼睛，用心去体会一段音乐，就会看到这里有什么。引导同学根据音乐自由地想象，并用动作表达出自己的想象。

《体验不同意境中的力度与速度》是上海市青浦区世界外国语学校开设的校本课程《体态律动音乐课》的一个课时。教学以速度与力度的学习为核心，用不同的音乐作品创设出速度差别大、力度差别大的四种情境。这些作品均出自法国作曲家圣桑的《动物狂欢节》。

郑敏燕老师非常巧妙地运用"魔法空间"将二年级的小朋友带入一个充满想象的童话世界，使学生感到这节音乐课趣味盎然，其乐无穷。这个班级共有三十多名学生，孩子们活泼好动，特别容易在游戏活动中由于过于兴奋，出现"闹""乱"的现象，这对课堂的组织提出了巨大的挑战，往往也是很多教师不愿意进行活动式教学的重要原因。通过"通关密码""魔法空间规则"的设定，学生逐渐建立起规则意识，为顺利完成教学提供了良好的学习氛围。

第七章

达尔克罗兹体态律动的实践价值

> 教学的艺术不在于传授本领，而在善于激励、唤醒和鼓舞。
> ——阿道尔夫·第斯多惠（Adolf Diesterweg）[1]

[1] [德]第斯多惠.《德国教师培养指南》[M]. 袁一安, 译. 北京: 人民教育出版社, 2001: 177.

体态律动是一种实践性很强的音乐教学方式，是多种前沿教育思想在音乐学科的具体体现，更是育人的有效手段，是一种基于音乐、超越音乐的教育，具有丰富的育人价值。本章主要探讨达尔克罗兹体态律动在音乐教育与育人层面的实践价值。

第一节 达尔克罗兹体态律动的实践意蕴

在音乐教学的改革过程中，达尔克罗兹体态律动在实践中展现了极其丰富的音乐教学实践价值内涵。随着音乐教学改革的深入，我们发现它不仅是在方法层面上对音乐教学的改进，更是从基础上对音乐教学进行系统性改变。体态律动音乐教学犹如在一片沃土滋养着一颗颗音乐的种子，虽无立竿见影之功效，却从"根儿"上逐渐改善人的音乐学习状态。从学生的全身心投入状态入手，以实践性体验促进深度学习，以有结构的即兴模式激发音乐创造，达成灵动的艺术表达，形成了从有效"输入"到个性化"输出"的音乐教学实践循环。

一、以身体参与促使全身心投入

音乐是时间的艺术，音乐的存在依赖于时间的展开，是转瞬即逝的。因此音乐的学习离不开高度的专注与全身心投入。在教学实验过程中，学生们注意力越来越集中，他们投入音乐的陶醉状态让人感受到"专注"是如此美妙。这不得不让我们进一步思索，体态律动何以让人如此沉浸于音乐，陶醉于音乐？在此我们先从其最具特色的身体参与谈起。

身体的参与是一切音乐学习的前提。雅克-达尔克罗兹最先意识到音乐性的节奏感以有意识的身体运动为基础。在律动课上，身体参与永远比用眼睛观察、用大

脑思考有收获。20世纪初，法国画家保罗·裴勒莱（Paul Perrelet）说："不参与体态律动是无法真正认识它的，作为一个画家，我曾经太盲目地相信我的眼睛，只看了几眼就急于去批评这种方法。但当我真正参与其中，将身体与心灵完全投入时，我获得了意想不到的音乐体验，终生难忘。"①

由于体态律动需要参与者的动作与音响保持同步，这就使得聆听变得尤为关键，在集中精力专注聆听时，人们对音乐的表情更加敏感，形成了重要的"乐动—身动—心动"的联结。在体态律动音乐课中，学生注意力非常集中，投入地体验音乐，是十分常见的场景。全神贯注地用心、身体和情感实现对音乐声响的体验过程是一种沉浸体验的状态。

以欣赏中国古曲《高山流水》为例，全身心地投入方能体会悠扬的乐声，体会流水的各种动态，随着音符的切换，犹见高山之巅，云雾缭绕，飘忽无定，感受琴声浩浩荡荡，恰似滔滔流水。当全身心投入美妙的乐声中时，通过多感官去感受，用心去体验，可以达到物我两忘的境界。在体态律动音乐课上，音乐、身体、情感融合在一起，师生浸润在美的享受之中。

"躯体是思想的基础，感觉作为身体的传感系统，将躯体与思维和意识联系起来，形成躯体调节机制，感觉处于认知的中心地位，是对躯体和躯体经历的其生命的觉察。音乐使感觉有意识，音乐的直接体验能够增加感觉到的意识。"② 达尔克罗兹坚持认为应发掘身体在音乐学习中的作用。早在1898年达尔克罗兹就宣称："人们的身体被束缚太久了，我开始思考，身体应该作为声音和心灵的媒介，在音乐教育中应占有极其重要的地位。"③ 身体运动是肌肉感的表现方式：动作的力度和空间的关系，动作的持续性与伸展性的关系，动作的准备与动作表现的关系。肌肉知觉可以由意识捕捉得到，因为个体必须将所有肌肉整合起来进行有意识的或下意识地合作，律动教学必须是全身性的运动，这样才能发挥身体的作用。

"音乐中所有的节奏元素都起源于人类的身体，随着时间的发展，其形态与组合也跟着变化，进而把音乐推展到更高的境界。然而人最终反而忘记了节奏与身体原先的紧密联系。"④ 在体态律动课程中，身体成为了一件乐器，去演奏或表现音乐中某些指定的元素，例如拍子、小节、不规则重音、旋律线或者渐强渐弱。在身体

① Claire-Lise Dutoit. *Music, Movement Therapy Survey*［M］. England: The Dalcroze Society, 1971: 11.
② ［美］雷默. 音乐教育的哲学［M］. 熊蕾, 译. 北京: 人民音乐出版社, 2003: 114.
③ Anne Farber, Lisa Parker. Discovering Music through Dalcroze Eurhythmics［J］. *Music Educators Journal*, 1987,（74）3.
④ 郑方靖. 当代五大教学法［M］. 台中: 古韵文化事业有限公司, 2015: 47-48.

动作中表达的时间（时值、速度）、能量（重量、力度、重音）、空间感被肌肉记忆，形成肌肉运动知觉（kinesthetic）。体操运动员在后空翻动作中形成了他对后翻力量的运动知觉，画家在绘画中形成了他对画笔的重量与节奏把握的运动知觉，音乐家在不断地对四分音符和二分音符做出相应动作后，形成了他们对节奏的运动知觉。

儿童教育家陈鹤琴说，"音乐的真正价值在于我们和音乐接触，可由节奏的美，使肉体与精神起共鸣共感，而表现节奏的行动；由和声的美，使人感到调和统一，而养成调和性；再由旋律的美使人感到联贯的统一，而养成统一性"。[①] 身体的参与无疑为人与音乐的接触架起了一座桥梁，促进了人更专注、更投入地与音乐亲密接触，建立音乐学习中运动着的人与运动着的音乐之间极为紧密的联结。音乐使身体动起来，具有非常强大的感染力，身体的运动更加强了对音乐的体验。

二、以具身性体验促进深度学习

浅层学习是记忆和简单的理解，深度学习则是培养高级思维能力、创造能力和分析问题解决问题的能力。音乐教学中的深度学习，指向学生的神经系统、智力、身体、情感，以及创造力和表现力。从教学过程中学生的多方面发展来看，体态律动极少强调机械的知识与记忆，教学目标和内容以学生对音乐的感受体验和创作表达为主，这种实践体验促进了深度学习，对培养学生的感受力、情感表现力与创造力十分有益。

身体参与就是一种体验行为，从学习理论视角来看，身体参与的实践体验促进了人的深度学习。体验是学习和发展的源泉，不同于传统理性主义的教育方法和行为主义的教育方式，体验学习强调"认识是一个过程，不是结果"。[②] 体验学习是以体验为基础的持续过程，是思维、感受、理解和行为的整合，是个体与环境之间连续不断交互作用的过程，是一个创造的过程。体态律动音乐教学包含了上述体验学习的全部要素，以深度体验促进深度学习。

学生持续地积累听觉、视觉和运动知觉的经验和记忆，并在日后读谱、记谱、表演和创作音乐中唤起这些经验。音乐的学习分为输入和输出两个过程，体态律动既包含输入过程，也包含输出过程，这种实践体验日积月累，形成越来越强大的肌

① 陆敏.儿童教育家陈鹤琴先生谈儿童音乐教育[J].中小学音乐教育，1987（4）.
② [美]库伯.体验学习：让体验成为学习和发展的源泉[M].王灿明，朱水萍，等，译.上海：华东师范大学出版社，2008：17-21.

肉运动知觉，为音乐表达与创作做好基础储备。

在音乐中律动时，人们最突出的感觉是"我感受到了音乐"，人们捕捉到了身体在空间中运动的感觉，同时兼具与音乐同步的时间感，并且易于专注而敏锐地体会到音乐所具有的细微变化。人们对音乐的细节更加敏感，例如音乐如何由渐慢步入终止，旋律线条如何一步一步推向高潮。人们对自己"感受"的描述其实是自身在体态律动过程中多种感官接受音响信息，经由神经系统传达到意识层面，再由大脑支配肌肉做出适当回应的过程，音乐在体态律动中焕发了人的生命潜能。

具身认知研究表明，动作可以提高对音乐概念的理解。人类生来具有创造音乐和舞蹈的天性，当一个蹒跚学步的孩子随着摇滚乐的节拍摇摆的时候，他所做的动作是多么自然、欢快，这并非成年人教的。格伦和劳舍尔（Gruhn & Rauscher）坚定地表示："孩子早在学会站立行走之前便具有运用肢体来创造和分享音乐声响和舞动的能力。"[1] 列维京（Levitin）认为"音乐与律动之间强有力的联系是人类进化的关键"。[2] 音乐与律动有着不可分割的关系，只是在最近的一百年里，音乐与律动的联结变得非常少。

感受系统（feeling）、知觉系统（perceiving）和制作系统（making）是音乐体验过程中生命的三大系统[3]，感受系统包括音乐学习者情绪情感反应，例如从微小到夸张的快乐的表现，从舒展到紧张的状态变化等，无论是怎样的情感反应，都是有注意参与的。知觉系统从音乐学习角度来说是理解音乐，例如音乐的形式和风格、音乐语汇。制作系统从音乐学习角度来讲，参与音乐的创造活动包括创作和演唱演奏的二度创造以及欣赏评估的三度创造。体态律动的过程充分地调动了这三大系统，使音乐学习从浅层学习进入到深度学习。

三、以有结构的即兴激发创造

从本研究对学生的音乐能力所做的前测与后测成绩比较来看，即兴表现和音乐创编是变化最为显著的项目。我们认为这与体态律动音乐教学模式的结构特征——有结构的即兴——有着密切关系。

在教育过程中哪些因素可以对创造力的改变形成影响呢？创造力研定专家索耶

[1] Gruhn, W., Rauscher, F. H. *Neurosciences in music pedagogy* [M]. New York: Nova Science Publishers, Inc, 2008: 58.
[2] Levitin, D. J. *This is your brain on music: The science of a human obsession* [M]. New York: Penguin Group, 2006: 257.
[3] [美]霍华德·加德纳. 艺术与人的发展[M]. 兰金仁, 译. 北京: 光明日报出版社, 1988: 36.

认为,创造力的教育必须是特定领域的:为帮助学生在某一科目更具有创造力,则该科目必须以一种能让学生获得认知理解的方式教给学生。如此,这些知识便能够更好地帮助学生变得更具创造力。讲授式教学是典型的传统教学方式,主要是通过教师讲授知识、学生记忆知识来进行的。这种形式的教学会带给学生相当表面的知识结构,而不会形成能够支撑创造性行为的认知理解。对于创造性行为来说,学生必须获得深层的概念理解,而非表面的记忆。教师需要向学生展示知识之间的关联,而不是以一种孤立的方式记忆微小的主题。这些学习方式更有可能支持"迁移"(将所学知识用于更大范围的能力)和"适应性专长"(将所学的东西创造性地应用于新问题的能力)。[1]

索耶在《创造力的涌现》一文中充分论证了有结构的即兴对于创造力涌现性的作用。[2] 创造力的涌现性,通俗地说,是指创造力的不可预测性。我们对充满即兴性表演的剧院进行了长期观察与分析,总结了创造力涌现性呈现出来的不同类型与激发创造力涌现性的条件。基于建构主义的原则,深度的有效学习需要以一种不可预测的即兴的方式展开,而这种即兴的方式在传统的讲授式教学中是不存在的,传统教学没有不可预测性,没有即兴,因此也无法形成创造性学习,无法激发创造力。[3]

达尔克罗兹体态律动是结构性的教学体系。其一是音乐节奏律动,内容包含指挥、立即反应,是根据基本拍、速度、力度、规则拍子、不规则拍子、卡农等要求进行的身体律动。其二是视唱练耳,达尔克罗兹音感训练的目标近似于我们通常熟知的视唱练耳,即需要用耳朵听辨出音高、音程、和弦的不同特质,以及音色的明暗、节奏的长短快慢、力度的强弱变化、和声的色彩、调式的色彩等。这些内容的学习运用了有别于传统讲授和机械训练的方式。其三是乐器与歌唱即兴,键盘和声、节奏模进、重复与对比,以及与音乐相关的弹奏与演唱的即兴表演等。无论是儿童还是成年人,要培养音乐创造力,首要进入到音乐的情境,对音乐本体的要素有一定的认知能力。体态律动课程的基本教学内容与方法可以说为培养音乐创造力提供了索耶所说的"结构"。

然而这样的"结构"还只是达尔克罗兹体态律动教学的组成部分之一,还有对

[1] 程佳铭,任友群,李馨.创造力教育:从接受主义到有结构的即兴教学——访谈知名创造力研究专家基斯·索耶博士[J].中国电化教育,2012(1).
[2] R. Keith Sawyer. The Emergence of Creativity [J]. *Philosophical Psychology*, 1999 (12).
[3] Sawyer, R. Keith, DeZutter, Stacy. Distributed creativity: How collective creations emerge from collaboration [J]. *Psychology of Aesthetics, Creativity, and the Arts*, 2009 (3).

音乐创造力同样有价值的部分。在现代音乐教育史上，达尔克罗兹第一次系统而成功地将"即兴"引入体态律动音乐教学体系。"即兴"是其体系中最重要的实践方法之一，也是其理论体系最终得以完善的标志。"即兴创作"发展成为伴随音乐学习的各个环节，利用各种教学手段培养想象力和创造力的教学活动。这既是音乐创造的过程，也是音乐表演的过程，同时还是音乐鉴赏的过程。在此过程中，既能锻炼孩子们敏锐的听觉、精确的节奏感、良好的音乐形式和结构感知力，同时也能培养孩子们丰富的音乐想象力与创造力。虽然体态律动中的创造力的表现形式为身体律动，但这一切的创造源泉来自儿童对音乐的感受，是结合了音乐感受、音乐想象的创造力的展现。

在达尔克罗兹体态律动教学中，"教"音乐并非教学的全部，通过"教"，促成学生的即兴表达与音乐创造才是一个完整的小循环，在完成一个小的创造循环后，再进入到下一个有结构的即兴教学循环。值得一提的是，在这种有结构的即兴教学中促成的音乐创造力是这一教学体系的常态，教师与学生在每节课上都会有相当多的即兴与创造，而不是难得一见的顿悟式、灵光乍现式的创造力。

四、以解放天性促进灵动表达

1936年3月，陶行知在上海大夏大学（今华东师范大学前身）的演讲中直指中国教育的弊病，"中国现在的教育是关门来干的，只有思想，没有行动的"，那是"死的教育"。[1] 如今八十多年过去了，在最应具有活力的音乐课堂，老师"教死书"，学生"死读书"，即使学生唱歌也是死板地坐在椅子上，张张嘴巴敷衍一下，走个过场，无法充分运用身心自然地律动，无法充满感情地大声演唱。

在体态律动音乐课堂上，我们却看到了完全不同的情景。教师是生动的，他/她可以自由地演奏音乐，即兴地生成教学，与学生时刻保持联结和互动。学生是灵动的，他们的身体不再被桌椅束缚，可以跟着音乐自由地在空间中行走、奔跑、跳跃，手臂在空中挥舞，身体就是一件天然的乐器，充满感情地律动着、演奏着、歌唱着，学生脸上时常洋溢着灿烂的笑容。这样美妙的情景是体态律动音乐课的真实写照。"动起来"的体态律动教育过程充满活力、愉悦、交流、创造，解放了儿童的天性，充满生命的动感。

达尔克罗兹体态律动之灵动还表现为学生的放松与勇于尝试。教师允许学生

[1] 杨斌，陈国安. 教出活泼泼的人：民国名家教育演讲录[M]. 上海：华东师范大学出版社，2015：11.

"犯错",用自己懵懵懂懂、一知半解的音乐感觉,"词不达意"地表达自己。学生的个性化表达需要宽松灵活的环境。在音乐学习的初期,学生通过身体、语言、歌唱、演奏乐器等一系列方式来表达,如同婴儿牙牙学语,常常会犯错。在语言学习的过程中,人们能够理解这样的错误,并且非常宽容地接纳,甚至不去纠正。但是在日常的音乐教育过程中,学生是不允许犯错的,而且他们也没有任何机会与高手或者演奏家级别的人对话,这大大限制了孩子对"音乐作为一种交流方式"的理解。在绝大多数人的观念里,他们特别关注音乐表达得是否符合规范,而音乐作为一种表达方式的意义完全被淹没在规则、规范中。音乐应作为一种语言展开与自己、与他人、与其他音乐作品的自由对话,是带有创造力的个性化表达,五彩斑斓,多姿多彩,而不仅仅是经由训练的娴熟的表演。

第二节
体态律动音乐教学的育人价值

联合国教科文组织国际 21 世纪教育委员会报告《教育——财富蕴藏其中》中提出,教育应当促进每个人的全面发展,即身心、智力、敏感性、审美意识、个人责任感、精神价值等方面的发展,应该使每个人尤其借助于青年时代所受的教育,能够形成一种独立自主的、富有批判精神的思想意识,以及培养自己的判断能力,以便由他自己确定在人生的各种不同情况下他认为应该做的事情。音乐教育从狭隘的知识教育、技能教育引向意义更为深远的人文教育、审美教育、创造性教育,是其美育价值的集中体现,是其教育本质内涵之所在。体态律动音乐教学从多个维度体现了深厚的教育意蕴。

一、促进身心和谐发展

身体是心灵之基础,体态律动由"身"及"心",渗透在整个生命中,是身心合一的存在方式。身心的协调使身体不仅是肉体之身,而且是音乐之身、律动之身、审美之身、智慧之身,使心灵不再受到压迫和束缚,变得敏锐,精致,灵动。

达尔克罗兹体态律动教学的哲学思想来源于古希腊哲学对人的身心平衡的推

崇，早在古希腊时期，人们就已经意识到身心平衡发展应该是教育的追求。古希腊人认为"音乐是人类感觉和精神机能的汇总，是持续变化着的情感的表现，自然地存在于人的内心，经由想象力加以创造，经由节奏加以整理，经由意识加以和谐"①。柏拉图曾提出，音乐和体育的教育关乎人的身心平衡。柏拉图在《理想国》中论及人的和谐发展时提到，教育就是训练身体和陶冶心灵，"这种教育就是用体操来训练身体，用音乐②来陶冶心灵"③。苏格拉底认为"儿童阶段文艺教育最关紧要。一个儿童从小受了好的教育，节奏与和谐浸润了他的心灵深处，在那里牢牢地生了根，他就会变得温文有礼"。他认为从小训练心灵上和身体上的和谐美对于人的全面发展是至关重要的，"如果有一个人，在心灵里有内在的精神状态的美，在有形的体态举止上也有同一种与之相应的调和的美，这样一个兼美者……是最美的，最可爱的人"。④

当前的音乐课教学强调乐理、音符等音乐静态知识的记忆，忽视了音乐与身体韵律感的有机结合，具有西方传统"身心二元论"的特点。柏拉图的"理性"、笛卡尔的"我思故我在"都是身心二元论的典型代表，在强调应试的教育实践中被无限放大，导致身体被忽视。体态律动则将身心合一视为人的自然状态，强调身体经验与世界的联系。在20世纪，以杜威为代表的现代教育家提出"做中学"，以消除二元论，推崇通过具象性经验来认知。杜威认为："经验是持续发生的，生命体和周遭环境的相互影响共同参与了我们存在的过程。"⑤身体是精神密不可分的盟友，身体和精神应和谐地共同执行多重任务，它们是分工合作的关系，"通过精神与身体的和谐共处，人类构建了全面的认知系统"，⑥因为，"人类的思想实质并不是自动进入我们内心的超凡脱俗的东西，而是在人类身体和整个世界的冲突与交互过程中获得的"。⑦真正能够被认知的无不来源于物质和经验世界，所得出的养分都起源于有形的事物。思想和生物性与具象性是密不可分的：那些所能被认知的永远都是基于物质的和由经验得来的整个世界。

① [希腊]柏拉图.理想国[M].吴献书，译.长沙：湖南人民出版社，2010：57.
② 在古代希腊，一项重要的文化生活是听民间艺人弹着竖琴演说史诗故事。故"音乐"一词包括音乐、文学等义，相当于现在的"文化"。
③ 张法琨.古希腊教育论著选[M].北京：人民教育出版社，2007：135.
④ 同上，146–147.
⑤ Dewey, J. *Art as experience* [M]. NJ: Capricorn, 1934: 35.
⑥ Bowman, W. Cognition and the body: Perspectives from music education. In L. Bresler. *Knowing Bodies, moving minds: Towards embodied teaching and learning* [M]. MA: Kluwer Academic Publishers, 2004: 29–50.
⑦ Abram, D. *The spell of the sensuous: Perception and language in a more than human world* [M]. New York: Vintage Books, 1996: 262.

艺术把它自身要传递的观念同它所引起的感觉共同呈现出来，才是"好的"表现模式。音乐艺术具有感染听众，并能让听众以身体律动的形式与其进行交流的特点，在教育中的体现则是，人类通过具象性的事物进行持续的学习、交流和理解，具象性事物与智力、身体和灵魂相互影响，和谐共存。具象性的艺术学习特别难用言语表达，必须亲身体验才能完全地理解。律动教学法拒绝单纯用语言描述进行音乐教学，而是强调邀请充满好奇心和探究心的人一起参与到课程中，以便完全理解和把握音乐。体态律动音乐教学以音乐节奏为核心，以身体的运动觉训练为基础，激发人的内在音乐潜能。

此外，达尔克罗兹认为，人的动作和行为受心理状态影响很大。他观察到人在紧张时通常不能对音乐节奏做出正确的反应，节奏感强、警觉而敏锐的人通常在其他方面也会表现出警觉和敏锐的特质。音乐教育可以在这方面给予支持，帮助人们建立和谐的身心关系。通过持续地提高身体节奏律动水平，激活多种感官的敏感度，将感官、身体和心灵进行统整，能够开发人与生俱来的自然节奏感和内心听觉。正如达尔克罗兹所说"我努力探索一种音乐教育体系，使身体能够发挥其作为音乐与心灵纽带的作用"。[1]

二、经由音乐指向全人教育

"全人教育思潮是对制度化教育危机和社会危机的一种反思，是对20世纪末全球化经济体系和全球文化发展的回应，试图通过一种新型的人本化的教育解决教育和社会发展中的问题。"[2] "全人"是指充分发展的完整的人，而非工具的人、不完善的人。全人教育强调教育的目的是"培育人的整体发展，包括人的智力、情感、社会、身体、创造力、直觉、审美和精神潜能的发展"；主张构建开放、民主、平等且有活力的师生关系，强调"学生与学生、学生与教师之间建立起一种开放而平等的学习群落"。[3] 可见，全人教育的核心思想是尊重人的自然秉性，强调人的和谐发展，实现学识与人格的平衡、个体与群体的平衡、身体与心灵的平衡。

达尔克罗兹认为美好的节奏可以带来平衡，使人处于一个良好的状态，"节奏建立起内在力量和外在力量的联系"[4]，而且身心合一有利于促进人的平和感，"通过

[1] Johnson Mark L. Embodied Musical Meaning [J]. *Theory and Practice*, 1997, (22–23).
[2] 刘宝存. 全人教育思潮的兴起与教育目标的转变 [J]. 比较教育研究, 2004 (9).
[3] 谢安邦, 张东海. 全人教育的缘起和思想理路 [J]. 全球教育展望, 2007 (11).
[4] Jaques-Dalcroze, E. *Eurhythmics, art, and education* [M]. New York: A. S. Barnes & Co., 1930: 56.

身心和谐，人会拥有愉悦平和的满足感，随之而来的是自由地游戏与想象力、感受力的拓展"[1]。尽管体态律动音乐教学是以音乐为目的的教学，但体态律动不只是让孩子们律动、歌唱，还有大量的互动、交流、探索和创造，学生能够在平衡感和自我认知方面持续进步。[2] 体态律动强调充满情感地学习，认为人的性格和身心健康与音乐学习一样重要，这有利于学生实现身体与心灵的平衡、个体与群体的和谐。

人首先是自然的物质存在，是肉体存在，这是最基本的。但人还有思想，有生命的活动力。生命是一个精神存在，是认知与情感、感性与理性的统一。自然生命、精神生命和社会生命构成了生命的三重维度[3]。体态律动音乐教学的教学目标不同于传统的音乐课教学，不是让学生说"我知道了"，而应是"我体验了"，体验才能真正激发其自我表达的欲望。当我们体验某种强烈的情感时，我们会非常想把这种情感传递给他人，体验得越多，可以分享的也越多。

教育学视野中的完整的人，是身体、精神和谐发展的。这样的人是能和社会良性互动的人，这样的人具有健康灵活的体魄、求真向善的心灵、独特的个性。体态律动能够开发和规范孩子们与生俱来的、富有个性的表达方式，又能让他们融入社会。在练习中，学生用肢体表现音乐的细节，这些音乐是由老师演奏现成的作品或者即兴弹奏，在整个过程中整合学生们的视觉、听觉、触觉、节奏和运动。教学具有鲜明的社交性、互动性，学生体验旋律的细微差别，尽可能自由、流畅地律动，与音乐和其他人融为一个整体。达尔克罗兹写道："音乐联结了不同的个体，由不同的想法和愿望构成的统一体瞬间摧毁了个人的偏见。"[4]

通过体验和感悟，达尔克罗兹体态律动教学有助于唤醒和培养学生内心深处对艺术的敏感度，"目的就是发展心智，感受任何与艺术和生命有联系的事物"。[5] 体态律动不仅以音乐为目的，更具有给予生命积极影响的潜力，"要记住一点，家长和老师的作用是发展儿童的身心，身心结合可以成就一件完美的乐器，去演奏美妙的生命之歌，实现全人教育的目的"。[6] 体态律动音乐教学以探索音乐的方法引导学生们发现自己的艺术潜力，这与杜威的教育哲学相同，"和杜威一样，达尔克罗兹也强调经验（experience）在学习中的重要性，两个人都认为知识不应该从'做'（doing）

[1] Jaques-Dalcroze, E. *Eurhythmics, art, and education* [M]. New York: A. S. Barnes & Co., 1930: 6.
[2] Jaques-Dalcroze, E. *Rhythm, music, and education* [M]. New York: Benjamin Blom, Inc., 1921: 69.
[3] 冯建军. 生命与教育[M]. 北京：教育科学出版社，2004: 209.
[4] Jaques-Dalcroze, E. *Eurhythmics, art, and education* [M]. New York: A. S. Barnes & Co., 1985: 115.
[5] Jaques-Dalcroze, E. *Eurhythmics, art, and education* [M]. New York: A. S. Barnes & Co., 1985: 102.
[6] Jaques-Dalcroze, E. *Education in Rhythm and by Rhythm* [M]. New York: A. S. Barnes & Co., 2003: 102.

中抽离出来，就像理论不能和实践脱离"①。杜威认为，如果教学活动为学生提供了有意义的经验，那他们对概念的理解将更加深入，从而促进儿童的全面发展。杜威的儿童为中心的教育哲学在理论上给予体态律动音乐教学强有力的支持，律动活动是一种自然的表达方式，是儿童全面发展的必要组成部分。

达尔克罗兹的教育是通过音乐进行全人教育，它不仅仅是音乐教育，还是为了生命的教育。它适合于所有不同年龄、不同能力和不同社会经济阶层的学生。

三、唤醒内在潜能

达尔克罗兹说，"我期待建立一种音乐教育体系，使身体能够搭建起音响与心灵的桥梁，快速而深刻地唤起我们的感觉"。② 达尔克罗兹继承了裴斯泰洛齐的儿童教育哲学观。裴斯泰洛齐强调，用发展儿童内部能力和个性的新教学，去取代仅从外部向儿童硬性灌输，压制儿童精神、智慧和个性发展的传统教学③。达尔克罗兹认为，音乐教学应当遵循三个教育原理：其一，先教唱歌，再教识谱、记谱和发声方法；其二，先体验、活动，再学习规则和理论；其三，用聆听和模仿引领学生区分声音的异同，而不要用语言去解释。简言之，用主动探索代替被动"填鸭"。

20世纪60年代，苏珊·桑塔格（Susan Sontag）提出"反对阐释"④，与裴斯泰洛齐、达尔克罗兹的艺术与教育理念非常接近。传统艺术理论把艺术作品的意义和价值归于作品形式之外的宗教、社会或者创作者的个性，以阐释的方式将美的意义异化。"反对阐释"不是反对一切理论，而是为了感觉的解放。苏珊·桑塔格认为人们把艺术作品套用在其社会功能或某种理论信度上，而忽视了艺术自身的独有价值。而艺术的独有价值在于"艺术作品是一种体验，不是一个声明或某个问题的答案"。⑤ 桑塔格呼吁，"现在重要的是恢复我们的感觉。我们必须学会去更多地看、更多地听、更多地感觉"。

感觉是非常个性化的，唤醒内在感觉的主张背后是对个体的尊重。达尔克罗兹认为"音乐是人类展示心灵深处起伏不断的所有热情，最佳和最有力的媒介。它的振动唤醒人们的感觉；它的声音与节奏俨若另一种独特的语言，不需借助其他的方

① Juntunen, M. L. Embodiment in Dalcroze eurhythmics [D]. University of Oulu, 2004: 16–20.
② Jaques-Dalcroze, E. *Rhythm, Music and Education* [M]. New York: Dalcroze Society Publication, 1967: 4.
③ [瑞士]裴斯泰洛齐. 裴斯泰洛齐教育论著选 [M]. 夏之莲，等，译. 北京：人民教育出版社，1992: 19.
④ 李小冬. 感性智慧的思辨历程——西方音乐思想中的形式理论 [M]. 北京：中央音乐学院出版社，2011: 205.
⑤ [美]苏珊·桑塔格. 反对阐释 [M]. 程巍，译. 上海：上海译文出版社，2003: 16.

式来增加其完整性。艺术，尤其是音乐，具有唤醒人的内在生机的原力，使人有可能为展现自我而思考和行动""音乐往往深藏在一个人的心中，常因为一些原因无法表现出来，就像地下的泉水，只有偶然碰到地震的时候才会涌出地面。教育的功能之一就是发现儿童的音乐潜能"①。"教育意味着创造环境，解放任何被束缚的天性，这样的自由能使儿童在最自然的状态下充分表现情感和性格。"②

教育应从儿童的本能、自发的兴趣和需要出发，以儿童自己的活动作为教育过程的中心，教育的目的是帮助孩子认识自己并发展个性。"人内在的情感可能在不自觉中表露，也可能透过脑的控制有意识地表达"③，人的智慧、道德情感和体力的萌芽先天地结合为统一体，潜存在体内，并渴望得到显露与发展，教育的目的就是使这种潜在力量得到充分发展。

在达尔克罗兹体态律动教学中，教学环境的设计是为了使儿童的身体、智力发展，并且使其有愉悦的心情，要遵循儿童的成长规律，而不应为了达到某种社会性的目的，将成年人的意志灌输给下一代。环境氛围可以激发孩子们与生俱来的好奇心和创造力。同时，整个学校也要创造和平、自然和艺术的氛围，给儿童以美好的体验感受。体态律动教学并不是常规的教学体系，而是"一种艺术，一种唤醒人类内心的艺术"。④ 传统教学注重知识的传授、讲解、记忆，体态律动则认为感受比知道更重要。达尔克罗兹认为学生知道了什么并不意味着他们真的学习了，就像他年轻时所任教的日内瓦音乐学院，那里的学生都是出色的演奏家，知道大量关于音乐的知识，但达尔克罗兹却断定这些学生并不真正地理解什么是音乐，他们缺乏感受，更缺乏表现，他们若想真正地学习必须从身体动作的感受与控制开始，不断积累经验才能实现音乐学习，表达个性化艺术创造。这与今日主流的建构主义教育观念十分接近。建构主义认为外部动作在头脑中的内化是智力的起源。如果学生不具有现实世界的经验，就不可能真正获得对知识的深刻理解。

音乐和其他艺术是人类了解自己和他们的世界的基本途径，具有自己独特的认知模式⑤。自文艺复兴以来盛行的思想认为，知晓仅仅由概念的说理组成，这种思想正让位于这样一个信念，即人类领悟现实的途径有许多，每一个途径都具有其有效

① 郑方靖. 当代五大教学法 [M]. 台中：古韵文化事业有限公司，2015：47.
② Pennington, J. *The importance of being rhythmic* [M]. New York: B.P.Putnam, 1925: 15.
③ [加] 乔克希. 二十一世纪的音乐教学 [M]. 许洪帅，译. 北京：中央音乐学院出版社，2006：48.
④ Steiner, R.. A lecture on eurythmy [EB/OL]. http://wn.rsarchive.org/Lectures/GA279/English/RSP1967/19230826p01.html.
⑤ [美] 贝内特·雷默. 音乐教育的哲学——推进愿景（第3版）[M]. 熊蕾，译. 北京：人民音乐出版社，2011：91.

性和独特的特点。我们确实是通过概念的理性模式来了解世界的，但也要通过音乐的模式来了解世界。体态律动是音乐认知模式正确的打开方法，以音乐经验的积累实现对内在的唤醒，对个性化意义的建构。

四、唤发审美情感

席勒（F. Schiller）指出，"美对我们是一种对象，因为思索是我们感受到美的条件。但是，美同时又是我们主体的一种状态，情感是我们获得美的观念的条件。美是形式，我们可以关照它。同时，美又是生命，因为我们可以感知它"。① 美是客观与主观的统一，是人的内在需要。"审美追求是人对生命的追求，审美体验是人对生命的体验，审美享受是人对生命的享受。"② 达尔克罗兹认为，"音乐是情绪、物质、生命的直接投射。而把情绪所激发的动作和能量以声音转化呈现出来就是音乐的节奏"。③ 体态律动引领人进入审美体验的通道，以身体感知，用心灵体会，从而唤发内在的情感，激发美的创造，实现美育的应有之意，回归美育的本质。

音乐是体态律动赖以发挥教育作用的基础。达尔克罗兹认为，"身体的节奏感和力度感只有在音乐中才有可能发展。音乐是唯一建构在节奏和力度上的艺术，它赋予身体动作风格，用情感激发它们，然后它们又回过头来激发人们的情感"。④ 儿童教育家陈鹤琴说"音乐是儿童生活中的灵魂，是人生不可缺少的一种抒发情感的活动"。⑤

从本体角度看，情感表现并不是音乐区别于其他人类活动的界限，苏珊·朗格认为音乐是一套自成一体的"表现性形式"，这种形式是动态的，有自身内在活力的。它充当一种符号，以表达人类的情感。音乐是人类情感的符号创造。"音乐的音调结构与人类的情感形式增强与减弱、流动与休止、冲突与解决，以及加速、抑制、极度兴奋、平缓和微妙的激发，梦的消失等形式——在逻辑上有着惊人的一致。这种一致恐怕不是单纯的喜悦与悲哀，而是与二者或其中一者在深刻程度上，在生命感受到的一切事物的强度、简洁和永恒流动中的一致。这是一种感觉的样式或逻辑形式。音乐的样式正是用纯粹的、精确的声音和寂静组成的相同形式。音乐

① ［德］席勒.美育书简［M］.徐恒醇，译.北京：中国文联出版公司，1984：103.
② 冯建军.生命与教育［M］.北京：教育科学出版社，2004：237.
③ 郑方靖.当代五大教学法［M］.台中：古韵文化事业有限公司，2015：47.
④ 同上，47-48.
⑤ 陆敏.儿童教育家陈鹤琴先生谈儿童音乐教育［J］.中小学音乐教育，1987（4）.

是情感生活的音调摹写"①，作为人类情感的符号与人类产生联结。

从认知角度看，学生积极的情绪体验可以加速思维活动，促进思维过程的信息传输，从而使思维的敏捷性提高。在音乐课教学中，学生情感、认知和行为同时存在且相互融合，达到你中有我、我中有你的境界。达尔克罗兹体态律动教学让学生在充分展现自我的过程中掌握音乐节奏、音乐知识，进行音乐审美。美育首先是感性的，是"作为肉体的活动话语而诞生的"②，但在古代很长一段时间里都受到束缚，以理性为核心的西方现代文明更是"把情感作为理性的敌人加以灭绝"。在感性发展遭受高压的状态下，席勒提出了现代美育思想，提出以审美教育来恢复个体被破坏了的天性。感性的审美可以说是人的本能，是人人都有的，只是感觉器官被压抑，长期不被开发，变得越来越麻木。③艺术的功用在将这一功能恢复过来之后，并不能停留在简单的本能感性认知上，需要经由教育进行引导和升华。理想的审美教育状态是理性的感性化，释放生命被压抑的情感和能量。

教学过程中情感的生发也能积极促进审美体验。由音乐律动唤起的个体情感可以增强行为的灵活性，当个体处于快乐、兴奋的情绪体验中，处于被激活状态，在实现目标的过程中容易充分发挥聪明才智，面对困境能运用各种策略灵活应对，即使发现自身的行为不合拍，也容易调整。来自教师的积极情感也是一种强化物，有利于激发学生投入地进行美感体验。师生互动唤起的情感有利于学生感受到关爱，就像诺丁斯所说，"师生关系所展现的教育意义是超越学科的，是极其重要的"④。积极的社会性情感对记忆音乐知识和节奏具有重要价值，和谐、饱满的情绪状态有利于提升感官的敏捷性。研究表明，"人在情绪饱满的时候，能更快地理解词语间的异常关系，提取带有相应感情色彩的信息的速度加快"。⑤

达尔克罗兹体态律动教学是指向创造的教育，这种创造并非完全基于音乐知识与技能的堆积，而是源于情感释放所需要的表达。审美的过程是情感积蓄的过程，也是情感表达的过程。体态律动酝酿情感、唤发情感、表达情感，没有情感就没有体态律动，就无法达成审美状态。

① ［美］苏珊·朗格.情感与形式［M］.刘大基，傅志强，译.北京：中国社会科学出版社，1986：36.
② 杜卫.美育论［M］.北京：教育科学出版社，2000：8.
③ 冯建军.生命与教育［M］.北京：教育科学出版社，2004：238-239.
④ ［美］诺丁斯.学会关心——教育的另一种模式［M］.于天龙，译.北京：教育科学出版社，2003：1.
⑤ 熊川武.学校管理心理学［M］.上海：华东师范大学出版社，1996：132.

第八章

创造学校音乐教学新方式

> 我们的文化自信,包括了对自己文化更新转化、对外来文化吸收消化的能力,包括了适应全球大势、进行最佳选择与为我所用、不忘初心又谋求发展的能力。
>
> ——王蒙[①]

① 王蒙谈文化自信:中华文化传统是活的传统[EB/OL].(2017-10-11)[2018-03-24].http://www.china.com.cn/news/2017-10/11/content_41717136.htm.

达尔克罗兹体态律动教学并非封闭的系统，在近百年的发展历程中，持续地对多学科多领域产生了重要影响，这源于其自身的开放性与适应性。未来我国中小学音乐教育可以进行一场"革命"，从教育目标、教学内容、教学方式、教学过程等方面实现全面变革。

第一节 体态律动音乐教学面临的质疑与挑战

达尔克罗兹体态律动在我们的研究中展现了良好的教学成效，除了它显而易见的优势外，我们也觉察到它面临的挑战，其核心理念不仅在发展之初遭到反对，在与我国音乐教育进行融合的过程中也遇到了实际操作上的困境。

一、以节奏为核心的教学理念遭质疑

有学者认为体态律动音乐教学过分关注节奏，但歌唱和识谱比节奏有价值。卡尔·西肖尔（Carl Seashore）、雅各布·科瓦里瓦瑟（Jacob Kwalwasser）和著名的音乐教育家吉丁斯（Thaddeaus P. Giddings）早在100年前就提出歌唱和识谱是音乐教育中最有价值的，他们认为体态律动是在浪费时间。这一看法即使在现代也有不少支持者。吉丁斯认为，韵律感是孩子天生就有的，不需要教[①]。在他看来，律动不应该在学校课程中占有一席之地。吉丁斯的音乐教育重点全部放在音乐读谱和演唱上，他倾其一生用行动抵触着"律动教学"[②]：

① Berger.L.M. *The Effects of Dalcroze Eurhythmics Instruction on Selected Music Competencies of Third- and Fifth-Grade General Music Students* [M]. Pairs: Books on Demand, 1999: 19–23.
② Giddings, T. *School music teaching* [M]. Chicago: C. H. Congdon, 1910: 41.

不要去教节奏，不要没事就在课堂里跳舞，画画，跑跳和其他的瞎胡闹。你能给予孩子最好的节奏训练就是让孩子歌唱，为什么要那么愚蠢地花那么多时间去教孩子天生就会的东西？唯一需要教给他们的是如何识别纸上的音符，辨别各种节奏型。

也有从事律动教学的教师支持吉丁斯的观点，"稀松平常的蹦蹦跳跳"真的是毫无意义。他们倾向于认为音乐教育是纯粹的智力行为，但是当代认知科学的研究及其对教学法的启示，大大拓展了音乐教育者的视野。单纯强调智力的学习方式显然将人对音乐的认知限定在智力与身体二元论的框架里，具有相当大的局限性。需要指出的是，倘若教学中的身体律动仅仅停留在日常动作的层次，而不是对音乐做出反应，则背离了体态律动音乐教学的初衷。

二、传承多元文化的局限性较突出

达尔克罗兹体态律动发源自欧洲，教学内容以欧洲调性音乐体系为主，教师通过即兴钢琴演奏所表达的音乐通常富有欧洲古典音乐形式美的特征，从教学内容的文化多样性上看，具有一定的局限性。美国音乐教育哲学家麦凯（G.F.McKay）认为音乐教育要致力于探索复杂而又充满不确定性的音乐价值，要发展对音乐多样性的充分尊重。他的期望是"确保学生不满足于限定范围的音乐体验，而要让学生充分体验到音乐是充满'地域活力'的庞大联合体"[1]。对于体态律动音乐教学来说，如何拓宽和发展多元文化的音乐作品视野，是面对多元文化并存的世界发展趋势、多元的意识形态和价值观碰撞的时代所必须回答的问题。

我们在教学过程中发现，尽管我们力图通过体态律动达成"人文性"，教学内容也多采用教材中的作品，且以中国作品为主，但人文性效果并不理想。从教师的课堂观察记录情况看，"人文性"这一栏填写的内容非常少，这说明课堂观察者并未发现体态律动对达成"人文性"的目标有显著影响。在体态律动的理论阐释与研究中，确实未见其对文化传承问题给予关注。"每一个民族，不拘大小，都具有自己性质上的特色，都具有自己的特性，这特性专属于这民族，为别的民族所没有。"[2] 中国传统文化丰富，音乐民族特色突出，人文性是具有中国特色的音乐课程价值，如何在音乐教学中进行民族文化的传承与创新，形成对世界多元音乐文化的理解，是

[1] ［美］科尔维尔.音乐教育的基本概念（第2卷）[M].刘沛，吴珍，译.北京：中央音乐学院出版社，2015：82.

[2] 斯大林全集（第二卷）[M].北京：人民出版社，1979：296.

中国音乐教育必须面对的问题、承担的使命。达尔克罗兹体态律动教学在文化传承方面的局限性需要突破。

三、现实应用困难较多

（一）对教学硬件要求较高

"时间—空间—能量"三者间的联结是体态律动音乐教学的核心部分。在教学硬件设施方面，需要能够进行现场演奏的乐器，典型的乐器是钢琴；需要能让现有班额的学生进行充分空间运动的场地，理想的场地类似舞蹈房。为了建立身体与外界的自然联系，学生须脱掉鞋子，脚底接触地面，以增加脚底触觉的敏感度，因此场地以防滑的木质地板为宜。此外，体态律动音乐教学中还需要应用一些辅助教学的教具，可以购买，也可以自制。

（二）对教师素养提出挑战

达尔克罗兹体态律动教学不仅需要教师具备坚定的专业信念、深厚的专业知识、广博的科学文化知识和健康的心理素质等，还要求教师要具备良好的演奏基础、即兴表达能力以及课堂管理等能力。特别是即兴表达能力和课堂管理能力，很多教师是欠缺的。这种教学充满即兴与创造的变化，时刻处于动态之中，需要教师在其中发挥核心作用，以形成良好的教学秩序与互动。

达尔克罗兹体态律动教师不同于普通音乐教师最重要的特征是，在身体律动的表现性、音乐素养方面需要达到一定的艺术高度，并且对音乐艺术有较深刻的理解，尤其对节奏、自然、空间、能量等方面有一定的见解。对这些能力的培养在普通高校的教师培养中是非常少见的，需要经过达尔克罗兹体态律动系统的培训才能获得。达尔克罗兹体态律动音乐教学体系有一套专门的教师培养方案，课程包括体态律动、视唱练耳和即兴，必须具有一定课时数的教学经验，通过层层考试，方能获得达尔克罗兹体态律动音乐教师资格证书。

（三）常规教学对班级规模要求较高

班级的规模是体态律动音乐教学实施中另一个需要考虑的问题。和普通教学相比，达尔克罗兹体态律动是活动式、体验式学习，十分注重对学生个性的关注。理想的体态律动音乐教学是所有学生赤脚在足够的空间中，通过肢体的律动来学习和创造音乐，而这种形式如何在我国班级学生数量大、场地条件有限的情况下实施，

是一个现实难题。即使在我国班额最少的上海地区，班级普遍在 30 人以上，其他地区甚至有超过 70 人的大班，如何在如此大的班级运用体态律动音乐教学，其可行性与适用性是关键。欧美国家的音乐课堂，15~20 人的班级规模较为常见，超过 30 人的班级，在课堂组织、小组活动、个性关注上就需要克服很多困难，教学效果也会受到影响。

（四）应用体态律动音乐教学需要有"志同道合"的教育者支持

正如在体态律动音乐教学创立之初，雅克-达尔克罗兹的教学理念遭到保守的音乐院校教授们的强烈反对一样，在现在的教育环境中应用体态律动，也不是所有人都能接受的，对很多教师的观念都是一种挑战。因为这样教学所表现出来的"不守规矩""乱哄哄""太自由"都是与传统授受式教学观格格不入的。我们在中小学进行教学实验的过程中，遇到过校长在观摩一节体态律动音乐课后，对音乐教师没有要求学生"做好规矩"提出了批评，所幸这位校长是支持音乐教师进行探索性实践的，才使得体态律动音乐教学实验得以继续，他只是无法忍受学生"太活泼"。如果从观念认识上无法达成一致，这一教学方法的确有可能得不到学校领导的认可和支持。

（五）课堂组织纪律的挑战

一位尝试将体态律动教学应用于课堂的小学音乐教师写道：

对学生的纪律要求，我原以为我以前的要求还可以，但本节课略微放开一点，学生就显得无法应对了：当聆听的时候，会有同学拍手、读歌词；不需要学生律动的时候，有学生会莫名地动起来。究其原因无非是老师的要求没有说明白，学生的注意力不够集中。所以在今后的教学中还应该多加强这方面的要求。

可以看出，在音乐教师充满热情地去尝试应用时，会遭遇"课堂组织纪律"的困扰。一方面与教师还是"新手"有关，他们对教学设计所能产生的课堂反应不能准确预判。体验式教学较讲授式教学在课堂组织策略上差异较大，需要教师适应并积累课堂组织的经验。另一方面，这种方法对学生来说比较新奇，难免出现学生过度兴奋、过分活跃带来的课堂纪律问题。从这个角度上说，达尔克罗兹体态律动对课堂组织提出了更高要求。

第二节
达尔克罗兹体态律动在我国的前景展望

尽管早期有学者对达尔克罗兹体态律动的教学理论提出质疑,如今在应用方面又遇到诸多实际困难,但我们仍然对其在我国的应用前景持乐观态度,这基于以下几个方面的考量。

一、理论研究不断拓展

在世界范围内,歌唱教学和音乐律动经常是相互排斥的状态。进步主义音乐教育家詹姆斯·默塞尔(James Mursell)、玛贝尔·格伦(Mabelle Glenn)、卡尔·葛肯(Karl Gehrkens)相信音乐课程不限于对歌唱和读谱能力的培养,而应该和孩子整个身心发展联系起来。他们认为孩子们应该用心听音乐,然后用身体动作对所听到的音乐做出回应,这样才能获得美好的音乐感知。葛肯认为达尔克罗兹体态律动在训练音乐细节方面具有独特价值[①]。查尔斯·H·法恩斯沃思(Charles H. Farnsworth),哥伦比亚大学的进步主义音乐教育家,在他的实验学校开展了律动实践。年纪稍微大一点的学生经常一边听音乐一边走出节奏,也加入手势来表示旋律线条的持续。罗伯特·H·斯泰森(Robert H. Stetson)也发展了他的一套理论,他提出了肌肉改变是感知节奏的基础,而不仅仅是展示节奏。教育哲学家默塞尔对斯泰森的理论做出了深刻的解释,进一步探索了律动认知的基本原理,关注节拍脉动与乐句节奏感的关系。

具身认知理论为体态律动音乐教学理论提供了强有力的支持。音乐究其本身既不是可认知的,也不是有具体形象的;它活在我们每个人的身体里和精神深处——无论如何,我们都无法通过智力去认知完整的音乐,有丰富的关于音乐教育的参考文献描述了音乐以及艺术是一种综合性的具象事物的感受过程。如果学生在体验某一个音乐教学法的时候是通过有意识的身体律动,获得知识的主体便是他的身体,这样就更容易接近音乐的直觉。音乐性的动作,包括肢体的律动,都能被视为身体对音乐的理解。用身体表达声音包括意识、感觉和思考,所有这些形成了随后的认

① Berger.L.M. *The Effects of Dalcroze Eurhythmies Instruction on Selected Music Competencies of Third- and Fifth-Grade General Music Students* [M]. Pairs: Books on Demand, 1999: 19–23.

知的基础，用心的动作，是反思性思维的第一步，也是具身性的认知①。依据梅洛-庞蒂（Merleau-Ponty）的动作示意的观点，当音乐通过肢体律动表达出来时，我们可以推断聆听音乐即是在思考，身体动作即是情绪和思想呈现出的结果。因此，聆听和律动互相同步影响，完全没有次序上的先后。②

二、现实困难有望改善

随着时代的进步和发展，我们认为适用于体态律动音乐教学的硬件设置、教师素养、班级规模等问题都会逐渐发生变化。在班级规模方面，沿海大城市的中小学班级规模都向小班化发展，我们在上海选择教学实验样本时，低于30人的小班占比不小。世界体态律动教师联盟主席2018年初在观摩了上海几所学校的体态律动音乐教学实验后，认为"中国以十分开放的姿态对待达尔克罗兹体态律动音乐教学，中国发展如此迅速，越来越富裕，人们生活中所运用到的高科技产品令人惊叹。学校的硬件设施、场地、乐器、教具，都达到了相当好的水平，为体态律动音乐教学的开展提供了有力的硬件保障；中国的音乐教师非常勤奋好学，他们对体态律动音乐教学充满了热情"③。但目前看来，中西部地区教育资源紧缺的学校班额较大，应用体态律动音乐教学确实条件不理想，希望今后能逐步得到改善。

现实困难确实存在，但该教学法自身具有较强的包容性和适应性。刘凯认为体态律动音乐教学呈现出横向和纵深发展的两个优势："从横向上，它显示出很强的包容性和适应性，能够跨越不同的学科以其教育思想或教学手段进行深入互动；从纵向上，教学法本身在发展中不断地逾越音乐教育内部各领域的人为屏障，提供了一条从音乐教育走向公民教育的有效途径。在达尔克罗兹教学法发展历史悠久的瑞士、英国、美国、日本等地区，它的发展脉络都具有同样的特征。"中国人口众多，目前比较迫切的是培养既理解其思想，又掌握其基本教学手段的合格的达尔克罗兹音乐教师。在师资培训方面，我国音乐教师教育也在积极推进，中央音乐学院音乐教育学院从2007年率先开始与瑞士日内瓦高等音乐专科学校的达尔克罗兹学院建立长期合作关系。从2007年至2015年，共邀请5位专家定期授课与学术交流。④世界体态律动联盟在华东师范大学开启了与中国大陆的首次对话⑤，未来体态律动音

① Juntunen, M. L. Embodiment in Dalcroze eurhythmics [D]. University of Oulu, 2004: 68.
② Juntunen, M. L. Embodiment in Dalcroze eurhythmics [D]. University of Oulu, 2004: 63.
③ 李茉. 体态律动音乐教学体系对传统教法的革新与发展 [J]. 全球教育展望, 2018（4）.
④ 刘凯. 展望雅克·达尔克罗兹音乐教育体系在中国的发展 [J]. 人民音乐, 2015（11）.
⑤ 徐丽梅. 体态律动：让音乐从内心流淌 [N]. 音乐周报, 2018-1-17（A10）.

师资的培训资源会越来越丰富。

受新冠肺炎疫情影响，外国达尔克罗兹专家无法来到中国进行线下交流，但也由此催生了新的学习模式——线上体态律动课程，授课专家由奥地利维也纳、德国德累斯顿、美国纽约、中国台北、中国上海等地的老师组成团队，世界各地的体态律动学习者一千余人参与线上学习，开启了体态律动教学有史以来的崭新篇章[①]。

三、国外的发展经验为我国提供借鉴

体态律动音乐教学在世界范围的应用是非常广泛的，在欧洲、美洲、东亚，达尔克罗兹体态律动音乐体系无处不在，德国、美国、英国、加拿大、俄罗斯、日本、韩国、墨西哥、澳大利亚是体态律动发展相对成熟的国家。从亲子课，到幼儿园、中小学音乐课，成年人、老年人、特殊人群、医院复健中心、心理学治疗、舞台表演等都有体态律动音乐教学，与基础音乐教学有关的专业或项目都会或多或少地运用体态律动。达尔克罗兹体态律动教学法可以应用于各种层次的音乐教学，如大学、大专、公立学校、私立学校和私人培训学校等。德国德累斯顿国立音乐学院、汉诺威音乐学院、慕尼黑音乐学院、奥地利维也纳音乐与表演大学、瑞士苏黎世国立艺术大学等均设有体态律动专业，师范类学生以及舞蹈、声乐、戏剧表演等专业的学生必须学习一年以上的体态律动课程。体态律动已经融入到欧洲整个高等音乐教育与基础教育的血液里，并不断向多元化、多分支、多学科融合的趋势发展。

面对不同年龄层次的群体，国外丰富的体态律动音乐教学也形成了比较成熟的认识。例如表 8-1 德国海勒劳的儿童体态律动课程的学习内容框架，为我们提供了可参考的信息。

表 8-1 德国海勒劳的儿童体态律动课程

年龄	3~5 岁	5~7 岁	7~9 岁
学习内容	·对自己身体的认知； ·手指的运动； ·平衡感的初步训练； ·方向感的初步训练； ·动作连贯性的初步训练； ·用肢体、语言表达个人想象力（模仿动物、物体等）；	·音乐的速度与力度感知； ·反应力训练； ·平衡感训练； ·模仿能力训练； ·协调性训练（手与脚）； ·简单舞蹈动作的训练； ·放松运动的训练；	·节奏的细分； ·节奏时值认知； ·肢体律动表达音乐力度； ·合作能力的训练（领导、跟随、模仿、卡农等）； ·多种节奏型训练； ·细腻的肢体模仿；

① 李茉.全球首创体态律动线上课程举办［N］.音乐周报，2021-2-25（A10）.

续表

年龄	3~5岁	5~7岁	7~9岁
学习内容	·对声响反应的灵敏度训练； ·感受均匀的速度； ·简单节奏型的区分； ·简单旋律的区分 ·大小调音阶的初步认知 ·五声调式音阶的初步认知； ·五音音阶的视唱练耳训练； ·声音色彩的辨别； ·简单曲式的认知； ·单声部、双声部的区分； ·演唱歌曲（初级）； ·肢体打击（初级）； ·器乐演奏（初级）。	·感受音程的色彩； ·感受调式的色彩； ·音符时值认知； ·弱起节奏感知； ·旋律感知； ·感知音乐中的呼吸； ·五音音阶模唱； ·有表现力的演唱； ·语言表达的流畅性训练； ·音乐表达的流畅性训练； ·自我感受的表达训练； ·音乐记忆力的训练； ·即兴表演（初级）； ·演唱歌曲（进阶）； ·肢体的音乐性表达（进阶）； ·器乐演奏（进阶）。	·简单体操动作的引入； ·平衡感训练 ·多方位空间感训练； ·协调性训练（不同身体部位配合）； ·简单的指挥动作； ·切分音； ·二至三声部音乐； ·视唱练耳训练（初级）； ·即兴表演（进阶）； ·打击乐演奏（初级）。

儿童的体态律动。通过一系列身体律动的训练让儿童掌握基本音乐素养，经由对音乐的认知，儿童感受器乐的声响和效果，循序渐进地找到自己喜欢的乐器和音色，为未来的音乐发展积累经验，为更加明确地选择乐器做铺垫。

成年人的体态律动。在工作中单一的动作会导致身体许多机能的失调，从而引起不适甚至影响到工作和生活。成年人通过体态律动的训练，重新找回肢体的平衡感，让身体得到放松。对艺术的重新认识将让工作之余的生活更加多姿多彩。

老年人的体态律动。机能的退化使各种疾病更加容易侵入体内，老年人通过肢体协调性训练和对退化器官的强化训练，有助于延缓衰老，抵抗疾病。团体课程也将让老年人的晚年生活更加精彩，欧洲宫廷舞蹈的导入，以及即兴创作的表演，让老年人重新回到健康积极的生活状态。

行动不便群体的体态律动。对于正处于康复时期或者身体残缺、不能自理的人群，体态律动通过各种肢体的认知和生理学的知识以及体态律动的核心部分——音乐与肢体配合——进行音乐理疗和复健锻炼，让其他身体机能保持正常状态，把由病因导致的其他部位肌肉萎缩以及不协调的可能性降到最低点，并通过团体课程和外界的交流，增加幸福感。

目前，世界各地均设有达尔克罗兹体态律动学校，负责培养实施与推行达尔克罗兹音乐教育体系的教师。在亚洲的日本、韩国及中国台湾地区等均设有此机构，但是中国大陆地区刚刚起步，从体态律动在世界各国的发展来看，它在我国

具有充足的发展空间。

四、各类音乐教师学习热情高涨

作为高校教师与音乐教育研究者，近十年来，笔者一直致力于多种音乐教学方法的学习和中小学课堂音乐教学方法的研究、创新与推广。从笔者自身近年受邀在全国范围开展的体态律动音乐教学培训来看，社会培训机构、在校大学生、中小学一线教师对体态律动音乐教学的学习热情高涨。各地的音乐教研单位与社会培训机构也积极邀请国内外专家开办师资培训，以满足学习者的要求。除普及性音乐教育对体态律动教学法关注之外，专业音乐教师也体会到这种方式在乐感培养方面的益处。近年笔者为专业音乐院校、国际音乐节、专业音乐夏令营均开设过音乐律动课，在综合音乐素养方面，它成为对器乐教学的有益补充。不难发现，越来越多的音乐教师希望学习达尔克罗兹体态律动音乐教学的理念与具体教学方法以改善自己的音乐教学。

《音乐周报》记者徐丽梅在观摩了体态律动音乐教学师资培训现场后写道：

……它可以为中国音乐教育带来巨大变革，改善我国音乐教学死板僵化、低效无趣的问题。在留学归国的两年里，李茉以多种方式积极推广、创新、探索如何将其恰当地"本土化"。她惊喜地发现，越来越多的职业音乐家、大学音乐教授、中小学一线音乐教师以及大、中小学在校生，逐渐成为体态律动的热爱者、实践者。李茉受邀参加全国各地教育主管部门举办的体态律动音乐教学培训，培训音乐教师2000余人。[①]

达尔克罗兹体态律动音乐教学的理念更接近音乐自身的规律，通过它，学生能够深刻地感受到自己与音乐的联系，富有想象力、富有创造性地走进音乐的世界。与现有教学相比，它在激发学习兴趣、改变枯燥乏味的现状、创新学习方式方面都有着显著效果，更符合人对音乐的认知规律，使学生对音乐的表达和理解更深入，更具有表现力，协调性和乐感更容易被激发，这些优势越来越得到我国音乐教师的认同。

达尔克罗兹体态律动音乐教学不断拓展理论研究的广度与深度，现实中的困难正在逐步瓦解，其应用前景广阔，除在中小学教学中应用外，专业音乐教育、幼儿教育、特殊教育，以及戏剧、舞蹈、创造性艺术教育都可以通过体态律动音乐教学

① 徐丽梅.体态律动：让音乐从内心流淌[N].音乐周报，2018-1-17（A10）.

扫除教学中的"盲点"①，发掘出更大的潜力。

第三节 学校音乐教学改革新方向

本研究呈现了达尔克罗兹体态律动在我国学校音乐教学中所取得的成效，及其为课堂教学带来的变化，探究了这一体系所蕴含的实践价值与育人价值。以这些发现来审视我国音乐教学中存在的问题，能得到一些有益的启示。从整体上看，我国学校音乐课堂是缺乏活力的。通过体态律动音乐教学的实践，我们惊喜地发现教师动起来了，学生动起来了，整个课堂充满活力，更加接近我们理想中音乐课的样子——灵动的音乐课堂。当然，活泼的形式最终要达成教学目标才是我们所追求的。

体态律动音乐教学所具有的多种教学特点有助于解决我国音乐教学普遍存在的问题，可供我们学习借鉴、深入研究和应用于实践的方面非常多。例如，在音乐能力的培养上，强调身体感官敏感性，强调听觉能力，强调身体多感官参与，强调节奏应为音乐学习的前提与基础，强调音乐的即兴表达；在教学方式上，强调"做中学"，游戏与活动，在实践中体验，"以儿童为中心"，教学策略的即兴生成；在教学内容上，强调"时间—空间—能量"的关系，丰富的节奏及特性，多声部音乐，音乐创作；在教师培养上，强调抛开书本的经验式习得，以灵活的方式与学生进行沟通的能力，等等。这些无疑都对我国音乐教学具有重要的启发意义。结合本研究的发现与实践体会，我们认为未来学校音乐教学改革的新方向将体现在以下三个方面。

一、关注身体作为音乐学习的方式

在当前的音乐学习中，身心所起到的作用显然是不平衡的，心的作用远远大于身体，对身体在音乐学习中的作用缺乏足够的重视，具体表现如第三章所探讨的。

① 刘凯.展望雅克·达尔克罗兹音乐教育体系在中国的发展［J］.人民音乐，2015（11）.

这种观念导致的结果是学生实践体验的缺乏，这对音乐学习是一种阻碍。音乐是实践性学科，除了需要用脑之外，还需要多种感官的积极参与。缺少了必要的身体参与，音乐学习变成了纯粹的知识堆积或者理性思考，失去了美育价值，达尔克罗兹体态律动为我们带来更多关于"身体对于音乐学习的意义"的思考。

把身体与心灵区别对待源自西方身心二元对立的观念，法国哲学家笛卡尔早在17世纪就提出了"我思故我在"，几个世纪以来西方世界中的学习研究倾向于忽略学习中的生理因素。"学习不仅是理性的，而且是建立在身体功能的基础之上的，可以在身体中加以完善，并且能够通过诸如身体姿势、运动模式、手势、呼吸等表达出来。"[①] 超越身体与心理之分，才能达成对学习的真正理解，身体与精神是一个整体情境中的部分。

"在我们的社会中，有一种由来已久的错误倾向，即完全颠倒了实际情况，认为在人类发展历史和个体自身发展上，身体方面的学习是对所谓心智或理性等'真正的'学习的补充，而不是这种学习的一种先决条件和基础。英国的马克·索尔姆斯（Mark Solms）和奥利弗·特恩布（Oliver Turnbull）指出，根据神经生理学的观点，所有'生命事务'最终是通过'身体事务'的调节（提示和转化）而实现的。"[②] 著名心理学家让·皮亚杰（Jean Piaget）将儿童最早阶段的智能发展称之为运动智能，运动智能阶段证明身体在人类早期学习中的功能。

对音乐学习来说，身体是基础。人的身体具有韵律感，身体经过自然地律动来回应音乐，再有意识地习得音乐。音乐学习是一种基于身体经验与个人经验的启发式教学，通过运用探索的方式，发展音乐、表现和自我沟通间的联结。学生首先用身体体验音乐，再把体验融入到个体经验中，进而通过之前的下意识经验进行有意识地学习。20世纪初期的教育家们，杜威、斯坦纳、蒙特梭利、梅洛·庞蒂都强调了身心融合对于学习的重要价值。

身体律动的学习需要贯串于音乐学习的整个过程。幼儿常常有很多机会来随着音乐自由地律动，但一旦他们长大，教师就不再运用律动的方式。例如，在上海的音乐课程体系中，小学一、二年级的《唱游课》取得了非常理想的教学效果，教师们对唱游课的认可度也非常高。但是进入三年级，唱游课就变成"不游也不动"的音乐课，通过身体律动进行音乐学习的过程就中断了。"人通过表现性的律动所发

① ［丹］伊列雷斯.我们如何学习：全视角学习理论［M］.孙玫璐，译.北京：教育科学出版社，2010：9-13.

② 同上。

展出来的对音乐时间和声音空间的高度敏感性及其他的素质，是不能通过其他途径获得的。"[1] 许多人在成年的过程中缺少这种身体体验，导致真正欣赏音乐的能力是不完整的。

二、探索有结构的即兴教学模式

即兴并不是随性或者任性而为，体态律动音乐教学中的即兴是建立在一系列常规性、规范性的音乐教学基础上的，即有结构的即兴。体态律动音乐教学中，即兴创作的结构性依赖于通过多种媒介进行音乐教学与音乐表演，例如身体律动、语言、戏剧、歌唱及乐器演奏。每节课上，学生都会在基本的音乐本体内容学习后，进行某些形式的即兴，例如语言的即兴、歌唱的即兴、乐器演奏的即兴等。学生的即兴有赖于教师的精心设计与引导，需要在老师演奏、演唱等多种即兴氛围的熏陶下才能够得以激发。

模仿模式与变化模式是美国教育学家杰克逊（P.Jackson）提出的教学行为框架。两种模式的观念均起源于古希腊。模仿模式源自"模仿与再现"观念，以知识和技能传授为基本教学方式。变化模式以苏格拉底的"产婆术"为传统，将促进学习者思考态度及探究方法的形成作为基本理念。变化模式被中世纪修道院与大学中以修辞学为核心的学艺教育继承了下来，在20世纪被新进步主义教育的儿童中心主义谱系所继承。从有结构的即兴模式看，它正是两种模式融合交叉的体现。结构侧重于模仿模式，包括对知识的选取、知识传递的设计等，即兴则是根据对话进行的教学生成。

体态律动课应围绕一个核心音乐要素进行，根据主题来选择教学所用的音乐素材，同时也连结其他相关的音乐要素。在设计课程时，教师从某一个要素或主题开始，撰写教学计划，教学计划并不是严格按照时间排定，有时候会完全按照教学计划所设计的活动顺序实施整个课程，有时候会对教学内容进行调整，有时候会根据学生的学习进程生成新的教学内容和活动。课程需要保持一定的逻辑顺序，也需要灵活地生成。

现代心理学认为，我们每个人都具有创造力潜能，每个人的创造力潜能在正确的教育以及适当的环境中都可能提高。创造力一直被认为是一种一般领域的技

[1] [美]比尔.体验音乐：美国音乐教育理念与教学案例[M].杨力，译.北京：人民音乐出版社，2009：59.

能，但是现在的观念似乎转变为创造力是一种特定领域的技能。创造力研究专家基斯·索耶博士认为，创造力是要区别特定领域的：一个人在某一领域中变得具有创造力，是通过理解和训练来帮助其发展出在该领域的创造潜能的。研究证明，一个人如果在某一方面表现出创造力，则需要他在这个方面具备非常丰富的专家知识；也有一些研究发现，如果创造力的培养是关于某个具体学科的，则会更有效[1]。关于体态律动音乐教学中有结构的即兴教学模式如何对创造力的培养产生作用，在前文已有论述，在此不再赘述。

从音乐教学改革来看，在音乐教学中培养学生的音乐创造力是音乐教育的核心价值。因此，在音乐教学中运用有结构的即兴教学模式，这有利于音乐创造力的培养，不失为一种有意义的探索。

三、倡导音乐教学中的对话与交往

在体态律动音乐教学中，我们看到教师无时无刻不在与学生互动交流，从学生表现中识别学生传达出的信号。例如，在演唱一段旋律时，学生在节奏、音准、表现力等方面的表达；在进行律动时，学生肢体语言所传达的对音乐的感受与领会。在这样的交流互动中，教师时刻跟随学生的状态进行即兴音乐的、教学语言的、教学策略的变化。例如在"跟随"活动中，当老师发现学生已经可以较为准确地完成第一项任务时，随即转向下一个任务，避免学生处于认知的舒适区，导致感官敏感性降低。在体态律动音乐教学中，"教学"是学习者对音乐的感知与创造，而不是音乐的模仿与传递。

在本研究进行教学实验期间，世界体态律动教师联盟主席保罗·席勒接受了我们的访谈，他说："通过模仿和重复建立音乐记忆是非常关键的。我认为模仿是比较初级的一个教学步骤，它应该尽早转换为即兴表现。例如，当学生完成三个动作的模仿之后，老师可以说，'同学们，我们已经学会了三个动作，现在请在这三个动作当中选择一个'。这就是即兴的最初形态。"因此，给学生选择的机会，而不是仅仅重复一件事情，就可以视为已经进入到了即兴的阶段。

教学原本就是形形色色的对话，佐藤学认为，所谓学习的实践，是建构教育内容之意义同客体对话的实践，是析出自身和反思自身的自我内在的对话，也是建构

[1] 程佳铭，任友群，李馨.创造力教育：从接受主义到有结构的即兴教学——访谈知名创造力研究专家基斯·索耶博士[J].中国电化教育，2012（1）.

这两种实践并同他人对话。① 从这个意义上说，音乐教学是学生同音乐所包含的要素、形式、情感等密切交往的关系。"交往"表示人与音乐之间的关联作用，表现感受、理解、创造、表达；也是通过发展学习者自身的洞察力，表现对自我及他人的接纳、融合，或妥协。在本研究进行的教学实验现场，学生时常表现出这些不同的交往与对话。需要注意的是，在倡导对话与交往的同时，应注意"既不能无视儿童已有的知识体系与经验，单向地灌输知识；也不能走向轻视概念性知识、无视知识结构化的体验主义教育"②，应在某种程度上取得知识技能与体验创造的平衡。

结合上述讨论与本研究所呈现的研究结果，学生在以身体律动为主要学习方式的教学过程中，节奏、即兴律动和音乐创编能力都有了显著变化，在非智力因素方面，学习的动机、情感等均表现出了不同程度的改变，这与体态律动音乐教学带来的身体解放不无关系。未来我国的学校音乐教学应合理发挥身体在音乐教学中的作用，解放现有教学对身体的过度束缚，让身体回归自由的状态，通过合理科学的引导使学生达到身心平衡。在学校音乐教学之外，可以尝试将身体参与的音乐学习方式运用到特殊教育、心理治疗，扩大到儿童之外的青少年、成年、老年群体。

① ［日］佐藤学.学习的快乐——走向对话［M］.钟启泉，译.北京：教育科学出版社，2004：38-40.
② 钟启泉.中国课程改革——挑战与反思［J］.比较教育研究，2005（12）.

结　语

　　达尔克罗兹体态律动教学展现出了非凡的力量、强大的生命力，它之所以能够得到广泛认可，不是因一时一地的"显山露水"或某些权威人士的"极力倡导"，而是因其符合音乐教育的规律，符合人们理解音乐、感知音乐、欣赏音乐、创造音乐的认知结构。它是一门综合的艺术，打破了传统的音乐教学过于注重知识、技能授受的藩篱，创造出一种融汇聆听、感悟、创造、身体律动、即兴表现、歌唱、演奏等多种方式的教学模式，极大地丰富了音乐课程教学，为我国音乐教学改革开启了一扇大门。

　　达尔克罗兹体态律动教学从身心两方面着手，去引导和启发学生，在音乐启蒙阶段就引领学生以身心去感受带有生命韵律的音乐，使音乐与生命体联结，产生意义。体态律动音乐教学体系之丰富，表现为其构成要件之间的分工与合作，将身体作为"乐器"去表现节奏与音乐，强调发展身体运动觉和个性表达能力；视唱练耳以灵活变换的方式将节奏、音高、和声、曲式、音乐表情等真实地予以呈现，并旨在以即兴的方式进行音乐表达；即兴为想象力与创造力的培养创造了机会，是体态律动音乐教学体系最终得以完善的标志。

　　我们在建构达尔克罗兹体态律动教学"中国实践"的过程中，并没有完全照搬或者采用"拿来主义"的做法，而是立足于中国音乐教育实践和学生性格特点，建立了自己的运作框架。在教学内容上，以中国音乐、中国歌曲为主要教学内容，将中国音乐特征与体态律动音乐教学的理念和方法体系相融合；在教学过程中，立足教育现实，探索和实施了大班额背景下的体态律动教学，让学生在足够的空间中自由地律动，体验学习音乐和创造音乐的快乐，并努力调节学校教育的应试取向，克服学生体验性学习缺失、个性腼腆害羞等不利条件，最大程度展现了中国语境下的体态律动音乐教学。

　　我既是音乐教学变革的促进者，也是研究者，具有双重角色。作为参与者、促进者，我对教学实验抱有最强烈的情感与期待，希望达尔克罗兹体态律动能为我国

音乐教学带来新变化。

在课堂教学实践中,我在以下方面进行了全面调整:第一,在教学内容上凸显音乐本体,改变现有的单元主题与教学模块的结构,以音乐要素为教学主要线索,突出音乐本体要素的学习;第二,在教学方法上增强深度体验,通过跟随、快速反应、替代练习、持续性卡农和中断性卡农这五种实践性策略,将身体作为联结音乐与心灵的纽带,通过身体律动的方式进行音乐学习;第三,在课堂教学过程中加强交流互动,将现有的课桌椅式空间变为活动性空间,满足身体律动对空间的需求,实现教师与学生、学生与学生之间的多元互动;第四,在学习方式上鼓励个性化表达,强调"表达你自己",即"表达出你所感受到的,表达出你所听到的",促进学生专注地在聆听与律动表达之间体验、感受和理解音乐;第五,在教学过程中关注教师即兴生成,强调教师与学生之间的互动,教师即兴的音乐可以构成一个"场",学生用心去感受这个"场"。

德国哲学家雅思贝尔斯(Jaspers,K.T.)将教育划分为三个层面:一是知识教育,二是道德教育,三是灵魂教育,认为"人的教育是灵魂的教育,而非理智的知识和认识的堆积"[①],真正的教育在他看来是人与人的精神的交流。艺术教育作为人的全面发展中一个重要方面,更应该注重精神层面的陶冶和发展。本研究在上述研究的基础上,从学科发展和学科育人两个层面提炼了体态律动音乐教学的实践价值。就前者而言,体态律动能够以身体参与促使师生身心投入,以实践体验促进课堂深度学习,以即兴教学激发音乐创造,以解放天性促进灵动表达。就后者而言,体态律动音乐教学能促进学生身心合一,培养身体和精神和谐发展的人;也有助于建立一种音乐教育体系,使身体能够搭建起音响与心灵的桥梁,促进学生的个性化发展;还能焕发情感,促进学生审美体验。

改革开放以来,我国先后引介了德国的奥尔夫教学法、匈牙利的柯达伊教学法、瑞士的达尔克罗兹教学法、美国的综合音乐感教学法、日本的铃木教学法等国外优秀的音乐教学法,它们都或多或少、或直接或间接地影响和推动了我国音乐教育改革的历史进程,契合了当前和今后一段时间我国音乐教育改革和发展的需要。

为学生提供一种美好的音乐体验,为学校提供一种灵动的课堂,为教育改革提供一种可行的行动路径,这是本研究的根本依归。当然,面对已经自成体系且有着

① [德]卡尔·雅斯贝尔斯.什么是教育[M].邹进,译.北京:生活·读书·新知三联书店,1991:93-94.

丰富的理论和实践经验的达尔克罗兹体态律动教学来说，我们如何处理好"拿来主义"和"本土建构"的关系，是需要在实践中进一步摸索的；如何处理中华民族传统音乐文化与成熟的达尔克罗兹教学内容的关系，也需要进一步探索。无论挑战和质疑在何种程度、多大层面上限制了这一音乐教学法在中国的发展，它所蕴藏的能量和前景都是可期的，我国音乐教学也将告别沉闷，走进灵动的、富有生命气息的新时代。

附　录

附录1　课堂观察实录一例

教学步骤	音乐表现行为	动作反应	音乐创造力	互动与交往
一、模仿				
1.动作模仿	节奏感差	短的（3个音）尚可，长的跟不上；开始茫然，第二次反应过来	无	被动
2.加入音阶	唱跟不上动作	开始跟不上，第二次反应过来	无	跟不上老师，就会看同伴做
3.强弱变化	听得很认真	动作僵硬，协调较差	无	还是有些放不开，被同伴看到会退缩
4.完整乐句	音乐的记忆能力弱	高低音的概念欠缺，拍手的高低有误，3次后能跟着做	无	跟随同伴做
二、球的游戏				
1.击鼓传球	听得很认真	反应迅速	无	互动良好
2.不同音色的传递	认真聆听音乐	反应好，体态僵	无	互动良好
三、跟随钢琴音乐快速反应				
1.高音区音乐向前走，低音区音乐向后走	高、低音的区别是清楚的	认真专注；动作反应慢半拍	无	能放开些，有眼神交流；跟伙伴开心融入活动

续表

教学步骤	音乐表现行为	动作反应	音乐创造力	互动与交往
四、听音乐传球				
1.重拍传球，弱拍不动	在音乐感染下身体有律动；能说出最佳传球点——重音	较随意，没抓到重音；主动传球	无	乐于参与其中
2.两人一组互传	不懂关注音乐，只是跟着同伴做	动作放开多了（兴奋点）；被动传球	无	互动良好；能用抛的动作合作
五、听音乐律动				
1.全体自由律动	能在轻重缓急中将律动表现出来	一开始踩不上节奏重拍；跟着边上的同学做，动作进步了	开始尝试即兴律动	向同伴学习
2.模仿教师律动（三段变化）	能区别三段节奏变化	一味模仿，积极性不够，胆小；在模仿中渐渐找到要领；反应慢，跟着做	以模仿为主	在旁边同学的鼓励下努力地做
3.根据记忆重复律动	认真聆听音乐	略显生硬；能较好做到；跟着做，好些了	出现一点点即兴律动	能放开些，有交流
六、作品简介				
1.作品名	学生主动提问所学作品的信息			牢记曲名，相互分享
2.结构（三段）	能运用动作表示三段的不同			
3.演奏乐器	电子音乐	跟随音乐晃动	无	

附录 2　课后研讨实录一例

时间：2017 年 10 月 9 日

地点：上海市静安区某中学

（T 代表音乐教研员与音乐教师，L 代表研究者）

T1：前面 ×× 老师基本上是按照体态律动的音乐作品在教，我希望能够用教材中的素材。所以今天的教学内容是我们课本上的一首歌曲。我觉得学生们开始有了节奏的意识，并且很积极地回应，回应过程当中能感受到。我看大部分同学节拍拍得都对，包括休止。休止符是我们教学中的难点，但通过今天的体态律动音乐教学我发现学生真的做得蛮好的，解决了休止符停不住的问题。

T2：现在有个问题，他们会不会混淆学过的节拍？

L：应该不会，因为后面有切分，如果还是用"哒"的话，容易找不到拍子，今天来不及讲那个切分，以后还会讲，但是我想如果他能做到的话，他得先能找到这种感觉。我们今天学的基本拍与分拍。大象的动作是基本拍，兔子的动作是分拍。

T3：我感觉平时一讲这些乐理知识，学生马上就沉默了，但今天是有回应的，学生对讲的这些音乐知识有反应。我觉得原因是他们先有了感性的体验，有了理解的过程，他们能理解，所以他们就听，他们不理解的话就不想听。

在歌唱的音高问题上，刚才我跟 ×× 老师交换了意见，就是高潮部分的第一个音，对学生来说可能是有点难，因为太高，找不着，但是最开始上课的时候有了铺垫，学生有了音与音之间距离的感觉，今天的学唱明显音准好很多。这样看下来我觉得歌唱的教学还是以音高和节奏为基础，在这个基础上再做变化，第一节课可以先按照这个思路去上课，为后面的课程做好铺垫。

T1：我觉得今天这个歌曲的一些表现细节也超出我的想象，学生呼吸很自然，大家知道哪里停，就不用老师再说了。我觉得 ×× 老师的这个朗诵的办法特别好，关键是和学生的生活经验相联系。

T3：对，学生真的能理解。按照原来上课的办法，硬是给学生讲道理，学生不一定能理解得这么到位。

T1：×× 老师的课，现场生成性很强。

L：其实我这一节课 60%~70% 的内容都是我从观察学生的反应得来的。课前我没有仔细地设想细节应该怎么教，这个教的过程里发现有小孩这么说，那么说，或

者他有怎样的反应和表现，学生的表现会告诉我接下来的教学应该向哪个方向走。这种感觉在这个班出得来，换一个班可能就出不来。所以老师的教学策略是可以随机应变，灵活调整的。

T1：我们备课是备什么？我可能不一定知道，下面每个环节具体要做什么，这个是机动的，事先把问号放在这里。但是教材里的作品、教学要点、教学手段，这些东西我要放在心里，这些东西我需要把它们理出来。

L：对的，教学内容的相关伴奏、歌曲的不同版本，这些需要做好准备。

T2：是的，我也觉得教学过程应该是要调整的，不能按照教案一上到底。

L：主要的教学内容要有，但是每个班级的文化都不一样，有的班特别乖，有的班特别吵闹，有的班很有创造性，有的就是完全按部就班的风格。我感觉这个实验班还是挺乖的。在不同的班级，学生表现出来的学习难点也不一样，比如今天的这首歌曲，在这个班可能第三句音高是难点；在有的班就不是，也许难点是节奏问题了。

T4：我发现这种上课的空间方式非常有利于学生专注地学习，打破他们一直坐在那儿的状态。他们其实也很想动一动，还挺开心的。

L：是的，整节课他们都是挺开心的。

T3：还因为这首歌他们很喜欢。

L：对，这首歌也喜欢，内容还是很重要的，如果不喜欢就没兴趣，没有愿望好好学。

T1：我也有同感，我就觉得按照原来上课的方式，如果给他们讲这个东西，根本没人睬你的，他们会觉得太难了，离他们很遥远。

T2：对，他们觉得很难了。

T1：但今天我估计至少有60%~70%的学生学得很专注，包括我那个孩子，平时其实蛮调皮的，但听你这么讲课，他很关注的。

T2：赞同！所以他们对音乐是有求知欲的，就是这个口子怎么切进去，哪个点他能接受？这个点特别重要，他们很想知道音乐是怎么回事，节奏是怎么回事。

T1：××老师的实验课，让我有一个很深的感悟，就是铺垫很重要，体验很重要。每一层先铺好，学生就会顺着这些一点一点进入到音乐中来。

L：对的，先有一个主体概念，例如节奏，我通过什么方式能理顺节奏，哪种方式我用起来比较合适？老师要找到教学内容的顺序，可以先从四分音符开始，进入到八分音符，或者二分音符，实质是二倍的音长比例关系。今天我首先让学生感受四拍的全音符，目的是想让他们知道空拍、一拍、半拍的时值感觉，通过多样性

的变化，增强学生对音长的感受。这样的话以后遇到不同的作品，需要学生休止四拍，老师让他后三拍停掉，那就可以做到了。先把这四拍要拖足，如果四拍拖不足的话，后面三拍好多人抢着进，问题就出来了。

T2：唱不足是常见问题。今天学习到的方法是先把它延长，再往里收，先会长音，后面怎样做变化都比较容易。

T1：我老是唱不足。

T3：对，所以12345678，基本数不到8。

T1：我们原来过多地去强调呼吸，但跟学生讲太多呼吸，他们的呼吸反倒不自然了，节奏也就没了。

T2：对，节奏就没了，不自然。

T1：通过身体的律动，学生比较能接受的这种方式，他们的呼吸也调整过来了，能够把这四拍支撑足。原来无论怎么告诉他们，效果都不好。

L：是的，我看过一些音乐课，有的老师会把他认为难的东西，或他认为应该教的东西直接告诉学生。我认为老师讲给学生的其实应是讲给自己的，而如何让学生达到那个目标，需要有步骤，有方法。

T2：老师直接把结果给学生，这是惯用方式。今天的实验课，没有看到××老师给了什么，我看到的是一个过程，一步一步地让学生去做，然后去思考，听辨，学习。

T4：刚才我们俩交换了一下意见。最开始观察这节课的时候，我们觉得过于低幼化，但后来我觉得蛮好，对学生们来说还是蛮直观的。

L：如果学生没有足够的音乐经验，最开始的阶段做点低幼的事也未尝不可。另外我想提的一点是，我们老师应该学会适度放手。有些东西是可以和学生共同生成的，也可以获得他们的理解，比如今天上课的时候，我把歌词忘了，我很坦然地告诉学生老师想不起来歌词了，于是会的学生开始提示我歌词。有的时候你把责任给学生，他们有表现自己的机会，学习反而更有主动性。

T4：其实他唱的时候也有地方唱不清楚音准什么的，旁边同学还笑话他，说他唱破音了，但他很开心。我觉得现在看下来，以前让学生一个人站起来唱，他们都是很胆怯的，接下去他们会更放得开，慢慢会行。

L：对的，还有另外一个问题是，我觉得老师应该尽可能多地允许学生"做"。比如，最开始唱歌的那个男生，其实他唱得不准，但是我还是鼓励他，你鼓励他了，其他孩子会想，这么差都可以，那我下次也可以试试。他虽然做得不好，但不要急于批评他，只有不断地尝试，才会越来越好，否则永远没有一个可以变化的起

点。不需要在语言上急于否定他，而是通过老师的示范、提示等教学行为，引导学生辨识自己处于什么样的水平。

T2：是的，只有这样他们才会越来越愿意举手主动参与，从之前被动地被您点名，到后面会自己主动要求。

L：大家有没有发现后来举手主动参与的学生越来越多？

T4：我们看到他们开始主动参与了。

T1：是的。

T3：就像您说的，学生觉得犯错也没有什么问题，我唱得不好，也没有什么，慢慢地他就敢唱。允许犯错，给他犯错的机会，我觉得很重要。

L：我在思考一个问题，每个老师一周上18节课，如果每节都像原来我们写教案那么备课，那太辛苦啦，我觉得那不是常态。常态应该是课堂中的教学实践智慧，抓住重点，教学的时候随地变化，这个应该是常态。老师会比现在轻松。

T4：但是我们的老师认为，按照设计好的教学过程就那样一气呵成地上下来，会觉得很轻松，不过确实不如今天的这种上课方法，身心都很愉悦。

T1：对的，这种轻松是因为身心愉悦而来的。

T1：我们大部分老师是为了省事，他们也不想去用这样的方式，就按照教案，一节课可以复制到无数的班级。

L：对，一周有那么多时间都是和这些学生一起过的，如果这种重复劳动很劳累的话，那不是很痛苦的一件事吗？

T1：说到底还是大家没有把教学当作一种乐趣，从中去找乐子。

T2：对。愿意从中去找乐子，发现乐子，然后才会去找方法。这样不断地去生成，激发，老师很快乐，学生也很快乐。可能体力上一天上六节课下来会很累，但是我觉得精神上是愉悦的。

L：对，你会很轻松的，体力上肯定是累的。但那种传统上课方式不是一样也要受累？

T2：一样的，你不能坐那儿歇着，不能让学生做套卷子，然后在实验室看看。音乐老师不能像别的老师那样。

T3：是的，还是得在音乐里。一个作品学生喜欢，上课听五遍、十遍都喜欢，那么老师也高兴。

L：说到音乐作品，我觉得教材只是个素材，并不能完全按照里面的顺序，不能被它限制。这些作品是要听的，但听一遍，只是去"走作品"（走过场式地听一遍音乐）。"走作品"最可怕，作品走完等于什么都没讲，什么都没留下，最多有的

孩子记住了作曲家，记住了作品的名字，然后音乐的东西就都丢了。

T1：因为没有进入就走了，会有一些认知的东西被传授，但是音乐本体的，包括更高一点的，审美、音乐的内涵等，就没有了。

T3：比如说刚才课上学生们唱的时候，他们其实很自然地身体就摇起来了，为什么？因为他们唱嗨了，自然会摇了。

T4：对，这种感觉就出来了。小时候，我看那个乐队里面有个小孩，如果你让那个小女孩去现学舞蹈的话，我觉得她动作会很生硬，就是因为她对音乐有感觉，她会不由自主地摇摆身体。

T2：对。当她进入音乐时，她自然会用她自己的这种本能，我觉得这种身体的动是本能。

L：是的，律动是一种本能反应。

T1：我觉得其实可以有更多的要求。

T2：对，但是最基本的是节奏。这个点状的东西是本。下面他们再拍这个节奏的话，很多学生也在用身体进入这个节奏了，不光是手了，还有身体的。

T1：你们还有什么要请教××老师？没有的话我来说几句：我觉得××老师真的很厉害，她可以在我们觉得没有点的时候，从课堂里找出适合的点来进行教学，她很懂学生，知道学生想要什么，怎样给他们需要的东西。

附录3　学生音乐能力前后测试题（六年级）

一、节奏与节拍

1. 节奏模仿

测试说明：教师用手拍出以上节奏试题，请学生以拍手的方式模仿，速度为中速。

2. 打出基本拍

①莫扎特《土耳其进行曲》。
②云南民歌《小河淌水》。

测试说明：教师播放指定乐曲片段30秒，请学生以拍手的方式打出该乐段的基本拍。

3. 判断拍子

①圣桑《动物狂欢节》之《天鹅》主题。
②《黄河钢琴协奏》第四乐章之《保卫黄河》主题。

测试说明：教师播放指定乐曲片段，请学生听辨是二拍子，还是三拍子。

二、音高与旋律

1. 判断音高差异

测试说明：教师在钢琴上弹奏出两组4个音高的音组，请学生说明两组音中第几个音音高不同。弹奏以每组为单位，不间断弹奏，速度为中速。

2. 旋律模唱

测试说明：教师用唱名唱出上述乐句，请学生用唱名模唱。

3. 请学生唱一首会唱的歌

三、即兴律动

1. 律动模仿

测试说明：老师做一个连续性动作（例如双手做展翅高飞动作），请学生模仿。

2. 即兴律动

钢琴曲《彩云追月》主题片段。

测试说明：教师播放指定乐曲片段30秒，请学生以身体律动的方式表现听到的音乐。

四、音乐创编

1. 节奏即兴创编

教师：

测试说明：老师和学生各手持一只鼓，老师敲打八拍节奏，学生即兴创编八拍节奏予以回应。

2. 歌唱即兴创编

测试说明：老师用"LaLaLa"的方式演唱上述旋律，学生进行即兴对答式演唱。

附录4　学生能力前测后测试题（四年级）

一、节奏与节拍

1. 节奏模仿

测试说明：教师用手拍出以上节奏试题，请学生以拍手的方式模仿，速度为中速。

2. 打出基本拍

① 柴可夫斯基《花只圆舞曲》。
② 舒伯特《鳟鱼五重奏》。

测试说明：教师播放指定乐曲片段30秒，请学生以拍手的方式打出该乐段的基本拍。

3. 判断拍子

① 约翰·施特劳斯《蓝色多瑙河》。
② 海顿《惊愕交响曲》。

测试说明：教师播放指定乐曲片段，请学生听辨是二拍子，还是三拍子。

二、音高与旋律

1. 判断音高差异

测试说明：教师在钢琴上弹奏出两组4个音高的音组，请学生说明两组音中第几个音音高不同。弹奏以每组为单位，不间断弹奏，速度为中速。

2. 旋律模唱

测试说明：教师用唱名唱出上述乐句，请学生用唱名模唱。

3. 请学生唱一首会唱的歌

三、即兴律动

1. 律动模仿

测试说明：老师做一个连续性动作（例如），请学生模仿。

2. 即兴律动

德沃夏克《幽默曲》。

测试说明：教师播放指定乐曲片段30秒，请学生以身体律动的方式表现听到的音乐。

四、音乐创编

1. 节奏即兴创编

教师即兴敲击节奏，难度如下：

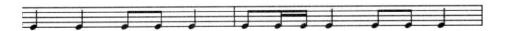

测试说明：老师和学生各手持一只鼓，老师敲击八拍的节奏，学生即兴创编八拍节奏予以回应。

2. 歌唱即兴创编

测试说明：老师用"LaLaLa"的方式即兴演唱4/4拍，四小节旋律，学生进行即兴对答式演唱。

附录5 学生音乐能力前测后测试题(三年级)

一、节奏与节拍

1. 节奏模仿

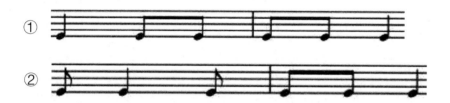

测试说明:教师用手拍出以上节奏试题,请学生以拍手的方式模仿,速度为中速。

2. 打出基本拍

① 柴可夫斯基《四小天鹅舞曲》。

② 戈塞克《加沃特舞曲》。

测试说明:教师播放指定乐曲片段30秒,请学生以拍手的方式打出该乐段的基本拍。

3. 判断拍子

① 贝多芬《G大调小步舞曲》。

② 弦乐四重奏《保尔的母鸡》。

测试说明:教师播放指定乐曲片段,请学生听辨是2拍子,还是3拍子。

二、音高与旋律

1. 判断音高差异

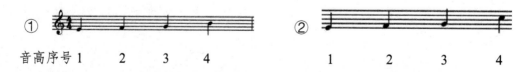

测试说明:教师在钢琴上弹奏出两组4个音高的音组,请学生说明两组音中第几个音音高不同。弹奏以每组为单位,不间断弹奏,速度为中速。

2. 旋律模唱

测试说明：教师用唱名唱出上述乐句，请学生用唱名模唱。

3. 请学生唱两句他会唱的歌。

三、即兴律动

1. 律动模仿

测试说明：老师做一个连续性动作（摆手舞），请学生模仿。

2. 即兴律动

圣桑《动物狂欢节》主题片段之《狮王进行曲》。

测试说明：教师播放指定乐曲片段30秒，请学生以身体律动的方式表现听到的音乐。

四、音乐创编

1. 节奏即兴创编

教师：

测试说明：老师和学生各手持一只鼓，老师敲打八拍节奏，学生即兴创编八拍节奏予以回应

2. 歌唱即兴创编

测试说明：老师用LaLaLa的方式演唱上述旋律，学生进行即兴对答式演唱。

附录6　伯恩斯坦《这里有个花园》

附录 7 海顿《小行板》

Andantino

Joseph Haydn

附录 8　实验组学生自主完成的作业——手绘乐谱

附录9 学生学习观察框架

<div align="center">达尔克罗兹体态律动教学实验学生学习观察框架</div>

时间：　　　　　　　　　　　　　　地点：

教学步骤	
动作反应	
音乐表现行为	
即兴/创造	
互动/交往	

附录 10 课程性质观察框架

达尔克罗兹体态律动教学实验课程性质观察框架

时间：　　　　　　　　　地点：

	人文性	审美性	实践性
目标			
内容			
方式			
评价			
资源			

附录11 教学实验总体观察框架

<center>达尔克罗兹体态律动教学实验总体观察框架</center>

学生学习：
教师教学：
课程性质：
课堂文化：

附录12　米叶蕾·韦伯（Mirelle Weber）课后作业单1A

一、把 Yawata 的对话复述一遍，先读词，再用"快"、"慢"读出线条的长短。（短线代表快，长线代表慢）

Hello　　　—　———　　　　　　　快　慢

Who are you？　　—　—　———　　　　快　快　慢

What is your name？　—　—　—　———　快　快　快　慢

Are you feeling well？　—　—　—　—　———　快　快　快　快　慢

Yawata 回答：　　—　—　—　———　，　—　———

　　　　　　　My name is　Ya　ma　ta　　and　yours？

写出你的名字，再用线条表示出读音的长短。

我的名字是：

自画肖像

画一幅自画像

（画出全身，或者只是脸，可以涂上颜色）

二、根据线条长短读出它的节奏，用"慢"或"快 - 快"，最后一个长线条，可以用"结束"这个词来完成。

———　—　—　———　—　—　———　—　—　———　———
　　—　—　———　—　—

三、Yawata 藏在灌木丛后面观察着小动物们，依照下面的图，用唱名法（dol，re，mi……）唱出一部分音阶，或者完整音阶的上下行。

附录13 米叶蕾·韦伯（Mirelle Weber）课后作业单1B

一、按要求在这些线上写出小圆圈，当小圆圈碰到线时要注意哦。

A 在线的下方

B 挂在线上

C 在线的上方

在乐谱上我们会看到这样的符号： 𝕠 这是全音符

二、写出上行的三个音符

写出下行的三个音符

唱出下列上行或下行的三音组，可以用数字唱出每个音。

三、一边指着线条，一边用"快""慢"读出节奏：

A — — — — — — — — — — — —

B — — — — — — — — — — — — — — — —

读"快"的时候拍手，读"慢"的时候拍腿。

参考文献

查找本书的参考文献，请扫描以下二维码：

致　谢

本研究的教学实验部分得到了诸多专家学者、一线教师及教育学同仁的热忱相助和大力支持，特此致谢。

郁文武	原上海市音乐教研员，上海市义务教育《音乐课程标准》课题研制组组长，音乐教育家
兰德尔·阿尔苏巴（Randall Allsup）	美国哥伦比亚大学教育学院教授，音乐教育哲学家
保罗·希勒（Paul Hille）	奥地利维也纳音乐与表演艺术大学教授，世界体态律动教师联盟主席
朱　亮	德国海勒劳体态律动协会理事
杨　瑜	四川师范大学音乐教育系副教授
王　美	华东师范大学教育学部副教授
杜明峰	华东师范大学教育学部教师，博士
程建坤	杭州师范大学教育学院教师，博士
杨文杰	华东师范大学宏观教育政策研究院，博士后
沈瑜萍	上海市静安区教科院中学音乐教研员
赵　莉	上海市静安区教科院中学艺术（音乐）教研员
葛文君	上海市闵行区申莘小学教师
王　迪	上海市闵行区紫竹小学教师
胡　萍	上海市静安区实验中学教师
夏依婷	上海市静安区实验中学教师
汤凯婷	上海市静安区实验中学教师
梅　沁	同济大学附属七一中学教师
陈旖蕾	上海市静安区彭浦初级中学教师

梁安琪	上海市育才初级中学教师
朱茜茜	上海市华东模范中学教师
陈　立	上海市市西初级中学教师
赵仕唯	上海市静安区大宁国际学校教师
蔡思颖	上海市民办扬波中学教师
刘　秋	四川省达州市通州区实验小学教师

后　记

对达尔克罗兹体态律动的关注始于我在纽约留学期间亲身体验的一节达尔克罗兹课，仅仅一个小时的课程给了我太多感触，蓦然发现，这就是我内心渴望的、寻找多年的"那个"教学法，激动不已！"我要把这么好的东西带回中国，分享给需要它的人们"便成为从那时起始终未变的初心。

本书是在我的博士论文基础上修改而成的，写作虽已"大功告成"，却发现自己才找到了这项研究的一点点感觉，余下的还有一个个新的疑惑和思索。在我心中一直有这样一份期许，"让更多的孩子尽情享受音乐之美！"费孝通先生在谈到国际文化交融时说："各美其美，美人之美，美美与共，天下大同。"面对国际化语境与本土化问题，"和而不同""美美与共"是我崇尚的文化心态，世界上所有文明都蕴含着人类的智慧，每一种文明都值得我们关注、研究，从中汲取营养。关于达尔克罗兹体态律动教学的研究即将告一段落，但我对其精华的认同可谓执着，这将引领我继续研究和探索下去，若此业能成为我毕生的事业，我会为此感到骄傲。

我的学术背景以音乐为主，大学本科期间得益于华东师范大学深厚的人文底蕴与通识课程构建，修读了哲学、心理学、教育学等领域的课程，引发了我对这些学科极大的兴趣。博士就读于华东师范大学教育学系这个藏龙卧虎、高手如云的教育学高地，导师范国睿教授为我的成长付出了大量心血。他包容我，给我成长的空间；他鼓励我，让我一步步有所知，有所悟。在他的悉心指导下，我得以顺利开展对达尔克罗兹音乐教学法的研究。与理论研究相比，我更长于教学实践，幸有吾师循循善诱，因材施教，使我逐渐成长为具有学术概念和逻辑观念的年轻学者，整个研究过程让我领略到教育学的精深，初尝苦中作乐的学术旅程，坚定了我继续从事这项研究的信念。

在博士学业的过程中，我如一块海绵，不断地吸收新知，学习着，思考着，实践着。遇到了那么多良师益友，是缘，亦是福！我修读过陆有铨教授、杨小微教授、李政涛教授、丁钢教授、杜成宪教授的课程，每一位教授上课时的情形清晰地

印在我脑海里。陆老对当下教育鞭辟入里的分析，极大地激发了我的批判意识和批判思维；杨小微老师对教育理论的阐释无一不从实践出发，以小见大，深入浅出地将精妙的理论娓娓道来；李政涛教授的学术气质是我可望而不可及的，我对他在课上讲授的教育研究方法论中的"载体"、他在北大研读哲学的经历与思考、让人赞叹的百篇优博之《表演》都印象深刻；丁钢教授的"教育叙事研究"为我开启了一扇教育质性研究的大门；上杜成宪老师的课，真是一种享受，说文解字，如沐春风，哪怕什么知识点没有记住，仅是聆听他的讲解，过程本身就是学养的熏陶。还有很多讲座、研讨会上智者和大咖们给予我思想的启迪，让我受益匪浅。

2014~2015 年，我有幸作为访问学者远赴美国哥伦比亚大学教育学院（Teachers College of Columbia University）访学，这段不平凡的经历开拓了我的国际学术视野，增强了我的学术自信。访美期间在 TC 修读了 10 门课程，全程跟随导师 Horald Abeles 教授、Randall Allsup 教授、Lori Custdero 教授以及 Goffi-fyn 教授的所有课程进行研究。在纽约遇到了我的多位达尔克罗兹体态律动恩师，有幸得到世界顶级体态律动大师 Ann Farber，Lisa Parker，Ruth Allperson，Cynthia Lilly 的长期指导和培养。德国德累斯顿音乐学院 Christine Straumer 教授、世界体态律动教师联盟主席 Paul Hille 教授、维也纳音乐大学 Micheal Shnack 教授与我保持长期的合作交流，这为我的达尔克罗兹体态律动学习与研究提供了持久的专业支持。两位中国达尔克罗兹 Diplôme Supérieur 获得者——北京的刘凯老师、台北的蔡宜儒老师是我的偶像、榜样和良师益友。

音乐教育家、中国音乐学院的刘沛教授，一直在学术成长上给予我指引和无私帮助，二十多年的谆谆教诲让我始终对音乐教育研究抱有热忱，刘老师教导的"心中要有对国家和民族的大爱"始终是我学术苦旅的不竭动力；音乐教育家吴斌老师激励我在专业上锐意进取，不断超越自己，他常说的"慧眼看世界"也让我时时反省自己，培养大局意识，理解音乐教育与社会发展的关系；中国奥尔夫协会会长李妲娜老师，将我领进音乐教学法的大门，她手把手地亲自示范，并赠与我大量中外文学术资料，这些都成为了我重要的学习资源；上海市首任音乐教研员郁文武老师，欣然接受了我的研究访谈，他对体态律动的见解以及多年来在中小学对体态律动的本土化应用令我茅塞顿开。

正当本书即将出版之际，我的达尔克罗兹教学法恩师保罗·席勒（Paul Hille）教授在维也纳家中安详地永远地离开了我们，我脑海中浮现的是他多次给中国音乐教师们授课时指尖流淌出的美妙的即兴音乐、他永远挂在脸上的笑。每一刻在中国与他共事的时光，每周与他跨越重洋的连线学习将成为我此生永远的怀念。保罗对

后 记

音乐的爱，对达尔克罗兹教学法的执着，他乐观、积极的人生态度将永远照亮我前行的路，我们会继承他的遗志，将上海的达尔克罗兹教师培训项目持续下去，越办越好。

感谢华东师范大学出版社编辑任红瑚慧眼识珠，感谢华东师范大学"新世纪"学术著作出版基金项目支持，感谢上海市浦江人才计划资助，使本书得以面世。

音乐教育之变革是一项充满挑战的伟大事业，庆幸自己一路走来得到了太多人的鼓励与呵护，限于篇幅，无法一一列举所有人的名字，但诸位的帮助我将铭记于心，未来期待与更多志同道合者一起探索前行。凭窗望去，苏州河水静静地流淌，人生如这河流，一程接一程，有大家的支持与帮助，下一程，亦无所畏惧。

由于学识有限，书中错误与不足之处，恳请读者不吝指正。

<div style="text-align:right">

李 茉

2022年8月于上海苏州河畔

</div>